日本の木と伝統木工芸

メヒティル・メルツ 著

林 裕美子 訳

海青社

Wood and Traditional Woodworking in Japan

by

Mechtild Mertz

KAISEISHA PRESS
© 2011, 2016 by Mechtild Mertz
All rights reserved. First edition 2011.
Second edition 2016.

Originally published as *Wood and Traditional Woodworking in Japan*, Second edition. (ISBN978-4-86099-323-8) published by Kaiseisha Press

 KAISEISHA PRESS

2-16-4 Hiyoshidai, Otsu City, Shiga Prefecture 520-0112, JAPAN
Tel: +81-77-577-2677
Fax: +81-77-577-2688
http://www.kaiseisha-press.ne.jp

Unless otherwise acknowledged, photographs were taken by the author.

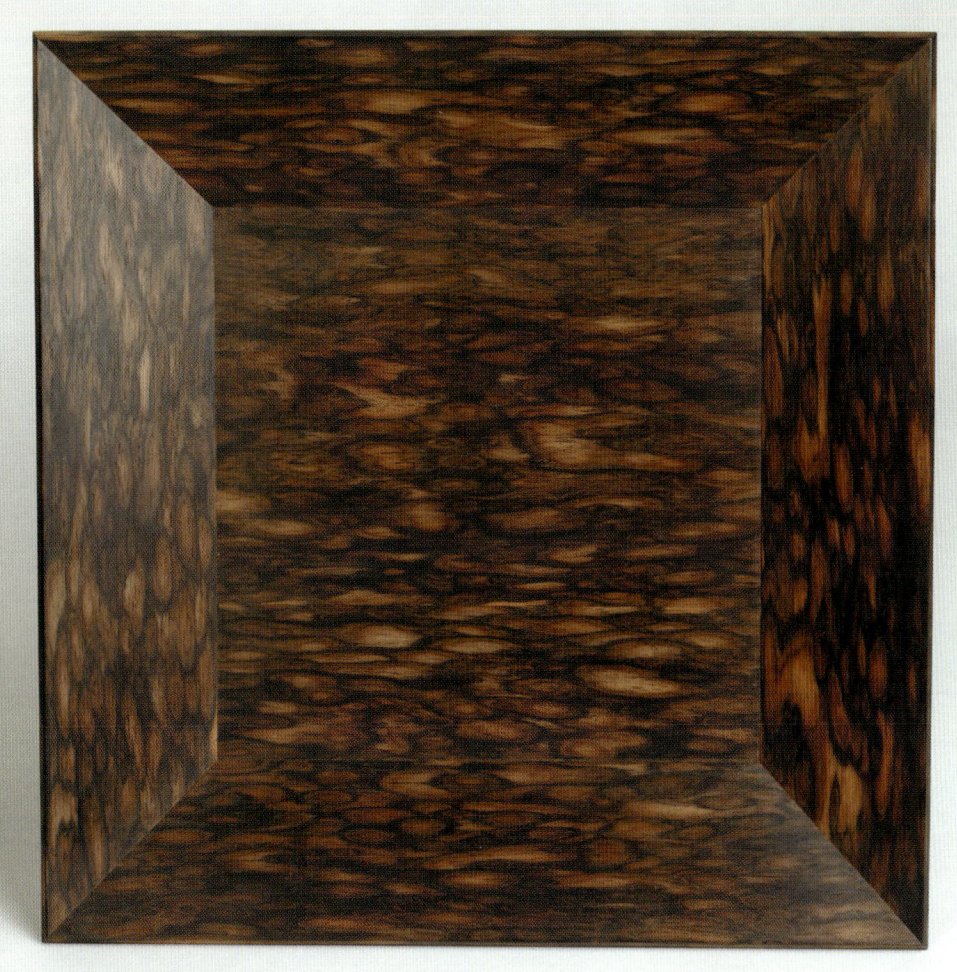

孔雀杢が美しいカキノキの四方盆
（シリル・ルオーソ撮影）
長さ22.5cm、幅22.5cm、高さ3.3cm

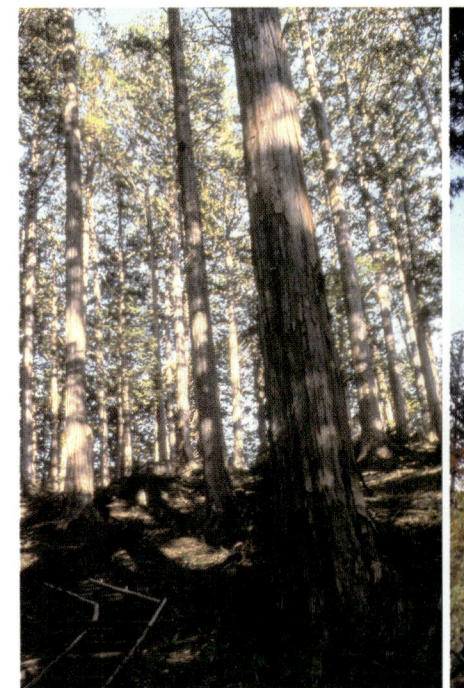

左：木曽ヒノキの森
中央：秋田スギの森
右：青森ヒバの森
　　（湯本貴和撮影）

柾目がみごとな秋田スギの櫃の蓋
　直径17cm。柴田慶信作
　（シリル・ルオーソ撮影）

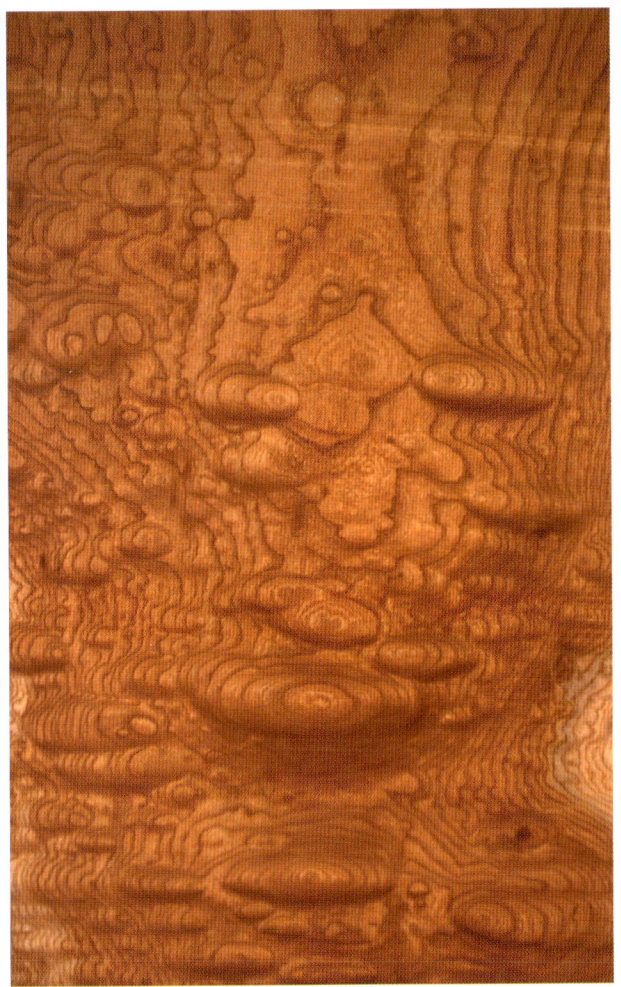

上左：ケヤキの玉杢

上右：トチノキの縮み杢

左：ナラの放射組織にみられる虎斑

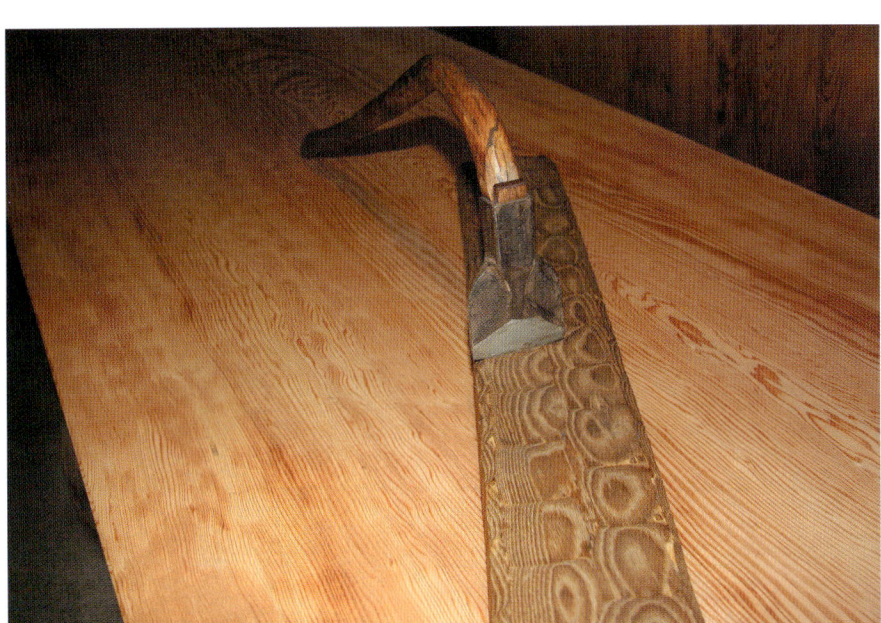

手斧と、手斧で削った跡が残る奈良時代のヒノキ板

a：秋田スギの天井板の中板目
b：吉野スギの天井板の中杢
c：屋久スギの天井板の笹杢
d：躍動感のある紅色の土佐スギ(魚梁瀬スギ)の天井板の木目
e：霧島スギの天井板の笹杢
f：この春日スギの天井板の早材は赤味を帯びている
g：秋田スギの天井板にみられる紅白の源平杢
(a-g：泉源銘木社社長の中出尚の許諾を得て著者撮影)

カキノキの木口面

三様のカキノキ
　　左：通常の色合い
　　中央：縞柿
　　右：黒柿

縞柿に白い象嵌を施した香合「雁と月」
　　長さ9.5cm、幅3.7cm、高さ2.5cm
　　井口彰夫作
　　（シリル・ルオーソ撮影）

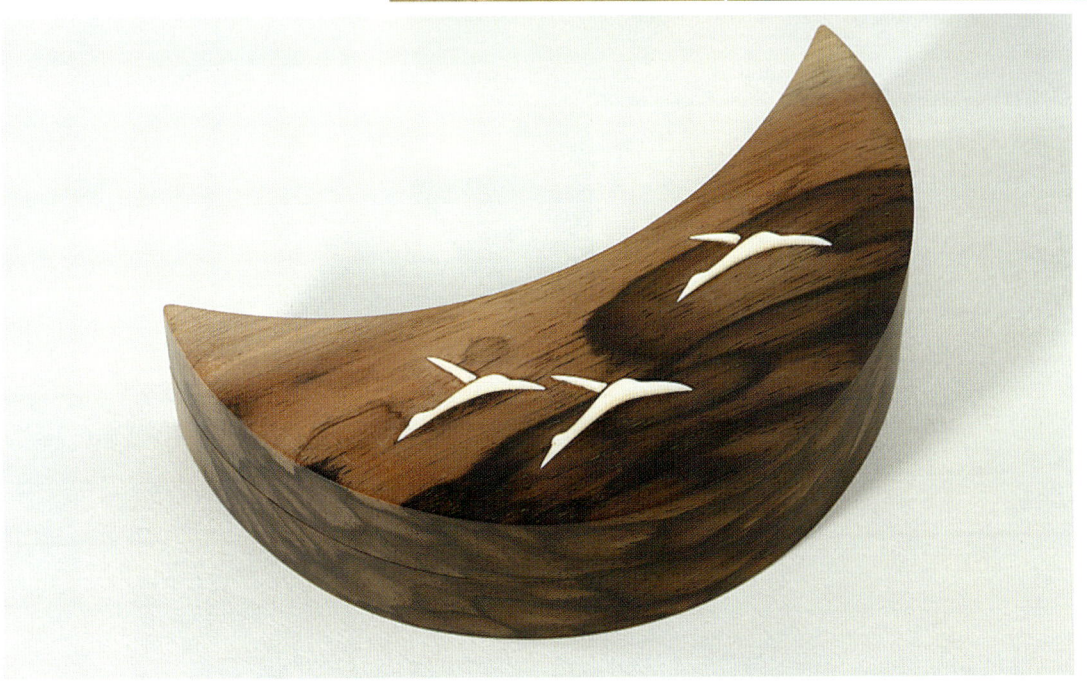

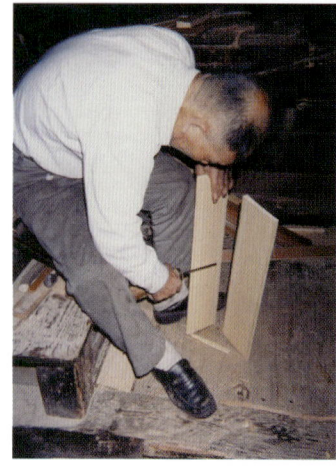
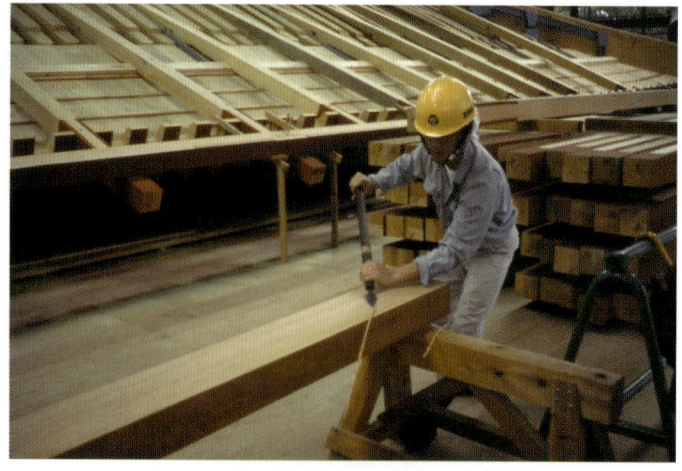

最上段左：ヒノキの板を割っているところ
　　　　　岐阜県南木曽町の小島俊男

最上段右：薬師寺大講堂の再建で槍鉋（やりがんな）を使う

上：浮造（うづく）り用の道具でスギ材の表面を仕上げているところ

右：ケヤキの厚板に綾部之が木取りの準備をしているところ

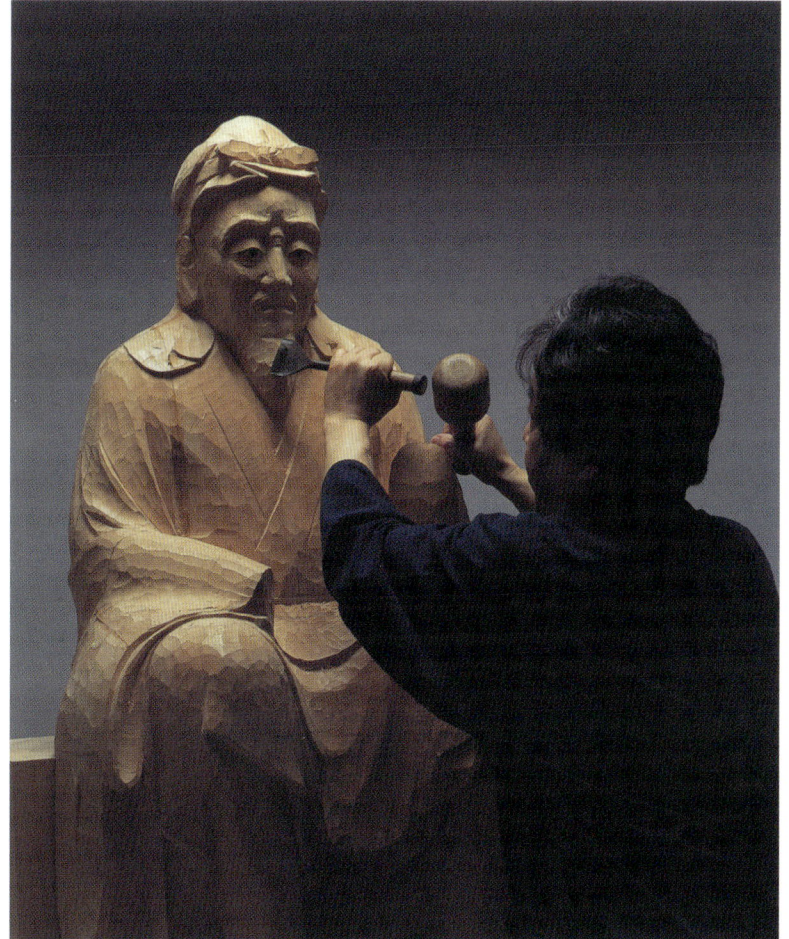

上：ロクロを使って椀を削り出す綾部之

左：一乗寺を創設した法道仙人を彫る
　　江里康慧（撮影：木村尚達）

下：曲物の輪の両端をサクラの樹皮の紐
　　で縫い合わせる白井祥晴

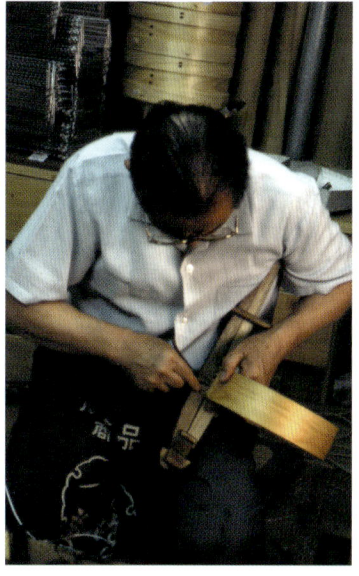

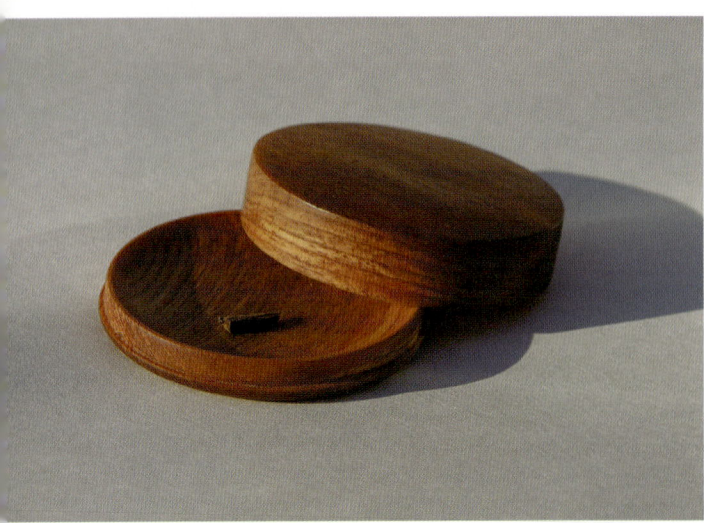

左：肥松の香合
　　直径6.8cm、高さ1.8cm
　　綾部之作
中央左：ツバキ材の香合
　　直径6.4cm、高さ5.7cm
中央右：梅古木の炉縁
　　高さ6.6cm、長さ42.4cm、幅42.4cm
　　稲尾誠中斎作（写真提供：日本特殊印刷）

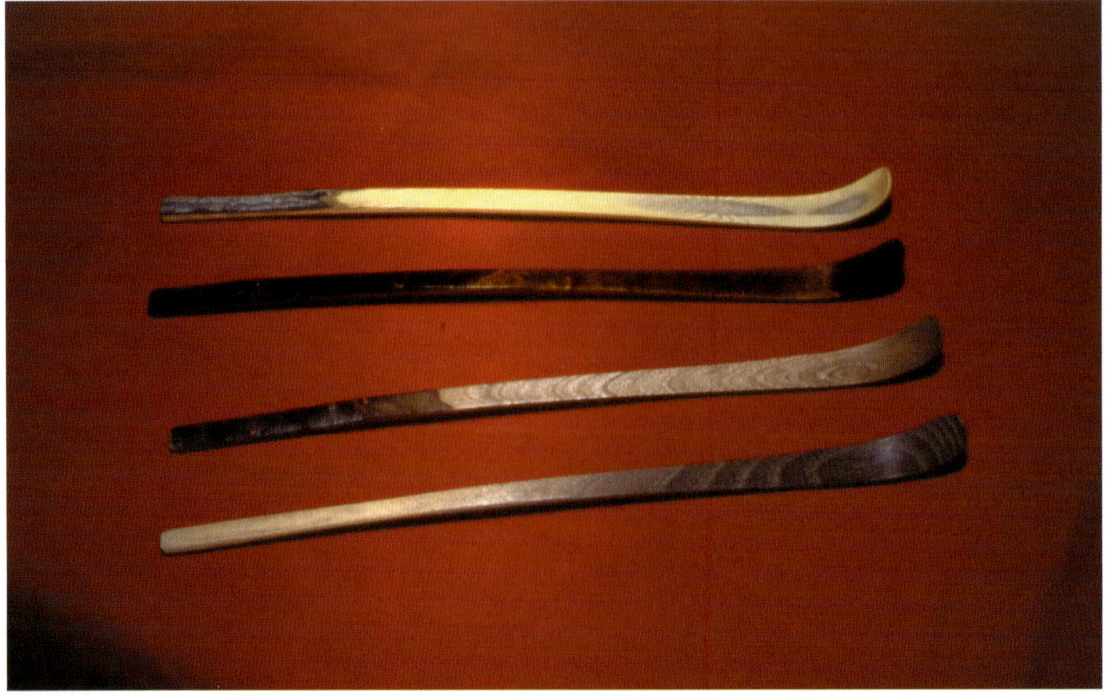

茶杓（上から下へ：ナンテン、ヤマザクラ、ツバキ、クワ）
　長さ18cm、幅1-1.1cm、厚さ0.2-0.4cm
　綾部之作

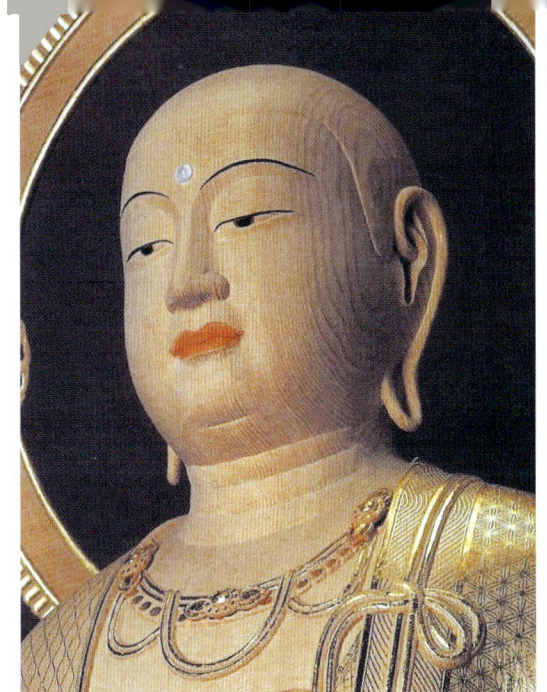
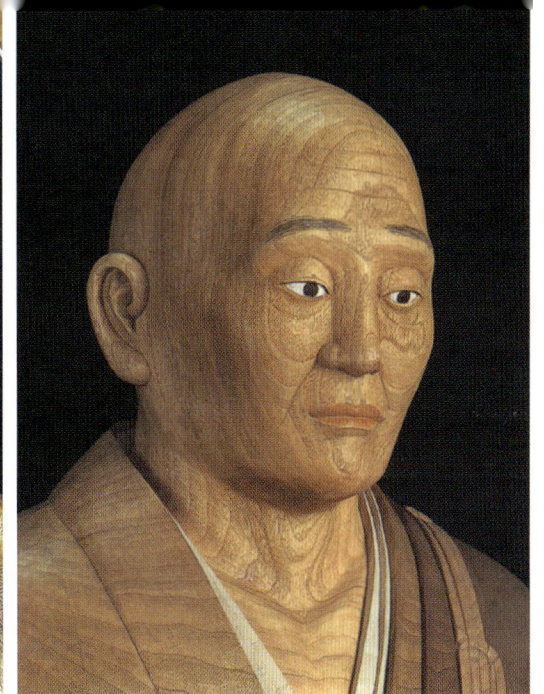

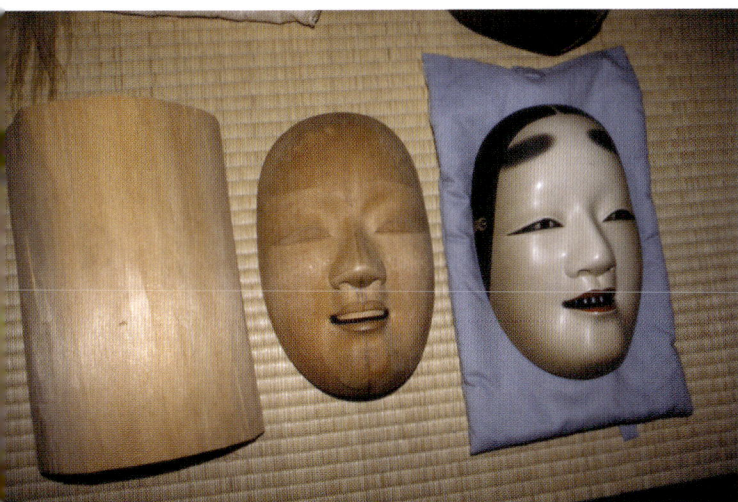

上段左：尾州ヒノキのまっすぐで落ち着いた木目は、地蔵菩薩像に適している

上段右：躍動感のあるクスノキの板目は、僧侶の像に合う
江里康慧作（撮影：木村尚達）

左：能面をつくる過程
長澤宗春作

下段左：石灰処理をして濃い茶色になったクワ材で作られた五角形の菓子盆
川本光春作（写真提供：日本特殊印刷）

下段右：カヤの天地柾の碁盤
黒田信（別名　鷺山）作、名古屋

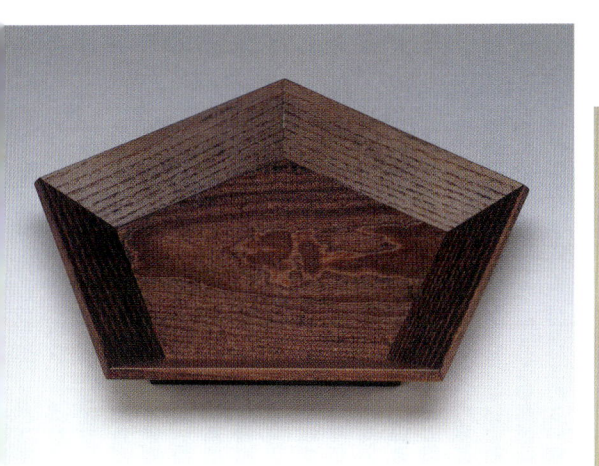
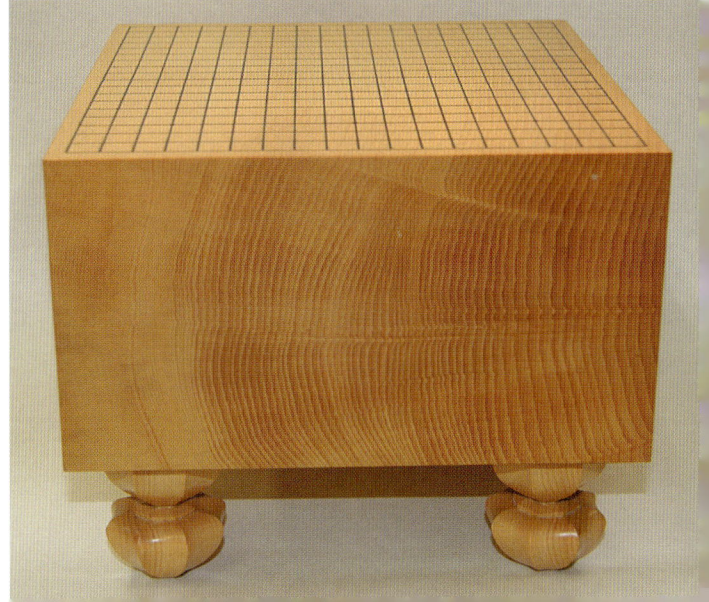

本書を推薦する

　日本列島は北から南まで3000キロにわたって延び、そこには亜寒帯から冷温帯、暖温帯、亜熱帯まで、多様な気候帯がみられる。現在は地球温暖化が進行中とはいえ、日本列島にはこのような複数の気候帯が、過去10万年にわたって存在し続けてきたことが明らかになっている。その結果、日本列島には豊かな自然環境が形成され、人間の生活を支える活動も、人と自然の関係も、変化に富んだものになった。

　大学共同利用機関法人・総合地球環境学研究所では、2006年から2011年にかけて「日本列島における人間−自然相互関係の歴史的・文化的検討」という総合研究プロジェクトに取り組んだ。生態学者、人類学者、地理学者、歴史学者、考古学者など、130名以上の研究者が参加したこのプロジェクトは、日本列島における物質的・精神的な人と自然のかかわりの歴史的変化を再構築することを目的としたものだった。

　伝統的な木工芸品は、人と自然の関係を示す典型的な例であり、そのかかわり合いの歴史も古い。メヒティル・メルツ博士が日本の木工技術を研究することにした理由もここにある。さまざまな木工分野の工芸家から細部にわたって聞き取った内容に基づいておこなわれた研究は、工芸技術のノウハウと木材解剖学の科学的知識とを結びつけた点で画期的なものである。美術史、民族植物学、考古学、日本学といった分野の既存の研究を発展させるための新しい手法を提供したことになり、今後、新たな研究分野の幕開けにも大いに役立つことを期待している。

<div style="text-align: right;">
湯 本 貴 和

総合地球環境学研究所　教授・プログラム主幹

（現 京都大学霊長類研究所 教授）
</div>

出版に寄せて

　メヒティル・メルツ博士の学位論文が単行本として海青社から出版されると聞き、たいへん喜ばしく思いました。

　京都府宇治市にある京都大学木材研究所（現　生存圏研究所）の教授をしていた1999年に、私の研究室で日本の伝統木工芸の研究をしたいとメルツ博士から連絡がありました。

　私の研究室に来るとすぐに、研究の進め方について話をしました。そして、さまざまな伝統木工芸に携わる工芸家の工房を訪ねて、聞き取り調査をするのがいちばん良いだろうということになりました。東北・関東・中部・近畿にある35ほどの工房へ聞き取り調査に出向き、質問とそれへの応答を録音しました。漆器や大工など、木工芸の周辺分野の工芸家も訪ねました。

　ありがたいことに工芸家のみなさんの協力が得られ、私たちの質問に答えるために時間と労力を割いてくださいました。この聞き取り調査によって、日本の伝統木工芸の技法についてメルツ博士は多くの情報を手にすることができました。

　1999年に最初の調査をおこなったのは、日本のロクロ細工発祥の地と考えられている蛭谷（滋賀県永源寺町）でした。メルツ博士は工芸家の仕事について丁寧にメモを取り、写真を撮っていました。スギの曲物には成長輪の幅が微妙に変化する材を使っているものがあり、それが自然の木の美しさとして活かされているのに気づいたことを見ても、メルツ博士の観察眼が鋭いことがわかりました。

　こうした聞き取り調査で得られた録音の記録テープは膨大な数にのぼり、それらをテープ起こしするのに多くの人件費と労力を費やしました。こうして文書化された記録が、メルツ氏の博士論文に盛り込まれた情報の柱になっています。調査を進めるうちに、工芸家が木の本来の美しさを製品に活かすために、素材の木を慎重に選び、その木に合った技法を使って加工することがわかってきて、メルツ博士はとても喜びました。

　私の研究室で仕事をする前から日本語は学んでいましたが、外国人にとって聞き取り調査の内容をもれなく理解するのは難しいことでした。工芸家の多くが高齢であったことや、方言を使っていたからです。日本人にもわかりにくい言葉がありました。にもかかわらず、ドイツ語を母国語とし、フランスの研究所に所属するメルツ博士は、言葉の壁を乗り越えて工芸家の言葉を英語に訳し、4年間のたゆまない努力のすえに博士論文を書き上げました。

　日本の伝統的な木工品でも正倉院宝物庫に保存されているものは、究極の美術品です。それを製作した昔の工芸家の技のおかげで、現在に継承されている工芸品の意匠や製作技法が後世に永く残ることになりました。貴重な日本の伝統的な木工芸の真価をより深く知るために、本書が役立つことを願います。

<div style="text-align: right;">
伊東隆夫

京都大学名誉教授

奈良文化財研究所客員研究員
</div>

著者まえがき

　本書の研究の第一歩は、1983年に私がドイツにいた時にさかのぼる。インテリアデザイナーを目指して3カ月間の家具製造の研修を始めたのだ。その後、師であったヨアヒム・ルバシュ氏から正式な実習生に誘われ、私は大喜びでそれに応じて、昔ながらの3年間の実習を始めた。

　氏の適切な指導のもとで、木材取引の仕組みや木の見分け方を学んだ。目で見て見分けるだけでなく、切ったばかりの木の香が立ち込める作業場で香りによる見分け方を学び、木を挽いたり削ったり磨いたりしたときの手触りによる見分け方を学んだ。今日の家具製造では機械が取って代わった工程も多いが、ドイツの実習では今でも昔からの道具の使い方や技術を身につけなければならない。もちろん私もこれを習得し、実習の締めくくりとして、ラインランド・プファルツ州の手工芸審議会が実施する試験に臨んだ。

　その後1年間、古家具の修復に携わったあと、研究の道に進むことにし、ハイデルベルグ大学に新設された日本学研究室で日本語と東アジア美術史を学び始めた。2年後には東アジア美術史をソルボンヌ大学(パリ第4大学)で続けることになり、そこで日本の仏像の年代を決める新しい手法の研究[1]により修士号を取得した。

　そのころ、ピエール・エ・マリー・キューリー大学(パリ第6大学)の古植物学・古生態学科による傑出した木材解剖学課程に出合った。そこでは木材を顕微観察によって同定する手法と、樹木の学名を学んだ。

　しかし、木材の研究に深く関わればかかわるほど、考古学や美術史の世界では、日本の木材についての情報や専門性が決定的に不足していることを認めざるを得なかった。そこで私は、その空白を埋めるために、フランス国立科学研究センター(CNRS)の研究主任でアレクサンドル・コイレ・センターの一員だったジョルジュ・メテリエ教授の指導のもと、東アジア美術史の観点からではあったが、民族植物学についての博士論文を書くことにした。

　日本では、かなりの数の工芸家が何世代にもわたって、古くから伝えられてきた風習や伝統を守っている。そうした昔の智恵を伝え続ける木工芸家の知識や経験をもとにした研究をしたいと強く思うようになった。そこで、工芸品を製作する技法だけでなく、美術的な価値や文化的な背景についての木工芸家の考え方を明らかにするために、聞き取り調査をおこなうことにした。これまで木工に関わってきた私の経歴ならば、調査の際の話の聞き役として信頼してもらえるだろうとも考えた。仏像や出土した工芸品の樹種同定技術で高名な伊東隆夫教授が、聞き取り調査をするのを手伝ってくれることになり、京都大学木材研究所(現在は生存圏研究所)で必要な研究をすることを許可してくれた。そこで1999年5月から2001年7月まで、この研究所に客員研究員として在籍した。

　本書の執筆に際しては、それは多くの人のお世話になった。すべての人の名前を挙げることはできないが、私がこの研究を完成させるのに何らかの支援してくれた人たちすべてに感謝の意を表する。

　まずは、博士論文の指導教官だったジョルジュ・メテリエ教授である。民族植物学の理解を深め、その知識を日本の木工芸家と木や木材の関係を調べるのに応用する方向へ私が踏み出すよう背を押し

1　Mertz 1995。

てくれた。中国と日本における人と植物の関係についての教授の深い知識は、いつも私に新しい視点を与えてくれた。また、フランス国立自然誌博物館の(元)民族生物学・生物地理学研究室のみなさんと、所長のイヴ・モニエにも感謝する。研究室を引き継いだ(研究室の名称は人間・自然・社会研究室に変更になった)セルジ・バフュシェは、私の博士論文の審査委員もしてくれた。考古学者で南太平洋の木材の専門家であるカテリン・オルリアックは、京都大学木材研究所と筑波の森林総合研究所が提供してくれた日本の木材標本と交換する形でポリネシアの木材標本を2セット用意してくれた。141種類の木材を集めた日本の木材標本は、現在は人間・自然・社会研究室に収められている。

京都大学生存圏研究所の伊東隆夫教授には、感謝してもしきれない。教授が私の研究資金を補助してくれた上、聞き取り調査に手を貸してくれたおかげで、生存圏研究所に在籍することができた。教授の洞察力と寛大な計らいは、なくてはならない支援だった。研究所のみなさんも、私を温かく迎えてくれたことに感謝する。

森林総合研究所の能城修一と藤井智之には、木材解剖学の研究を手伝ってもらい、関連する文献を教えてもらった。2人は、森林総合研究所と民族生物学・生物地理学研究室の間で木材標本を交換するのにも関わってくれた。

ハイデルベルグ大学東アジア美術史学部の教授ローター・レッデローセは、私がハイデルベルグからパリへ移ったあとも、熱意と信念を持って研究プロジェクトを支え、有益な助言をくれた。

ソルボンヌ大学高等研究実習院のシャルロッテ・フォン・ヴェアシュアは、さまざまな議論に応じてくれて、特に専門用語についての助言をくれた。

家具製造の師であるヨアヒム・ルバシュには1983年からお世話になった。その指導力と人間性は、私の人生にとてつもなく大きな影響をおよぼした。

そして、日本の伝統木工芸家のみなさんには、心の底からお礼を申し上げる。木の取引についての私の理解を深めてくれて、木材への愛着を共有できたことは本当にうれしかった。工芸家の小椋正美、坂本曲齋、小椋一一、小椋近司、小島俊男、井口彰夫、中島由紀夫、故和田卯吉と息子の和田康彦、故和仁秋男、川本光春、宮下賢次郎、綾部之、故末野眞也、露木啓雄、露木清勝、東勝広、矢野嘉寿麿と息子の矢野磨砂樹、故白井祥晴、廣瀬隆幸、江里康慧と妻の故江里佐代子、長澤宗春、稲尾誠中斎、荒川慶一、柴田慶信、田中喜代松、福原得雄には、謹んでお礼を申し上げる。また、漆器製造の呉藤安宏と大向信子、漆の採取技術史家の岩舘正二、漆器の主任工芸家である桐本泰一、赤木明登、四十沢宏治、故角偉三郎と、これらの人たちに私を紹介してくれた漆器鑑定家のエルマー・ヴァインマイアーにも感謝する。彫刻家の舟越桂、深井隆、故伊藤礼太郎、竹中大工道具館の沖本弘、碁盤製造の黒田信、楽浪文化財修理所の故高井芳雄と高橋利明、薬師寺僧侶の加藤朝胤、素晴らしい銘木を見せてくれた日本住宅木材技術センターの兵間徳明と岡勝男にも感謝する。

京都の銘木を扱う泰山堂の村尾泰助は、木材の美しさについての幅広い知識を惜しみなく分かち合ってくれた。

ここで、写真家の木村尚達にもお礼を言いたい。江里康慧の作品図録の写真を使わせてくれた。また、銘木の天井板を扱う泉源銘木社の社長の中出尚は、本書に使う写真を撮らせてくれた。

ほかにも白沙村荘庭園・橋本関雪記念館の橋本家が提供してくれた写真も使わせてもらった。

また、ドリームテクノロジーズ株式会社(現・株式会社トライアイズ)の特に庄司渉、田渕栄子、田渕大介、および開発部門のみなさんにもお世話になった。研究を続ける私に仕事を世話してくれただ

けでなく、ベートーベンとその全作品について払っている敬意に触れたことで、思いもかけず私には刺激になり、研究の励みになった。

また、ピエール・エ・マリー・キューリー大学(パリ第6大学)の古植物学・古生態学研究室のカテリン・ジルとジーン・イヴ・ドゥビッソンをはじめとするみなさんにもお世話になった。

木材と木工芸の用語一覧を作るために日本語の用語を英語、フランス語、ドイツ語に訳してくれた日本語学者のシャルロッテ・フォン・ヴェアシュア、ドベルグ美那子、吉田和子、マリー・モーラン、阿部良雄にも感謝する。また、家具製造マイスターであるルイ・チオリノ、ピエール・エ・マリー・キューリー大学の木材解剖学者のカテリン・ジル、総合地球環境学研究所の年輪年代学者の光谷拓実、フランス美術館修復研究センター(パリ)の年輪年代学者のカテリン・ラヴィエ、古物商のジョン・バーチャル、古家具修復のウルリッヒ・マイヤー、装飾美術博物館(パリ)の古家具修復のベノワ・ジェン、そのほか、ハインリヒ・ラデロフとミツコ・ラデロフ夫妻、ジャック・ウェレン、ビクトリア・アセンシ、クレア・アリックス、ロベル・デュケン、エッマニュエル・グルンドマン、そして写真家のシリル・ルオーソ、マーク・デ・フライエにも感謝する。

本書の原稿は、さまざまな分野の人たちに章ごとに校閲をお願いした。「木材の基礎知識」はウィスコンシン州マディソンにある農務省森林局林産物研究所のレジス・ミラー、導入部の「序章」は日本学者のニコラ・フィエヴェと植物学者の瀬尾明弘、「伝統木工芸の技術」はジュディス・クランシー、最初の3章と編集については総合地球環境学研究所の地理学者のダニエル・ナイルズ。また、フリッツ・シュヴァイングルーバーにも心強い助言をもらった。

英語の原稿を最初に通して校閲してくれたマリオン・M・ヴァン・アッセンデルフト博士には、その尽きることのないエネルギーと賢明なアドバイスに謹んでお礼を申し上げる。もちろん、私の両親と家族、友人たちの惜しみない支援はありがたかった。

また、京都の総合地球環境学研究所(RIHN)の植物生態学のプロジェクトリーダーの湯本貴和教授と、教授の「日本列島での人と自然のかかわりの歴史」プロジェクトの研究チームのみなさんにも、いまいちど感謝の念を伝えたい。特に、考古学者の村上由美子とは木工についてさまざまな話をし、植物学者の瀬尾明弘は植物地理学や照葉樹林のことを教えてくれた。花粉学の佐々木尚子、動物考古学の石丸恵利子、森林生態学の辻野亮、人類学者の日下宗一郎、植物学の川瀬大樹、そして事務の細井まゆみと岩永千晶とは編集の過程でさまざまな話ができた。

最後の編集段階ではジョン・ハート・ベンソンにお世話になった。

最後に、海青社の宮内久と、編集を手伝ってくれた福井将人に感謝する。その丁寧な仕事の手腕には感謝してもしきれない。

本書の至らない点については、すべて私が責任を負うものである。

書式の説明

　本書では日本人名は通常の姓・名の順、外国人名は名・姓の順で記述し、敬称は省略した。英語原著では特殊な用語や日本語は斜体のアルファベットで記したが、日本語版では特殊な用語はかぎ括弧でくくり、学名のみ斜体アルファベットで表記した。日本語の文献からの引用は、可能な限りもとの日本語文を記載したが、元の文献が入手できなかった場合は、著者が英訳した文章を訳者が日本語訳した。

　巻末の付表1には、本文で触れたすべての樹木、木材、植物の日本語名をアイウエオ順に列挙した。それぞれについて、学名、英語、フランス語、ドイツ語での通称、木の高さと直径、分布を記してある。

　また、木材や木工芸に関係する技術用語も表にした。それぞれの語に相当する英語・フランス語・ドイツ語の用語も載せた。

　英語原著の日本語表記は斜体のヘボン式ローマ字にしたが、音を区切るためにハイフンを入れ、アルファベットの上に「ˆ」のマークをつけて長母音を表した。接尾辞として「寺」がつくものは仏教の寺院を示し、「神社」や「神宮」は神道の神殿、「県」や「郡」は地方の現在の行政単位、「国」は古い地方名[2]、「藩」は封建時代の一族名や地方名を示す。古い長さの単位である「尺」は「フィート」と似た単

表1　日本の時代区分[3]

先史時代	紀元前10,000年～西暦600年
－縄文時代	紀元前10,000年～紀元前800から400年
－弥生時代	紀元前800から400年～西暦300年
－古墳時代	西暦300～600年
古代	西暦593～1185年
－飛鳥時代	593～710年
－奈良時代	710～784年
－平安時代	784～1185年
中世	西暦1185～1573年
－鎌倉時代	1185～1336年
－室町時代	1336～1573年
近世	西暦1573～1868年
－安土桃山時代	1573～1603年
－江戸(徳川)時代	1603～1868年
近代	西暦1868年～
－明治	1868～1912年
－大正	1912～1926年
－昭和	1926～1989年
－平成	1989年～

2　日本は1890年まで73の国に分けられていた。現在は47の行政区域に分けられている。首都は東京「都」のみ、島の「道」が一つ、大都市圏の「府」が二つと、残り43は「県」である。
3　史実の詳細はFiévé 2008, p.15を参照。

書式の説明　vii

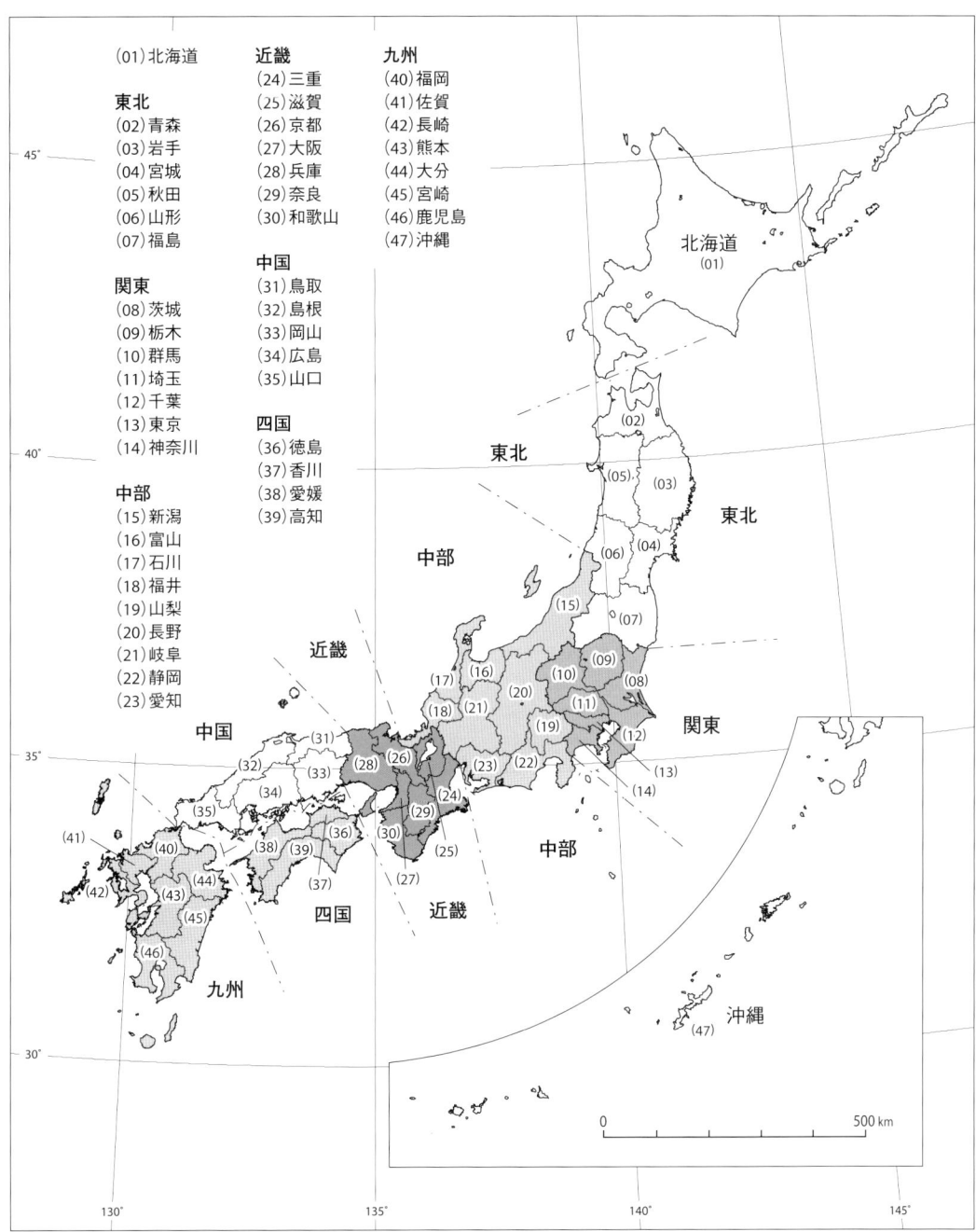

地図 1　日本の県名(ソフトウェア Generic Mapping Tools; GMT で作成)

位で、1 尺は 10 寸に相当する。1 尺は 30.3 cm、1 寸は 3.03 cm、一分は 0.3 cm である[4]。

4 「1885 年に日本の長さの基準をヨーロッパで採用されている単位に合わせることが決定された。イギリスとアメリカにとっては残念なことだった。1 m は 3 尺 3 寸に相当すると決められたのである。このため 1 尺は 30.3 cm、(中略)。この基準は 1885 年に公式に採用になり、1886 年に勅令によって公布された」。(Coaldrake 1990, p. 156)

目　次

本書を推薦する ..（湯本貴和）i
出版に寄せて ..（伊東隆夫）ii
著者まえがき ..iii
書式の説明 ..vi

序　章 .. 1

第1章　木材の基礎知識 .. 15
1.1.　樹木と木材の名称 ... 15
1.1.1.　植物学的名称 .. 16
1.1.2.　樹木の別名 .. 19
1.1.3.　木材の名称 .. 21
1.2.　木材の構造 ... 23
1.2.1.　樹木の構造 .. 23
1.2.2.　樹幹の構造 .. 23
1.2.3.　木材の微細構造 .. 25
1.3.　木材の切断面 ... 26
1.3.1.　木　口　面 .. 26
1.3.2.　板　目　面 .. 27
1.3.3.　柾　目　面 .. 27
1.3.4.　杢（木材の模様）.. 28
1.4.　木の表面 ... 29
1.4.1.　木　　　目 .. 29
1.4.2.　木理（手触り・きめ）.. 30
1.4.3.　材　　　色 .. 30
1.5.　木の性質 ... 30
1.5.1.　密　　　度 .. 32
1.5.2.　平均収縮率 .. 32
1.5.3.　乾　　　燥 .. 33
1.5.4.　耐　久　性 .. 34
1.5.5.　割　裂　性 .. 34

第2章　日本の伝統的な木工芸 .. 35
2.1　指　　　物 ... 40

2.2. 彫物・彫刻 ... 46
2.3. 挽物 ... 50
2.4. 曲物 ... 56
2.5. 大工 ... 62

第3章 木工関係者が使う木材名 ... 67
3.1. 日本の木材名 ... 67
3.1.1. 地域名を示す接頭語がついた材の名前 ... 69
3.1.2. 材の性質を示す接頭語がついた材の名前 ... 72
3.1.3. 時代を示す接頭語がついた材の名前 ... 73
3.1.4. 省略された材の名前 ... 73
3.1.5. 外国産であることを示す接頭語がついた材の名前 ... 74
3.2. 樹木名と木材名 ... 75
3.2.1. 樹木の分類 ... 75
 a. 雑木 ... 75
 b. 木曽五木 ... 76
 c. 神木 ... 77
3.2.2. 材木の分類 ... 77
 a. 軟材と硬材 ... 77
 b. 銘木 ... 77
 c. 埋れ木 ... 77
 d. 仏像に使われる木材 ... 78
 e. 唐木と国産材 ... 78
 f. 赤物 ... 79
3.3. 工芸家による木材の区別 ... 79

第4章 伝統木工芸の技術 ... 85
4.1. 木の選定 ... 85
4.2. 木材の乾燥 ... 92
4.3. 木取り ... 99

第5章 伝統木工芸の文化的側面 ... 107
5.1. 国産材指向 ... 107
5.1.1. 早材と晩材 ... 107
5.1.2. 国産材と外材の持ち味 ... 108
5.1.3. 日本の唐木 ... 109
5.1.4. 国産材のほかの用途 ... 110
5.2. 木の霊的な側面 ... 110

5.2.1.	木の伐採	110
5.2.2.	仏像や神体に使われる木	112
5.2.3.	鑿入れ式	114
5.2.4.	仏像の「魂」	115
5.2.5.	神社や寺院におさめる像	115
5.2.6.	建築の儀式	116

5.3. 木が有する象徴性 ... 118
 5.3.1. 正倉院の宝物からの着想 ... 118
 5.3.2. 桂離宮からの着想 ... 120
 5.3.3. 「源平合戦」の天井板 ... 122

第6章　伝統的木工芸の美的側面 ... 125

6.1. 大きな視点から見た木材の全体的な美しさ ... 126
 6.1.1. 木目と杢 ... 126
 6.1.2. 材　色 ... 134
 6.1.3. 手触り―木理―と重さ ... 137

6.2. 木の美しさを高める技術 ... 139
 6.2.1. 仕上げ彫り ... 139
 6.2.2. 仕上げと塗装の技術 ... 142

6.3. 茶道具が放つ木の静かな美しさ ... 148

6.4. 美しさを超えて ... 150

著者あとがき ... 152

参考文献 ... 153

付　録 ... 161
 付表1　日本の木材、樹木、植物（名称、大きさ、生育地） ... 163
 付表2　本書で取り上げた樹木と植物の学術的名称 ... 181
 付表3　物理特性と加工特性 ... 184
 付表4　木材と木工芸　用語一覧 ... 186

索　引 ... 201

訳者あとがき ... 206

図表目次

表	1	日本の時代区分	vi
地図	1	日本の県名	vii
〃	2	極東に位置する日本	3
〃	3	日本の植生帯と地形	5
表	2	樹木の植物分類学的位置。針葉樹のヒノキ Chamaecyparis obtusa と、広葉樹のヤチダモ Fraxinus mandshurica var. japonica を例にとる	18
〃	3	学名を介した木材の別名・通称の変換方法	19
図	1	コウヤマキ (Sciadopitys verticillata)。高野山 (和歌山県)	22
〃	2	高野山の中心である金剛峰寺の脇にあるコウヤマキ (和歌山県)	22
〃	3	樹木の大まかな構造と栄養循環経路	24
〃	4	木材の微細構造	26
表	4	軟材と硬材の細胞の機能	26
図	5	山型模様が連なる典型的な板目面。イチイ (Taxus cuspidata) とクリ (Castanea crenata)	27
〃	6	柾目に見られる規則正しいすっきりとした木目。イチイ (Taxus cuspidata) とクリ (Castanea crenata)	28
〃	7	トチノキ (Aesculus turbinata) の板にみられる「縮み杢」	29
〃	8	ナラ (Quercus 属の一種) にみられる虎斑	29
〃	9	帯状に見られる虎斑 (図8の拡大)	29
表	5	木材の天然色	31
地図	4	日本列島 (北海道と沖縄は除く) の伝統工芸の拠点	38
表	6	指物師一覧	41
地図	5	本研究で対象にした指物の生産地	41
図	10	シタン (Dalbergia 属の一種) を使った大阪唐木指物の書棚。宮下賢次郎作	43
〃	11	書棚の引き戸を作るときに宮下が参考にした櫛型の窓	43
〃	12	大阪唐木指物の支柱の接合方法	43
〃	13	さまざまな接合方法	44
〃	14	和室で使われることを想定した京指物の飾り棚。井口彰夫作	44
〃	15	梅古木炉縁。梅の古木で作られた木地仕上げの炉縁。稲尾誠中斎作	44
〃	16-23	箱根寄木細工の制作工程	45
表	7	彫物・彫刻の工芸家	46
地図	6	調査した彫物・彫刻の生産地	47
図	24	一位一刀彫の東勝広。イチイの木片の表面に、蟹の輪郭を描いているところ	48
〃	25	チャボの彫刻の粗彫り (ケヤキ)	48
〃	26	製作途中で描き入れられた下書き (図25を拡大)	48
〃	27	内刳が終わった仏像の部品 (カヤ)。江里康慧作	49
〃	28	粗取りした像の部品を仮組みして乾燥させる。江里康慧作	49
〃	29	不動明王 (ヒノキ)。江里康慧作。截金装飾は江里佐代子作。佐賀県瀧光徳寺	49
〃	30	東直子と一位一刀彫の道具	50
地図	7	調査した挽物の生産地	51
表	8	挽物の工芸家	51
図	31	ロクロで器を削り出す綾部之	52
〃	32	トチノキ (Aesculus turbinata)	52
〃	33	ケヤキ (Zelkova serrata)	52
〃	34	ホオノキ (Magnolia obovata)	52
〃	35	製材前の皮剥ぎ。小椋近司の作業場 (長野県南木曽)	53

〃	36	挽物の木取り	53
〃	37	木目の方向を決めることも木取りに含まれる	54
〃	38	原材を手斧で割りぬく(長野県南木曽)	54
〃	39	斧を使って鉢の粗形を削り出す(長野県南木曽)	54
〃	40	ロクロで鉢の内面を削る(長野県南木曽)	55
〃	41	ロクロで鉢の外面を削る(長野県南木曽)	55
〃	42	粗挽きした製品を乾燥させる	55
〃	43	挽物で使われるおもな轆轤ガンナ	55
表	9	曲物の工芸家	56
地図	8	調査した曲物の生産地	57
図	44	木曽のヒノキ林(*Chamaecyparis obtusa*)。長野の西南部	57
〃	45	ヒバ林(ヒノキアスナロ、ヒバ、青森ヒバ、*Thujopsis dolabrata* var. *hondai*)。北海道渡島半島の厚沢部の森	57
〃	46	秋田スギ(*Cryptomeria japonica*)の天然林。秋田県	57
図	47	丸太を四等分して大割にする	58
〃	48	丸太を割ったり挽いたりして小割にする	58
〃	49	ヘギナタを使って割る。左端では2寸に割り、それを1寸に割って、さらに5分の厚さに割る	58
〃	50	長野県南木曽の小島俊男。ヒノキの板を割っているところ	58
〃	51	平鏟で表面を滑らかにしている小島俊男	59
〃	52	平鏟	59
〃	53	薄板をつなぐために両端を細くする「剥ぎ手削り」と呼ばれる技法	59
〃	54	薄板を熱湯に浸している小島俊男	60
〃	55	曲げゴロを使って薄板を曲げる	60
〃	56	曲げた薄板を乾燥させるために木バサミで固定する小島俊男	60
〃	57	木バサミの部品	60
〃	58	桜皮を切るための準備をする白井祥晴	61
〃	59	輪になった木の薄板の端を桜皮の紐で縫い合わせる	61
〃	60	3種類の底：平底(打込み)、揚げ底、しゃくり底	61
〃	61	篩に網を取り付けているところ。木製の内輪を使って張る	61
〃	62	曲げて重ね合わせた薄板の両端を桜の皮で縫い合わせた曲物製品。柴田慶伸作	61
表	10	大工および関連する木工芸家	62
地図	9	大工建築の所在地	63
図	63	薬師寺の大講堂再建のために台湾から輸入された丸太	63
〃	64	薬師寺大講堂の屋根	64
〃	65	槍鉋によるカンナがけ	64
〃	66	茅葺き屋根の茶室。京都市花背の近く	64
〃	67	垂木、屋根、未完成の壁	64
〃	68	壁の内部構造。手前に見える柱はスギ材。大工は廣瀬隆幸	65
地図	10	天然スギ(*Cryptomeria japonica*)の種類と分布	68
図	69	秋田スギ(秋田県)の天井板	69
〃	70	吉野スギ(奈良県吉野)の天井板	69
〃	71	屋久スギ(鹿児島県屋久島)の天井板	69
〃	72	土佐スギ(魚梁瀬スギとも呼ばれる)(高知県・徳島県)の天井板	70
〃	73	霧島スギ(九州南部の特に宮崎県)の天井板	70
〃	74	春日スギ(三重県と奈良県の春日大社近辺)の天井板	70
〃	75	肥松で作った香合。綾部之作	72
表	11	日本の木工芸家による樹木の分け方	76
〃	12	日本の木工芸家による木材の分類	77
〃	13	木工分野別、および木のおもな性質別の工芸家による木の分類	82
〃	14	日本の工芸家によるスギ(*Cryptomeria japonica*)の分類	83

地図	11	北方の品種であるヒノキアスナロ（*Thujopsis dolabrata* var. *hondai*）の分布	89
〃	12	ヒノキ（*Chamaecyparis obtusa*）の分布	90
図	76	箱根寄木細工の小さな引き出し。露木啓雄作	95
〃	77	さまざまな木片を組み合わせて幾何学模様を作り、箱根寄木細工の引き出しに使う	95
〃	78	玉杢。ケヤキ（*Zelkova serrata*）	95
〃	79	通常の板目。ケヤキ（*Zelkova serrata*）	95
〃	80	丸太の木口面にみられる干割れ	96
〃	81	製材の方向によって得られるさまざまな木目	99
〃	82	杢のある肥松をタガヤサン（*Cassia siamea*）で縁取った宝石箱の蓋。和仁秋男作	101
〃	83	宝石箱の底。ウェンジ（*Millettia laurentii*）の板をタガヤサン（*Cassia siamea*）で縁取っている	101
〃	84	埋れ木の神代欅の無垢材で彫られた馬	102
〃	85	能面を彫る過程	102
〃	86	挽物製品の形をケヤキの厚板に描く綾部之。木取りの一例	103
〃	87	僧侶の円空（1632-1695年）が立ち木に等身大の守護神の顔を彫っているところ	113
〃	88	山梨県一乗寺の開祖である法道仙人。雷に打たれた寺の境内の木を使って江里康慧が製作	114
〃	89	伊勢神宮の境内の空き地	116
〃	90	大工の手引き書に描かれた棟上げ式の散餅儀のようす	117
〃	91	京都の画家である橋本関雪（1883-1945年）のアトリエ「白沙村荘」の棟上げ式。1916年10月	118
〃	92	白檀八角箱（ささげ物の箱）	120
〃	93	正倉院の八角箱を模して作られたケヤキの箱。井口彰夫作	120
〃	94	桂離宮の書院造りの中心部	121
〃	95	新御殿の内部。右手の奥に障子を立てた櫛形の窓が見える	121
〃	96	「源平杢」がある秋田スギの天井板	122
〃	97	幹の内部の基本的な構造と面	126
〃	98	岐阜の高級原木市場でこれから競りにかけられる丸太	127
〃	99	カキノキ（*Diospyros kaki*）の丸太の木口面。岐阜県の原木市場	127
〃	100	ナンテン（*Nandina domestica*）材の漆塗りの香合	127
〃	101	ツバキ（*Camellia japonica*）の香合	127
〃	102	碁盤のさまざまな切り出し方	129
〃	103	板目の木裏を上面に持ってきたカヤの「板目木裏盤」	129
〃	104	上面も下面も柾目で取ったカヤの「天地柾盤」。黒田信（別名　鷺山）作	129
〃	105	上面を柾目で取ったカヤの「天柾盤」	129
〃	106	五角形のクワの菓子盆。縁は柾目で、底面は板目	130
〃	107	秋田スギの柾目を使った櫃の蓋。柴田慶信作	130
〃	108	乾燥させた時の収縮率は、もとの幹の部位によって異なる	131
〃	109	クスノキ（*Cinnamomum camphora*）の髄を含む板目を使った能面。末野眞也作	131
〃	110	ヒノキの柾目で作られた地蔵菩薩の立像。江里康慧作	132
〃	111	クスノキの板目で作られた無双の坐像。江里康慧作	132
〃	112	孔雀杢のある黒柿で作られた四方盆	133
〃	113	赤褐色の心材と色が薄い辺材の違いが見て取れるナツメ（*Zizyphus jujuba*）材	134
〃	114	一続きのナツメ材から彫り出したヤマフジの豆鞘に乗るカエル。東勝広作	134
〃	115	左：ヒノキ材。右：スギ材	135
〃	116	色の違うカキノキ材。左から右へ：通常のカキノキ、縞柿、黒柿	135
〃	117	白い象嵌を施した香合「雁と月」。縞柿材の模様を雲に見立てている	136
〃	118	さまざまな模様を組み込んだ箱根寄木細工の小さな箱	137
〃	119	木曽ヒノキの大日如来像。江里康慧作	140
〃	120	拡大して見た最終的な彫り（小作り）の跡	140
〃	121	古くからの道具を使って粗い仕上げをする。柄の曲がった手斧で奈良時代のヒノキの板を仕上げたところ	140

〃	122	画家の橋本関雪（1883-1945年）の屋敷「白沙村荘」のクリの梁。梁は模様が浮き出た「なぐり仕上げ」になっている	140
〃	123	円空（1632-1695年）が彫った稲作の神「稲荷」。岐阜県高山市錦山神社	141
〃	124	板目の板の早材を削り取って割ったままの柾目の板に似せる	142
〃	125	伝統的な灯り。和田卯吉作	143
〃	126	浮造り用のブラシで枠の仕上げをしているところ	143
〃	127	ナンテンでできた香合。左側は漆が塗ってあるが、右側のものは白木のまま	145
〃	128	素材の木が異なる茶杓。綾部之作	149

すぐれたものを作ろうと思えば
まずは木を知れ、
木を知ることによって、
木は己の意に同調してくる。
それほどに木は生きているものだ[5]。

5 　無形文化財の竹内碧外（1896-1986年）が示した先人の訓え。（諸山 1998, p.2 参照）

序　章

　本書では日本の伝統的な木工芸品をおもに扱うので、日本で入手できるさまざまな木材を育てる日本の気候と、その気候が木におよぼす影響を理解しておく必要がある。序章では、こうした要因に加えて、日本の「木の文化」について解説する。

自然環境

　ユーラシア大陸の東端に位置する日本列島は、山がちな島々が南北に連なり、西側は日本海、東側は太平洋に面する。北緯24度から46度の範囲にある島々の南北の総延長は2400 kmで、気候は亜熱帯から亜寒帯にまでおよぶ。大きな島は4つあり（北海道、本州、四国、九州）、これらが国全体の97％の面積を占める。この4つの島のほかに数千の島々が周辺に散らばり、それらを合わせた総面積は37万2300 km^2になる。「日本列島は、4つの断続的な島の連なりによってアジア大陸と結ばれている。千島列島からカムチャツカ諸島、サハリン、対馬から朝鮮半島、琉球諸島から台湾である。日本の植生の起源を大陸の植生と関連づけてたどるには、これらの島の連なりが見逃せない」[6]。

　緑に包まれた日本列島には、それは多様な樹種が生育する。

　初期の植物学者の一人であるアーサ・グレイ[7]は、膨大な種数の日本の木本類を統計的に北米と比べようとした。「北米東海岸と、日本から満州にかけてのアジア[8]の森林については、ある程度の比較ができた。北米東部の樹種は豊富なのだが、日本とその北側の地域は、面積としてはそれよりも狭いにもかかわらず、それよりさらに樹種が多かった。グレイ博士が調べたアジア地域には、日本の4島、満州東部と、それに隣接する中国の地域が含まれる。ここと、北米のフロリダ州の南端を除くミシシッピ川の東側の地域を比較した。（中略）日本から満州にかけての地域には66属168種の樹種を認めたのに対して、北米東部は66属155種だった。どちらの地域でも対象としたのは、"木材利用される樹種、あるいは、生育に適した地域では明らかに樹木と呼べる太さにまで成長する木"である」[9]。ほかの植物学者も、植生全体について同じような解析をおこなっている。たとえば前川文夫は、日本の植生[10]と、北米北東部の温帯地域[11]と、ニュージーランド[12]の植生とを比較している。この研究によれば、日本の植物種はおよそ3900種（シダと高等植物）だったのに対して、北米北東部は2900種、ニュージ

6　Horikawa 1972, p.8。

7　Asa Gray（1810-1888年）は植物学者として1842年から1887年までハーバード大学に所属した。植物地理学の研究から、東アジアと北米東海岸にみられる植物分類群の多くは起源が共通しており、第三紀に北極を取り巻く亜寒帯の植物相の子孫が更新性の氷河期に南へ移動したものであると説明している。（Leppig 1996）

8　日本から満州にかけてのアジアとは、満州東部、千島列島、日本の4島の範囲を示し、琉球諸島は含まれない。

9　Sargent 1894, pp.1-2。

10　Ohwi 1965（琉球諸島と小笠原諸島は含まれない）。

11　Gleason and Chronquist 1965。

12　Allan 1961、第1巻、およびMoore and Edgar 1970、第2巻。

ーランドは1900種だった[13]。

　ここで植生の統計値を比較しても、日本の植生がいかに豊かであるかということが数値でわかるにすぎない。そのような数値の「比較は慎重におこなわなければならない。同時期に調べていることはほとんどないし、種についての考え方が異なる複数の研究者の成果でもあるためだ。また、数値を引用するだけでは、維管束植物すべての総数なのか、被子植物だけの総数なのかがはっきりしない。被子植物だけだとしても、ここでは固有種だけが重要なのに、数値に移入種も含まれるのかどうかがわからない。北半球の多くの温帯地域では、(中略)もはや植生をはっきりと区分するのは不可能だろう。(中略)しかし、さらに重要なことは、原産地や数値の信頼性がどうであれ、調べた面積を考慮しなければ、数値はほとんど意味をなさないということである。つまり、密度で比較しなければ意味がない。そして密度を求める試みは、ほとんどなされていない」[14]。

　北半球の温帯地域をみわたすと、中国から日本にかけての地域[15]は特に植生が豊かである。「この地域の樹木相もまた豊かで、種数は北半球の他の温帯域全体を合わせた数をはるかにしのぐと言われている」[16]。

　このように植物や樹木の種数が多いのは、日本の気候、地理、地質、そして地史と関係している。氷河期の「更新世には巨大な氷河が極地を覆っていた。(中略)しかしそれは現在の北極のまわりに均一に広がっていたのでなく、当時はグリーンランド南部を中心に広がっていたことも重要な要因の一つである。このため、北米東部やヨーロッパでは氷河がかなり低い緯度まで到達していたが、アジアでは氷河に覆われた地域はわずかで、その量は今日まで残っている小さな氷河とさほど変わらなかった。更新世の前には、木本類を主体とした単一の植生が温帯域の北部全体、あるいは少なくとも緯度の低い地域を広く覆っていたと考えてもよい証拠も見つかっている。これらのことを考え合わせると、東アジアの植生は、更新世の氷河による影響をほとんど受けていないとみなしても良いだろう」[17]。

　日本列島は、中央部の日本アルプスに氷河がみられただけで、氷河期の影響をほとんど受けていない。日本アルプスは南北に横たわっているものの、氷河が終わったあとに北方への植生回復を妨げる障害にはならなかった。このことが、日本に現存する植物が4000種以上もあり、そのうち300種が固有種である大きな理由の一つであるとキムラ・マサノブ[18]は考えている。

　地質学的にみると日本列島は比較的あたらしく、形成された当初から大陸移動や火山活動の影響を受けてきた。こうした地質学的な動きが無数の断層を形成し、大断層の一つである「フォッサマグナ」

13　Maekawa 1990, p.215。
14　Good 1974, p.166。
15　植物地理学者のロナルド・グッドは、この地域が「中国-ヒマラヤ-チベットの高地、中国南部を除く残りの中国、朝鮮半島と日本、という3つの主だった部分より成る」とし、「植物相は、概してどこも良く似ているが、ヒマラヤという複合体を全部含めたことで、異質な要素が多少入り込む余地がある。しかし、ヒマラヤ山脈を一体と考えることできれいに整理することができ、重要な点が浮き彫りになる」。(Good 1974, p.141)
　　この地域の植物相をグッドが分類したところ、次の区分が認められた。a)満州とシベリア南部、b)日本北部とサハリン南部、c)朝鮮半島と日本南部、d)中国北部、e)中国中央部、f)中国-ヒマラヤ-チベット高原。(同p.30)
16　Good 1974, p.209。
17　同、pp.209-210。
18　Kimura 1994, p.1034。

序　章

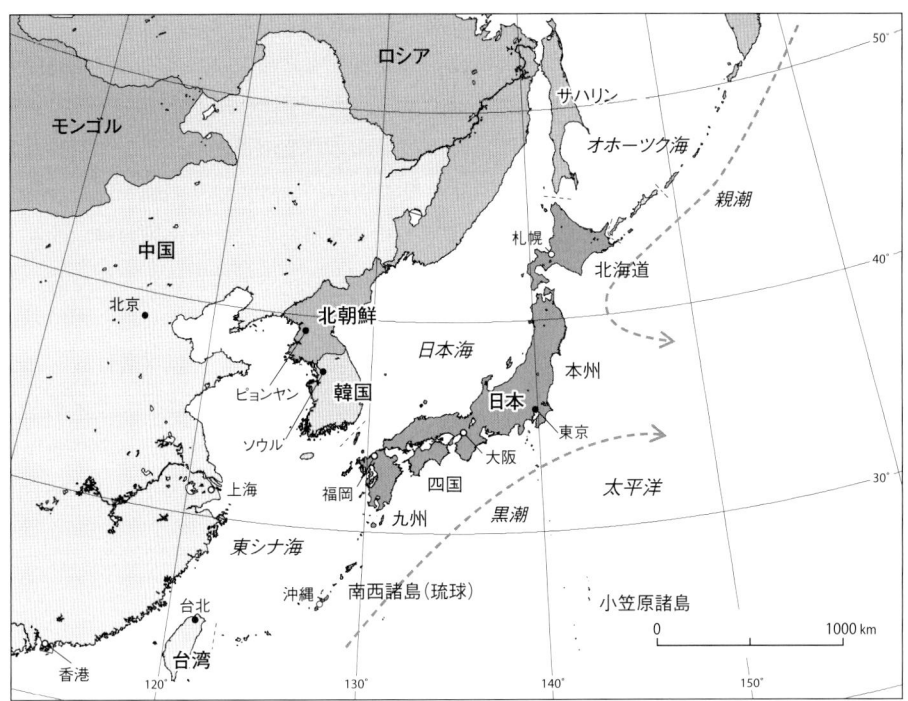

地図2　極東に位置する日本（Collcut *et al.* 1989, p.15 をもとに作成。ソフトウェアGMTで改変）

は、日本の4島のいちばん大きな本州を横断する。その結果、複雑な地質学的な構造が形成され、これが日本の植生の推移に影響する重要な要因となった[19]。このフォッサマグナに沿って、結晶片岩や片麻岩が分布し、そこに硬い花崗岩や玄武岩、さらには中生代と第三紀の砂岩や粘土質の粘板岩が混じる。地域によっては石灰岩も分布するが、ヨーロッパのような広い分布は見られない。土壌の大半は、火山性の岩石に由来する[20]。地史の詳細は、『日本の植物相の特徴と起源』[21]を参照してもらいたい。

　日本の山は高くて険しいうえに、火山が点在する。標高が3000mを超える山もあり、平野部や低地は国土の16%を占めるにすぎない。最も広い関東平野は11万3000 km^2で、首都の東京が位置する。国土全体の70%の地域は傾斜が8度（17%）あり、急峻な山があって川が短いことからは、土砂崩れが起きる危険が高いことがわかる。いちばん大きな本州では、山脈と火山が面積の60%を占め、丘陵地が11%、山麓や傾斜地が4%で、平野や低地は25%しかない。おもな人の居住地は海岸沿いの低地に集中する。地形にもよるが、山地と傾斜地は森林におおわれ、低地では稲作、丘陵地では畑作がおこなわれている[22]。

　国土は、南北には北緯24度から46度、東西には東経122度から148度の範囲に広がるため、さまざまな気候帯がみられる。気温が地域によって大きく異なり、降水量が年間を通して多いことが大きな特徴として挙げられる。太平洋と3つの小さな海域（日本海、オホーツク海、東シナ海：地図2参照）は、日本の気候に大きな影響をおよぼす。東の太平洋からは暖かい湿った大気が運ばれて来るので、

19　Horikawa（1972, p.8）で言及しているMaekawa（1949）。
20　Anonymous 1994, p.1032 を参照。
21　Maekawa 1974b, pp.33-86。
22　Anonymous 1994, p.1032 を参照。

日本は温暖で晴天が多い気候になると同時に、大雨を伴った台風も襲来する。日本海は、シベリアから吹いてくる冷たい乾燥した風を暖め、北日本に湿った空気をもたらす。このため日本北部の西側は積雪量が多い。2つの海流も気候に大きな影響をおよぼす。西太平洋の暖流である黒潮は、日本の沿岸地域の気温を上昇させるため、農業に適した季節が長くなる。北海道と本州北部の沿岸部は、オホーツク海から南下する寒流の親潮の影響を受ける[23]。夏の初めには南東からの風が雨や台風を運んできて、日本を通過していく。冬には北西の風が大雪をもたらす[24]。また、日本列島は、亜熱帯、暖温帯、冷温帯、亜寒帯と、大きく4つの気候帯に分けられる。これらの気候帯は、南から北へと変化するだけでなく、海岸から亜高山帯・高山帯と鉛直方向にも変化していく。日本では、たいていの地域で降水量が多いので、気候条件や植生帯はおもに気温で決まる[25]。こうした気候条件のもとでは、基本的にどこでも森林が形成されうる。四季がはっきりしている地域では、夏は暑くて湿潤で、冬は寒くて乾燥する。しかし地形が複雑なので、局所的な気象は変化に富む。これが日本の豊かな植生や植物相、さらには入り組んだ植物の分布を生み出している[26]。

日本の森林植生は5つに区分できる[27]（地図3参照）。

1. 常緑広葉樹林帯（構成種 *Castanopsis cuspidata*[28]）
2. 中緯度針葉樹林帯（構成種 *Tsuga sieboldii*[29]）
3. 落葉広葉樹林帯（構成種 *Fagus crenata*[30]）
4. 亜高山性針葉樹林帯（構成種 *Abies* 属、*Picea* 属[31]）
5. 高山帯裸地、泥炭地、草原、潅木帯（構成種に *Pinus pumila*[32] を含む）

これらの植生帯をさらに詳しく説明するために、天然の森林にみられる樹木や潅木の種類を挙げてみる。本研究で対象としていない下草についてはここでは触れない。

1. 常緑広葉樹林帯（優占種：*Castanopsis cuspidata*）：日本の南部、および標高の低い地域に形成される。ツブラジイ（*Castanopsis cuspidata*）、アラカシ（*Quercus glauca*）、タブノキ（*Machilus thunbergii*）などの常緑広葉樹のほか、ツバキ（*Camellia japonica*）、ヤブニッケイ

23 Collcutt *et al.* 1989, pp.15-16。Maekawa 1974a, pp.4-7 も参照。
24 日本の平均降水量：年におよそ1740mm（最高3000mm、最低800mm）。世界の平均降水量：750-1000mm。中西ら 1983。
25 Maekawa 1974a, p.20。
26 過去2000年くらいにわたって、自然植生は劇的に変わってきた。もともとの植生の多くは消滅したり、農地に置き換わった。標高が低い地域ではそれが著しい。
27 Horikawa 1972。Maekawa（1974）は4つの区分に分けているが、これにはヒノキ（*Chamaecyparis obtusa*）が生育する中緯度針葉樹林帯が含まれていない。ヒノキは日本の木工の用材として最も重要であるため、私はHorikawaの区分を採用したい。
28 ツブラジイ（ブナ科）。
29 ツガ（マツ科）。
30 ブナ（ブナ科）。
31 モミ・トウヒ（マツ科）。
32 ハイマツ（マツ科）。

地図 3 日本の植生帯と地形（Horikawa 1972 を元に作成）

(*Cinnamomum japonicum*)、サカキ(*Cleyera japonica*)、アオキ(*Aucuba japonica*)といった常緑低木が生育する。

2. 中緯度の針葉樹林帯（優占種：*Tsuga sieboldii*）：前述の常緑広葉樹と、後述の落葉広葉樹林とのあいだの太平洋沿岸地域に形成される。おもな構成種は、ツガ(*Tsuga sieboldii*)、ヒノキ(*Chamaecyparis obtusa*)、コウヤマキ(*Sciadopitys verticillata*)、イヌブナ(*Fagus japonica*)、

ソヨゴ(*Ilex pedunculosa*)、ハイノキ(*Symplocos myrtacea*)、アズキナシ(*Sorbus alnifolia*)、マンサク(*Hamamellis japonica*)、ニシキギ(*Euonymus oxyphyllus*)などである。

3. 落葉広葉樹林帯(優占種：*Fagus crenata*)：日本の冷温帯地域に見られる。構成する樹種は、ブナ(*Fagus crenata*)、ミズナラ(*Quercus mongolica* var. *grosseserrata*)、トチノキ(*Aesculus turbinata*)、コシアブラ(*Acanthopanax sciadophylloides*)、オオカメノキ(*Viburnum furcatum*)などである。この樹林帯は、日本海沿いの積雪が多い地域と、太平洋岸沿いの冬に雪が少ない地域の2つに区分される。日本海側では、ブナ(*Fagus crenata*)とヒメモチ(*Ilex leucoclada*)の林床にチシマザサ(*Sasa kurilensis*)がみられる。太平洋側は、ブナ(*Fagus crenata*)とスズタケ(*Sasa borealis*)の群落になる。

4. 亜高山性針葉樹林帯(優占種：*Abies*属 – *Picea*属)：亜高山帯と北部地域は、シラビソ(*Abies veitchii*)、オオシラビソ(*A. mariesii*)、トドマツ(*A. sachalinensis*)、エゾマツ(*Picea jezoensis*)、トウヒ(*P. jezoensis* var. *hondoensis*)、コメツガ(*Tsuga diversifolia*)といった常緑針葉樹の森林に覆われる。

5. 高山帯裸地、泥炭地、草原、潅木帯(優占種：*Pinus pumila*など)：高山帯には、ハイマツ(*Pinus pumila*)、キバナシャクナゲ(*Rhododendron aureum*)、ミネカエデ(*Acer tschonoskii*)、タカネザクラ(*Prunus nipponica*)などの低木の森林が形成され、それより標高が高くなると高山帯裸地、泥炭地、草原が広がる。

本書に登場する木材のほとんどは、中緯度の針葉樹林帯と落葉樹林帯で生産される。北海道とそれ以外の標高が高い地域には、おもにこの森林が分布する。北海道は古い時代には蝦夷と呼ばれ、日本の領土になったのは1868年である。本書で取り上げる工芸品が作られたのは、それよりも前の時代であるため、北部亜高山帯と高山帯の森林については触れない。

常緑広葉樹林帯は日本にもともとあった植生であると考えられている。神道[33]の神社の境内には常緑広葉樹がみられ、このため常緑広葉樹は神を象徴する意味合いを持っている。しかし本研究では常緑広葉樹は扱わないので、ここで簡単な解説をしておきたい。日本の常緑広葉樹林は、冬の気温がそれほど下がらない温暖で湿潤な気候下に生育し、照葉樹林[34]と呼ばれる森林生態系に相当する。ヨーロッパにもこうした気候は見られるが、南アイルランド、ウェールズ、ピレネー山脈の西側、マクロネシアの島々といった地域に限られる。年間の平均降水量が1700mmにもなるために湿度が高く、湿気を好む着生維管束植物[35]が多い。同じ緯度の温帯性落葉広葉樹林帯では年平均降水量が800mmほどにしかならないので[36]、着生植物は見られない。照葉樹林帯は西南日本の標高が低い地域に広がる。本州の南西部、四国、九州、琉球諸島である。これらの地域には、人口の多い市街地や道路が密集し、本来の植生の多くは、植林地や米・茶・柑橘類を栽培する農耕地に取って代わられた。原生的な照葉樹林は、屋久島の標高が低い地域と宮崎県の綾町にわずかに残っているだけである。神社の境

33　神道(漢字では「神の道」の意味)は、アニミズム(精霊信仰)に基づいた日本独自の宗教。
34　日本語の照葉樹林は、ラテン語ではlaurisilvae、フランス語ではlaurisylve、ドイツ語ではLorbeerwaldと呼ばれる。
35　別の植物体上に生育するが寄生性ではない植物。通常は木本類。Da Lage and Métaillié (編) 2000。
36　Grabherr 1997, pp. 222-249。

内の森林も、照葉樹林の痕跡と考えて良いだろう[37]。日本では神聖な場所は森に囲まれていなければならなかったので、もともと神社は森の中に作られた。神聖な森なので開発されることがなく、本来の森林が残っている。この森を調べることで、典型的な日本の暖温帯性の森林がどのようなものであったかを今日の生物学者が知ることができる[38]。

　常緑広葉樹林の樹種はきわめて多様であるにもかかわらず、木の葉の形や構造がとてもよく似ている。こうした葉の典型的なものがゲッケイジュ(laurel)の葉であること、また、森にはクスノキ科(LAURACEAE)の植物が多数みられることから、常緑広葉樹林を意味するlaurisilvaeという用語が作られた。英語ではほかに、ナラ・ローレル林(oak-laurel forest)、常緑広葉樹林(evergreen broadleaf forest)、温帯雨林(temperate rain forest)、亜熱帯常緑雨林(subtropical evergreen rain forest)などと呼ばれる[39]。生態学者の服部保は、こうした用語の来歴や使用実態を調べ、「lucidophyllous forest」が「照葉樹林」として最も適当であろうと結論している[40]。意外だったのは、この多様性を誇る照葉樹林に優占するのはブナ科(FAGACEAE)だったことで、シイ属(*Castanopsis*)やブナ属(*Quercus*)のアカガシ亜属(*Cyclobalanopsis*)が含まれる。おもな樹種はスダジイ(*Castanopsis sieboldii*)、ツブラジイ(*Castanopsis cuspidata*)、アカガシ(*Quercus acuta*)、イチイガシ(*Quercus gilva*)、ウラジロガシ(*Quercus salicina*)、ツクバネガシ(*Quercus sessilifolia*)、シラカシ(*Quercus myrsinaefolia*)、アラカシ(*Quercus glauca*)、ハナガガシ(*Quercus hondae*)、タブノキ(*Machilus thunbergii*)、イスノキ(*Distylium racemosum*)である[41]。

　照葉樹林の木材が日本の伝統的な木工芸や建築に使われた例はほとんど見当たらない。かろうじて見つかった九州の一例では、クスノキ科のタブノキ(*Machilus thunbergii*)を床の間の床板(とこいた)に使っている。しかし照葉樹は、さまざまな道具の素材に使われる。カシ材は、鍬(くわ)や鋤(すき)などの農具や、鉋(かんな)や鑿(のみ)といった道具の持ち手に使われる。柔軟性に富むツバキ科(THEACEAE)は、道具の柄や木槌(きづち)として使うのに優れた素材となる。数多いブナ科は、薪や炭の原料として使われる。

　中緯度の針葉樹林は、おもに太平洋気候の地域に分布し、代表的な樹種としてヒノキ(*Chamaecyparis obtusa*)、コウヤマキ(*Sciadopitys verticillata*)、ツガ(*Tsuga sieboldii*)などが挙げられる。このタイプの針葉樹林には、建材や伝統的な木工製品の用材として価値が高いものが生育する。これらの木材については、次章以降で詳しく見ていく。こうした樹種は、九州や四国の山間部では山の中腹から高標高に見られ、北へ行くほど生育する標高が低くなり、北海道の渡島半島山まで分布する。

37　出雲大社は、日本の二大神社の一つで、神社境内には、いろいろな樹種がよく揃っている。アカガシ(*Quercus acuta*)、シラカシ(*Quercus myrsinaefolia*)、マテバシイ(*Lithocarpus edulis*)、オガタマノキ(*Michaelia compressa*)、クスノキ(*Cinnamomum camphora*)、タブノキ(*Machilus thunbergii*)、モッコク(*Ternstroemia gymnanthera*)、サカキ(*Cleyera japonica*)などが見られ、それに、クロマツ(*Pinus thunbergii*)、スギ(*Cryptomeria japonica*)、コウヤマキ(*Sciadopitys verticillata*)、ビャクシン(*Juniperus chinensis*)、ヒノキ(*Chamaecyparis obtusa*)、イヌマキ(*Podocarpus macrophylla*)、ナギ(*Podocarpus nagi*)、カヤ(*Torreya nucifera*)などの針葉樹が混じる(2000年7月19日に著者が観察)。

38　Grabherr 1997, p.226。
39　Hattori and Nakanishi 1985, p.317。
40　服部・南山 2005, pp.47-60。
41　同、p.47。

冷温帯の落葉広葉樹林には、ブナ(*Fagus crenata*)、ミズナラ(*Quercus mongolica* var. *grosseserrata*)、トチノキ(*Aesculus turbinata*)などが生育する。南日本では高い山の頂上までこうした樹種に覆われ、本州の東北地方全体から北海道南端の渡島半島まで分布する。

国土の67％にあたる2527万ヘクタールという森林面積は、過去50年間ほとんど変化していない。このうち植林地は1030万ヘクタール(41％)で[42]、割合はかなり高い。統計的には自然林が1350万ヘクタールを占める。原生林は僻地以外にはほとんど残っておらず、残っているものは、ほとんどが北海道に限られる[43]。

稲作は日本の農業の重要な一角を占め、2000年以上の歴史がある。稲作が伝わったことで、日本の森林は大きな打撃を受けた。標高が低い地域の森林が大きく減少したのは、田を水平にするための土木工事が関係している。毎年、稲作を始める時期には水路を堰きとめて田に水を張らなければならない。水を張れるような傾斜がわずかしかない土地だけが稲作に適していることを意味する。このため、田を作ることのできない山間地に森林がおもに分布することになった。

日本列島の長い歴史のなかで、森林は大きく変化してきた。コンラッド・タットマンは自著『緑の列島』[44]で、森林伐採が大きく進んだ時期が3回あったと述べている。1回目は西暦600年から850年のあいだで、平城京(現在の奈良)と平安京(現在の京都)の2つの都が同時に建設された時期にあたる。2回目は1570年から1670年にかけての時期である。当時は前近代的な国づくりがおこなわれ、城や町などの建築用材として膨大な木材が使われた。最後の3回目は、第二次世界大戦中と終戦後である。伐採が進んだこれらの時期のあとには、土砂崩れなどの問題に対処するために、もっぱら植林がおこなわれた。厳格な森林政策も実施された。森林利用についての最初の規制がおこなわれたのは、徳川が支配した江戸時代(1603-1867年)である。最高級のヒノキが生育することで知られていた木曽のような価値のある森の木は、1本でも伐ると厳しく罰せられた。しかし明治時代になると規制が緩められ、伐採が一気に進んだ。防災に役立つ森を区分する必要が生じ、いわゆる森林法が1897年に施行された。森林法では、水源確保のための森、土砂崩れのような自然災害を防ぐための森、あるいは川の魚の隠れ場所となる森といった「保護林」を指定して、開発を規制した[45]。

現在は国有林が790万ヘクタールで森林全体の31％を占め、270万ヘクタール(11％)は県などの地方自治体が所有し、残りの1,470万ヘクタール(58％)は民有林である。国有林は傾斜が急な山の斜面にあることが多く、保護林として機能している[46]。森林に関係するすべての活動を監督する農林水産省は、15年計画を立てて管理している。県でも同様に10年の県有林計画を立て、民有林の管理もこれに沿っておこなわれる。こうした計画では、伐採量、植林量、林道の計画と建設、保護林の面積を決めている。民有林では5年ごとに計画を立ててそれぞれの県に申請し、承認をもらう。造林を推し進めるための補助金の支給、減税、資金の貸与があり、国や県も行政支援をおこなっている[47]。現在

42 針葉樹の植林：スギ(415万ヘクタール)、ヒノキ(194万ヘクタール)、マツ(111万ヘクタール)、カラマツ(おもに *Larix leptolepis*)、モミ、トウヒ。広葉樹の植林地(38万ヘクタール)：クヌギ(*Quercus acutissima*、14万ヘクタール)。(Guillard 1983, p.23)。
43 Kimura 1994, p.1035。
44 Totman 1989。
45 Zorn and Kanuma 1994, p.1040。
46 Kimura 1994, p.1036。
47 Ishii 1994, p.1037。

の森林政策には、徐々に混交林に変えていく方向性が見られ、針葉樹だけを植林するという考え方は疑問視されるようになってきた。この傾向は、民有林にも少しずつ波及してきている[48]。

文化的背景

　日本の木材の豊かさは文化の豊かさにもつながっている。日本人自身も日本の文化は「木の文化」[49]だと考え、今日に至ってもなお、木材は生活のあらゆる場面で使われている。木は単なる日用品以上のものであり、たとえ日用品であっても見栄えが重んじられる。こうした傾向は、博物館に収められている工芸品を見れば明らかである。椀、桶、樽、臼、箪笥といった日本の伝統的な日用品は、世界各地で蒐集品として集められ、民族博物館にも数多く収蔵されている。

　日用品だけでなく、日本は木製の美術品も輩出してきた。印籠などの漆器や、能や伎楽に使う面も、下地になる部分に通常は木を使う。皇室の宝物を収蔵する正倉院[50]には、奈良時代後期（天平時代とも言う；710-784年）の最高級の木工芸品が保存されている。アジア大陸から輸入されたものもあるが、多くは天平時代に日本で作られた[51]。当時の木工技術の水準がかなり高かったことがわかるだけでなく、日本の伝統工芸家は今でもこれらの工芸品を参考にしたり、製作物の着想を得たりしている。

　仏像においても、日本では木が重要な素材である。仏教が伝わった538年当時は、仏像は大陸の習慣を踏襲して、青銅、粘土、石などで作られていたが、これらの素材は徐々に木に置き換わった。そして木が最も好まれる素材になり、今日の日本の仏像はほとんどが木製である。

　過去の歴史を知るための重要な手がかりになる仏閣も神社も、もっぱら木で建てられた。日本の湿潤な気候や、台風や地震といった自然災害に耐える素材は木をおいてほかに見当たらない。607年に建てられた法隆寺は、日本でいちばん古い建築物とされている[52]。

　こうした建造物で後世まで残るのは、素材として使われた木そのものだけでなく、建築技法もまた今日まで伝わる。伊勢神宮[53]は祭祀をおこなう神社のうちで最も格が高い2社のうちのひとつで、20年ごとに、同じ図面、同じ技法を用いて祭殿が建て替えられる。この定期的な建て替えは国が責任を

48　Kimura 1994, p.1036。

49　小原二郎（1972）は、著書で「木の文化」という言葉を使い、韓国やヨーロッパに特徴的な「石の文化」という考え方と対比させている。

50　奈良時代の最も重要な寺である東大寺には、宝物殿が今も残る。「東大寺の正倉院は、（中略）アジアの古い美術品が収められた貯蔵庫としては、世界に現存するものの中でおそらくもっとも優れたものであろう。その宝物には、ユーラシア大陸の各地からシルクロードなどを経由して日本に運び込まれた稀少な宝物の数々や、7世紀から8世紀の日本の染織物や服飾関係品、貴重な文書類、そのほかさまざまな儀式の道具、由緒ある品々、美術品が集められている（奈良国立博物館 2001, p.11）」。宝物には、752年の大仏開眼会に関係した品々や、光明皇后が756年に聖武天皇の冥福を祈って没後49日目に大仏に奉献した品々も含まれる（同、p.9参照）。

51　正倉院事務所 1978。

52　年輪年代学の研究によって、奈良市元興寺の禅室の梁は582年に伐採された木材であることが近年明らかになった。別の古い寺の材を再利用したものと考えられている。光谷 2001, p.57-58。

53　紀伊半島の東側にある伊勢神宮は、日本神話の太陽の女神で皇族の祖先とされる天照大神と、地元の農業の神である豊受大神を祀る。多数の神社といくつかの聖域が海岸沿いの緑に包まれた狭い平地に点在する地域を一般に「伊勢」と呼ぶ。冬でも日差しが暖かい（Coaldrake 1996, pp.16-21）。神宮の創建は3世紀から5世紀頃であろうと考えられている（Lewin編 1995, pp.162-163）。

もって執りおこなうもので、天武天皇の時代(673-686年)[54]の685年に現在のような形式が確立された。このため、古代の神社の建築技術とともに、それを後世に伝える手法が保存されることになった。

また、奈良には698年に薬師寺が建てられたものの、建物のいくつかは16世紀に火災で焼失してしまった。それらを再建する事業が1970年代に始まり、これによって、古代建造物の建設技術の復元にもつながった。もう一つ大きな事業としては、古い都だった平城京(現在の奈良市)の平城宮を復元しようというものがある。最初におこなわれた正面の朱雀門の復元は1998年に終わり、大極殿は2010年に復元が終わった。

日本の木材の研究

遺跡などから木彫りの製品が発掘されると、それは古い時代の文化を今に伝えるので、考古学的には大いに研究の価値がある。また、美術的・芸術的な評価が高い古い木造建築、仏像、能・舞楽・伎楽に使う面、根付、茶道具などは美術史研究の一端を担うことになる。日用の木工製品は、古代のものであっても現代のものであっても、民族学の研究対象となる。

社会科学の研究で木工製品を取り上げるときには、素材ではなく、用途や形に注目する場合が多い。素材を調べる場合には、木材解剖学者が顕微鏡観察で同定をおこなう。顕微鏡観察は、木材の売買といった木材取引の場面でおこなわれる場合が多い[55]。ところが日本では、人間科学の分野でこうした顕微鏡観察が70年以上前からおこなわれてきた。木製遺物の樹種同定の草分けの一人として、京都大学の木材科学者だった尾中文彦が挙げられる。1936年に尾中は、近畿地方の古墳から発掘された木製遺物を調べ、出土した棺桶のほとんどすべてが、香りが良く、湿気を寄せ付けないコウヤマキ(*Sciadopitys verticillata*)で作られていたことを明らかにした[56]。

その後、百済[57](紀元前1800年－紀元600年)の歴代の王の棺桶を調べた尾中は、それらもコウヤマキだったことを突き止めた。尾中の発見が特に重要視される理由の一つは、世界で1科1属1種しかないコウヤマキが日本原産であることである。つまり、百済でコウヤマキを使おうとしたら、日本から輸入しなければならなかったのだ。これは、歴史と文化の面からは、たいへん興味深い[58]。

尾中の助手をつとめて研究を引き継いだ小原二郎(1916年－)は、仏像の素材として使われている木材の同定の先駆けとして知られ、日本中の仏像およそ600体について素材の樹種を特定している[59]。さまざまな時代の仏像について、その時代に好んで使われた樹種が明らかになり、小原はそれを1972年に本にまとめて出版している[60]。

また、植物学の権威である島倉巳三郎は、1972年から1975年に4年続けて正倉院の木工製品の科学調査に参加している。年に1回おこなわれる宝物の曝涼の際に、東京国立博物館の法隆寺宝物館で学芸員をしていた木内武男、および2人の木工芸家とともに調査をした。科学的な木の同定技術と、工芸家による美術的評価を組み合わせて工芸品を調べるという新しい研究手法によって、類まれな収

54 Lewin編 1995, p.39。詳細は、同、pp.37-42。
55 木材解剖学的な記述の日本における1882年以降の歴史的動向については、須藤 2000と、Sudo 2007を参照。
56 尾中 1936、小原 1972, p.10。
57 尾中 1939。「百済」は、朝鮮半島西南部にあった小さな王国「Paekche」の日本語の呼び名。
58 小原 1972, p.12。
59 小原 1963、伊東 2000, p.269。
60 小原 1972。

蔵品についての詳細が明らかになった[61]。

　一方、木材の同定を考古学に応用する画期的な成果としては、島地謙と伊東隆夫が1988年に、日本列島各地の遺跡から発掘された木製品について詳細なデータベースを発表した。2人とも、京都大学の木材研究所（現在の生存圏研究所）に所属する木材解剖学者だった。木製遺物の種類、素材として使われた木材の樹種、遺跡名、その時代のデータを広く調べ、考古学の研究にとって貴重なデータベースを構築したのである。この研究は2012年に改訂されている。伊東隆夫と山田昌久の共著の新版では、山田らの考古学者から提供を受けたデータを数多く盛り込んでいる[62]。その後、生存圏研究所は、文化庁と京都国立博物館に工房を持つ公益財団法人美術院国宝修理所と協力して、全国の仏像の樹種同定も実施している。

　木材解剖学を専門とする東北大学植物学科の鈴木三男と筑波の森林総合研究所の能城修一は、仏像および遺跡から出土した木工製品の同定に携わった。能城は、同じく森林総合研究所の藤井智之とともに、関東における重要な共同研究に参加した。それには美術史学者の金子啓明と、仏師でもある東京国立博物館の岩佐光晴も関わった。初期の仏像の木材樹種を調べた成果は2つの報告にまとめられている。1つ目の報告[63]では、奈良時代と平安時代初期の典型的な一木造の仏像16体の素材を調べ、それまではヒノキ（*Chamaecyparis obtusa*）が使われていると言われていたのを覆して、いずれもカヤ（*Torreya nucifera*）が使われていたことを示した。この成果によって、古代の木像が作られる際の材の選定基準が見直されることになった。そして2つ目の報告[64]では、奈良時代と平安時代初期の彫刻を調べた。表面は粘土や乾漆など木材以外の素材が使われている像でも、内部に木材が使われている場合には調査対象に含めた。ここでも一木造の像にはカヤが使われていたが、それは近畿地方だけでなく、カヤが自生する地域ならばどこでもカヤが使われていたことが明らかになった。しかし、カヤが分布しない地域（たとえば東北地方）では、地元に生育するケヤキ（*Zelkova serrata*）などが使われた。一方、内部に木の芯や木の枠がある粘土や乾漆の像については、ヒノキ（*Chamaecyparis obtusa*）、ケヤキ（*Zelkova serrata*）、キリ（*Paulownia tomentosa*）など、カヤではない木材が使われていた。このため、木の芯に乾漆をかけた像の乾漆の層を減らしていった結果として奈良時代から平安時代にかけての一木造が生まれたという説は疑問視されることになった。これらの研究は、過去80年にわたっておこなわれてきた木材の樹種同定という分野の研究が重要な局面を迎えていることを示している。これまでに得られた成果をさらに詳細に解析して結論を出す必要がある。

　東アジア美術史や考古学を専門とする西欧の学者は、これまで木材についてそれほど詳しく調べようとしてこなかった。その理由として考えられることの一つは、木材の研究が、植物学、林学、木材科学、年輪年代学[65]など、さまざまな分野にまたがるためなのかもしれない。しかし、それよりも問題なのは、日本の木材についての情報が入手しにくいことである。もちろん、日本の木材について役に立つ解説をしている西欧の研究もあるのだが、ほとんどのものは19世紀の終わりから20世紀の初めにかけてまとめられている。

61　正倉院事務所 1978, pp. i–ii。
62　島地・伊東 1988、伊東・山田 2012。
63　金子ら 1998。この発見を知って私は、仏師の江里康慧にヒノキとカヤを彫る時の違いを聞きたいと思った。
64　金子ら 2003。
65　木の年輪ができた年代を推定する科学。年代を決めるのに使った年輪の構造を調べ、そこからわかる情報を解析して、当時の環境の変化や史実を推定する。

カール・ツンベルクが1784年に出版した『日本の植物』[66]の序章は、日本のさまざまな木材を西欧に紹介した初期の文献の一つである。1830年にはフィリップ・フランツ・フォン・シーボルトが、『日本帝國全体で取引される植物についての概要』[67]の中の「日本で取引される木材についての概要」の項目で、「特によく利用される木材」として39種を挙げている。また、1876年にヘールツは、『日本の木材種についての予備的目録』[68]で134種類の木材を挙げ、のちにスミスが『日本の木材の強度についての実験』[69]で補追している。

その3年後の1879年に、横須賀造船所の技師だったアドルフ・E・デュポンは、日本とヨーロッパの造林学者の手引き書として『日本の森林の樹木』を一覧にまとめた[70]。木材として利用される重要な針葉樹と広葉樹のほとんどを網羅したもので、日本における実際の用途、および可能性として考えられる用途、そしてヨーロッパでの用途までも記している。1885年には日本の内務省地理局が『大日本樹木誌略』を編集した。100種類の樹木の解説と、経度と緯度に沿った分布が示されている。次の年の1886年には、ドイツ人地理学者のヨハネス・J・ラインが重要な森林樹木の特性と用途を発表している[71]。ラインは当時ボン大学の教授で、プロイセン王国の支援を受けて大々的な研究をおこなった。前述した過去の文献は調査に有用であったため引用しているが、木材の特性の観察は、自身が日本を巡って集めた木材標本と、1878年に日本の内務省の便宜によってパリで利用できた50種類の木材標本を使っている。のちにこの内務省の標本はラインが所蔵することになる。

アメリカ人の植物学者チャールズ・スプラーグ・サージェントは、1894年に『日本の植物』[72]を著し、日本の農林省林業試験場の白沢保美は、1899年に美しい図版を添えた『日本の林業樹木図録』[73]を編集した。最後に紹介するのは、東京大学の林学科教授だったアメリゴ・ホフマンで、1913年に『極東の森林から』を編集している[74]。

こうした研究では、日本の木材とその用途を調べている。しかし、これらを見ていると、いろいろと疑問が湧いてくる。美術史学者が木工製品について調べるときに抱く疑問が多い。樹種によってどのように用途が違うのか。用途を決めるときの基準（たとえば木の選定基準）は何なのか。木材の色彩や木目の美しさを引き出す特別な方法があるのか。木材の選定が文化的・宗教的な理由に基づくことがあるのか。工芸家が解決すべき技術的な問題とは何なのか。特殊な道具を使う必要があるのか。木工製品を技術的な面から評価するときに、使った道具は重要な基準になるのか。木工芸家とその工芸家が使う木材には何か関連性があるのか。

こうした疑問を自問しているうちに、実際に受け継がれている伝統的な知識や経験と、それを研究者が知ることができる度合いに大きな溝があることに気づいた。そこで、この溝を埋めてみることにした。

66　Thunberg 1784。
67　Siebold 1830。
68　Geerts 1876。
69　Smith 1888。
70　Dupont 1879。
71　Rein 1886。
72　Sargent 1894。
73　Shirasawa 1899。
74　Hofmann 1913。

本研究の目的

　私が本研究を計画したのは、日本の伝統工芸品を製作する工芸家と、その工芸家が日常製品や美術品を作る際に用いる木材の種類の関係を深く理解するためである。このため、木材の見分け方、成形する技法、木の本来の美しさを引き出す技法といった、木についての工芸家の経験的な知恵が本研究の土台になっている。こうした知恵をデータとして集めるために、日本のさまざまな分野の木工芸家に聞き取り調査をおこない、その内容を解析することにした。

調査の方法

　聞き取り調査は、私と京都大学木材研究所の伊東隆夫教授が共同で実施したもので、膨大な量の情報が得られた。質問事項は25項目用意し、聞き取り調査は日本語でおこない、一人について平均して1時間半の対面調査になった。聞き取りに応じてくれた工芸家は、指物、彫物、挽物、曲物、大工の5つの分野で活躍している。いずれも、それぞれの分野で特徴的な製品を作る工芸家たちで、このような人選をおこなったのは、調査対象の人数が多いと、利用する樹種の総数が多くなりすぎると考えたからである。一つの分野の異なった面を知ることも工芸家を選ぶ基準のひとつであったため、同じ分野の工芸家でも異なる地域の出身者を選んだり、異なる工程の工芸家を選んだりした。人選に偏りが生じた可能性は否めないが、聞き取り調査をした工芸家が、惜しげもなく知恵と経験を語ってくれたことで、補って余りあるものになったと考えている。

調査結果の構成

　得られた情報を整理するに際し、本書は以下のような構成にした。第1章では、内容を理解するために必要な木と木材の用語、および、素材としての木の基礎知識を紹介する。第2章では、日本の伝統的な木工芸について概観し、聞き取り調査をおこなった分野と工芸家を紹介したあと、それぞれの分野の製作工程を概観する。第3章から第6章が本研究の中心であり、聞き取り調査の内容を解析する。ここでは、伝統技術の生き証人である工芸家が語る木材と木工製品についての知識や思い入れを紹介する。

　日本の木材についてのさまざまな側面を概観するために、主題を4つに分けた。第3章では、工芸家が使う特殊な木材の呼び名と、工芸家が使う木材の分類の方法に焦点をあてる。第4章では、木工芸に必要な技法を理解するために、3つの分野の製作工程に触れる。第5章では木材の象徴性や宗教的な側面について述べ、第6章では木材の美しさの原点を探る。変化に富んだ章立ての内容になっているが、全体を通して読むと、日本の伝統的な木工芸の全体像がつかめるようになっている。

第1章　木材の基礎知識

　多くの物質の複合体である木材は、さまざまな種類の樹木から生産され、樹種によって風合いや特性が異なる。国境を越えて木材の話をするときには、樹木の名前や、材の名称をしっかりと理解している必要がある。このため本書では、まず木材の呼び名の紹介から始めたい。

　木材の基本的な知識も、ある程度は説明することが大切だと考えた（例えば材の構造や特性について）。基礎知識があれば、素材として木材を使うことの意義が見えやすくなるだろう。本書を読み進める際の理解の一助になることがおわかりいただけると思う。

1.1. 樹木と木材の名称

　日本では、木材について話すときに、木工関係者と木材研究者で使う用語が異なる。木工関係者は、標準的ではない通称を「別名」として用いる。しかし研究者（特に植物学者）は、植物として科学的に通用するラテン語（ラテン語化した語）の「学名」を用いる。例えば、木工関係者が「キリ」と呼ぶ木は、学名をパウロニア・トメントーサ（*Paulownia tomentosa*）と言う。このため、東アジア美術史・考古学・民族学などに関連した木工芸品を社会科学的手法で調べようとすると、西欧の研究者は用語の壁に直面することになる。

　木の呼び名が、切り倒されていない立ち木の名称なのか、その樹木が材になったときの名称なのかも考慮しなければならない。学名を使うべきなのか、日本語の別名を使うべきなのか、あるいは外国人研究者の母国語の別名（あればの話だが）を使うべきなのかも迷う。また、名前が複数あるときには、どれを使えばよいのか。日本国外でも理解されるためには、どの名称を使うのがよいのか。木材や樹木の名前は、植物学者でない人たちから見ると、とてもややこしいので混乱や誤解が生じる。日本語以外の名称が使われるときには混乱が特にひどい。例えば、キリは英語ではパウロウニアという名称の他にも、ロイヤル・パウロウニア、プリンセス・ツリー、フォックスグローブ・ツリー、エムプレス・ツリー、インペリアル・ツリーと呼ばれ、仏語でもポローニア・インペリアール、アルブレ・ダナ・ポローナ、ポローニア・トメンテと言い、独語ではパウロウニエ、ブラウグロッケンバウム、シネジシャー・ブラウグロッケンバウム、フィルツィゲ・パウロウニエ、キリバウム、カイザーリッヒェ・パウロウニエなどと呼ばれる[75]。

　日本語で「木」という文字は樹木も木材も指す。日本語読みの「き」や「こ」も、中国語由来の読み方の「もく」や「ぼく」も、立ち木や木材を意味する。ただし、「こ」と「もく」と「ぼく」という読み方は、ほとんどの場合、複数の漢字が連なる熟語の中で使われる。立ち木の段階の樹木の名称と、それが木材になったときの名称は同じである。どちらを意味しているかは、その場の状況から判断する。植物学的な名称は、植物学や園芸学などの専門性が高い分野でのみで使われ、慣れない人にはわ

75　ここにある3カ国語の名称は、巻末の付表1に示した。

かりづらい。木工や大工といった産業の世界だけでなく、日本文学や詩歌といった文芸の世界でも、樹木や木材にはさまざまな言い回しや地方による呼び名がある。日本の木材や樹木の名前を専門用語として解説するには、植物学的名称および別名という考え方を理解して、種類をはっきりと区別しなければならない。本節では、以下の名称の考え方をまず解説する。

- 植物学的名称
- 樹木の別名
- 木材の名称

1.1.1. 植物学的名称

スウェーデンにあるウプサラ大学で植物学と医学の教授をしていたカロルス・リンネウス[76]（1707-1778年）は、二名法という新しい命名法を普及させた。先人らが提唱していた分類法をみごとに統合して、当時知られていた世界中の植物を同じ規則に従って分類する手法を確立した。それまで種名は、多名法あるいは、ラテン語の短い文章で記述されていた。リンネウスは、多数の言葉で表されていた種名を、特徴を表す単語一つと、属名一つを組み合わせることによって、短い二語の二名法に置き換えたのである。それ以来、植物を新たに命名するときにも、この二語で表す手法が用いられるようになった。それぞれの植物の名前は、最初に属名、次にその種独自の形容語という2つのラテン語あるいはラテン語化された単語の組み合わせで表わされる。これが現行の命名法の始まりで、リンネウスが著した『植物の種』（1753年）[77]に基づいている。しかし、リンネウスの命名法の原理が世界中の植物学者に採用され、その著書が二名法による命名を体系立てるものであることが認められたのは19世紀の初頭になってからだった。

野生植物や栽培植物の新種名には、その植物を最初に報告した植物学者の名前が含まれる。これが学名（ラテン語の植物名）で、分類学と呼ばれる科学的な分類体系の中での、その植物の位置がわかる。命名は、国際植物命名規約（ICBN）に基づいておこなわれ、この規約は、6年ごとに開催される国際植物学会議（IBC）で採択される[78]。

ICBNの序文には次のようにある。「植物学には、世界中の植物学者が利用できる正確で簡便な命名法が必要である。その命名法は、分類群や分類単位の階級を示す用語と、それぞれの分類群に与えられる学術的名称によって構成される。分類群の名称は、その分類群の特性や歴史を示すものではなく、その植物名を探し当てる手段を提供するため、および、その植物の分類学的な階級を示すために与えられる」[79]。植物分類学は、すべての植物について、命名や分類をおこなうための原則を研究する学問である。「科」より下位のすべての階級の単位（「分類群」）について、個体の形態に特に着目して一般的な用語で記述する[80]。「植物の命名法における基本的な分類階級は、上位から順に界、門、綱、

76 カール・フォン・リンネとも呼ばれる。
77 Spichiger *et al.* 2000, pp. 8-9。
78 第15回国際植物学会議は1993年に東京で開催され（東京規約 1994; Zander 2000)、第16回は1999年にセント・ルイス（セント・ルイス規約, 2000)、そしてウィーン会議が2005年（ウィーン規約 2006; オンライン公開、McNeill *et al.*, 2006）に開催された。
79 ICBN序文1（Zander *et al.* 2000, p.41 参照）。
80 Boullard 1988。

目、科、属、種に分けられる。(中略)ある種は、どれか一つの属に属し、ある属は、どれか一つの科に属し、これが界まで続く」[81]。この命名法は植物種に名前をつけるために確立されたものであるが、二名法は樹木と木材の両方に使われることを知っておくことは重要である。

植物の名前は、植物系統と呼ばれる分類学の階級の名称を指していることに留意する必要がある。基本となる植物名(樹木名)は、種という「分類群」の名称に相当する。1本の植物体は、その種の特徴を示す植物群の一個体にすぎない。このような仕組みなので、本書で用いる植物名の階級は、種、属、科に限ることにする。例を用いるとわかりやすいかもしれない。アカマツの植物学的な名称は*Pinus densiflora*[82]であり、クロマツは*Pinus thunbergii*である。どちらもマツ属(*Pinus*)の一種で、マツ属はマツ科(PINACEAE)の一属である。*densiflora*と*thunbergii*は、種形容語あるいは種小名である。

植物を命名するときには、「正確で必要な情報がすべて含まれ、その植物が命名された時が一目瞭然にわかるようにするために、その種名を正式に発表した命名者を表記する必要がある」[83]。命名者名は、名前をそのまま記すこともあれば、省略形[84]で示すこともある。本書では、冗長になるのを避けるために、本文に出てくる植物名については命名者名を省略する[85]。

学名に時折見かける「ex」(「～による」という意味)という用語は、「"検証の経緯"を表す(2つの命名者名の間に置かれる)。正式な規定を満たさずに植物の命名あるいは発表した人物名をexの前に記し、その植物名を正式な形で発表した人物名をexの後に記す。exの後の人物は、正式記載者と呼ばれる(例えばアカガシは*Quercus glauca* Thunb. ex Murray)」[86]。アカガシの例では、二名式で示される*Quercus glauca*は、カール・ピーター・ツンベルク(Thunberg)(1743-1828年)が最初に名前をつけ、著書の『日本植物誌』(1784)で発表したことを示す。もう一人Murrayという正式記載者が表記されているということは、ツンベルクの著作が当時の命名規定を満たすものでなかったために「正式ではない」と見なされたことを示す。ヨハン・アンドレアス・ムレイ(Murray)(1740-1791年)が、最初の命名者の名前を残す形で、この学名を正式に発表したということになる。

命名者の名前の表記について最後に知っておくべきことは、括弧をつけて表示される名前である。「属名(あるいは種名)の階級が変更になったのに種小名がそのまま残った場合には、元の命名者名を括弧内に表示(中略)しなければならず、そのあとに変更を行なった命名者(新しい種名の命名者)の名前を記す。(ある種の)階級を変更することなく別の属か種に変更する場合も同様である(例えば*Picea jezoensis* (Sieb. et Zucc.) Carrière)」[87]。二名式の*Picea jezoensis*はフィリップ・フランツ・(バルタッサー)・フォン・シーボルト(Siebold)(1796-1866年)がジョゼフ・ゲルハルト・ツッカリニ(Zuccarini)(1797-1848年)と共同で命名した。分類学の研究では、新しい知見から種の階級が変更になることが

81　ICBN, 1.1 (Zander *et al.* 2000, p. 41 参照)。

82　樹木名は、*Pinus*、*Taxus*、*Buxus*のように、たとえ語尾が「-us」で終わっても通常は女性形である(*Acer*は例外的に中性形である)(同、p. 52)。

83　ICBN, 46.1 (同、p. 44)。

84　Sieb. = Siebold、Zucc. = Zuccarini。

85　付表2と付表2の学名では命名者名も示した(たとえば、*Pinus densiflora* Sieb. et Zucc.、あるいは、*Pinus thunbergii* Parl.)。

86　Zander *et al.* 2000, p. 137。

87　ICBN, 49.1 (同、p. 45)。

ある。この例では、種名を変更することなく階級の変更をおこなったのがエリー・アーベル・カーリエ(1818-1896年)である。これらのいくつかの例からは、植物名の正しい表記法もわかる。日本語をローマ字で記す時にヘボン式[88]の規則にしたがうのと同様に、植物名を記す際に国際藻類・菌類・植物命名規約にしたがうのである。また、二名式の表記は斜体で記されるのに対して、命名者名は斜体にしない。属名の最初の文字は大文字にするのが一般的で、種小名はすべて小文字にするのが慣例となっている。種小名がたとえば*Pinus thunbergii*のように人物名のツンベルグ(Thunberg)に由来するものであっても小文字で記す[89]。正式名称は、マツ科(PINACEAE)の*Pinus thunbergii* Parl.となる。

　植物は進化の道筋をたどると繋がっているため、分類は進化的過程の関係性に沿ったものになる。このように進化論にもとづいて植物を分類する考え方を系統分類と言う。本書では、登場する樹種の関係性がわかりやすくなるように、それぞれの樹種が属す科を示した。科の名前には、-ACEAEという語尾がつき[90]、付表1と2にもそれを示した[91]。

　本節をまとめるにあたり、樹種と、その樹種が属する科が、植物の系統分類の中でどのような位置づけになるのかを説明した方がよいだろう。系統分類では、樹種を大きく2つのグループに分ける。針葉樹と広葉樹である。そこで、針葉樹のヒノキ(*Chamaecyparis obtusa* Endl.)と、広葉樹のヤチダモ(*Fraxinus mandshurica* Rupr. var. *japonica* Maxim.)を例に挙げる[92]。

表2 樹木の植物分類学的位置。針葉樹のヒノキ*Chamaecyparis obtusa*と、広葉樹のヤチダモ*Fraxinus mandshurica* var. *japonica*を例にとる。本書では、下線を引いた部分に触れる。

分類学的階級(分類群)	界	緑色植物界 (緑色の植物)	
	門	種子植物門 (種子をつける植物)	
	上綱	球果植物上綱 (針葉樹あるいは球果をつける植物)	被子植物上綱 (花を咲かせる植物)*
	綱	マツ綱	キク綱
	目	マツ目	シソ目
	科	<u>ヒノキ科</u> <u>CUPRESSACEAE</u>	<u>モクセイ科</u> <u>OLEACEAE</u>
	属	ヒノキ属 *Chamaecyparis*	トネリコ属 *Fraxinus*
	種	ヒノキ *Chamaecyparis obtusa*	<u>ヤチダモ</u> <u>*Fraxinus mandshurica*</u>
	亜種		<u>ヤチダモ</u> <u>var. *japonica*</u>

*広葉樹を含む

　木工の世界でも、木材が大きく軟材と硬材の2つに分けられる。軟材は針葉樹、硬材は広葉樹にあたる。それぞれがどのような材を指すのか、少々説明が必要であろう。硬材のなかには、軟材に分

[88] 1859年に日本に来たアメリカの宣教師J・C・ヘボンは、音声に基づいて日本語をローマ字のアルファベットに置き換えた。ヘボン式ローマ字は、日本学者に広く用いられた。
[89] 古い文献では、種小名が人名を指す場合、大文字で始まることもある。現在は小文字で始まる。
[90] ICBN, 18.1 (Zander *et al.* 2000, p.43)。
[91] 命名法の省略形を含む植物の名称についてさらに詳しく知りたい場合には、Zander *et al.* (2000)の『植物の名前の辞書』を勧める。ドイツ語、英語、フランス語で再版を重ねている。
[92] Kenrick and Crane 1997、Judd *et al.* 2002。

類される木材より軟らかいものがいくつかある（たとえばキリ *Paulownia tomentosa*）。逆に軟材の中にも硬材と同じくらい硬い木もある（たとえばカヤ *Torreya nucifera*）。英語圏の国々では、広葉樹はすべて硬材に分類され、針葉樹はすべて軟材に分類される。しかしヨーロッパでは、硬材と軟材は材の硬さで区別される。例えば、材が硬いイチイ（*Taxus* 属の一種）は硬材に分類され、ハンノキ（*Alnus* 属）、ライム（*Tilia* 属）、ポプラ（*Populus* 属）、ヤナギ（*Salix* 属）などの材が軟らかい落葉樹は軟材に分類される[93]。混乱が起きないよう、私は本書では英語圏の分類に従って、軟材は針葉樹を指す時に、硬材は広葉樹を指す時に用いることにする。

1.1.2. 樹木の別名

別名とは、よく使われるなじみのある名前、あるいは、言葉や習慣を共有する地域共同体で使われる地方特有の名前を指す。日本では木工関係者がそうした共同体を形成するため、利用するさまざまな木材の名前は、木工関係者が使う別名とみなせる。本書の目的の一つは、木材の名前を共有する手段を提供することでもある。木材の別名がどの樹木を指すかが明らかになっていれば、日本の過去の木工技術を調べる研究者にも、考古学者にも、日本学研究者にも、あるいは、植物学的な名称は知っているけれど日本語がわからない人にも便利であろう。そこで私は、日本語の木材の別名と英語の通称をつなぐ方法を考案した。この方法は3段階の手順を踏む[94]。

表3 学名を介した木材の別名・通称の変換方法

```
別名（日本語の別名、あるいは、標準的ではない名称）
            手順1 ⇩
            標準和名
            手順2 ⇩
    学名（ラテン語による科学的な植物分類名）
            手順3 ⇩
        英語・フランス語・ドイツ語の通称
```

第1段階では、日本語の木材の別名がどの樹木、あるいは植物を指すのかを聞き取り調査を通じて知る。その木材を示す名称が、おもに使われる樹木の呼び名か標準和名と同じなら問題ない。標準和名はいちばん普通に使われる木の名前で、日本の学術関係者も学術用語として使用する。日本の植物図鑑では学名と併記されている。しかし実際には、いくつかの別名が植物学的には一種類の樹木を指す場合がある。いちばん広く使われる別名を使用する工芸家が多かったのは助かったが、必ずその別名を使うとは限らない。次のような例を見ればわかりやすいだろう。前者は地理的に異なる名称で、後者は歴史的背景に基づいた名称である。

- 日本の木工関係者は、「地方名」を使うかもしれない。これは、方言である場合が多い。例えば、「アテ」と「ヒバ」（*Thujopsis dolabrata*）は地方名で、学名と関連づけられる標準和名の

93 Lohmann 1991, p. 19。
94 アジアの植物名をヨーロッパ言語に翻訳する手法についての小さなハンドブック（Georges Métailié 1999）も参照。

「アスナロ」よりも使われる頻度が高い。アテは中部地方で用いられる。ヒバは東北地方で使われるが、京都の木工関係者もよく使う。
- 過去の時代の呼び名が使われる場合もある。例えば「ツキ」は、「ケヤキ」の古称である。

標準的な名称を特定するのに、どのような方法や資料があるのだろうか。さいわいなことに日本の科学者は、日本語の別名を集めた書物をいくつも編纂しており、標準的な和名を調べるのに役立った。

まず、倉田悟の『日本の主要樹木名方言集』[95]がある。日本固有の木材275種類の地方名を集めてある。収録されたすべての樹木名は日本語とラテン語の科でまとめられたのち、日本語の標準和名と植物学の学名で分けられている。たとえば「ヒノキ」(*Chamaecyparis obtusa*)という項目には、32の地方名が列挙され、それぞれが使われる一つあるいは複数の地名や、出典として使った文献が記されている。

改訂された『日本植物方言集成』[96]を見ると、ヒノキには46通りの別名があることがわかる。日本語で書かれたこの本には二名法の学名は記載されていないが、日本に自生する植物の標準和名ごとに数多くの別名が挙げられている。

木村陽二郎が編纂した『図説草木名彙辞典』[97]では、植物の別名、古称、漢字表記、古い文献に書かれている箇所をまとめている。美しい白黒の図が添えられた日本語の辞典である。これらの書物に取り上げられた植物名は、すべて標準和名を項目にして分類されているため、標準和名から学名がわかり、さらに別の言語の別名を知ることができる。

植物の名前調べの第2段階では学名を特定しなければならない。日本の植物図鑑には、学名は標準和名とともに記されている。学名が記載されている最も信頼できる最新の図鑑としては、岩槻らが改訂編纂した『Flora of Japan(日本の植物)』[98]がある。3巻から成り、すべて英語で書かれているが、標準和名も記されている。第1巻には球果植物とシダ類。第2巻と第3巻には種子をつける被子植物のうち子葉が2枚ある双子葉植物が収められている。広葉樹は、この双子葉植物にはいる。これが最新の植物図鑑なのだが、私は自分が図鑑として参照する時には『日本の野生植物−木本』[99]を使うことにした。日本に自生する樹木が2巻にまとめられている。ここでは、植物名が科学の世界となじみが深い学名で分類されている。また、改訂された『牧野新日本植物圖鑑』[100]も手放せない図鑑で、補足的な情報を得るのにおおいに役に立った。どちらも日本語で書かれた図鑑なので、日本語を読めない人には、岩槻らの図鑑か、大井次三郎の『日本植物誌』の英語版(1965年)を勧める。

前節で説明したように、学名はすべての植物につけられていて世界中の植物学者が使う。学名が優れている点は、ひとつの名前には1種類の植物が対応することと、すべての植物学者がそれを了解していることである。しかし問題は、植物学者や園芸関係者といった限られた分野の人たち以外は誰も

95　倉田 1963。
96　八坂書房 2001。
97　木村 1991。
98　Iwatsuki *et al.* 1993-2006。第4巻では、ラン、イネ、タケ、シュロなどの子葉が1枚だけの単子葉植物を網羅している。
99　佐竹ら 1989。
100　牧野 1989。

使わないことである。社会科学にたずさわる人は、二名法に慣れていない場合が多い。このため、美術史家や考古学者が日本の植物名だけでなく学名を使おうとすると混乱が起きることがある。こうした事情を勘案して、私は英語の別名と標準和名の両方を示す。それでもやはり学名に慣れることは必要である。本書を読んでもらうとわかるが、世界に通用するのは学名だけだからだ。

さらに第3段階では、日本語の樹木や木材の名前に相当する外国語の別名を探すことになる。探すための本はわりとたくさんあるが、どれも別名を特別に扱ったものではなく、辞典と言えるものはない。複数の書物を探して内容を補い合えば、樹木の日本語以外の名称を知るのに役立つ。本書の巻末には日本語の木材の名称に相当する英語、フランス語、ドイツ語の別名をまとめてある[101]。

社会科学分野で植物の名前を使う際には、標準和名や外国語の別名とともに学名を使うことを重ねて勧める。国際化が進む研究分野では、それが日本語の標準和名を通用させる唯一の手段となる。学名を使用することで、研究者は木工品の樹種データを蓄積することができ、それを世界の木工品の樹種と比較できるだけでなく、そうした木工品の研究が関係するさまざまな分野間でも比較が可能になる。

1.1.3. 木材の名称

木材名や流通名は、販売される材木や木材関連の製品の名前として使われる。木工関係者が別名として使う樹木の名前のほとんどは材の名前で、たいていの場合は樹種名と同じである（例えば、クスノキ *Cinnamomum camphora* やカツラ *Cercidiphyllum japonicum*）。樹種の名前を略して使うこともある。たとえば、日本で最も重要な木材の一つとされるヒノキは、「ヒ」と略されることもある。複合語の名前でも同じことが起きる。たとえば薬師寺の再建に使われた台湾産のヒノキは、「タイワンヒノキ」ではなく「タイヒ」と呼ばれる。

ツゲ（*Buxus* 属の一種）でもタイ産のものは「タイツゲ」あるいは「シャムツゲ」[102] と呼ばれるが、これは、クチナシ属（*Gardenia*）の樹木である。どちらも材の目が細かく色が淡いという点で似ているが、日本でシャムツゲを使うのは、大阪唐木指物として熱帯産の材を扱う宮下賢次郎だけである[103]。

地名がついている例としてはコウヤマキ（*Sciadopitys verticillata*）も挙げられる。「コウヤ」は、大阪府南部の和歌山県にある高野山にちなむ。高野山は、僧侶の空海[104] が806年に創設した真言宗の寺がある場所として有名である。日本の仏教文化にとって中心的な場所であるだけでなく、現在は絶滅危惧種になっている日本固有のコウヤマキの生育地としても知られる。香り高いコウヤマキの材は非常に腐りにくく、古墳時代（3世紀の終わりから7世紀にかけて）には天皇の棺をつくるのに使われた[105]。コウヤマキの材は湿気に強いことがよく知られるようになり、このため、今はほとんど手に入らないにも関わらず、高級な湯船を作る材として尊ばれている（図1と2）。

材の名前には、その特性や品質を表わす語が接頭辞としてつけられることもある。「ベニマツ」の

101　付表1を参照。本書で取り上げるすべての材の日本語名称をアルファベット順に並べてある。それぞれの材の樹種の学名と、3種のヨーロッパ言語での呼び名がわかるようになっている。また、材の樹種の標準和名も示した。
102　シャムはタイのこと。
103　聞き取り調査を行なった工芸家の一人。
104　没後は弘法大師（774-835年）と呼ばれる。
105　尾中 1936, p.36。

図1 コウヤマキ(*Sciadopitys verticillata*)。高野山(和歌山県)。

図2 高野山の中心である金剛峰寺の脇にあるコウヤマキ(和歌山県)。

場合には木の幹の色を指す[106]。内樹皮と、幹から出る枝が赤褐色だからだろう[107]。木材市場で手荒く扱った丸太の外樹皮が剥がれていれば、そうした内樹皮を見ることができる。しかし樹種はチョウセンマツ(*Pinus koraiensis*)で、葉が1束5本であることから、日本の標準和名ではチョウセンゴヨウと呼ばれる。中国名の「紅松(ホンソン)」を日本語読みにして「ベニマツ」になった。

複数の樹種の材が同じ木材名でまとめられることはよくある。これは、木材の特性が素材として区別できないので同等に扱われる場合や、製材してしまうと見分けがつかなくなるためである。

また逆に、同じ樹種の材が流通過程で2種類以上の材に区分されて取引されると、商品名が複数になることもある。カキノキ(*Diospyros kaki*)は良い例だろう。黒柿と呼ばれることもあれば、材に黒い不規則な模様があるものは縞柿と呼ばれる。

日本は基本的には木材を輸出していないので[108]、西欧には日本産の木材に特別につけられた流通名はほとんどない。わずかな例外がタモとも呼ばれるトネリコ(*Fraxinus mandshurica*)で、高価な化粧板として19世紀末以降、日本から輸出されている[109]。

これに対して日本に輸入される外材にはさまざまな商品名がつけられている。日本人の多くは、国際的な木材市場で使われている名称を使用している。チーク(*Tectona grandis*)やラワン(*Shorea*属の数種の樹木)などである。第3章では他の例も示すが、輸入される木材の名前については、本書では扱わない。現在日本で使われている木材については、現代の建築関係者向けの指南書『建築知識』を

106 日本のアカマツ(*Pinus densiflora*)と混同しないこと。アカマツの「赤」は樹皮の色に由来する。「アカマツ」は標準和名であるが、「ベニマツ」は材の名前である。

107 インターネットの『Flora of China(中国の植物誌)』の中の*Pinus koraiensis*の項を参照。

108 石井 1994, p.1037。

109 http://www.george-veneers.com/recup_donnees_bois.php のGeorgeのウェブサイトの「tamo」を参照。

参照してほしい[110]。

1.2. 木材の構造

木工製品についての研究をおこなうには、木材の構造や特性についての基礎的な知識が必要になる。木材について広く知り、理解を深めるためには、次の3点をおさえておかなければならない。

まず、木材は生きた樹木の一部であることを忘れてはならない。樹木のさまざまな部位の簡単な形態やその機能を知ることは、樹木の全体的な構造を知るのに役立つ。

また、木の幹を構成する辺材と心材と髄が木材の基本構造になっている。それぞれの部分の役割や機能をよく理解していてこそ、木材をうまく取り扱ったり製材したりすることができる。木や幹の構造を知らなければ、材の表面のようすを描写することもできないし、異なる樹種の特性を比較することもできない。

さらに、木材の微視的な構造についても目を向けなければならない。木材の組織構造を知っていれば、軟材と硬材とを見分けられるだけでなく、木材の樹種を特定することもできる。

1.2.1. 樹木の構造

樹木は、根と幹と樹冠という3つの部位に大きく分けられ、それぞれの部位にはそれぞれの役割がある。根は、木を固定して、水と栄養塩を水溶液として土壌から吸収する。幹は、こうした水溶液を根から葉へと運搬し、余分な栄養を蓄え、木を支える。樹冠の葉は、二酸化炭素を大気から吸収し、光合成で得られたエネルギーと、土壌から得られた物質を使って、高分子化合物を合成する。

工芸家は樹木の幹を使う。幹の外側は「樹皮」に覆われ、物理的な損傷や、強い日差しや乾燥といった好ましくない周辺環境から幹を護る。カバノキ(*Betula*)のように薄いこともあれば、セコイア(*Sequoia*)などのように厚さが30 cmもあることもある。樹皮の内側には、内樹皮あるいは「篩部」と呼ばれるスポンジ状の組織があり、葉でつくられた栄養物質を上から下へと、木の成長している部位や貯蔵部位に運搬する。樹皮は栄養物質の移動経路なので、植物の代謝物質であるタンニンや着色物質などの化学物質が豊富に含まれる場合が多い。さらに内側の樹皮と材を隔てる部位には薄い細胞層があり、「形成層」と呼ばれる。幹も枝も薄い形成層に覆われ、ここが木の成長をつかさどる。形成層では、幹の外側へ向けて樹皮細胞や篩部がつくられ、内側へ向けて木の細胞あるいは「木部」がつくられる。温帯域では、春になると形成層が樹皮や木部をつくりはじめ、それが夏のあいだ続いて秋につくるのをやめる。冬には成長がみられない。形成層によって作られる先細りの円筒が木の幹になる[111]。

1.2.2. 樹幹の構造

木の幹は、髄(芯、樹心)、心材(赤身)、辺材(白太)という3つの部位に大きく分けられる(図3と図4)。髄は幹のいちばん古い中心部にあり、直径は太いもので1.25 cmあるが、たいていの樹種ではほとんど見分けられないほど細い。髄を取り巻くのが幹の内側の部分で「心材」と呼ばれ、幹に強度

110 建築知識編 1996。
111 Desch 1968, p.14。

図3　樹木の大まかな構造と栄養循環経路(Desch 1968, p.15 を改変)

をもたせて樹冠を支える。もはや木の成長には関与せず、色は濃い場合が多い。その外側にあるのが「辺材」で、木の生きた細胞があり、昆虫や菌類の攻撃に弱い。この部分は明らかに白っぽい場合が多く、樹種や樹齢によって厚さは1cmから数cmの幅があり、辺材の外側は形成層に接している。樹液の上昇は、辺材の外縁部か辺材のいちばん若い層で行なわれる(図3)。木工芸では、通常は髄と辺材は使わない。

　幹の横断面をよく見ると、木の組織が「年輪」あるいは「成長輪」と呼ばれる同心円状の模様を描いている。一つの年輪の層は、実際には木全体を覆うようにひとつながりになっていて、1回の成長期にその木の形成層が生産した木材にあたる。温帯域や一部の熱帯域では、成長期のあとに休止期があるので、成長輪は1年に1本できる。成長輪が同心円状にいくつも連なるのは、木が毎年成長していることを示すので、成長輪を数えることで伐採されるまでの樹齢を知ることができる。多くの熱帯域のように明瞭な季節性がない所では成長輪が不明瞭になり、年に1本の成長輪が形成されるとは限らない。しかしその場合でも、新しい木部は同心円を描くように形成される。日本の木工製品に使われ

図 4 木材の微細構造（Schweingruber 1990, p.13 を一部改変）

る樹種のほとんどは、成長輪がかなりはっきりと見分けられる。

　成長輪が見分けられるのは、成長期の前半につくられる部分と後半に作られる部分が異なるからである。樹木が冬の休眠期を終えて春に成長を始めると、形成層は「早材」と呼ばれる最初の細胞をつくる。これは成長期後半の「晩材」の細胞よりも大きく、粗く、孔が多い[112]。早材は「春材」と呼ばれていたこともある。これに対して晩材は「夏材」あるいは「秋材」と呼ばれていた。しかし、こうした呼び方は、木の成長が常に季節と関係しているという誤解を招きかねない。成長する季節は実際はさまざまであるため、わかりやすい早材と晩材という用語が使われるようになった。日本の木工関係者は早材を「夏目」、晩材を「冬目」と呼ぶことがあることも覚えておかなければいけない。軟材では、色が薄い輪が1本と、色が濃い輪が1本で1年分の年輪になる。色が薄い部分は新たに成長期が始まった時期、濃い部分は成長期が終わった時期に相当する。

　軟材と硬材を見分ける重要な要素は導管（細孔）の有無で、硬材には導管がみられる。導管の分布様式には3種類ある。「環孔材」の導管は、早材では太くて晩材ではきわめて細い。「半環孔材」の導管は、早材では太くて晩材になるにつれて直径が徐々に小さくなる。「散孔材」の導管は、早材と晩材に均等に分布して太さは変わらない。こうした早材と晩材の表面特性の違いが「木目」として樹種を見分ける基本になる。栄養物質を貯蔵する細胞から成る放射組織は、中心から放射状に広がる細い線や縞模様を描く。放射組織が数層の細胞で構成されている場合は、それを目で見分けることができる（ナラ・カシやブナ）。

1.2.3. 木材の微細構造

　軟材と硬材の見た目の特徴を把握するためには、木材の微細構造について簡単に知っておく必要があるだろう。これまで見てきたように、木材を形成する細胞の役割は、液体を通すこと、木を物理的に支えること、栄養分の貯蔵である（表4）。

112　Desch 1968, p.16。

表4 軟材と硬材の細胞の機能(Lohmann 1991, p.14 より転載)

機能	軟材／針葉樹	硬材／広葉樹
通水	仮導管(早材)	導管(細孔)
支持	仮導管(晩材)	繊維
貯蔵	柔組織	柔組織

どの細胞も、形成層の細胞分裂で生まれ、細胞の機能によって大きさや形が変わっていく。軟材(針葉樹)と硬材(広葉樹)の細胞構造は異なり、硬材の細胞の方が変化に富む。

「柔組織」は小さな長方形の細胞で、貯蔵の役割をになう。軟材にも硬材にもみられるものの、細胞の方向が軟材では軸方向(縦)で、硬材では放射方向(水平)である。放射状の柔組織は「放射組織」と呼ばれる。通常の細胞とは異なる筒状の細胞が縦につながったものは「導管」と呼ばれ、液体の通路になる。この導管の水平断面の穴を「細孔」と言い、硬材のなかには、この細孔が肉眼で見えるものもある(ナラ・カシやケヤキ)。軟材では「仮導管」が通水をおこなう。仮導管は、時には長さが5ミリにもなる細胞で、製紙業界では「繊維」と呼ばれることも多い。軟材の中には仮導管が水平なものもある(放射状仮導管)。細胞壁が薄い仮導管(早材の仮導管)の役割は、樹液の運搬である。細胞壁が厚い仮導管は内部の空間(管腔)が少なく(いわゆる晩材の仮導管)、木を支える役目を果たす。

早材の仮導管と導管は、どちらも樹液を地面から鉛直方向に運搬すると同時に、小さな「壁孔」という開口部を通じて周辺の細胞と物質のやりとりをする。これらが、細胞から細胞へと液体が移動するおもな通路である[113]。

1.3. 木材の切断面

木の微細構造を知っていると、木材の微細な特徴を見分けるのに役立つ。木材を目で見たときの特徴を説明する用語を理解する一助にもなる。そこで、この節では日本語の用語を解説する。木の切断面の説明をするためには、まずは、「木口(こぐち)」、「柾目(まさめ)」、「板目(いため)」という3種類の切断面について知っておく必要がある。木材を見ただけでその特性を知るためには、その材が立木の幹のどの部分に由来するかを見分ける必要があり、そのためには3次元的に物を見る力が要求される。

1.3.1. 木口面

木口面とは、木目の方向と直角に幹を切断したときにあらわれる面を指す。英語では「エンド・グレイン(end grain)」と言い、同心円の成長輪が見られる。木口面を見ると、樹皮、辺材、心材、成長輪、放射組織、樹心を区別できる(図3と4)。木材を丸太ごと取引する販売業者や木工芸家は、木口を見るだけで幹の内部の木目の質を見分けることができる。幹の横断面には、その木が育った土地の気候、土壌、日照条件、風の当たり具合などを示す特徴が刻まれている[114]。

113 Lohmann 1991, pp.13-15。
114 Schweingruber 1993。

図5 山型模様が連なる典型的な板目面。左はイチイ（*Taxus cuspidata*）、右はクリ（*Castanea crenata*）。

1.3.2. 板目面

　板目面とは、成長輪の接線方向に木材を挽いたときの切断面を指す。英語では「平らに挽いた木目 (flat grainあるいはflat-sawn grain)」と言う。典型的な板目には、成長輪が円錐型に重なるように現われる。樹幹は円錐であることを思い出せばわかりやすい。円錐の太い部分は幹の下部にあたり、樹冠に近づくにつれて幹は細くなる。このため、成長輪の層は地面と正確に垂直にはならない。つまり、円錐の直径は樹冠に近づくにつれて細くなるため、成長輪の層が樹心に向けて傾くのである。木を板目に挽いて板にすると、成長輪に縦に切り込む形で材を挽くことになり、成長輪がいくつかの層になって表面にあらわれる。軟材では、色の薄い層と濃い層が交互に重なるので成長輪の層が見分けられ、硬材では、導管が切断された部分で手触りが変わるのでわかる。導管の細孔が太い硬材では特にはっきりとわかる。軟材も硬材も、小さな山型模様が連なる(図5)。

　「筍杢」(図5左)と呼ばれる木目は、板の中央に山型模様が並ぶ美しい模様をタケノコの形に見立てている。早材と晩材が比較的はっきりと見分けられる軟材に見られることが多い。スギ（*Cryptomeria japonica*）ではよくみられる。

1.3.3. 柾目面

　柾目面は、丸太の軸あるいは樹心を含む面で木を挽いたときの材の表面を指す。英語では「4分の1挽きの木目(quarter-sawn grain)」とか「まっすぐな木目(straight grain)」と呼ばれる(図6)。柾目面では、成長輪の1本1本が直線模様となって現れる。まっすぐな線が単調と言っても良いほど等間隔に並ぶが、日本北部の秋田県を産地とする秋田スギの柾目はすばらしい。柾目は、板目よりも縮みや歪みが少ない。樹種によっては(特にオーク材)、太くて光沢のある放射組織が帯のようにあらわれる。この美しい模様は、英語では「銀杢」[115]、日本語では「虎斑」と呼ばれる(図8と9)。

115　フランスのとくにノルマンディ地方では、「シェン・メラ」と呼ばれるオーク材で作るチェスト（木製トランク）には銀杢がとても好まれた。銀杢がある材は、バルチック海を運ばれてリガの港から輸入され、扉や羽目

図6 柾目に見られる規則正しいすっきりとした木目。左はイチイ（*Taxus cuspidata*）、右はクリ（*Castanea crenata*）。

1.3.4. 杢（木材の模様）

　木工に使われる木の見栄えを理解するためには、木口、板目、柾目を見分けられるようになることが重要になる。ここで、もう一種類切り口を紹介しよう。模様のある切り口を日本では「杢（もく）」と呼ぶ（英語ではfigured wood）。木の内部に不規則な組織構造、特異な色彩、組織の異常などがあって、それが華やかな模様となって表面にあらわれると杢になる。「欠陥」と見なされてしまうようなこうした特性が装飾的に利用され、日本の木工の世界では高く評価される。そうした変性があるとみられる丸太は、うまく製材しなければ望み通りの木目を出すことはできない。杢は、ヨーロッパやアメリカ合衆国と同じように日本でも高く評価されるが、日本では製材方法が異なる。杢のある材は、西欧では現在は薄い化粧板にして利用するのがふつうだが、日本では厚い板に挽かれる。また、杢の種類を示すための日本の用語には趣がある。時には詩的で、植物や動物になぞらえることが多い。

　真珠にたとえられる「玉杢（たまもく）」には、いくつも輪がつながった模様があらわれ、ケヤキやキハダ（*Phellodendron amurense*）にみられる。「葡萄杢（ぶどうもく）」と呼ばれる模様は玉杢と似ているが輪が小さい。クスノキやヤチダモ（*Fraxinus mandshurica* var. *japonica*）の材にみられる。「如鱗杢（じょりんもく）」は、玉杢があらわれるケヤキやキハダのほか、タブノキ（*Machilus thunbergii*）にみられる。「縮杢（ちぢみもく）」は、絹地に寄ったしわに似た模様（図7）がみられる。トチノキ（*Aesculus turbinata*）やカエデ（*Acer*属）の材にあらわれる。「鶉杢（うずらもく）」は、ウズラの体の模様に似ていて、屋久島産の屋久スギ、ネズコ（*Thuja standishii*）、

板のような木目を表に出すものに使われてきた。「"プロシア"オークと俗に呼ばれる材から、枠や塑像がある木製トランクをつくるときには、一面に帯状の大きな模様のある銀杢の材をはめ込む。こうしたオーク材は昔から"メラ"（ウェインスコット・オーク）と呼ばれて利用されてきた。斑点の帯が波打つ美しい模様を出すためには、挽かずに割ってから柾目取りをしなければならない。塑像や彫像を取りつける外枠には、ウェインスコット・オークより木目が細かくて割れにくい材を使う必要がある。フェコの家具職人が使うウェインスコット・オーク材は、「小ロシア」（今日のベラルーシあるいはリガ）から麻や穀物を運搬する商船が運んできた。材は、船を安定させる底荷（バラスト）として利用されたのち、船員の小遣いかせぎのために売られる場合が多かった。材には3段階の品質があり、緑、黄、赤と区別された」（Leroux 1984（1920），p.25）。

図7　トチノキ(*Aesculus turbinata*)の板にみられる「縮み杢」。

図8　ナラ(*Quercus*属の一種)にみられる虎斑。この美しい木目は英語では銀杢(silver grain)と呼ばれ、柾目取りした材の表面にあらわれる。

図9　帯状に見られる虎斑(図8の拡大)。

スギの巨木、根株にあらわれる。「鳥眼杢」には小さな斑点がたくさんあり、トウヒ(*Picea*属)、カラマツ(*Larix kaempferii*)、カエデにみられる。「虎斑」は、図8と9からわかるように線状の模様で、落葉樹のナラや常緑樹のカシといった硬材の柾目に多い[116]。

1.4. 木の表面

木の表面について説明しようとするときには、木目、手触り、色合いがおもな特徴として取り上げられる。そうした特徴を木工関係者がどのように製品に活かすかを知ることができれば、木に対する関心も高まり、素材としての木の評価も高まるだろう。

1.4.1. 木　目

木目とは、木の組織の並び方のことで、とくに材の表面に現われた並び方を指す。木について語るときには、木目と模様は同じような意味で使われる。木工関係者が木目という用語を使うときには、成長輪によってできる典型的な木目を指す場合と、装飾的な珍しい表面模様を指す場合とがある。

木目という用語は、あいまいな使われ方をしていて、厳密な意味合いは、その場の状況や、一緒に使われる修飾語で決まる場合が多い。「木目」という語が使われたときに共通する意味としては次のようなものが挙げられる[117]。

- 木の細胞の向きや並び方(「木目に沿う」、「渦を巻くような木目」など)

116　木内編 1996, p.52 を参照。
117　Hoadley 1990(1980), p.204 参照。

- 模様がある材(「荒々しい木目」など)
- 成長輪の方向(「縦の木目」など)
- 材の挽き方(「まっすぐな木目」など)
- 樹木の成長速度(「木目が詰まっている」など)
- 早材と晩材の比較(「はっきりした木目」など)
- 細胞の大きさ(手触りが粗いという意味での「粗い木目」など)
- 製材装置の欠点(「ぎざぎざの木目」など)
- 人工的な装飾加工(「木目金」、「木目塗装」など)

1.4.2. 木理(手触り・きめ)

木材の手触りやきめは、細胞の並び方がどれくらい規則的かによって変わってくる。細胞の大きさでも違ってくる。細胞は小さなものから大きなものまでさまざまな大きさがあり、軟材では、他の細胞と比べた時の仮導管の相対的な直径、成長輪の太さ、早材と晩材の明暗の程度の差によって手触りが変わる。硬材では、細孔の相対的な直径によって変わってくる。また、手触りという用語は、「むらのない手触り」のように木目の均一さを示す場合や、「平坦な手触り」のように細孔の大きさや配置が均一なようすを示すのにも用いられる。ケヤキのように細孔が太ければきめが粗いとみなされるが、ツゲのように細孔が細くて数が多ければ、きめは細かくなる[118]。ほかにも、硬い、荒々しい、中程度、優しい、絹のような、滑らかな、軟らかいなど、手触りを表す言葉がある。樹種が違うと、手触りも異なってくる。

1.4.3. 材　色

木に色がつくのは、細胞に特有の物質が溜まることによる。乾燥させると(1.5.3.を参照)細胞内の化学物質が酸化するため、通常は色合いが変わる。腐敗など他の要因によって色合いが変化して木の見栄えが増すこともある。硬材では通常は辺材と心材の色合いが大きく違い、辺材は色が薄くて白っぽい灰色を呈することが多い。木によっては心材とほとんど見分けられないものもあり、樹種によって辺材の割合は大きく異なる。辺材には、色が薄いことに由来するさまざまな呼び名がある。日本語では「白太」、英語では「白い木(white wood)」、フランス語では「白い木質(aubier)」、ドイツ語では「白い木材(Weißholz)」という。一方、心材は、木の細胞が成長するにつれて物質を運搬する機能を失い、さまざまな有機物質が細胞内に溜まってくるため、形成が進むにつれて色合いが変化する。日本では心材は「赤身」と呼ばれ、材の色にちなんだ名称であるが、必ずしも赤いとは限らない。心材の色によって樹種を見分けることもあるくらいで、白に近いものから黒いものまで変化に富む。日本の木材の色についての調査結果を表5に示す。

1.5. 木の性質

木の性質は、物理的性質、機械的性質(強度)、生化学的性質、製材方法によって得られる性質に分類できる。どの木も性質がそれぞれに異なり、その性質によって材の特徴が決まる。木工関係者は、

118　同上。

1.5. 木の性質

表5 木材の天然色（木内編 1996, p.53 より）

色　彩	樹　種
白　色	モミ(*Abies firma*)、トドマツ(*Abies sachalinensis*)、ドロノキ(*Populus maximowiczii*)、サワグルミ(*Pterocarya rhoifolia*)、シナノキ(*Tilia japonica*)、ミズキ(*Swida controversa*)、シラカシ(*Quercus myrsinaefolia*)
灰 白 色	キリ(*Paulownia tomentosa*)、センノキ(*Kalopanax pictus*)、トチノキ(*Aesculus turbinata*)、カキノキ(*Diospyros kaki*)、ヤチダモ(*Fraxinus mandshurica*)
淡 黄 色	[イヌ]マキ(*Podocarpus macrophyllus*)、ヒノキ(*Chamaecyparis obtusa*)、サワラ(*Chamaecyparis pisifera*)、アカマツ(*Pinus densiflora*)、ヒメコマツ(*Pinus parviflora*)、エゾマツ(*Picea jezoensis*)、トウヒ(*Picea*属)
黄　色	イチョウ(*Ginkgo biloba*)、アスナロ(*Thujopsis dolabrata*)、ニガキ(*Picrasma quassioides*)、ツゲ(*Buxus*属)、ウルシ(*Rhus verniciflua*)
淡黄褐色	カヤ(*Torreya nucifera*)、ヒメコマツ(*Pinus parviflora*)
黄 褐 色	ケヤキ(*Zelkova serrata*)、ナラ(*Quercus*属)、センダン(*Melia azedarach*)、ケンポナシ(*Hovenia dulcis*)
淡 紅 色	スギ(*Cryptomeria japonica*)、カツラ(*Cercidiphyllum japonicum*)、カバ(*Betula*属)、イタヤカエデ(*Acer mono*)、ハンノキ(*Alnus japonica*)
淡紅褐色	イチイ(*Taxus cuspidata*)、ヤマザクラ(*Prunus jamasakura*)、ケヤキ(*Zelkova serrata*)、アカガシ(*Quercus acuta*)、クスノキ(*Cinnamomum camphora*)、タブノキ(*Machilus thunbergii*)、アラカシ(*Quercus glauca*)
淡褐灰色	ナラ(*Quercus*属)
淡緑灰色	ホオノキ(*Magnolia obovata*)
鼠　色	ネズコ(*Thuja standishii*)、カキノキ(*Diospyros kaki*)
赤 紫 色	シタン(*Dalbergia cochinchinensis*)
黒　色	コクタン(*Diospyros ebenum*)、タガヤサン(*Cassia siamea*)

製作するものに使う材に必須の条件を判断して適切な木を選ばなければならない。製作のために選んだ材の性質は、安定性、耐久性、加工性、そのほかさまざまな特性のすべてに影響する。これゆえ材を選ぶときには、これらの要因を勘案することが重要になる。

木の密度（あるいは比重）、平均収縮率、電気伝導率、湿度と収縮率の関係といった性質を物理的性質という。

外からかかった力にどこまで耐えられるかを示す性質は、機械的性質あるいは強度という。圧縮応力、引張応力、剪断応力、塑性、剛性、靱性、硬さ、柔軟性、割裂性といった性質が含まれる。さまざまに異なる力がかかったときに、それに耐える材の構造の総合的な性質を指す。

生化学的性質は、木の成分と関係する。セルロース、ヘミセルロース、リグニン、多糖類の量や、灰分も関係してくる。木材を燃やした時にできる灰分の量は、材に含まれる無機物質の量を示すもので、これが加工性に影響する場合もある。たとえば珪素の含量が高いと、作業に使う道具が摩耗しやすい。

製材方法によって得られる性質は、木材が製材に向いているかどうかと関係する。耐久性、保存性、加工性、割裂性、乾燥させやすさ、仕上げのしやすさといった性質を指す。

本書で取り上げる性質については、ここで簡単に解説しておく必要があろう。付表3には、日本の木材で特に重要なものとして以下の性質をまとめてある。

- 密度

- 平均収縮率
- 乾燥の難易
- 耐久性
- 割裂性

1.5.1. 密　　度

密度は単位体積あたりの重さとして表わされ、木材の密度は $0.1\,\mathrm{g/cm^3}$(バルサ材)から $1.4\,\mathrm{g/cm^3}$(ユウソウボク)と幅がある。通常は、水分含量が12％の木材で計測するが、同じ樹種でも木によって密度は大きく異なる[119]。密度が $1\,\mathrm{g/cm^3}$ 以下の樹種は材が水に浮き、$1\,\mathrm{g/cm^3}$ を超えると沈む。

木材の比重を左右する要因としては次のものが挙げられる。

- 1本の成長輪の早材と晩材の比率。晩材の比率が多くなるほど密度が大きくなる。
- 成長輪の幅。軟材では、成長輪の幅が広いほど密度が小さくなる。硬材(特に落葉性のナラやトネリコ)では、成長輪の幅が広くなるほど密度は大きくなる。
- 気候、生育地域、標高。これらは、成長輪の幅に影響する。
- 木口面から見た位置。ここでも、成長輪の幅が重要になる。一般に中心に近いほど成長輪の幅は広く、幹の外側ほど狭い。

密度は、木の取り扱いに影響するほとんどの性質を決める要因となる。たとえば、密度が大きいほど材は硬くなり、緻密になり、持ちが良くなり、乾燥や仕上げが難しくなる[120]。

1.5.2. 平均収縮率

伐採したばかりの材は多量の水分を含んでいる。その量は、少ないもので110％(ナラやカシ)、多いものでは600％(バルサ)にもなる[121]。こうしたものを利用しやすい材に加工するためには水分含有量を下げる必要がある。およそ以下に挙げる程度にまで下げることが重要になる[122]。

- 「生材」[123]と見なされるためには、水分含量を40％まで下げなければならない。
- カビを防ぐためには20％まで下げる。
- 自然乾燥させたと認められるためには14％まで下げる。
- 人工乾燥させたと認められるためには12％以下にする。
- 屋根材として用いるためには14％以下にする。
- 外装材として用いるためには16％以下にする。
- 通常の暖房設備のある建築物内部の接合部に用いるためには12-14％まで下げる。
- 集中暖房設備のある建物内部の接合部に用いるためには8-10％まで下げる

119　付表3には、密度の最小値、平均値、最大値を示したが、以下の章では平均値のみで話を進める。
120　Lohmann 1991, pp.18-19 参照。
121　同、p.100。
122　Corkhill 1979, p.343 参照。
123　乾燥工程を経ていない木材。

このように、木工現場で使用する場面に応じて、木材の水分含量を 8-20％にする必要がある。

水分含量を下げると材は収縮する。水分含量が減って行くと、寸法や容積も減る。伐採したての木材の水分含量を 30％まで下げても細胞の間隙（あるいは管腔）の水が抜けるだけで、この時点では材の形状はまだ変わらない。水分含量が 30％を切ると[124]、細胞壁から細胞内の水分が出ていくようになり、これが木材の収縮につながる。細胞壁がまだ水分飽和状態で、間隙の水分だけが抜けた状態を「繊維飽和点」と言う。

収縮率は、元の材の寸法や容積に対する割合であらわすことが多い。収縮する程度は、板目方向、柾目方向、木の長軸方向で異なり、収縮のおよその目安は次のようになる。

- 長軸方向：0.1-0.3％　実際には問題にならない程度
- 柾目方向：3-5％
- 板目方向：5-12％

収縮率は樹種によって大きく異なるが、板目方向の収縮率は、柾目方向の収縮率のおよそ 1.2-3 倍になる。

使う材の横断面のどの位置に成長輪があるかによって、材が捻じれたり歪みが出たりする。ほかの樹種よりも歪みが出やすい樹種もある[125]。

樹種によって水分含量が異なるため、収縮率もそれぞれに異なる。これは変化率を示す値 q（qt と qr）で示される[126]。

1.5.3. 乾　燥

木材を乾かす乾燥工程は、木工作業で最も大切な工程の一つである。その材で作られる製品が置かれる環境の空気中の湿気によって製品が帯びる水分量と同じ程度にまで材の水分含量を減らさなければならない。日本では、乾燥した寒い冬と、湿気のある暑い夏が交互におとずれるため、工芸家には高度な技術が求められる。樹種によって乾燥方法は千差万別である。多くの木は乾燥させやすく、手をかけなくても問題はない。その一方で、捻じれやひび[127]を防ぐために手の込んだ処置をしなければならないものもある。よく行なわれるのは、自然乾燥、水乾燥、人工乾燥で、樹種によって乾燥の方法も異なる。空気乾燥あるいは自然乾燥は、時間がかかり費用もかさむが、材によっては最良の乾燥方法で、材の質を損なわない。自然乾燥は、通常は丸太を製材してからおこなう。日陰で風通しが良

124　木材には「吸湿性」がある。水分含量が 0-30％のときに木材は空気中の水分を吸収する。
125　Corkhill 1979, p.509、および、Lohmann 1991, pp.100-106 を参照。
126　Lohmann 1991, p.106。たとえばヒノキを乾かして水分含量を 24％から 23％に下げると、材は板目方向（qt）に 0.23％、柾目方向（qr）に 0.12％収縮する。この値が、木の水分含量を 1％減らした時にみられる収縮率である。切り出したばかりのヒノキ材から縦横高さが 10cm の立方体を切り出して、屋内の接続部に用いるならば水分含量を 14％にまで下げなければならない。水分含量が 30％になるまでは、この立方体の形は変化しない。しかし 30％から 14％まで下げると、木は板目方向に 16 × 0.23％ = 3.68％収縮する。つまり、丸太からとった 10cm の立方体の板目面は 9.64cm になり、柾目面は 9.808cm になる。これを、ヒノキの qt は 0.23 で、qr は 0.12 と言う。詳しい値は付表 3 に示した。
127　割れ。

く、雨をしのげる屋外に材を丁寧に積み上げて乾燥させる。樹種や板材の厚さによっては、乾燥期間が数年におよぶこともある。人工乾燥に要する時間はもっと短く、乾燥具合を調節しやすい。木材を巨大な乾燥機(あるいは加熱機)に入れ、温度、湿度、通気を常に監視しながら乾燥状態を制御する。乾燥期間は、樹種、材の密度、板の厚さによって異なるが、数週間ですむ。水乾燥では、樹液を洗い流すために丸太を流水中に浸す。樹液を水で置き換えたら、材は早く容易に乾く。熱帯産の木材のなかには、海水中で乾かすのが良いものもある。

1.5.4. 耐久性

耐久性とは、腐敗、カビ、虫害に対して、材がもともと有している抵抗力を指す。屋外での利用を念頭に置いた性質と言える。耐久性は、木の組織構造、樹液、油脂分、無機化合物(化学成分)、硬さや密度、その他の何か未知の特殊な性質、あるいは、それら複数の要因で決まってくる。しかしほとんどの場合、心材に含まれる抽出液や化学物質が耐久性を決める。一般に、濃い色、強い香り、粘性物質・樹液・油脂の含有量が耐久性の指標になるだろう[128]。

ヒノキ、コウヤマキ、ヒバ(アスナロ)は、腐敗やカビに強く、このため湯船や外壁材として利用される。クリもきわめて持ちが良く、腐敗しにくい。

1.5.5. 割裂性

割裂性とは、木の割れやすさを示す性質である。軟材では木目がまっすぐかどうか、硬材では繊維や放射組織の並び方が割れやすさを左右する。また、水分含量によっても変化する[129]。14世紀から15世紀にかけて縦挽き鋸[130]が日本で使われるようになる以前は[131]、大きな木材を縦方向に切断加工するときには割った。幹の横断面から楔(くさび)を打ち込んで木目に沿って矢割(やわり)にしたのである。割裂性が高い木材は、木目に沿って簡単に割れる。軟材は硬材よりも割りやすい場合が多い。その割りやすさゆえに、軟材であるヒノキ、ヒバ、スギや、硬材のクルミは、古い時代には建築材として重宝された。

128 Corkhill 1979, pp.161-162。
129 同、p.190。
130 木目方向に挽く鋸。
131 縦挽き鋸は、室町時代(1336-1573年)初期に中国から伝わった(京都文化博物館 2000, p.31・158・172)。

第2章　日本の伝統的な木工芸

　本書の目的は、日本のさまざまな樹木の種類と、日本の伝統工芸におけるその利用法を理解することにある。そのためには、伝統的な日本の木工業界で現役の工芸家に聞き取り調査をおこなうのが最善の方法であると考えた。

　調査では、おもに伝統的な工芸品についての聞き取りをおこなった。伝統的な技法は、1854年に鎖国が解かれるより前から伝わるものだからである[132]。今日まで残っているこうした工芸品には、海外の影響や新しい技術がほとんど見られない。

　日本では、現在でも膨大な数の伝統的工芸品が全国各地で作られている。ここ一世紀のあいだに、封建国家から世界でも有数の工業国にまで急速な経済発展を遂げたにもかかわらず、伝統工芸の技術は今も継承されている。しかし、現在のように西洋化が進んだ市場経済の社会で、これらの技術も少しずつ衰退、消滅していく危機に瀕している。これを受けて日本政府は、日本の伝統工芸産業を保護、振興させるための法整備を進めることにした。古くから伝わる日本の伝統技術は保護すべき貴重な財産だということが認識されるようになった結果である。

　早くも1950年には、「日本文化財」を保護する法案が可決され、1974年3月25日には「伝統的工芸品の振興に関する法律」が施行された。これは、「このような伝統的工芸品の産業の振興を図り、もって国民の生活に豊かさと潤いを与えるとともに、地域経済の発展に寄与し、国民経済の健全な発展に資すること」[133]を主なねらいとしている。どの工芸品を「伝統的工芸品」として選定するかは経済産業省[134]に一任されている。ある工芸品が伝統的な作品と見なされるためには、一定の基準を満たさなければならないと明記された。法に定められた基準は、以下の通りである[135]。

　a. 日常生活で使われるもの
　　　工芸品は、日常生活で使われているものと公式に定義される。広い意味では、祭りなどの特別な行事で使われるものも含まれる。年に数回しか使われない場合や、まったく使われない場合でも、行事は日本の生活習慣とみなされる。娯楽や余暇に使われるものも、この法律では「日常生活の用に供されるもの」としている。たとえば、昔の衣装を着た人形や、日本の歴史上の人物をかたどったものは、装飾品であるにもかかわらず、ここに含まれる。しかしおもしろいことに、

132　アメリカ政府からの圧力と、M・C・ペリー提督(1794-1858年)が率いる船団の攻撃を受けるかもしれないという危惧から、徳川幕府は1854年に、200年の鎖国を解いて西欧との交易を認める開国を余儀なくされた。開国と同時に日本はさまざまな西欧文化に触れることになる。そのあとに続く「文明開化」の時期は、急速な西欧化の時期と重なる。この近代化の過程で、西欧の生活習慣が伝統的な日本の生活習慣に取って代わり、伝統的な手工芸品や日用品が大きな影響を受けた。多くの工芸品は製造量が減少し、まったく消滅したものもある。
133　Japan Traditional Craft Center(全国伝統的工芸品センター)編　年不詳 p.5。
134　2001年に改組された。それ以前は通商産業省。
135　伝統的工芸品産業振興協会・全国伝統的工芸品センター編 2000, pp.6-7を参照。

文楽における操り人形は美術品とみなされ、法律上は工芸品に入らない。美術品は、実用的な用途や働きよりも美術的価値が評価されるため、「日常生活の用に供されるもの」には分類されないのである。

b. 製造過程の主要部分が手作業

　伝統的工芸品とみなされるためには、作り手の「持ち味」を残している必要がある。この持ち味は、製作者それぞれの技法と密接に結びついている。製作工程の一部を機械化することで継承され続けている伝統的な技法もあるが、すべてを手作業で作り上げていたときの技法や工程が失われるのは惜しまれた。このため、機械化は工程の一部にしか認められず、手作業に特有な技法を保護することに重点が置かれている。

c. 伝統的な技法で製造されたもの

　この法律では、法が制定される少なくとも100年前に製作の技法が確立され、実際に製作がおこなわれてきた工芸品を伝統的工芸品と定めている。こうした技法は、長年にわたって改良が加えられながら徐々に発達してきた場合が多い。その技法の進展が工芸品特有の性質を損なうものでない限り、技法の進展も伝統的なものと評価される。

d. 伝統的な材料の利用

　この法律では、伝統的工芸品の製造に用いる原材料が、法が制定される少なくとも100年前に使われていたものと同じで、現在も使われていなければならないとしている。また、原材料の主要なものは自然の素材でなければならない。原料となる生物が絶滅に瀕しているか、入手が非常に難しい場合のみ、それが原材料の一部であれば、自然のものを使わないことが例外的に認められる。この場合、原材料が本来有している性質や特異な性質と同じ性質の代替品を使用することが許される。例えば、陶芸品の粘土や織物の糸がこれに当てはまる。工芸品の本来の特徴を損なわない限り、その工芸品を保存するために原材料を変えてもよい。

e. 生産地の指定

　伝統的工芸品の歴史的な産地として認められるには、その地域に10軒以上の事業所、あるいは、30人以上の従事者がいることが必要であると定めた。

　この法律が施行されたときに(当時の)通商産業省は、公式な伝統的工芸品を指定する手順を決めた。この指定を受けるには、まず工芸家が地元の市町村を通して経済産業省に申請する。その後、「伝統的工芸品産業審議会」からの推薦と助言をもとに経済産業省が伝統的工芸品を指定する。この審議会は、公式に指定を受けた工芸品の販売促進を地方自治体と調整しておこなうために設置された。

　伝統的工芸品を作るための原材料や道具は、工芸品とは別の地域で生産・製造されることが多い。工芸品は原材料や道具と密接なつながりがあるため、工芸品の製造振興と販売促進は、原材料の生産地と工芸用具の製造地も含めておこなわれることになった。高度な伝統工芸技術や製造のしくみを維持するために、経済産業省は1977年4月18日に法律を改定して、「伝統的工芸品の製造に用いられる工芸用具及び工芸材料」を含めた。

　道具と原材料の産地が工芸品の製造地と同じでなくても、この法律によって保護されるようになったことは重要である。

伝統的な木工産業についての集計値

2000年に経済産業省が発表した報告[136]には興味深い数値が並ぶ。木工産業だけで80種類以上のさまざまな伝統的木工品があり、それにおよそ7000人の木工職人が従事し、売り上げは500億円になる。これは、織物、陶芸、染織に次ぐ4番目の売り上げであり[137]、木工産業が現在は活発であることを示している。

本書で触れる15種類ほどの伝統的な木工品についての詳細を見ると、およそ1600人の木工職人[138]（伝統木工芸産業全体の20％）が合わせて100億円の売り上げを生み出している。

北海道以外の日本の木工職人の分布（地図4）を見ると、高度な技術を要する分野の職人は北から南まで均等に分布しているものの、京都（調査が重点的に行われた）に集中する傾向がある。この分布からは、これらの工芸分野が消滅の一途をたどっているかのように見える。しかし実際は、木工産業の大部分が個人経営や家族経営であるにもかかわらず、いまでも盛んに生産されている。これが法律の恩恵によるものであることは十分考えられる。伝統的工芸品に関する法律を理解してもらい、その目的を達成するために、1975年には伝統的工芸品センターが設立された。工芸品の販売促進だけでなく、情報発信するための展示場を東京池袋に開いている。伝統工芸品センターでは、さまざまな木工芸についての各種の情報を提供しており、日本各地の木工品の製造場所を知ることもできる。

前述したように、伝統的工芸品の振興に関する法律では、文楽人形、能面、仏像のような、いわゆる美術品は保護する対象品に含まれない。確かに日用品とは見なすことはできないものの、こうした工芸品は宗教的価値や芸術的価値が高い。本研究では、宗教性や芸術性は明らかに重要であると考え、仏師1人と能面師2人にも聞き取り調査をおこなうことにした。

木工芸品や日本の木材についての研究ならば、大工についても言及しないわけにはいかないだろう。しかし大工という分野は、それだけで一つの研究分野になるほど内容が多岐にわたる。本書でも大工に触れはするが、伝統的な技法の詳細については、ウィリアム・H・コールドレイクの『大工の技法』[139]を参照してほしい。

「木工芸」と呼ばれる伝統的な工芸は、日本では7つの分野に分けることが多い[140]。それぞれ特有の技法を使って製品を作る。調度あるいは建具を作る指物、木に彫刻をほどこす彫物、ロクロや旋盤を使って削る挽物、木を湾曲させる曲物、木をくり抜く刳物、桶を作る篩物、細長い木材を織る編物である。本研究では、最初のおもな4つの技法を取り上げる。これらの4技法を調べれば、技術の多様さにしても、利用する木の種類数にしても、本研究にとって十分な情報が得られると考えた。大工は木工芸とは別の専門分野であるが、ここでは5つ目の工芸分野として扱うことにする。

聞き取り調査

聞き取り調査は全部で35回おこない、このうち26回分の内容を本書に引用した。1999年3月13日から2001年6月4日の間におこなわれた調査が本書の主体になっている。聞き取りをした彫物、

136 伝統的工芸品産業振興協会・全国伝統的工芸品センター編 2000。
137 同、p.16。
138 推定値。同、pp.339-341 参照。
139 Coaldrake 1990。
140 成田 1995, p.20。

日本の木工芸（県名）
(01) 岩谷堂箪笥（岩手）
(02) 樺皮（秋田）
(03) 大館曲げ物（秋田）
(04) 秋田杉籠物（秋田）
(05) 奥会津籠物（福島）
(06) 春日部桐箪笥（埼玉）
(07) 江戸指物（東京）
(08) 箱根寄木細工（神奈川）
(09) 加茂桐箪笥（新潟）
(10) 松本家具（長野）
(11) 南木曽挽物（長野）
(12) 井波彫刻（富山）
(13) 一位一刀彫（岐阜）
(14) 名古屋桐箪笥（愛知）
(15) 京指物（京都）
(16) 大阪欄間（大阪）
(17) 大阪唐木指物（大阪）
(18) 大阪泉州桐箪笥（大阪）
(19) 豊岡柳行李（兵庫）
(20) 紀州桐箪笥（和歌山）
(21) 宮島細工（広島）

地図4 日本列島（北海道と沖縄は除く）の伝統工芸の拠点。(Inumaru and Yoshida 1992 より。GMT で作成)

挽物、曲物、指物、大工の分野の工芸家の話を総合すれば、日本の木工芸のほとんどの技術分野を知ることができる。日本の伝統的な木材利用について、あらゆる角度からの知見を得ることを聞き取り調査の目的とした。

工芸分野とたずさわる工芸家

聞き取り調査に応じてくれた工芸家を活躍するおもな分野に分けて以下に挙げる。名前のあとに、専門とする分野や、拠点にしている県名を記した。

京指物、京都市
　綾部之（あやべゆき）　挽物
　福原得雄（ふくはらとくお）　桐箪笥
　井口彰夫（いぐちあきお）　指物
　稲尾誠中斎（いなおせいちゅうさい）　茶道具
　川本光春（かわもとこうしゅん）　茶道具
　和田卯吉（わだうきち）と、息子の和田康彦（わだやすひこ）　和風照明
　和仁秋男（わにあきお）　指物
　矢野嘉寿磨（やのかずま）と、息子の矢野磨砂樹（やのまさき）　彫物

大阪唐木指物、大阪府
　宮下賢次郎（みやしたけんじろう）（兵庫県姫路市[141]）

奈良の指物、奈良市
　坂本曲齋（さかもときょくさい）　指物

箱根寄木細工、神奈川県
　露木啓雄（つゆきひろお）
　露木清勝（つゆききよかつ）

一位一刀彫、岐阜県
　東勝広（ひがしかつひろ）と、娘の東直子（ひがしなおこ）

彫物、彫刻（京指物と関係する彫物）、京都市
　矢野嘉寿磨と息子の矢野磨砂樹

仏像の彫刻、京都市
　江里康慧（えりこうけい）と、妻の江里佐代子（えりさよこ）

能面の彫刻、京都市
　長澤宗春（ながさわむねはる）
　末野眞也（すえのしんや）

永源寺挽物、滋賀県蛭谷
　小椋正美（おぐらまさみ）

南木曽ロクロ細工、長野県
　小椋近司（おぐらちかし）
　小椋一一（おぐらかずいち）

京指物と関係する挽物、京都市
　綾部之

141　唐木指物組合は、近隣県の工芸家も組合員にしている。

山中漆器(山中漆器の木地)、石川県
　呉藤安宏
　ごとうやすひろ

大館曲げわっぱ、秋田県
　柴田慶伸
　しばたよしのぶ

南木曽の曲げわっぱ、長野県
　小島俊男
　こじまとしお

京都の蒸篭つくり、京都市
　白井祥晴
　しらいまさはる

薬師寺の再建、奈良市
　加藤朝胤(修復・再建工事の宮大工の棟梁である僧侶)
　かとうちょういん

数奇屋大工、京都市
　廣瀬隆幸
　ひろせたかゆき

秋田スギ樽桶、秋田県
　田中久則
　たなかひさのり

　聞き取り調査をおこなった工芸家を、指物、彫物・彫刻、挽物、曲物、大工の順に紹介する。最初に調査対象者の名前を詳しい専門ごとにまとめて表にし、それぞれが得意とする製品を書き加えてある。表のあとに、工芸家が製作を行なっている県名を示す地図もつけた。

2.1　指　物
　　　　さし　もの

　指物(部品をつなぎ合わせるという意味)といわれる製品には、さまざまな部品を特別な接合方法で組み立てた小さな棚や箱が多い。日本では指物を、板のみを使うもの(箱物、箪笥など)、板と棒を用いるもの(棚、座卓など)、棒のみ使うもの(和風照明など)の3種類に分ける。
　和室で使われる書道具や茶道具といった調度類も指物であり、茶道具には、さまざまな用途の箱、菓子盆、花台などがある。
　調査では、神奈川、京都、奈良、大阪の4つの製造地を対象にした。
　京指物は、製品の種類が多いことが特徴としてあげられる。起源は、朝廷・公家・社寺の保護を受けた平安時代にさかのぼるものの、指物師と呼ばれる専門職が登場したのは、茶道文化が花開いた室町時代になる。茶道具が京指物の重要な一角を占めるようになるにつれて、挽物、彫物、曲物でも製品が美術品として扱われる場合には、工芸家が指物組合に属してよいことになった。京指物では、さまざまな種類の木が使われるが、茶道具には、キリ(*Paulownia tomentosa*)、スギ(*Cryptomeria japonica*)、ヤマグワ(*Morus australis*)が特に好まれる。
　大阪唐木指物は、使う木の種類が熱帯産の硬材であるだけでなく、製作技法も前述の京指物と異なる。用材の種類と技法からは、中国の明王朝の時代(1368-1662年)を連想するが、製造をおこなってきた15世紀当初から、大阪唐木指物は日本の伝統的木工芸の一つとして受け継がれてきた。
　奈良の指物には、京指物のような組合はないが、京指物と同等な製作をおこなっている。おもな

2.1 指物

表6 指物師一覧

京指物、京都市
 綾部之　挽き物
 福原得雄　桐箪笥
 井口彰夫　指物
 稲尾誠中斎　茶道具
 川本光春　茶道具
 和田卯吉と息子の和田康彦　和風照明
 和仁秋男　指物
 矢野嘉寿磨と息子の矢野磨砂樹　彫物

大阪唐木指物、大阪府
 宮下賢次郎（兵庫県姫路市）

奈良の指物、奈良市
 坂本曲齋　指物

箱根寄木細工、神奈川県
 露木啓雄
 露木清勝

地図5　本研究で対象にした指物の生産地
上から順に、箱根寄木細工（神奈川県）、京指物（京都府）、奈良の指物（奈良県）、大阪唐木指物（大阪府）。

工芸家は奈良市内にそれぞれ工房を持ち、正倉院[142]の依頼で収蔵品のレプリカを作成することもあれば、毎年催される宝物展[143]で使われる調度の製作にも携わる。

　箱根寄木細工は、厳密に言うと、前述した日本の木工芸には含まれない。『木工の鑑賞基礎知識』のなかで木内武雄と成田壽一郎(1996年)は、箱根寄木細工を木象嵌に分類している[144]。箱根寄木細工では、細かい木目の木片を多数使う。色が異なる木を選び、それを組み合わせて模様を作る。後述するように、木片を組み合わせて作った大きな木の塊から、模様のある薄片が削りだされて、それを小さな箱や棚などに貼り付ける。この土台となる箱などは木を組み立てて作られるので、ここでは箱根寄木細工も指物として扱うことにした。

指物の製作工程

　まず、一般的な指物の製作工程を解説する。取り上げる指物製品の特徴についてもいくつか触れる。

1　原木
↓
2　選木
↓
3　製材
↓
4　乾燥

　ほとんどの木工芸家は、素材に使う木を材木店で購入する。大阪唐木指物で使う熱帯産の硬材は、日本産の木材とは別の場所で売られている場合が多く、製材所も異なる。たとえば大阪の日本橋周辺は今でも唐木[145]で知られているのに対して、京都三条通りの西側は日本産の銘木通りと言ってもよい。工芸家の木の好みを熟知している問屋に注文することもある。たとえば、地元の漢方薬屋を通じて唐木を購入する奈良の工芸家もいる。

　木材を購入する際は、製作するものに合わせて原木や板材を慎重に選ぶ。原木ごと購入する場合には、製材は製材所に依頼する。製材された原木は、自分の工房や作業場に置くことが多いが、置き場所が十分にない場合は、製材所に保管してもらうこともできる。

　製材した木は、数年間は乾燥させなければならない。自然乾燥(天然乾燥)にするか人工乾燥にするかは、工芸家自身が決める。実際には、ほとんどの工芸家が自然乾燥を選ぶ。そして、板材を丁寧に積みあげて、直射日光や雨に当たらないところに保管される。乾燥方法については、第4章2.で詳述する。

↓
5　木取り

142　奈良市にある正倉院宝庫。
143　正倉院の宝物は、年に1回、10月終わりから11月初めにかけて2週間だけ一般公開される。
144　木内(編) 1996, p.149-150。
145　中国を通じて伝わった熱帯性の硬材。よく知られているのは、コクタン(*Diospyros ebenum*)、シタン(*Dalbergia* 属の一種)、カリン(*Pterocarpus* 属の一種)。

2.1 指物

図 10 シタン（*Dalbergia* 属の一種）を使った大阪唐木指物の書棚。宮下賢次郎作。中国風の調度の特徴が残っているが、下段右側の引き戸の意匠は明らかに和風である。宮下は京都の桂離宮の窓枠を参考にした（撮影：宮下賢次郎）。

図 11 書棚の引き戸を作るときに宮下が参考にした付書院の櫛型の窓（**図 94** と **図 95** も参照）。

　木取りでは、製作する物の各部品を用材からどのように切り出すかを工芸家が決める。適切な木材を選び、製品のそれぞれの部品に木のどの部分を使うかを決めていくのである。すべての部品を組み合わせた時に全体の調和が取れるようにするためには、木目を勘案しなければならない。木材が縮小することも考慮に入れなければならないので、製材するときに余裕を持って切り出す必要もある。木取りは、もっとも神経を使う難しい工程なので、第 4 章 3. で詳しく述べる。

↓

6 粗削り

↓

7 仕上げ

↓

8 接合

　完成品に合わせて原木から板や支柱を切り出したら、それを組み立てなければならない。まず、板や支柱を寸法に合わせて切り、鉋（かんな）がけをする。そして組むための接合部分を加工する。大阪唐木指物で使われる熱帯産の硬材である唐木は、京指物に使われる国産材よりはるかに硬く[146]、使う道具や接

図 12 大阪唐木指物の支柱の接合方法。左：水平な枠と垂直な支柱をつなぐホゾとホゾ穴。中央：垂直な支柱に接合された水平な枠。水平枠には板をはめ込むのための溝がある。右下：角の接合部。右上：板に取りつけた枠を支柱に接合したところ（スケッチ：宮下賢次郎）。

[146] 唐木の代表的なシタン（*Dalbergia latifolia*）の密度は、0.818-1.014 g/cm^3（Barner 1962、第 2 巻、p. 236）。日本で重要な硬材 2 種の密度：ヤマグワ（*Morus australis*）は 0.5-0.75 g/cm^3、ケヤキ（*Zelkova serrata*）は 0.47-0.84 g/cm^3。（付表 3 を参照）。

図13 さまざまな接合方法。(京都木工芸共同組合編、発行年不詳, p.13 を参照.)

図14 和室で使われることを想定した京指物の飾り棚。井口彰夫作。
高さ 68.1 cm
幅 53.5 cm
奥行き 33.3 cm

図15 梅古木炉縁(うめこぼくろぶち)。梅の古木で作られた木地仕上げの炉縁。稲尾誠中斎作(写真：日本特殊印刷)。
高さ 6.6 cm
幅 42.4 cm
奥行き 42.4 cm

合部分を切り出す方法が違ってくる。硬い唐木を削る鉋は、刃の角度が90度に近い。唐木指物の調度は、接合部の構造が小さくて単純な物が多く、角(かど)が常に丸味を帯びている。日本の指物は直線的な角を特徴とする。唐木指物と日本の指物の接合部の違いを図12と図13に示す。

箱根寄木細工では、いくつもの国産材を幾何学的な模様に組み合わせ、それを紙のように薄く削って箱に貼りつける。貼り付ける土台となる箱(特に「からくり箱」と呼ばれる箱)を作る技法は、それだけで一つの研究テーマとなるものなので、本書では模様づくりに使われる木の色だけに着目する。図16から図23に製作の工程を示した。

↓

9 仕上げ

京指物は表面に塗装しないものが多い。塗装しない場合には、表面を鉋がけして仕上げる。こうすることで、木の本来の美しさを活かした、滑らかで光沢のある表面に仕上がる。透明な漆(うるし)で塗装する場合には、まずサンドペーパーで表面を磨く。漆塗りは、拭(ふ)き漆、あるいは摺(す)り漆と呼ばれるが、呼び方が2通りあるだけで技法としては同じである。漆仕上げは大阪唐木指物でも行なわれる。箱根寄木細工にも昔から漆が塗られてきたが、漆を塗ると色がわずかに黒ずむので、作り手も買い手もポリウレタン(樹脂)による仕上げを好む。こうした仕上げの技術については、第6章2.2.で詳しく述べる。

図16 異なる色の木を薄い板にして張り合わせ、模様の土台を作る。

図17 角度を決める型を使いながら三角形の木片を切り出す。これが模様の基本単位になる。

図18 木片を組み合わせてのりづけし、のりが乾くまできつく縛っておく。木片の末端には模様の一部が現れる。

図19 組み合わされた木片を同じ幅に切りそろえる。

図20 切った木片を並べてのりづけし、飾り模様の木塊を作る。

図21 カンナで木塊を薄く膜状に削る。

図22 熱いアイロンに似た道具を使い、模様の薄片を箱に貼りつける。

図23 完成した箱の表面に漆かポリウレタン(樹脂)を塗る。

図16-23 箱根寄木細工の制作工程(箱根伝統寄木協同組合、発行年不詳, p.2)

京指物組合では、指物に使うおもな樹種を一覧にしている。

- キリ(*Paulownia tomentosa*)
- スギ(*Cryptomeria japonica*)
- ヒノキ(*Chamaecyparis obtusa*)
- ヤマグワ(*Morus australis*)
- ケヤキ(*Zelkova serrata*)
- ヤマザクラ(*Prunus jamasakura*)

図24 一位一刀彫の東勝広。イチイの木片の表面に、蟹の輪郭を描いているところ。

図25 チャボの彫刻の粗彫り（ケヤキ）。

図26 製作途中で描き入れられた下書き（図25を拡大）。

させる。ただし仏像彫刻では、乾燥は少し後の段階でおこなう。

↓

5　木取り

彫る木は、工芸家が木取りをして用意する。木塊をどの向きに使って目的とするものを彫るかを決め（木塊のどの面を正面にするかなどを判断し）、原木に下絵を描く。

↓

6　粗彫り

↓

7　内刳（うちぐり）

↓

8　乾燥

大きな作品は、収縮やひび割れを防ぐために内側を刳り抜く必要があり、刳り抜いてはじめて乾燥させるのに適した厚さになる。この段階で少なくとも1年間、彫らずに乾燥させる。

図27 内刳が終わった仏像の部品(カヤ)。江里康慧作。

図28 粗取りした像の部品を仮組みして乾燥させる。江里康慧作。

↓

⑨ 仕上げ彫り

↓

⑩ 仕上げ

　彫刻を完成させるために仕上げ彫りをおこなう。鋭く研いだ細い彫刻刀を使い、表面を滑らかにする。表面塗装をしない彫刻では、これが製作の最終工程となる。塗料や漆を塗る場合には、サンドペーパーを使って仕上げる(図29)。漆を塗るために仕上げられた面のことを、「塗り下(塗りを施す下地の意)」と呼ぶ。

　彫刻に使う道具一式を図30に示す。左から3番目は粗取りに使うノミで、さまざまな大きさのも

図29 不動明王(ヒノキ)。江里康慧作。截金装飾は江里佐代子作。佐賀県瀧光徳寺 (写真提供：木村尚達)。
仏像の高さ：90cm
全体の高さ：146cm

図30 東直子と一位一刀彫の道具。左から三本目は粗取り用のノミ。右側に並ぶのは各種彫刻刀。

のがある。中央にあるのは小刀もしくは彫刻刀と呼ばれるもので、斜めに刃がついている。

一位一刀彫に使われる木の種類
- イチイ（*Taxus cuspidata*）
- ナツメ（*Ziziphus jujuba*）

仏像に使われるおもな木の種類
- ビャクダン（*Santalum album*）
- クスノキ（*Cinnamomum camphora*）
- ヒノキ（*Chamaecyparis obtusa*）
- カヤ（*Torreya nucifera*）

聞き取りをした工芸家は、現在の仏像に使われる木の種類として、これ以外の木は挙げなかった。近畿地方では、これらの木が6世紀から使われている。日本の北部地域では、平安時代に以下の硬材が使われていた[150]。

- ケヤキ（*Zelkova serrata*）
- ヤマザクラ（*Prunus jamasakura*）
- カツラ（*Cercidiphyllum japonicum*）

能面には以下の木を使う。
- キリ（*Paulownia tomentosa*）
- クスノキ（*Cinnamomum camphora*）
- ヒノキ（*Chamaecyparis obtusa*）

2.3. 挽物

聞き取り取材に応じてくれた挽物の工芸家を表8に、また、それぞれが製作をおこなっている場所を地図7に示す。

150 小原 1993, pp. 89-109。

2.3. 挽物

表8 挽物の工芸家

永源寺の挽物、滋賀県蛭谷
 小椋正美

南木曽ロクロ細工、長野県
 小椋近司
 小椋一一

京指物に使われる挽物、京都市
 綾部之

山中漆器(山中漆器のための木地)、石川県
 呉藤安宏

地図7 調査した挽物の生産地
上から下へ：長野県南木曽のロクロ細工、石川県の山中漆器、滋賀県蛭谷の永源寺挽物、京都市の京指物に使われる挽物

 挽物は、旋盤に素材の木を固定して作業をする(図31)。盆、菓子器、椀、棗など、製作するものはすべて丸い。

 挽物の表面は塗装されないこともあるが、表面を保護するために透明な漆で仕上げられることが多い。漆器の木地として作られた挽物には、石川県輪島の輪島塗や石川県山中の山中漆器のように、ふ

図31　ロクロで器を削り出す綾部之。

つうは赤か黒の漆が塗られる。

挽物の製作工程

　　　　　　　　　1　原木
　　　　　　　　　　↓
　　　　　　　　　2　選木

　挽物にはおもに硬材が使われる。代表的なものは、トチノキ（*Aesculus turbinata*）（図32）、ケヤキ（*Zelkova serrata*）（図33）、ハリギリ（*Kalopanax pictus*）の3種類である。黒か赤の漆が塗られる挽物には、ホオノキ（*Magnolia obovata*）（図34）とヒノキ（*Chamaecyparis obtusa*）の方がよい。

図32　トチノキ
（*Aesculus turbinata*）

図33　ケヤキ
（*Zelkova serrata*）

図34　ホオノキ
（*Magnolia obovata*）

　　　　　　　　　　↓
　　　　　　　　　3　製材

　樹皮を剥いだ原木は、短く玉切りにされる。大きい板に切り出されることもあり、これらは8年から10年かけて乾燥される。

　　　　　　　　　　↓

図35 製材前の皮剥ぎ。小椋近司の作業場（長野県南木曽）。

4　木取り

工芸家は、皮を剥いだ原木が玉切りや板材にされた段階で製作品に使う木を選ぶ。

木取りするにあたり、まず原木に対する原材の向きを決める。木の軸に対して製作物を寝かせた「横木取り」、あるいは木の軸に対して立てた状態の「縦木取り」（木口取りとも言う）にしてもよい。木の軸方向を水平に見立てて木取りをする場合には（図36-1）、工芸家は、材の髄を通る柾目面を使った木取りと（図36-1、a-b）、板目面を使った木取り（図36-1、c）を区別する。前者ならば「柾目取り」の製品ができ、後者ならば「板目取り」のものができる。

「木口取り」にした原材は、製品の上下方向が木の軸の方向と同じになり、木の芯が入った「芯持ち」（図36-2、a）と、芯の入っていない「芯抜き」（図36-2、b）を区別する。

図36 挽物の木取り
(1)横木取り：原木を水平に置いて原材を取る。
　上段：横木取りでは、木の軸に対して製品を水平に置くようにして原材を切り出す。柾目取りと（aとb）、板目取り（c）がある。
(2)縦木取り：原木を鉛直方向に置いて原材を取る。
　下段：縦木取りでは、木の軸に対して製品を鉛直方向に置くようにして原材を切り出す。これは「木口取り」とも呼ばれ、髄を含む「芯持ち」（a）と、髄を含まない「芯抜き」（b）に分けられる。

図37 木目の方向を決めることも木取りに含まれる。左側の原木から作られた物には「縦木」という木目が見られ、右側の原木からの作られた物には「横木」という木目が見られる。

図38 原材を手斧で刳りぬく。(長野県南木曽)

図39 斧を使って鉢の粗形を削り出す。(長野県南木曽)

5 丸挽き

乾燥させた後、原材を円形に削って粗形を作る[151]。内側になる面は手斧で粗く円形に刳りぬき、外側になる面は斧で粗く成形する。小さな製作物の場合は、鉈を使う。

↓

6 粗挽き

高速で回転する電動ロクロを使って粗挽きをおこなう。鉢になる粗形をロクロの軸の一端に取り付け、ロクロの手前に置いた「馬」を使って、ノミで粗取りを行う[152]。「馬」を使えば道具をレバーのように動かすだけでよくなり、作業が楽になる。ロクロで反時計方向に回転している原材に、角度をつけてノミを当てる。ノミの動き、角度、力加減は、腕だけでなく、上半身全体を使って調整する。粗彫りをするときには道具を強く押し付ける。すると、丸い鉢の形がすぐに削り出される。内側を削る時は正面に立って作業する(図40)。外側を削る時は、脇に立つ(図41)。

↓

7 乾燥

粗挽きのあとすぐに細部を挽く工芸家もいれば、数カ月間は手をつけずに乾燥させる工芸家もいる(図42)。十分に乾燥したら、仕上げ挽きに入る。

↓

151 大まかな形に切った木を旋盤に乗せて削る(Corkhill 1979, p.47)。
152 板を削る刃も、挽物で使う刃も、日本語では「鉋」と呼ぶが、板を削る道具は漢字で書き、挽物を削る道具はカタカナで書く。

2.3. 挽物

図40 ロクロで鉢の内面を削る。(長野県南木曽)

図41 ロクロで鉢の外面を削る。(長野県南木曽)

図42 粗挽きした製品を乾燥させる。

図43 挽物で使われるおもな轆轤ガンナ
上：アラドリ（粗く挽くための丸ノミ）、中：コガンナ（粗取り後の作業用の丸ノミ）、下：シャカ（仕上げのための丸ノミ）。(成田 1996b, p.124 を改変)

8 仕上げ挽き
↓
9 仕上げ

　仕上げ挽きには、仕上げ挽き用のシャカというノミを使う(図43)。まず外側の形と高台を仕上げ、そのあと内側を仕上げる。あとで塗装をする場合は、最後にサンドペーパーで表面を磨く。挽物は仕上げ方によって、彫り下(彫刻を施せる段階)、塗り下(塗装できる段階)、木地仕上げ(そのままで完成品)と呼びかたが変わる。

挽物に使われる木の種類

a) 木地仕上げで木目がはっきりする木
- トチノキ（*Aesculus turbinata*）
- ケヤキ（*Zelkova serrata*）
- センノキ（*Kalopanax pictus*）
- カツラ（*Cercidiphyllum japonicum*）
- ミズメ（*Betula grossa*）
- ヤマグワ（*Morus australis*）
- クリ（*Castanea crenata*）
- スギ（*Cryptomeria japonica*）
- イチイ（*Taxus cuspidata*）

b) 赤か黒の漆で塗装されるもの
- ヒバ、アテ、アスナロ（*Thujopsis dolabrata*）
- ヒノキ（*Chamaecyparis obtusa*）
- ホオノキ（*Magnolia obovata*）

2.4. 曲物（まげもの）

聞き取り調査に応じてくれた工芸家を表9に示し、それぞれが拠点にしている場所を地図8に示す。

表9　曲物の工芸家

大館曲げわっぱ、秋田県
　　柴田慶伸

南木曽の曲げわっぱ、長野県
　　小島俊男

京都の蒸篭（せいろ）つくり、京都市
　　白井祥晴

曲物の製作工程

曲物の製作工程を以下に説明する。

$\boxed{1}$ 原木
↓
$\boxed{2}$ 大割（おおわり）

曲物では、おもに軟材が使われ、地元で手に入る樹種を使う。秋田大館曲げわっぱの場合には、地元産の秋田スギ（図46）やいくつかのヒバ（*Thujopsis dolabrata* var. *hondai*）の品種も使うが、もっと南の地域ではヒノキ（図44）が好まれる。

2.4. 曲物

地図8 曲物の生産地
上から下へ：秋田県：大館曲げわっぱ、長野県：南木曽曲げわっぱ、京都市：蒸篭(せいろ)

図44 木曽のヒノキ林(*Chamaecyparis obtusa*)。長野の西南部。

図45 ヒバ林(ヒノキアスナロ、ヒバ、青森ヒバ、*Thujopsis dolabrata* var. *hondai*)。北海道渡島半島の厚沢部の森。(写真提供：湯本貴和)

図46 秋田スギ(*Cryptomeria japonica*)の天然林。秋田県。

図47 丸太を四等分して大割にする。（成田 1996c, p.20）

図48 丸太を割ったり挽いたりして小割にする。（成田 1996c, p.20）

　木の選び方の基準は第4章1.で詳しく述べた。作業しやすい長さに原木を玉切りしたあと、4つに割って「大割」にする（図47、図48）。

　　　　　↓
　　　　3 小割
　　　　　↓
　　　　4 乾燥

　次に、4つに割った木を「小割」という厚さ2寸[153]の板に割り、それを厚さ1寸ずつに2分し、さらに厚さ5分ずつの2枚に割る。割るときにはヘギナタという道具を使う（図49、図50）。この割り方にはほとんど木の無駄が出ないという利点がある。

図49 ヘギナタを使って割る。左端では2寸に割り、それを1寸に割って、さらに5分の厚さに割る。

図50 長野県南木曽の小島俊男。ヒノキの板を割っているところ。

[153] 1寸は3.03cm、1分は0.303cm。

2.4. 曲物

さらに次の工程に移る前に必ず10日ほど乾燥させる。乾燥させたら板を選んで必要な長さと幅に切る。

↓

5 仕上げ削り

木を割って薄い板にしても表面は粗いままなので、滑らかで平らな面にするには削なければならない。この薄く削る工程を「仕上げ削り」と呼ぶ。細長い小さな作業台に板を置き、胸につけた「胸当て」という木片に板が当たるように置く。そして、平鉇の刃を胸当てに向かって引くようにして表面を薄く削る（図51、図52）。

図51 平鉇で表面を滑らかにしている小島俊男。胸に当てた木製の胸当てに向かって刃を引く。

図52 平鉇。刃の両端に持ち手があり、木の表面を薄く削るのに使われる。（成田 1996c, p.52を参考にした）

↓

6 剥ぎ手削り

次に薄板の両端を薄く削る必要がある（図53）。こうすることで、薄板を輪にした時に合わせ目がぴったりと重なる。

図53 薄板をつなぐために両端を細くする「剥ぎ手削り」と呼ばれる技法。（成田 1996c, p.54を参考にした）

↓

7 煮沸

↓

8 曲げ

薄板を曲げられる柔らかさにするために、40分から50分ほど熱湯に浸す（図54）。これを「煮沸」と言う。湯から薄板を取り出し、台の上で木製の曲げゴロを当てて曲げていく（図55）。

↓

9 木ばさみ

↓

図54 薄板を熱湯に浸している小島俊男。

図55 曲げゴロを使って薄板を曲げる。

図56 曲げた薄板を乾燥させるために木バサミで固定する小島俊男。

図57 木バサミの部品。(成田 1996c, p.55を参考)

10 乾燥

重ねた両端を木バサミでしっかり挟んで固定し(図56、図57)、固定したまま輪を乾燥させる。

↓

11 木口仕上げ

輪が乾いたら木バサミをはずし、重なりの部分の末端部を滑らかに削る。これを木口仕上げと呼ぶ。

↓

12 接合

↓

13 樺皮刺縫(かばかわしほう)(桜皮の紐で縫う)[154]

次にもう一度、両端を木バサミで固定する。ここでやっと輪の接合部を貫通するように楕円の穴をあけ、「樺皮」と呼ばれる桜の樹皮の編み紐で穴を縫い合わせる(図58、図59、図62)。

154 樺皮の文字通りの意味はカバノキの樹皮。

2.4. 曲物

図58 桜皮を切るための準備をする白井祥晴。

図59 輪になった木の薄板の端を桜皮の紐で縫い合わせる。

図60 3種類の底：平底（打込み）、揚げ底、しゃくり底。（成田1996c, p.59より）

図61 篩に網を取り付けているところ。木製の内輪を使って張る。

図62 曲げて重ね合わせた薄板の両端を桜の皮で縫い合わせた曲物製品。柴田慶伸作。

↓

14 調整

完成した曲物が正確な円形になっているか、あるいはきれいな楕円になっているかを確認する。ど

のような曲物でもここまでは同じ工程を踏む。

↓

15　底入れ

　曲物にどのような底を取り付けるかは、用途によって変わってくる。木の一枚底の場合には、底入れの方法として、平底、揚げ底、しゃくり底の3つがある(図60)。しゃくり底は厚めの底板をはめ込まなければならないので、完成品の底はしっかりする。網を底に張ることもあり(図61)、用途によって、さまざまな底がつけられる。

曲物で使われるおもな木の種類[155]

- ヒノキ(*Chamaecyparis obtusa*)
- スギ(*Cryptomeria japonica*)
- サワラ(*Chamaecyparis pisifera*)
- ヒバ、アスナロ(*Thujopsis dolabrata*)
- ヒバ、ヒノキアスナロ(*Thujopsis dolabrata* var. *hondai*)
- ネズコ(*Thuja standishii*)
- トウヒ(*Picea*属の一種)
- ヒメコマツ(*Pinus parviflora*)
- シラベ、シラビソ(*Abies veitchii*)

2.5.　大　　工

　聞き取りを行なった大工や、その関連分野の工芸家を表10に挙げ、それぞれが拠点とする場所を地図9に示す。

表10　大工および関連する木工芸家

薬師寺の復元、奈良市	
	加藤朝胤(修復復元工事を行う宮大工の棟梁)
数奇屋大工、京都市	
	廣瀬隆幸

　木工技術についての調査を完成度の高いものにするためには、大工の分野の技術についても触れないわけにはいかない。ここでは特に、大工が使う木の種類について見ていく。伝統的な大工仕事は、建てる物の種類によって、いくつかの専門分野に分けられる。宮大工は、社寺の建造を専門とし、数奇屋大工は、離れとして使う茶室や、数寄屋造りの住居を建築する[156]。これらの建物の大きな特徴は、白木を使うことと、装飾物がないことである。町屋大工は、もっぱら昔ながらの木造民家を建てる。木造民家は現在も目にすることができるものの、都市部では数が減り続けている。このため、専門性

[155] 成田 1996c, pp. 48-50 を参照。
[156] もともと「数奇屋」という語は離れの茶室を意味した。時代が下るにつれて家屋を茶室風に建てるようになり、それを数奇屋と呼んだ。数奇屋は造りが簡素で白木を使うことを特徴とする。

2.5. 大工

地図 9 大工建築の所在地
上から、京都府：数寄屋造り（伝統的な茶室風の建築様式）、奈良市：薬師寺の講堂の復元。

図 63 薬師寺の大講堂再建のために台湾から輸入された丸太。直径 2 m 以上。

が高いこうした大工の仕事は、もっぱら古い建造物の復元になる。しかし、以下の2例が示すように、伝統的な様式の建物は今でも建てられる。

1例目としては、宮大工が再建した薬師寺の大講堂を取り上げる。奈良の南の橿原(かしはら)にある薬師寺は西暦698年に創建された。都が平城(現在の奈良市)に移された後、718年に現在の場所に再建された。ところが1528年の火災によって、金堂、講堂、中門、西塔を含む建物のほとんどが消失したが、1976年に本堂が、1980年に西塔が再建された。

1999年に僧侶の加藤朝胤に建設現場を案内してもらった時には大講堂を再建している最中だった。

図64 薬師寺大講堂の屋根。(1999年5月に筆者撮影)

図65 槍鉋によるカンナがけ。槍鉋は、現在使われている台鉋の元になった道具で、薬師寺の再建で再び利用されることになった。カンナがけした表面には、わずかに波形の凹凸が残る。

使われている木はヒノキで、しきたりに従って材木はすべて同じ森から伐り出されたとのことだった。大講堂の40本の柱をはじめとして、とてつもない量の太い材が必要になり、木は台湾の森から選ばなければならなかった[157]。薬師寺の再建は、槍鉋(図65)などの古い大工技術の復活を促す良い機会になったと加藤は語っている。

2つ目の例は、近代建築に見られる伝統的な技法で、おもに数寄屋大工や町屋大工が採用している。聞き取り調査を行なったときに廣瀬隆幸は、ちょうど、京都市北部の花背に近い村にある茅葺き屋根の茶室の建設を取り仕切っているところだった(図66-68)。

伝統的な建築物に使われる木材はすべて、機能性と見た目の美しさで選定される。さまざまな種類

図66 茅葺き屋根の茶室。京都市花背の近く。

図67 垂木、屋根、未完成の壁。

157　第4章 4.3.「木取り」を参照。

図 68　壁の内部構造。手前に見える柱はスギ材。大工は廣瀬隆幸。

の木材が使われるが、骨組み用材と装飾用材の2つに大きく分けられる。

骨組み用の木材

伝統的な日本の建築物は骨組みが木造で、常に軟材が好まれる。

- ヒノキ(*Chamaecyparis obtusa*)[158]

しかし、ヒノキ材が次第に少なくなり、代わりに別の樹種を使わざるをえなくなっている。

- アカマツ(*Pinus densiflora*)
- ケヤキ(*Zelkova serrata*)

木材の値段や人々の社会的地位を考えると、ヒノキ、アカマツ、ケヤキといった材を使用できるのは、貴重な建築物や高級住宅に限られる。一般住宅や農家などの住居や作業場には、安価で入手しやすい以下に挙げる木が使われた。

- クロマツ(*Pinus thunbergii*)
- トチノキ(*Aesculus turbinata*)

装飾用の木材

数奇屋造りの住居の建築では、木材を厳選し、それを建物のどの部分に使うかにこだわる。選ばれ

[158]　「現代の日本では、木曽(長野県)、丹波(京都府)、吉野(奈良県)の寒冷な山地で生育したヒノキの評価が最も高い。近畿地方の屋根と呼ばれる大台ケ原山のふもと(奈良県と三重県の境)では、何世紀にもわたってヒノキが育てられ伐採されてきた。古い時代に建築がさかんにおこなわれた飛鳥・奈良地域の山ならどこでもヒノキが生えていた。6世紀から13世紀にかけて建てられた大きな建造部のほとんどにヒノキが使われている。千年以上前に建てられた法隆寺の5階建ての塔には、当時のヒノキの柱が現存する。ヒノキの特筆すべき特徴の一つは、その寿命である。伐採したあと200年後に強度が30％増すことが科学的な研究からわかっている。その後、徐々に強度が落ちて、千年後には伐採当時と同じ強度になる。この強度の秘密は木目の細かさにあり、(中略)木目が細かいことで油分が保持される」(Coaldrake 1990, p.20)。

る素材の木は、素朴な原木(時には木の皮がついたまま)から、磨き抜かれた材まで幅広い。

- センダン(*Melia azedarach*)
- コクタン(*Diospyros ebenum*)

それ以外にも以下の国産材が使われる。

- スギ(*Cryptomeria japonica*)
- ヤマザクラ(*Prunus jamasakura*)
- 杢のあるケヤキ(*Zelkova serrata*)

ここにあげた骨組み用の木も装飾用の木も、今の日本では、昔ながらの趣を残す高級住宅、料亭、旅館といった建物にしか使われない[159]。

159　Coaldrake 1990, pp.20-23 参照。

第3章　木工関係者が使う木材名

　本章では、日本の木工関係者が使用する木材の呼び方を調べ、材の用途にもとづいて名称を整理してみたい。木材の名称は、どのような用途でそれが使われるかを念頭に置いてつけられる。製品を作るときの技法や製品の見栄えにちなんでつけられていることもあれば、原材の産地（地場物か外材か）を表わすこともある。何か象徴的な意味合いがこめられている場合もある。

　日本の木材の名称を整理するには、調査で聞き取った材の呼び名を見ていくと同時に、似通った木材に共通する用語にも着目する必要がある。本章は次の3節に分けられている。

- 日本の木材名
- 樹木名と木材名
- 工芸家による木材の区別

3.1.　日本の木材名

　第1章1.1.3.で述べたように、日本の木材名は樹木名と同じである場合が多い。たとえば「ヒノキ」は、立木も材もヒノキと呼ばれる。これは西洋でも同じで、ナラの一種は英語で「オーク」、フランス語で「シェン」、ドイツ語で「アイヒェ」と呼ばれ、その場の状況で立木か材かが決まる。しかし、日本の伝統工芸に携わる工芸家が材の名前を口にするときには、樹木名ではなく、材の呼び名を指していることを忘れてはいけない。

　木材業界の標準的な呼び名のほかにも、工芸家が求める木の特徴を表す呼び名もある。こうした呼び名は、地方特有のもの、樹齢、特殊な生育環境、特別な製材方法や材の処理法によって現われる特徴、あるいはこれらの条件がいくつか組み合わさったものにつけられる。そのような特殊な木材の名前は、標準的な呼び名と、特徴的な性質や特性を表わす言葉をつなげる形になっている場合が多い。ヨーロッパでも、そうした木材名がある。たとえばヨーロッパ・オーク（*Quercus petraea*）は硬くて重い材で、薄黄色から濃い茶色まで色合いに幅がある。これを割ったり、柾目取りすると、表面には美しい線状の模様の「銀杢」が現われる。この独特の模様がある材は「ウェインスコット・オーク」と呼ばれ、フランスでは「シェン・メラ」として知られる。一方、「ブラウン・オーク」という呼び名は、木に寄生するカンゾウタケ（*Fistulina hepatica*）というキノコによる材の色彩の変化にちなむ。寄生されると心材の色が濃くなり、多くは赤みをおびた茶色になる。ブラウン・オークは、木製家具として人気があり、特に19世紀には評価が高かった[160]。また、泥炭湿地に浸っていたオーク材は「ボグ・オーク」と呼ばれる。鉄分が浸みこんで材の色がきわめて濃くなるため、象嵌や装飾に重宝された[161]。

160　Edwards 2000, pp.148-149。
161　Edwards 2000, p.25。

地図 10 天然スギ(*Cryptomeria japonica*)の種類と分布(林 1960、地図 60 番を改変)

それでは、日本の工芸家から聞き取った日本特有の材の呼び名を見ていこう。呼び名は、以下のように区分した。

- 地域名を示す接頭語がついた材の名前
- 材の性質を示す接頭語がついた材の名前
- 時代を示す接頭語がついた材の名前
- 省略された材の名前

図69 秋田スギ（秋田県）は木目が細かく、曲物の柴田慶信によれば色は「深紅」である。この板は中央部に板目が集中する中板目[162]。

図70 吉野スギ（奈良県吉野）の表面には赤っぽい光沢がある。この中板目の板には中央部に中杢がみられる。

図71 屋久スギ（鹿児島県屋久島）は木目が細かく、杢が見られる場合が多い。この板には笹杢が見られる。材にはヤニが多く、部分的に黒っぽい色がつくこともある。

- 外国産であることを示す接頭語がついた材の名前

3.1.1. 地域名を示す接頭語がついた材の名前

　地域の名前がついた木材はいくつもあり、その地名がついていることから良質の材であることがわかる。スギ（*Cryptomeria japonica*）は日本の木工芸にとって重要な木で、広く使われる。天然スギは、日本国内では南は屋久島から北は本州北部まで分布する（地図10）。

　生育する植生帯が異なると、同じ樹種でも材の質が異なる。日本のスギは、木材としての品種[163]が他の樹種と比べると多い。生育する地方によって木材の品種が異なるため、秋田スギ、屋久スギ、米子スギ、北山スギのように、地方名が木材名の頭につく。秋田スギは分布の北限、屋久スギは分布の南限に生育する。秋田県は、本州北部の日本海沿岸の温帯域に位置し、屋久島は九州南部の鹿児島県にある暖温帯域の島で、スギは標高が高い場所にみられる。秋田スギ（図69）の柾目には、まっすぐな木目が等しい間隔で並び、それが重宝される。生育しているときの木と木の間隔が他の地域より狭いため、木の成長は競争にさらされて、幹の直径が細いままで樹高は他の地域より高くなる。天然の

162 図69-図74、および図96は、伝統的な天井板を扱う大阪の泉源銘木社の社長である中出尚のはからいで撮影させてもらった。

163 ここで使う「品種」は木材の品種であって、植物の分類学的な品種という意味では使っていない。植物学的な意味でのスギの品種を挙げるなら、たとえば日本海側の積雪の多い海岸沿いに生育する品種に芦生スギ（*Cryptomeria japonica* var. *radicans*）がある。

図72 土佐スギ(魚梁瀬スギとも呼ばれる)(高知県・徳島県)には力強い赤い木目が見られ、ヤニが多くて光沢がある。

図73 霧島スギ(九州南部の特に宮崎県)は黄色っぽく、暗色の晩材の割合が高い。この板には笹杢が見られる。

図74 春日スギ(三重県と奈良県の春日大社近辺)の早材は、通常の薄い黄色ではなく赤っぽい。

秋田スギの成長輪は細くて間隔が狭く、材に含まれる「油気(あぶらけ)」も少ない。樹齢が200年から250年以上のものが伐採される。柴田慶信は秋田県在住の工芸家で、秋田スギを使う。秋田スギの優れている点を、他のスギ材と比べて詳しく語っている。

　　秋田スギの特徴はまず通気性がいい。湿気を吸うということです。また、香りがよい。香りが柔らかい。

材色についても次のように述べている。

　　肌の色の違いがあります。吉野スギと比べても違う。時間がたってくると現れてくるのです。鮮紅色です。

柴田は、これら2種のスギの赤には微妙な違いがあると言う。吉野スギ(図70)は肌に赤い光沢があることで知られ、材は美しい。紀伊半島の奈良県南部に産する。屋久スギ(図71)は木の生育環境が大きく違う。屋久島を産地とするスギのうち、樹齢が少なくと1000年経っている材だけが屋久スギと呼ばれる[164]。そうでないものは単に小杉あるいは「古い杉」と呼ばれる。屋久島の樹木は保護されていて、秋の台風や、なにか他の自然の要因で倒れたものだけが木工芸に使ってよいことになってい

164　最も老齢な屋久島のスギは樹齢が5000年と言われる。

る。屋久スギ材は木目が美しく、特に、生き生きとした板目が重宝される。多くの場合、材に杢(模様)がみられる。屋久スギは直径が巨大であることから、幅がきわめて広い板を切り出すことができる。

これらの品種のほかに、霧島スギ、春日スギ、美山スギ、土佐スギ(魚梁瀬スギ)、日光スギにも触れておきたい。それぞれの名称は産地を表すだけでなく、独特の材の質を示す。工芸家は、その微妙な色合い、木目の模様、木目の細かさ、油気、光沢を見分けることができる。土佐スギ(魚梁瀬スギ)(図72)は、四国の高知県(昔は土佐)と徳島県に生育する[165]。木目は秋田スギや吉野スギと同様に鮮やかな赤色なのだが、油気がかなり多く、艶がよい。その土地の気候や土壌によっては、材に赤い斑点があらわれる[166]。霧島スギ(図73)は、ほかのスギ材に比べて黄色味が強い。霧島は九州南部の山地で、「本霧島スギ」を産する宮崎県周辺と、隣接する熊本県や鹿児島県にまたがって分布する。材の地は薄黄色で、木目には晩材が目立ち、笹杢という模様があらわれることが多い[167]。春日スギ(図74)は、三重県北部と奈良県東部の春日神社周辺に生育する。木目は薩摩スギに似ていて、早材が薄い赤色を帯びる[168]。薩摩スギは、鹿児島県(以前は薩摩と呼ばれていた地域)東部に生育し、屋久スギに近い品種である。美山スギは、三重県伊勢の霊山の美山にちなむ。材のきめが細かく、赤褐色で油気が多くて光沢がある。春日スギに似るが、春日スギより油脂分が多い[169]。日光スギは一般に、かの有名な日光街道の並木杉近辺、栃木県の東照宮および二荒山神社に生育するスギを指す。きめが細かく、杢が出る場合が多い。光沢があり、色は春日スギに似る[170]。こうした様々な品種のスギは、特に天井板として日本の伝統的な建築に使われる。

米子スギの独特の性質と言えば、その重さと木目であろう。日本海沿岸の鳥取県米子市で生産される。綾部之によれば、米子スギは普通のスギよりはるかに重く、日本のスギの中で成長輪の幅が一番狭い。

北山スギは、京都市の北側山間部の北山に生育する。北山スギが重宝されるのは樹皮を剥いだだけの製材していない幹の表面で、木目ではない。木は、まだ比較的若いうちに伐採される。樹皮を剥いだあと、幹の白さを際立たせるために塩素で洗浄し、伝統的な建築物の装飾的な柱や梁に使われる。特に床柱として重用され、波模様が浮き出る幹が好まれる。

ヒノキ(*Chamaecyparis obtusa*)も地域にちなんだ呼び名が多い例としておもしろい。たいへん尊ばれる木曽地方[171]のヒノキは尾州ヒノキと呼ばれる。尾州は愛知県西部の地域の別名で、以前は尾張と言った。尾州ヒノキは最高級のヒノキと見なされ、その抜群の加工しやすさ、たおやかな香り、薄い色彩、規則正しい木目といった点で特に評価が高い。

最後に、落葉広葉樹で評価が高いキリ(*Paulownia tomentosa*)を紹介する。最高級のキリは、以前は幕府の会津藩の領地として知られた福島県で生産される。会津桐は、特に淡い色合いと規則正しい

165 数寄屋造りの茶室を専門にする大工は、天井板を「土佐スギ」と呼ぶ。この同じ板を流通業者は、高知県東部にある魚梁瀬湖付近にあったスギの古木にちなんで「魚梁瀬スギ」と呼ぶ。

166 馬場 1987, p.64。

167 馬場 1987, pp.53-57。

168 同、pp.58-60。

169 同、p.67。

170 同。

171 木曽地方は、長野県の南西部にある山地である。

木目で知られる。

　以上の例からわかるように、スギ、ヒノキ、キリの産地を示す呼び名には、さまざまな地方名がつく。県名(秋田)が使われることもあれば、古い地方名や昔の藩名(土佐、薩摩、尾州、会津)、島名(屋久島)、地域名(吉野、北山)、市名と周辺地域名(米子)、山名(霧島山、美山)、さらには、社寺名(春日神社)まで使われる。地方名が頭につくことで、美しい木目や色合いといった木材の独特の性質を示すだけでなく、木材の鑑定家ならばすぐわかる象徴的な意味合いが付与される。

3.1.2. 材の性質を示す接頭語がついた材の名前

　木材によっては、ヤニや樹脂が多いといった植物体としての特性や色合いなどの目に見える特性を冠する名前もある。日本には、油分がきわめて多いアブラスギ(油杉)を使う工芸家もいる。材の名前からすると、工芸家がこの材をスギの一種と考えていることがわかるが、本当はそうではない。中国語の「油杉(ユー・シャン)」を日本語読みで「あぶらすぎ」としたのである。植物学者は$Keteleeria$ $davidiana$と呼び、英語ではデヴィッドモミと言う。マツ科(PINACEAE)に属す樹木で、台湾や中国南部の日当たりの良い山の斜面に生育する。日本で植えられることもあるが、日本では老齢な木には育たない。綾部之はまれに使うこともあるが、他の工芸家の口にはのぼらなかった。

　綾部之は、きわめて油分の多いマツと、その材を薄く削って製作した香合を見せてくれた(図75)。油分が多いために透けるようだった。綾部はこの材を「肥松(こえまつ)」と呼んでいる[172]。老齢のマツでは油分が

図75　肥松で作った香合。直径6.8cm、高さ1.8cm。綾部之作。(筆者所蔵)

木材に完全に染み込むので、「老松(おいまつ)」とも言うらしい。

　木材の表面の色に関する名前もある。前述の綾部之からの聞き取り調査のときに、ベニマツについても教えてもらった。綾部が彫刻品を製作するときには、彫りやすいマツのような材を使う。アカマツ($Pinus$ $densiflora$)は使わないが、ベニマツ(チョウセンゴヨウ、$Pinus$ $koraiensis$)は使う。「ベニ」は、赤みを帯びた内樹皮の色を指し、材の薄い色を指すのではない。綾部によれば、ベニマツの材は、ゴヨウマツ(あるいはヒメコマツ、$Pinus$ $parviflora$)の代用材として輸入される。昔はゴヨウマツがよく使われたが、最近はほとんど出回らなくなった。ベニマツはロシアや中国東北部(吉林省や黒龍江省に天然木が分布する)からも輸入されると綾部は語っている。

　カキノキ($Diospyros$ $kaki$)は、コクタンと同じカキノキ科(EBENACEAE)に属する。たいていは幹

172　肥える＝太ること。

全体がベージュ色なので、市場価値が特に高いわけではない。しかし心材の全部あるいは一部が黒くなっていると、木工関係者はとたんに興味を示す。「黒柿」や「縞柿」材は、どちらも高級品を製作するのに使われると綾部は言う。

これらの例からわかるように、木工関係者は材の質や特性を示す語を材の名前につけている。特にマツのように木工界で使われる材の種類が多い場合には、材の名前から樹種を見分けるのは難しい。カキノキは使われる樹種が1種類だけなので見分けるのは容易である。

3.1.3. 時代を示す接頭語がついた材の名前

土中に埋もれたスギ（神代杉と呼ばれる）についての日本の木工関係者の評価は高い。神代とは「神の時代」を意味する。日本の神話では、神代は伝説上の最初の天皇とされる神武天皇（紀元前660-585年）が統治する時代より前を指し、材の樹齢は1200年から2000年と推定されている。材が埋もれていた湿潤な土壌が火山灰であることが判明し、火山の噴火によって木々が埋もれたと考えられている[173]。土中に埋もれたスギは銀灰色を呈し、たいへん貴重なものとされる[174]。

3.1.4. 省略された材の名前

木工関係者は名前の省略形も使うが、実際にどの樹種を指しているのかわからない場合もある。仲間内だけでよく使われる省略形もあり、それを知っていれば話の内容を理解するのに役立つ。例えばヒノキという名称は、短く「ヒ」あるいは「ビ」と略される。特性を表わす語に続けて使われることが多い。例えば地檜（じび）と言えば、地元産のヒノキを指す。（「地」は「地元」という意味）。高級材と言われる木曽ヒノキでも、その価格は地檜の価格には遠く及ばない。綾部は言う。

> 地元産のヒノキを私たちは地檜（じび）と呼び、値が張ります。木曽ヒノキは植林して育てたものなので、価格はそれほど高くありません。地檜はこのあたりで自生するものです。

木曽ヒノキは、他のものより高価だと普通は思われているので、この綾部の説明は意外だった。しかしここでは自生した木に価値があると言っている。綾部は、「地檜と呼ばれるヒノキは、手に入りにくいので値が張る。昔は逆のこともありました」とも言っている。

「地檜」という言い方は、この語を使った人が住んでいる地域に生育するヒノキを指している。綾部の場合は、京都市だろう。しかし、綾部が地檜について話す時の地域とは京都市周辺だけを指すのではなく、京都の北の丹波や、神戸の北の丹後も含まれる。綾部は、奈良県の特に吉野地方のヒノキも地檜と呼ぶ。木曽ヒノキは特別なものとして省略せずに呼び、「地檜」は木曽ヒノキ以外のすべてのヒノキに使えるようにみえる。

奈良市の南にある薬師寺の大講堂の再建もよい例だろう。元の大講堂に使われていた材はヒノキだった。改修のために使用する材は1カ所の森から調達する必要があったが、日本では1カ所から十分量の用材を提供できる森がなかったので、必要量を確保するためには材を台湾から輸入しなければならなかった。大工は台湾の森へ出かけて行って伐採前の立木を選びながら、これから建てる大講堂の

173 Kleinstück 1925, p.311。
174 本章の「埋もれ木」の項も参照。

どの部分に使うかを決めていった。使うことになったのは、台檜と紅檜の2種類だった[175]。台檜は紅檜よりも日本のヒノキに似ている。台檜は紅檜より標高が高い地域に生育し、材が硬く、値段も高い。紅檜は「紅」という語が示すように赤味が強く、台檜よりも強度が弱い。薬師寺の再建では、ヒノキの替わりに両方を使った。

3.1.5. 外国産であることを示す接頭語がついた材の名前

本書では日本産の木材を取り上げている。しかし、聞き取り調査をした木工関係者が外国産の木材も使っていることもあり、木材名についての本節を締めくくるにあたり、外国産木材の名前にも触れておく必要がある。大阪唐木指物の工芸家である宮下賢次郎は、シタン(*Dalbergia* 属の一種)のような東南アジアの広葉樹、カリン(*Pterocarpus* 属の一種)、コクタン(*Diospyros ebenum*)といった唐木を使う。これらの唐木はすでに日本の文化に溶け込んでいて、名前も日本語の一部になっている。しかし宮下は、唐木ではない外材をいくつか挙げ、名前のつけかたを説明してくれた。象嵌に宮下はタイツゲ(あるいはシャムツゲ[176])を用いる。材の木目が細かく、日本のツゲ(*Buxus microphylla*)に似て色が薄いが、樹種は *Gardenia* 属の一種で、名前が示す通りタイ産である。このように、外材の多くは産地を冠した名前がつけられる。宮下は次のように説明する。

> 私は国の名前をつけます。たとえばラオス産のシタンならば、「ラオスの紫檀」ですね。南米からの材は「南米の」や「中米の」とつけますし、カナダやあちらの方から出る材料ならば「北米産」と言います。

宮下は、南米産の材は国の名前で区別しないとも言っている。東南アジアの木材だけが産出国によって区別される[177]。日本は、東南アジアから輸入される木材との方が関わりが深いことを示している。材につけられる産出国を以下にまとめた。

- タイ＝台湾あるいはタイ[178]

175 台檜は「台湾のヒノキ」の略。学名の *Chamaecyparis obtusa* var. *formosana* からは、台檜が日本のヒノキ *Chamaecyparis obtusa* の品種の一つだということがわかる。紅檜は、紅色のヒノキを略したもので、学名の *Chamaecyparis formosensis* からは、台湾の固有種だとわかる。

176 シャム＝タイ。

177 今日の日本では77.6％の木材を輸入する。そのうち25.3％はアメリカ合衆国、14％はカナダ、4.9％はロシア、5.9％はインドネシア、2.6％は他の東南アジア諸国、5.4％はオーストラリア、4.1％はチリ、2.9％はニュージーランド、そして6.6％はアフリカやヨーロッパの国々から輸入する(建築知識 1996, p.100)。聞き取り調査を行なった工芸家が使う木材名と輸入国には以下のような関係がみられた。
- 伝統的な日本の木工製品に代用材として使われる場合もある木材を輸出する国：台湾、中国、ロシア
- 伝統的な唐木の木工製品に使われる木材を輸出する国：東南アジア、ラオス、ベトナム、タイ、フィリピン、インドネシア
- 日本で広く使われているが伝統的な木工製品には使われない木材を輸出する国：アラスカ、カナダ、北米、中米、南米
- 伝統的な木工製品ではほとんど利用されない木材を輸出する国：ヨーロッパ、アフリカ。

178 「タイ」は、台湾を指すことも、タイ王国を指すこともある。どちらを指しているかは文脈から判断する。

- シャム＝タイ
- ラオスの
- 南米の
- 中米の
- 北米(産)

　こうしたさまざまな木材名を見ていくと、日本の木工芸家が木材にどのように名前をつけ、どのような場面でその呼び名を使うのかという決まりごとが見えてくる。標準的な名称の前に、日本の木工技術にとって重要だとみなされる材の特性を示す語をつけるのである。木の産地や樹齢が素材として象徴的な意味合いを付与することもあり、仕上がった製品にもその意味合いが付与される。油脂の含量が強調されるのは、湿潤な気候と関係があることに留意しなければならない。日本では、湿気に強く、虫害に耐性があることが重要になる。油脂が多ければ、塗装をせずに白木のままにしておいても油脂が材を保護する。木材の色合いや木目については、第6章で詳しく述べる。

3.2. 樹木名と木材名

　多岐にわたる木材の種類をさらに理解するには、樹木や木材の名前を共通する項目で分類するとわかりやすい。いくつかに分類した木は、それぞれの分類ごとに一つあるいは複数の共通した特徴がみられる。こうすることで、特徴が似ている木材がどれなのかわかり、どのような木材が重宝されるのか、どのような特徴が高く評価されるのかを知るのにも役立つ。本節では、木材を分類するための方法を考え、木材が日本の伝統的な木工品に使われる時に、どのような要因が重視されるかを知るための基準を作りたい。こうした分類や基準は、日本の伝統的な木工芸の知恵を集めたものになるため、工芸家の木の捉え方を知ることもできる。

3.2.1. 樹木の分類

　樹木は大きく針葉樹と広葉樹に分けられる(「闊葉樹(かつようじゅ)」も広葉樹と同じ意味だが、現在はほとんど使われない)。広葉樹はさらに落葉樹と常緑広葉樹に分けられる。木工界でも、用途に応じて表11のように分類する。

a. 雑木(ぞうき、ざつぼく)

　「ふつうに見られる木」とか「雑多な樹木」といった意味の雑木という用語[179]は、滋賀県東近江市蛭谷町(ひるたに)で木地屋(以前は杣夫(そまふ)だった)をしている小椋正美が使った。雑木は「里山に生育する木」であり、小椋はケヤキを「雑木の王」と呼んで、材の硬さ、木目の美しさ、手触りの良さを高く評価している。広辞苑(1998)の「雑木」の項には、「良材とならない種々雑多な樹木。薪材などにする木」とある。木工芸家と話をしていると、木材の種類について「雑木」という語が使われた時には、わずかに否定的な意味合いが感じられ、針葉樹と比較するときには特にその傾向が強かった。オギュスタン・ベルクは、「雑多な樹種の森(雑木林)」は「地元民が利用するさまざまな広葉樹の木からなる二次林」として

[179] 木の伐採にたずさわる人たちが使う。

表11 日本の木工芸家による樹木の分け方

分類の基準	針葉樹	広葉樹
樹　種	針葉樹、針のような葉、裸子植物	広葉樹あるいは闊葉樹（新旧の名称）、被子植物
		落葉樹 常緑樹
生育地		雑　木
起源、質	木曽五木	
宗教性	神木	

いる[180]。また、こうも言っている。日本の里地に近い森は、ノルマンディー地方のブナ林とは違って暗く鬱蒼（うっそう）としていて、あらゆる大きさの樹木や着生植物が絡まり合うように生い茂っていることが多い。平坦な小道をはずれて踏み入るのには適さない[181]。

b. 木曽五木

木曽地方には、選りすぐりの品質の針葉樹があり、尾州ヒノキがよく知られる。こうした針葉樹は、「木曽五木」と言われ、次の5種類を指す。

- ヒノキ　*Chamaecyparis obtusa*
- サワラ　*Chamaecyparis pisifera*
- アスナロ　*Thujopsis dolabrata*
- ネズコ　*Thuja standishii*
- コウヤマキ　*Sciadopitys verticillata*

これらの木は、建造物に用いる貴重な用材として徳川幕府によって伐採が厳しく制限され、厳格に保護されてきた。西暦1600年に徳川家康（1542-1616年）は豊臣秀吉を関が原の決戦で破り、支配権を掌握して徳川幕府を創設した。1603年には朝廷によって将軍に任ぜられ、幕府を江戸（現在の東京）に置いた。新しい城、武士の屋敷、船などを建築するために木曽の森はすさまじい勢いで伐採され、木材の供給量が急減した。このため、徳川御三家の一つである尾張藩は、所有していた古木の森への立ち入りを1665年に禁止し、伐採できるのは一族だけに限った。1708年には、木曽地方の貴重なヒノキ、サワラ、アスナロ、コウヤマキの4種を含むように伐採制限を改定し、1718年にネズコが追加されて、保護される樹種が5種になった。地元民がこれらの樹種を利用することは固く禁じられた。「檜一本、首一つ」という言い回しは、木曽の森を保護するためには手段を選ばなかったことを示している。このように「停止木（ちょうじぼく）」という禁伐木が指定されたことで、「木曽五木」という言葉が生まれた。しかし残念なことに、木曽の森を保護するために法が何度も改正されたにもかかわらず、森の荒廃を防ぐことはできなかった。その後、木材を保護する地域が拡大し、樹種も、クリ、マツ、カラマツ

180　Berque 1986, p.108。
181　同、p.116。

(*Larix leptolepis*)、ケヤキ、トチノキ、カツラが追加されて保護されるようになった[182]。

c. 神　　木

神木は「しんぼく」あるいは「かむき」と読み、拝礼がおこなわれる社寺などの境内にある。神が天から山の高所に降り立つための道筋を示すもので[183]、とびぬけて大きな木であったり、いびつな形をしているものが多く、注連縄(しめなわ)が施されている。神が宿る場と考えられているので、人々は木の霊気を拝む。そのような木に触れると災いを招くこともある[184]。言うまでもないが、木工芸家が神木を用材として使うのは、きわめて特殊な場合に限られる。

3.2.2. 材木の分類

木材は、まず硬材か軟材で分けられる。工芸家は、さらに木材の産地や特性によって次のように分ける（表12）。

表12　日本の木工芸家による木材の分類

分類基準	種　類				
堅　さ	軟材（軟らかい木）			硬材（硬い木）	
生産地	和　木	日本の木材	国産材	外　材	唐　木
品　質	銘　木				
樹　齢	埋れ木				
宗教性	御衣木（みそぎ）				
色合い	赤物（あかもの）				

a. 軟材と硬材

第1章で述べたように、樹木は針葉樹と広葉樹、あるいは軟材と硬材に分けられる。英語圏で軟材は厳密に針葉樹を指し、硬材と言うと広葉樹を指す。しかしヨーロッパでは、そうではない。日本の工芸家はヨーロッパの使い方と同様に、針葉樹か広葉樹かにかかわりなく、材が軟らかければ軟材、硬ければ硬材としている。

b. 銘　木 (めいぼく)

日本で評価が高い木材として、「銘木」と言われるものがある。この銘木という語と、ヨーロッパで評価が高く高価な木材を示すときに使われる「高級材」[185]という語を比べてみるとおもしろい。ヨーロッパ人は、アフリカ、南米、東南アジアから輸入されたマホガニー、コクタン、シタンなどの木材を高級材と呼ぶ。しかし日本では、ほとんどの場合に「銘木」は国産材である。銘木は質が良く、さまざまな特性が高く評価されるが、まずもって木目が美しい。木目に模様が浮き出たもの(杢)、土中に埋まっていたスギ(神代杉)などの埋れ木、きわめて大きな木や老齢な樹木の材ならば、細いものまで(樹皮があろうとなかろうと)銘木に含められる。たいていの銘木は、和室や茶室の室内装飾品に使われる。

c. 埋れ木 (うもれぎ)

182　所 1980 を参照。Kyburz 1987, pp.20-22 も参照。
183　Rotermund 1988, p.14。
184　同、p.59。
185　フランス語ではボア・フレシュー(bois précieux)、ドイツ語ではエーデルヘルツァー(Edelhölzer)と言う。

炭化という過程を経た木材を「埋れ木」という。炭化の程度によって、半化石木、亜炭、化石木[186]とも呼ばれる。本書で聞き取りをした木工芸家は、「川や湿地や堆積土に埋まって数百年あるいは数千年間保存されてきたが、まだ化石化していない木」[187]を亜炭や埋れ木と呼んでいる。埋れ木は、硬さは木材と似ているが色は暗色をしていて、時には銀色に輝き、見る者の目をひきつける。前出の埋もれたスギ(神代杉)だけでなく、埋もれたケヤキ(神代欅)や、埋もれたクスノキ(神代楠)もある。埋れ木は、おもに高級品に使われる。

d. 仏像に使われる木材

禊は、ふつうは体や心の穢を水で清めることを指す。しかし僧侶でもあり彫師でもある江里康慧は、「みそぎ」に意味がちがう別の漢字を当て、異なる意味を持たせた。仏像になる定めの用材を御衣木と呼ぶという記録が残っていると江里は言う。日本国語大辞典[188]によれば、1205年にはすでに新古今和歌集[189]で御衣木という言葉が使われていた。歌集の最後の第19巻と第20巻には神道や仏教にまつわる歌が収められ、その第19巻の第1886首に御衣木が歌われている。読み人知らずの歌には、筑前[190]の香椎宮の境内にあるスギが歌われている。この綾杉[191]は神への御衣木として植えられ、木目に模様があるという。その歌人によれば、御衣木は御神体となる定めの用材と説明されている。スギはまっすぐに伸びるので、神聖とみなされた。

e. 唐木と国産材

東南アジアから輸入される木目の細かいさまざまな硬材を唐木[192]と言う。中国の唐の時代に唐木でつくられた工芸品は、すでに奈良時代(710-784年)に日本に持ち込まれている。唐木という材自体は、もっとあとの時代にならないと日本に入ってこない。唐木の種類としては以下のものが挙げられる。

- シタン　*Dalbergia latifolia* あるいは *Dalbergia cochinchinensis*
- コクタン　*Diospyros ebenum* あるいは *Diospyros* の一種
- コウキシタン　*Pterocarpus santalinus*
- ビャクダン　*Santalum album*
- カリン　*Pterocarpus indicus*
- タガヤサン　*Cassia siamea*

これらの木材のうちビャクダンを除いたものは、中国では「紅木(ホンム)」として知られる。唐木は木目が細かく、手触りが滑らかで、やや色が濃く、ビャクダン以外は赤味を帯びている(これゆえ

186　柔らかい暗褐色の石炭。
187　Kaennel and Schweingruber編 1995, p.341。
188　日本大辞典刊行会編 1975、第18巻, p.575。
189　後鳥羽院 1205, p.386。
190　今日の福岡県西部は、幕府の時代には筑前藩だった。
191　綾杉の「綾」は「模様のある」という意味であるが、樹種は特定されていない。木村(1991, p.123)によれば樹種については2説ある。1つはサワラ(*Chamaecyparis pisifera*)の仲間とするもので、もう1つはスギ(*Cryptomeria japonica*)の1品種とするものである。綾杉の特徴は模様があることなので、私は2つ目の説に賛成する。
192　唐木の「唐」は、中国を支配した唐(618-906年)にちなむ。

中国語では「紅」の材となる）。日本の木材に比べると、唐木は硬くて重い。

　大阪唐木指物の宮下賢次郎は、もっぱら唐木を用いる。宮下は日本産の材を「和木」と呼ぶが、他の日本の工芸家はほとんど使わない。宮下によれば、

> 唐木以外の木は国産の木と言うこともあるし、和木という言い方もします。僕らが輸入材を使っているからでしょうね。国産の材を使っている人は言わないでしょう。

　このように宮下は和木と唐木を区別している。しかし和木という語は、日本の木材ばかりを使う工芸家でもほとんど使わない。日本の木を指すときには、「国産の木」あるいは「国産材」と言う。この例からは、木材の名前がいかに仕事の中で特異的な使われ方をするかがわかる。

f. 赤物

　赤物は、唐木と関係がある。宮下は、そろばん用のコクタンの販売に特化した業者について触れている。こうした業者にはシタンを扱う所もあり、色が黒いコクタンと区別するためにシタンを赤物と呼ぶ。コクタンもシタンも唐木に属する。業者がいずれの材の販売に特化していても、コクタン以外のものは必ず「赤物」と呼ばれる。

3.3. 工芸家による木材の区別

　人間社会は、植物の世界から食物、繊維、建材、薬を調達する。このような生産物の資源となる植物は、地域で使われている名前や考え方をもとにして、まずは一般的な名前や通称で呼ばれる。前節で触れた名前は、日本の樹木や木材を区別するのに役立つ。

　木材名の接頭語は、木材の重要な特性を示していて、木を分類するのに役立つこともある。そこで、工芸家にどのように木材を区別するかを尋ねてみた。樹木や木材を区別するのに挙げられた名前から分類できるのではないかと考えたのだ。

　京指物の組合に所属する木地師の綾部之と彫師の矢野嘉寿麿は、木材を軟材と硬材に分けた。この区別は、綾部が木を削る道具を選ぶときに重要になる。綾部だけでなく、ほとんどの日本の工芸家は、広葉樹だからといって硬材であるとは限らないと言う。広葉樹にも軟らかい材がある。綾部は次のように言っている。

> 僕はホオとカツラは軟らかい木とみなします。でも、作るものによっては、どちらも硬く感じる人もいます。

　綾部は硬い木として針葉樹を1つも挙げなかった。矢野も軟材と硬材を文字通り捉えて「軟らかい木」と「硬い木」に分けていて、綾部と考え方が似ていた。しかし針葉樹については、矢野の考えは多少異なる。矢野は、硬いと考える針葉樹について話してくれた。

> 同じ針葉樹のマツにしても、日本のマツはまだ軟らかいのです。外材といってカナダから来るマ

ツとかスギ[193]は硬いです。気候のせいだと思います。

綾部と同じように、矢野も広葉樹でも軟らかいものはいくつかあると考えている。ケヤキは硬い木である場合が多いが、例外もある。

ケヤキでも糠目といって軟らかい木もあります。糠目というのは杢の種類です[194]。糠目杢といいます。

カツラ（*Cercidiphyllum japonicum*）材について矢野は言う。

カツラは軟らかいです。軟らかいところと硬いところがあります。でもカツラといったら軟らかいほう。木彫に使うのはカツラとホオですね。この2つをいちばんよく使います。

　硬材と軟材という表現は、ヨーロッパで用いられるのと同様に日本の工芸家も文字通りの意味で使う。木材が硬いか軟らかいかという区別は、「硬い」と「軟らかい」をどのように捉えるかでも変わってくる。工芸家によって違うこともあれば、製作する工芸品によっても異なる。言いかえれば、木材を区別することは、工芸品を製作する上で欠かせないのである。彫物やロクロ細工では、木の硬さによって製作できるものが変わってくるし、作るときに使う道具も決まってくる。こうした要因が木材を区別するときの基準になるということだ。仏師である江里康慧の判断基準は、さらに異なる。「仏師は、木という素材を通じて仏教の教えを表現することを目指す」と江里は言う。江里は木材を「仏像彫刻のための材である」御衣木と、そうではない材の2つに分ける。

　前述したように宮下賢次郎は日本の木材を使わないが、国産材に敬意を表して「和木」と呼び、それと区別するために「唐木」という語を使っていた。

　大工の廣瀬隆幸は、建物の部位によって木材を分ける。

まず、桁にするもの。柱に使うもの。土台に使うもの。あとは内部の造作に使うもの。それくらいに分けています。

　これらのことから、作業内容に応じて、あるいは使う部位によって、工芸家はそれぞれ主観的に木材を分類していることがわかる。分ける基準は、各自が一番関心が強い事柄によって決まる。彫師の矢野にとっての関心事は木の硬さであり、木地師の綾部にとっては木の硬さと道具の兼ね合いであり、唐木指物師の宮下にとっては木材の産地であり、仏師の江里にとっては木材の神聖さであり、大工の廣瀬にとっては建造物で使われる部位であった。

　以上のことより、木材の分類が「状況に応じて」なされることが明らかになった。工芸家の木の分

193　おそらくベイスギ（*Thuja plicata*、ヒノキ科）を指す。
194　「ヌカメ杢」が見られるケヤキの年輪は幅が狭い。ふつうのケヤキの年輪では、太い導管が並んで早材の部分を形成し、細い導管の部分が晩材の部分を形成している。ヌカメ杢の材は晩材がなく、ほとんどが早材でできている。導管の穴が大きいので色が薄くなる。

類方法は、作業の特殊性と密接に結びついている。それぞれの工芸家にとって都合のよい分け方になっていることから、実用性を重視した区分と言える。日本の工芸家によるこうした分類は、木材の神聖さを重視する江里が言うように、「文化、木を識別する力、木の多様さを反映したもの」[195]なのである。

　日本の伝統的な木工芸がどのように木材を区別しているかを知るために、聞き取り調査をした木工芸家すべての考え方を表13に整理した。製作する工芸品の種類によって、木材に特有の物理的性質が重視されることもあれば、見栄えが重んじられることもあり、象徴性が問題になることもある。わかりやすいように、木材の名前は標準和名のみを示した。スギは品種が多いので、表14に別にまとめた。

195　Ellen 1993 を参照。

表 13 木工分野別、および木のおもな性質別の工芸家による木の分類

木工分野	物理的な特性				木の持ち味				
	硬さ	密度 (g/cm³)	割れやすさ	耐水性	木目	材色	自然の光沢	香り	象徴的な特性
仏像彫刻	ビャクダン(細かい彫刻に向く)クスノキ		ヒノキ			ヒノキ(白)カヤ(白)	カヤ	ビャクダンクスノキヒノキカヤ	ヒノキビャクダン(インド産)
能面	クスノキ(硬い)キリ(軟らかい)ヒノキ(ふつう)	クスノキ(重い)0.52 キリ(軽い)0.30 ヒノキ(ふつう)0.44							
彫物	イチイ				ケヤキ(華やか)	ナツメ(辺材は白、心材は茶)ヒノキ(白)	イチイ		
指物				クリ(蕎麦を盛り付ける器)	ケヤキ(杢)シオジ(杢)スギ(杢)クワ(杢)マツ(杢)	カキ(黒・茶)クワ(茶)シタン(赤)スギ(銀)ニガキ(黄)キリ(白)	クワキリ		
挽物	イチイケヤキトチノキ	イチイ(十分に重い)0.51 スギ(軽すぎる)0.38			ケヤキトチノキハリギリカキイチイ		ケヤキクワ		
曲物			ヒノキサワラスギアスナロ	スギ(吸湿性あり)ヒノキ(湯船)アスナロ(湯船)	スギ	スギ(赤っぽい)	スギヒノキ	スギ(櫃や酒樽)ヒノキサワラ	
大工	サクラ		クリ(縄文時代)	ヒノキ(湯船)アスナロ(湯船)				ヒノキ(湯船)アスナロ(湯船)	ヒノキ

能面、挽物、曲物、大工の分野では木の物理的な特性がほかの特性よりもはるかに重視されるのに対して、指物と美術的彫物では木の持ち味が重視されることがわかる。仏像彫刻、挽物、大工の分野では、木の硬さや密度が木を選ぶ重要な基準となる。曲物と大工の分野では耐水性も重要な要素となる。指物と美術的彫物では、木目と色合いが中心になる。挽物でも木目は重視される。指物では光沢も重要な要因になる。木の香りは、仏像彫刻ではかならず考慮される。香りは、曲物などの木の選定基準にもなる。この表は完全なものとは言えないが、後述する木工技術、文化的側面、木の美術評価についての章を読み進めるときに役立つであろう。

3.3. 工芸家による木材の区別

表14 日本の工芸家によるスギ(Cryptomeria japonica)の分類。木工分野別、木の質や特性別に分けた。工芸家が特に指摘した品質(括弧内)を選んでここに挙げた。

木工分野		物理的な特性				木の持ち味				象徴的な特性
		硬さ	重さ	割れやすさ	吸湿性	木目	材色	光沢	香り	
	仏像彫刻	神代杉(もろい)	米子スギ(いちばん重いスギ)			屋久スギ(杢)米子スギ(きわめて緻密)	神代杉(銀)	神代杉		神代杉(「神の時代のスギ」)
	指物		米子スギ(いちばん重いスギ)							
	挽物			秋田スギ	秋田スギ	秋田スギ(緻密、規則正しい)	秋田スギ(わずかな赤味)	秋田スギ	秋田スギ(櫃の香りが飯に移る)	
	曲物					屋久スギ(華やか)	スギ(赤っぽい心材)北山スギが白い)	北山スギ		
	大工									

第 4 章　伝統木工芸の技術

　木工製品を完成させるまでには、原木の選定にはじまる一連の工程を経なければならない。どの工程にも卓越した木工技術が要求され、これらの技術が結集した結果として製品の質が決まる。そうした工程の作業がどれほど決まりきったものであっても、工芸家は研鑽を怠らず、自己評価は厳しい。長年の実績のすえに生まれた慣習と言える。

　本章では、木工品の製造で最も重要な、原木の選定、木材の乾燥、木取りという 3 つの工程を見ていく。

　木を選定するときには、製作するものに合った樹種を選ぶだけでなく、その原木の質も評価する。

　また、木をうまく乾燥させるには時間がかかるが、これは木工品の製作には欠かせない工程となる。乾燥によって、加工性も、製品の耐久性も変わってくる。

　そして工芸家自身が最も難しい工程として挙げたのが木取りだった。製品の特性や質を決める極めて重要な工程である。

　木工品の表面を保護したり、見栄えを良くしたりするための仕上げという工程も、製品の出来上がりを左右する。仕上げについては第 6 章で述べる。第 6 章では木の持ち味と、木の美しさを引き出す技法について詳述する。

4.1.　木の選定

　木工芸では、製品に合った木を選定することで製品の耐久性が上がり、製品の個性が決まる。どの木工分野でも、使用する木材の種類は変化に富み、木の種類によって、物性、採算性、持ち味、象徴性といった特性が製品に見合ったものになる。

　物性の基準となるのは、用途に応じた木材の特性や質である。重要な特性としては、弾性、耐久性、割裂性、曲げやすさ、重さ、水分含量が挙げられる[196]。

　採算性の基準としては、木材の生産地、生産量、品質、価格が挙げられる。日常品には、ふつうは地元産の木材を使う。しかし、茶等具のような凝った木工品には、輸入材や、国産の稀少材が使われる。木材は生産地によって以下のように分類される。

- 地元の山林で生産された木材
- 地元ではないが、日本国内の他の地域で生産された木材
- 日本と植生が似ている周辺諸国で生産された木材（たとえば中国や韓国）
- 遠方の国から輸入された木材

[196]　Corkhill 1979, p.577 参照。

国外から輸入される木材は大きく2つに分けられる。古くから行き来がある国から輸入される木材（たとえば東南アジアから輸入される唐木）と、明治時代の初期以降に日本と交易が始まった国から輸入される木材である。現在の日本の木工産業で使われる木材の大半は、世界各地から輸入されている[197]。しかし本書では、こうした世界各地からの輸入木材には触れない。

木の持ち味の基準については、木材の色、木目、模様、手触り、重さといった特性を第6章で取り上げる。

象徴性の基準とは、木を選定するときに考慮される象徴的あるいは宗教的な価値を指す。私的な事情、遺跡、過去の出来事と関係している樹木や木材も、象徴性があるがゆえに利用される例といえる。

仏像は、ふつうは尾州ヒノキ[198]で作られるのだが、江里康慧は、落雷にあったヒノキで仏像を製作するよう依頼されたことがある。寺の境内に生えていた木の材だったことと、落雷を受けて霊性を獲得したことで、仏像にふさわしい材として選ばれることになった[199]。この場合の選定には、すぐれた物性や材の持ち味よりも、象徴性や宗教性が優先された。

木工品全体で見ると、使う木を決める基準としてもっとも大切なのは、工芸家がどのような製品を思い描いているのか、ということのように見える。このため、日常品ならば物性や採算性が優先されることになり、美術品ならば木の持ち味や象徴性が重要になる。

本研究だけで選定基準を確定できるとは思わないが、何らかの傾向を見出すことならできるだろう。ここでは、さまざまな分野の工芸家がどのように木を選ぶのか詳しく見ていきたい。

挽物では、ふつうは地元産の硬材が使われる。木地師の小椋正美は、「軟材は挽物には軟らかすぎるし軽すぎる。建築用材のほうがふさわしい。軟材は艶が出にくいし、良い色が出ない」と言っている。たとえばイチョウ（$Ginkgo\ biloba$）は、まったく使い物にならない。歪むし、水分が多すぎるからだ。スギは木目が美しいので使えるが、色が薄すぎる。抹茶粉末の容器である棗を作るのに使われるイチイが、挽物に唯一使える軟材といえる[200]。イチイはどちらかというと材が硬くて重く、晩材と早材がきれいに分かれていて、特徴のある美しい木目が出る。硬材でもナラやカシは重すぎて挽物には使われない。小椋は、次の硬材が挽物を作るのによいと考えている。

- ケヤキ：歪みやすいが、挽物にはよく使われる。どこにでも生育し、「雑木の王」と言われる[201]。木目が美しい。玉杢が現われると特に美しい。磨くとすばらしい光沢が出る。
- センノキ[202]：ケヤキに似るが、ケヤキよりも色が薄く軟らかい。歪みが出にくい。

197　日本で利用した木材の生産地（1994年）：日本産22.4％、北米産38.8％、南アジア産14.9％、ニュージーランド・オーストラリア産9.1％、チリ産4.1％、ロシア産4.9％、その他6％（建築知識 1996, p.100）。

198　尾州は、尾張の国の別名。現在は愛知県。尾州藩は徳川御三家の一つで、木曽地方（長野県）の森林をかつて所有した。

199　第5章の5.2節を参照。

200　密度 = $0.51\ \mathrm{g/cm^3}$。

201　雑木（「ざつぼく」あるいは「ぞうき」）は、ふつうは落葉樹の二次林を構成する数種の樹木を指し、昔から木材としてさまざまな用途に利用されてきた。

202　「センノキ」は、北海道、東北、北陸、関東北部で使われる呼び名。標準的な名前はハリギリ。（倉田 1963, pp.163-165 を参照）。

- ヤチダモ：関西以外の地域で使われる。
- シラカバ(*Betula platyphylla* var. *japonica*)：杢が美しい
- ミズキ(*Cornus controversa*)：コケシを挽くのに使われる。
- ブナ(*Fagus crenata*)：東北地方で使われる。
- イタヤカエデ(*Acer mono*)：歪みが出やすく割れやすいので乾燥に手間がかかる。白い木地がコケシの材に適している。
- オニグルミ(*Juglans mandshurica* var. *sachalinensis*)：木目が美しく、歪みが出ない。

それ以外にも、トチノキ、クワ(*Morus*属の一種)、ホオノキ(*Magnolia obovata*)、サクラ(*Prunus*属の一種)、エンジュ(*Maackia amurensis*)、カキノキ(*Diospyros kaki*)などが使われる。小椋は唐木と呼ばれるものとしてコクタン(*Diospyros ebenum*)も挙げる。これは挽物に使えるものの、やや脆い(さくい)。

ケヤキは、小椋だけでなく、私が聞き取りをした挽物師は、みないちばん好んで使っていた。華やかな木目と、漆を塗ったり磨いたりしたときのツヤが良いからだ。北海道と沖縄以外の地域ではどこでも成育し、狭い谷の急峻の斜面や、湿気の多い斜面でも育つ。庭木や街路樹として植えられることもある[203]。地元が産地ならば入手もたやすい。小椋は、以前は木の伐採に従事していたので、今でも近場で木を探して自分で伐採する。持ち味の良い木が手に入り、採算性がはるかによいので、歪みが出やすいという物性面での欠点を補って余りある。歪みについては、「うまく積んで乾燥させれば、たいていは歪まない。うまく製材することでも防げる」[204]。

指物の世界では、木の選定の際に材の持ち味が重視される。これは、製品の多くが茶道といった文化的・芸術的な場面で利用されるためである。現在の京指物組合員のあいだでは特にその傾向が強い。第2章1節で紹介した樹種だけでなく、唐木、ジンコウ(*Aquilaria*属の一種)、香木といった、見た目が美しい材も使われると綾部之は言う。鳥海山[205]の神代杉や神代欅の埋れ木[206]、もともとは中国から輸入された油脂分が多い軟材のアブラスギ(*Keteleeria davidiana*)、鳥取県の米子が産地のスギで成長輪の幅が極めて小さい米子スギも挙げている。

もっぱら裏千家の道具を作る川本光春は、このほかにも、屋久島の山中に自生するおよそ千年の樹齢の屋久スギのような貴重な樹種も使う。躍動感のある木目が高く評価され、茶室で使われる風呂先屏風にすることもある。カキノキの中でも髄に大理石のような模様が入る縞柿や、京都北部の山のスギである北山スギも使う。北山スギは、皮をむいて床柱にする。

江戸指物は、現在の東京である江戸で、江戸時代初期に発展した。この世界でおもに使われる樹種は、ケヤキ、カエデ、ケンポナシ(*Hovenia dulcis*)、キリ、シマグワ(*Morus australis*)である。三宅島と御蔵島を産地とするシマグワの木目はとくに躍動感に富む[207]。

ここで、大阪唐木指物といわゆる唐木についても触れておく必要があろう。唐木指物の材の選定

203 Horikawa 1972, p.50。
204 Corkhill 1979, p.627。
205 鳥海山は、山形県北部の日本海側に位置する。
206 地中に何百年も埋もれたままになっていた木材で、化学的な変化によって黒ずんでいる。
207 伝統的工芸品産業振興協会 1998, p.166 参照。

は、社会的・歴史的な背景に基づく。この分野では、東南アジアから輸入されるシタン(*Dalbergia* 属)、コクタン、カリン(*Pterocarpus indicus*)などの材だけが使われる。宮下賢次郎のような工芸家は、「和木」をいっさい使わない。

　上述のように、銘木あるいは品質が高いとみなされる樹種を工芸家が好むことからわかるように、指物の世界における材の選定は、木の持ち味で決まると言っても良い。

　箪笥のような日常の調度を製作する際には、扱いやすさや価格が材の主たる選定基準になる[208]。「明治時代までは、それぞれの地域の気候風土や、そこに住む人々の生活習慣などを反映した個性豊かな箪笥が作られていた。また、箪笥の用材には桐、欅、杉、樅、檜、栗など数多くのものが用いられ、地域によって使用する材に特徴が見られた」[209]。箪笥の製作に使われた二大材は、きれいな木目が出る硬い広葉樹のケヤキと、木目は単純だが軽いキリである。「桐は、日本人にたいへん好まれている用材であり、(中略)伸縮や割裂などの狂いが少なく、軽軟で加工が容易であり、湿度が増すと敏感に反応して膨張し、外からの湿気を防ぐ。また火燃による発火度も比較的高く、(燃えにくいといわれる)。(中略)また、桐の白木箪笥が一般化する以前から、書画骨董などの貴重品入れとして桐の白木の小箱が用いられてきたのも、単に保存に適しているというだけでなく、材色が白く高貴な印象を与えるためでもあろう」[210]。

　彫物や彫刻の分野では、木目や色が考慮される。木目や色は、作品の出来を決めるのに重要な役割を果たす。しかし、技術的な面からは、ほかにも満たさねばならない要件がある。たとえば能面の口や目といった輪郭を正確に彫るためには、木目が細かく割れにくい材を使わねばならない。一方、能を舞うときには面を長時間かぶるので軽くなければならない。しかし、こうした要件は、互いに相容れない性質でもある。つまり、木目が細かい硬い木は重いのが普通で、軽い木は細かい彫刻ができないのである。キリは材が軽いために能面の素材として重宝されたが、目や唇の細部は、クスノキほど細かい作業ができない。しかしクスノキは、どちらかというと重い。キリとクスノキの次に使われるのはヒノキで、とくに木曽地方の尾州ヒノキは、いずれの条件もある程度満たす。特殊な条件下では割れやすいが、彫物には適している。

　江里康慧によれば、仏像になる定めの材は御衣木(みそぎ)と呼ばれる。このような材になる木としては、クスノキ、ヒノキ、カヤといった樹種があり、ほかにもカツラやヤマザクラが使われることもある。前述したように、落雷を受けた木や、社寺の敷地の木も御衣木に選ばれることがある。この場合の木の選定の基準は宗教性を主体としたものになるが、技術的な基準に基づく場合もある。

　東勝広は、娘とともに一位一刀彫の製作をしているが、使うのはイチイだけではない。ヤマフジの豆の鞘を這うカエルを彫った時には、心材と辺材の色が異なるナツメの材を例外的に使った(6章の図113と114を参照)。一続きの木片の褐色の部分でカエルを彫り、ベージュ色の辺材の部分でヤマフジの鞘を彫ったのである。この場合には、材の色が主要な選定基準となった。

　曲物は日常品であり、おもに地元産の割りやすい軟材から作られる。木曽地方では、弁当箱を作るためのおもな素材としてヒノキとネズコとサワラ(*Chamaecyparis pisifera*)を使う。小島俊男は、ヒ

208　江戸時代には、日本各地でさまざまなタンスが作られた。持ち主の階級や社会的地位に応じて用途や機能が異なった。
209　家具の博物館 1986, p.28。
210　同、p.28。

地図 11 北方の品種であるヒノキアスナロ（*Thujopsis dolabrata* var. *hondai*）の分布。東北地方に分布が集中しているのがわかる。（林 1960、地図 67 番をもとに作成）

ノキの優れている点は伸縮しないことにあると言う。ほかの材は歪みやすい。これは大切な選定基準である。弁当箱は漆を塗るが、漆は土台となる木地がしっかりしていなければならない。サワラは弁当箱の底に使われる。ネズコはいちばん割りやすい材だが、茶色っぽい色が好まれない。

本州の北部の特に秋田県では、曲物に秋田スギとアスナロの変種が用いられる。工芸家はこれをヒバと呼ぶが、正式な和名はヒノキアスナロで、学名は *Thujopsis dolabrata* var. *hondai*[211] と言い、

211 本種は、ヒノキ（*Chamaecyparis obtusa*）、サワラ（*Ch. pisifera*）、ネズコ（*Thuja standishii*）と同じヒノキ科（CUPRESSACEAE）に属する。

地図 12　ヒノキ(*Chamaecyparis obtusa*)の分布(林 1960、地図 62 番をもとに作成)

本州の北端まで分布する(地図 11 を参照)。

　この例からは、ヒノキが分布していない地域(地図 12 を参照)では *Thujopsis dolabrata* var. *hondai* (ヒバあるいは青森ヒバ)がヒノキの代わりに使われるらしいことがわかる。ヒノキの分布の北端は日光あたりの北緯 37 度付近までで、これは *Thujopsis dolabrata* var. *hondai* の南限と一致する。秋田スギが塗装しない製品に使われるのに対して、ヒバは漆塗りの箱を作るのに使われる。

　材の原産地、用途、割裂性、そして価格が、まずは、こうした日常製品を作るのための材を選ぶおもな基準になる。その次に、材の持ち味が考慮されることもあり、でき上がった製品の表面が塗装されない白木の場合には特にその傾向が強い。

4.1. 木の選定

大工は建築材に地元産の材を使う場合が多い。京都近辺で仕事をする廣瀬隆幸は、スギ、ヒノキ、マツ、モミ、アスナロ(ヒバ)、サクラ、ホオノキ、カキノキを使う。

> スギは和室の柱。スギは木目の美しさを出すために使います。ヒノキも柱や土台。ヒバ(アスナロ)は土台。土台の場合、腐蝕に対する強さのためにヒノキ、ヒバを使います。サクラは敷居。戸の下に使います。硬いので減りにくいのです。よく滑る。ホオノキは建具、板の戸、洋室のドア。カキは床柱。

大工の世界では、経済性のほかに、耐久性、強度、腐りにくさ、歪みにくさといった技術的な基準で材が選定される。しかし建築美が幅を利かす和室の用材を選ぶときには、材の美しさも考慮される。

大工が材を購入するときには、材を用いる部位に必要な材の特性をもとに樹種を選ぶ。材を切ってどこに使うかを決めるときには、色合いと木目を調べる。廣瀬隆幸は全体のバランスを重んじる。

さまざまな要因が選定基準になるものの、通常は、どれか1つの要因が選定に重要であると言えよう。

最後に、昔の古事記と日本書紀[212]の記述に触れたい。大野俊一[213]が調べたところでは、これらの文書に出てくる木の種類は27科40属53種になる。こうした樹種のうち、ヒノキ、マツ、スギ、クスノキなど10種は、材の利用価値が高いとされる。日本書紀の第1巻にあるスサノオノミコトの説話は、ここで引用する価値があるだろう。「(スサノオノミコトは、)韓郷の嶋[214]には金銀がある。わが子が治める国に浮宝[215]がなければよくないだろうと言って、髭を抜いて散らすと杉になった。胸の毛を抜いて散らすと檜[216]になった。尻の毛は柀[217]になった。眉毛は樟になった。そして、それぞれの用途を定めて言った。杉と樟の2種は浮宝にしなさい。檜は瑞宮[218]をつくる材にしなさい。柀は顕見蒼生の奥津棄戸にもちふす具[219]にしなさい。食べ物には八十種類の植物を撒き、どれもよく育った。」[220]

この部分で述べられているいくつかのことは、考古学的な研究で確認されている。ヒノキは、古代からたいへん評価が高く、伊勢神宮の建設だけでなく、ほかの多くの建造物にも使われた。一方、近

212 『古事記』と『日本書紀』は、日本のもっとも古い年代記で、神道では神聖な書と見なされている。古事記は712年に伝承を集めて編纂された。古代日本の儀式、慣習、易術や奇術を知るための貴重な書物である。神話、伝承、皇室の始まりから推古天皇(628年)までの史実も書かれている。神道の考え方の多くは、これら2つの書物の「神代の巻」にある神話に基づく(Encyclopaedia Britannica 1999、インターネット)。
213 大野俊一、日本林学会誌 16-4、1934;小原、1993(1972)、p.9参照。
214 現在の韓国。
215 舟。
216 アストンの英語訳では、檜をThuyasとしてあり、「松のような木」と注で説明してある。ヒノキの正確な英語訳は「hinoki cypress」であり、ヒノキ科CUPRESSACIAEに属する。
217 アストンの英語訳では「柀」は「Podocarpi」と訳され、「マキ、マツの一種」と注釈に説明されている。文脈からこの「マキ」は、イヌマキ(*Podocarpus macrophyllus*)ではなく、コウヤマキ(*Sciadopitys verticillata*)を指す。
218 神社。
219 廟に据える棺桶。
220 Aston 1972, p.58。

畿地方の古墳の発掘からは、かなりの数の棺桶がコウヤマキの材で作られたことが明らかになっている[221]。スサノオノミコトは利用価値の高い材を4つ挙げて、それぞれの用途を述べている。これは、材の種類と用途が密接に関連していることを示す。木材について関心が強い社会だったからこそ、このようなことが伝わっていたのだろう[222]。

　こうした古い説話が集められた時代に生きた人たちは、木材の特性をよく知ったうえで、用途に応じて使う材の種類を決めたに違いない[223]。古文書に書かれている木材の種類と用途については、今後の課題として掘り下げて調べてみるとおもしろいだろう。

4.2. 木材の乾燥

　切り倒したばかりの丸太は、かなりの水分を含み、その含量は樹種によって違い、40％から200％と幅がある[224]。製品に使う木材は、含まれる水分を適切な量に減らすために乾燥させなければならない。適切な量というのは、製品が使用される場所の空気の湿度と同じ量ということである。使っていても製品の寸法が狂わないようにするには、この方法しかない。もし乾燥が適切でなければ、木材が膨張したり収縮したりして寸法が狂い、製品の安定性に影響が出る。「用材は、置かれる周囲の状況によって8％から20％の水分含量にする」[225]。

　第1章で説明したように、木材を乾燥するときには屋外で自然乾燥させることもあれば、乾燥機を用いることもあり、水中でおこなうこともある。材を空気中で自然乾燥（天然乾燥とも言う）させるときには、「屋外で自然に乾燥させる。通常は、日射や雨の当たらない場所でおこなう。材を水平に置くときは桟積みにし、縦に置く時には地面に垂直に立ててに並べる」[226]。自然乾燥させた木材は、水分含量が15％以下になることはない。

　人工乾燥は、温度と湿度を調節できる装置の中でおこなう。乾燥機を用いると、木材の水分含量を12％以下に下げることができる[227]。

　水中乾燥では、丸太を流水につけて樹液を洗い流したあと、空気中で乾燥させる。むかしはこの技法でクリやカキノキのような広葉樹を乾燥させた[228]。現在はほとんどおこなわれていないため、聞き取り調査をした工芸家からは情報が得られなかったが、岐阜県の地元産の原木を販売する市場に行ったときに[229]、黒柿材をとる丸太が2本、水につけてあるのを目にした。このように材木を水につけておくことを水中貯木と呼び、樹種によっては、販売するまでこの方法で保存するのが一番良いとされた時期もあった。ヨーロッパでも、コクタンのような稀少で繊細な木材は、水中に長期間ひたしたあ

221　小原 1972, pp.11-13。
222　同、p.11。
223　同、pp.10-11。
224　水分含量とは、木材に含まれる水の重量と、完全に乾かした木材の重量の比をパーセントで表している。（Lohmann 1993, p.101）。
225　Corkhill 1979, p.343。
226　同、p.5。
227　同、p.283。
228　綾部との電話での会話で聞いた（2003年1月14日）。
229　2000年12月13日。

と、ゆっくり乾燥させた[230]。乾燥するときに水を使う方法は、丸太を梅雨のあいだ雨にさらすというキリを乾燥させるときの特殊な手法を思い起こさせる。このような乾燥方法には特別な理由があるので、後述する。

人工乾燥と比べて自然乾燥は時間がかかり費用もかさむ。自然乾燥が場合によって数年かかるのに比べて、人工乾燥ならば数週間あるいは数日ですんでしまう。

伝統品を製作する工芸家は製造コストを下げるために人工乾燥させた木材を使うこともできるが、たいていは自然乾燥を好む。新しい木工技術で人工乾燥の利点を強調しているのと対照的である。たとえばローマンは、人工乾燥の利点を次のように述べている[231]。

- 人工乾燥ならば、好みの水分含量にすることができるが、自然乾燥では、かなり時間をかけても水分含量が15％以下になることはほとんどない。
- 水分含量を正確に調整すれば、木材が突っ張ったり、収縮・膨張したりする危険が減るため、材の品質が向上する。
- 人工乾燥は、貯木に要する経費を大幅に減らすことができるため、自然乾燥よりもはるかに経済的である。
- 人工乾燥は、材に入り込んだ虫や菌を除去する。

ローマンは、ほかにも自然乾燥の短所を列挙している[232]。

- 制御できないさまざまな気象条件のもとで乾燥させる、乾燥がきわめて不均一に進行する。
- 割れ、歪み、変色といった不具合がみられることもある
- 昆虫や菌類による被害を受けやすい
- 場所をとる
- 数年という年月がかかる

ローマンは、このように短所は列挙しているのに、自然乾燥された木材の品質の高さについては触れていない。

乾燥は繊細な工程で、工芸家のすぐれた技術が要求されるので、日本の伝統木工芸の工芸家は、通常は丸太を購入して自分で乾燥させる。あるいは、木材業者に木材を預かってもらって乾燥を頼むこともある。いずれにしても、聞き取り調査からわかったことは、すべての工芸家が自然乾燥にこだわったということである。

では、自然乾燥された木材には、どのような利点があるのだろうか？これについては、石川県山中漆器産業技術センターの挽物轆轤技術研修所に勤める呉藤安宏が丁寧に説明してくれた。漆器の木地になる木材について自然乾燥と人工乾燥のものを比較し、自然乾燥の方が勝っていると強調している。自然乾燥の木材は、

230 Edwards 2000, p.193。
231 Lohmann 1993, pp.100-101。
232 同、p.117。

- 粘りがある
- 原木の特性が損なわれない
- 人工乾燥させた木材よりも挽きやすい
- 変形しない
- 鉋屑(かんなくず)の長さが一様である。人工乾燥の木材の鉋屑はちぎれやすく、小さな破片になる。
- 人工乾燥させたものが生命のない死んだ材であるのと違い、生きているような生命力がある。

　この説明からは、乾燥が木材の質を大きく左右することがわかり、日本の工芸家が、使う木材にどれほど気を配っているかがわかる。好ましい木材の質を語るときに、材に「粘りがある」という言い方もよく耳にする。古い梁や柱を再利用して能面を彫刻する長澤宗春は、「粘り」の重要性を次のように説明した。古いヒノキ材に粘りがあるかと尋ねられたのに対して、「硬すぎず、彫るのにちょうど良い粘りがある」と答えている。彫っている道具から「粘り」が伝わってくるのだという。古いヒノキは硬いのだが、道具がうまく入る。一方で長澤は、新しい木材は、軟らかいものの「切れ味」がないと言う。たやすく刃がきかないという意味になる。一見したところ矛盾しているようだが、焼きたてのパンは軟らかすぎて切りにくいことに喩(たと)えている。時間が経って少し硬くなると切りやすい。これと同じように木材も、道具に適度にあらがうようになるまで乾燥させる必要がある。新しすぎる材や、軟らかすぎる材では、刃の切れ味が悪くなる。
　曲物に新鮮な木材を使う柴田慶信も次のように語っている。曲げる材は軟らかくするために湯につけるにもかかわらず、つける前に一週間ほど乾燥させる。そうしないと、刃がうまく使えないという。

　　製材をして割って、1週間くらいはさっと乾燥させます。刃物をきかせるために。生木では刃物が入らないから。刃物が入る範囲内にさっと乾燥させて削ります。

　次の例も、木材に適度な粘りをもたせるために自然乾燥が重要であることを示している。箱根寄木細工(図76、77および図16-23)の露木清勝は、削ったときに、長くてしっかりした薄片になる木材を使うことが重要であると言う(図21)。
　箱根寄木細工では、さまざまな色彩の木片を幾何学模様に合体させた木塊から薄い木の膜を削り出す。この木の薄片を、さまざまな大きさや形の箱の外側に貼り付ける。こうした薄片が削る際に割れてしまわないためには、材にある程度の粘りがなければならない。この粘りは、自然乾燥した材にしかみられない。人工乾燥された材はもろく、削ったときに破れてしまう。
　あまり使われないが天日乾燥という用語もある。言葉からは雨や直射日光にさらすように聞こえるが、実際は、宮下や綾部が説明した自然乾燥と同じである。
　適切な乾燥の必要性がわかったところで、聞き取り調査をした工芸家は次にどのような手順に進むのかを見てみたい。前述したように、木材は自然乾燥あるいは人工乾燥と呼ばれる方法で乾燥されることが多い。
　乾燥させる期間は、樹種、材の質、乾燥技術の種類、木工品が最終的に使われる場所で決まる。乾

4.2. 木材の乾燥

図76 箱根寄木細工の小さな引き出し。木製の箱に、幾何学模様に組み合わせた木塊から削り出した薄片を貼り付けて作る。露木啓雄作。

図77 さまざまな木片を組み合わせて幾何学模様を作り、箱根寄木細工の引き出しに使う。

燥期間については、材の厚さといった乾燥工程の特殊な事情によって変わってくるので、工芸家によってばらつきがあった。本書は、乾燥工程の詳細を明らかにすることが目的ではないので、工芸家が直面する個別の問題点に着目する。工芸家によって乾燥期間は1年から20年の幅があるものの、3年くらいが多いとみられた。

材が硬いほど乾燥に要する時間も長くなる。表千家の茶道具を製作している稲尾誠中斎は、キリとスギは10年くらい乾燥させるが、それより硬い木はもっと年数が必要としている。能面彫刻家の末野眞也も、キリは少なくとも10年乾燥させたいと言う。クスノキはキリよりも硬いので、10年以上乾燥させることが必要になる。指物を製作する和仁秋男は、樹種特有の性質に合わせて乾燥期間を変える必要があると指摘している。たとえば「杢が多い木」(図78)は、「素直な木」(図79)よりも乾燥に時間がかかる。

1921年生まれの和田卯吉は伝統的な灯りを専門に製作してきた。今では経済的な理由から廃れて

図78 玉杢。ケヤキ(*Zelkova serrata*)。

図79 通常の板目。ケヤキ(*Zelkova serrata*)。

しまった手法ではあるが、古くからの乾燥方法について語っている。木は伐採した場所の近くで枝をつけたまま乾燥させた。枝や葉を取り除かなかったのは、水分が蒸発する面積が大きくなるからで、乾燥時間をかなり短縮できた。今は、森の中で幹を乾かすのは費用がかさみすぎるため、たとえ乾燥時間が相応に長くなっても、枝を落として丸太を貯木場へ運ぶ。

　木材の品質によっては、今でも特別な方法で乾燥させることもある。キリが良い例で、いくつかの乾燥工程に分けられる。最終的には10年くらいかかるこの方法について綾部之は次のように言っている。

　　キリは違います。キリは外で雨とか風にさらして乾かします。雑木、広葉樹は風にあてると割れてくるので日陰で乾かします。キリはアク、黒い汁が出るので薄く板にして雨や風にあててアクをぬくのです。そのまま切ると桐は2年もたつと外がきたなくなる。

雨に2年さらすと、アクが染み出てきて木材の表面に黒い染みができる。このアクを取り除けば色が薄くなり、材としての評価が上がる。綾部はさらに次のように言う。

　　キリ材は長く乾燥させると色がとても明るくなります。「あめ色」と呼ばれます。今の福島県西部は、素晴らしいキリの産地としてこれまでよく知られてきました。カナダのキリも結構きれいですが、福島産のものほど良い色にはなりません。キリはもともとカナダにはなく、日本の苗を持って行ったようです。

　乾燥させたキリは、清浄を連想させる灰色っぽい薄い色が好まれる。この色を出すにはアクを洗い流さねばならず、このため梅雨の雨に十分にさらす。ほぼキリだけで箪笥・小箱・盆を50年来製造している福原得雄も乾燥方法について詳述している。木は11月から2月のあいだに伐採して野積みし、梅雨になる6月まで野ざらしにする。山間部は気温が低く湿気が多いので、丸太が割れることはないと言う。綾部も、キリは特に昆虫の害に強く、野ざらしにしても樹皮や材が昆虫の害を受けない唯一の樹種だと言っている。丸太の皮を剥がないので乾燥がゆっくりと進み、干割れも防げる（図80）[233]。
　梅雨に入ると丸太は製材所に運ばれる。ここで板に製材され、井桁に組まれ、そのまま雨にさらすことでアクが染み出る。雨が降らない時には、福原は板に水をかける。キリは少なくとも2、3年連続で梅雨の雨という自然の力にさらさなければならないと福原は言う。木を伐採してから丸太を製材

図80 丸太の木口面にみられる干割れ。内部割れと表面割れは乾燥中の材の収縮で起きる。（Greenhalgh編 1929、第3巻6ページ）

233　Brown 1991, p.179参照。

するまで、少なくとも 2 年から 5 年はかけ、状況が許せば 10 年くらい待つ[234]。

さまざまな木工芸の分野で乾燥が果たす役割を見てみよう。指物では、箱や棚といった調度はさまざまな木材の板から作られるので、乾燥は特に重要な工程になる。あとになって収縮したり歪んだりしないように、細心の注意を払って乾燥しなければならない。製品の板が一枚歪むだけでも、ほかの部品に影響が及ぶ。和仁は、気候の違いによる影響に気を使う。関西と関東では湿度が異なるので、展示会を京都から東京へ移動させるときには、製品が湿度の違いに反応して変形する危険と隣り合わせになる。綾部も夏から冬にかけて変動する湿度で収縮や膨張しない安定性は、20 年から 30 年かけて乾燥させた木材だけにしかないと言う。これを綾部は、2 つの部分でできている蓋つきのロクロ細工の小物入れで説明している。

> （蓋つきの小さな香合を取って、蓋が）きっちり入っているでしょう。そうするためには、春、夏、梅雨、秋、冬を何回も繰り返して、しっかり自然乾燥させないといけません。10 年、20 年はざらです。こうして乾燥させた木から作ったものは、長い年月きっちりと入ります。出来上がってから少しくらい形が変わってもいいものは大丈夫ですが、形が変わってはだめなものはゆっくり時間をかけて乾かします。この小さな香合[235]の木は、作る前にしっかり乾かしたので、きっちりと入ります。こんなのでも梅雨時は木がわずかですが膨張して、堅くなる。紙の半分の厚さ程度の膨張でも、蓋が入りにくくなるのに十分です。

この例からは、とくに木を組み立てる製品については、素材に求められる乾燥条件がいかに厳しいかがわかる。

茶道具をつくる稲尾誠中斎は、木を乾燥する手間を省くために古い木を使うこともある。修復や解体された京都の古い建造物由来の木を再利用しているのだろう。

大阪唐木指物の宮下賢次郎は、東南アジアの木を使って調度を作る。聞き取りをした工芸家の中で宮下だけは自然乾燥のあとに人工乾燥をおこなっている。現代の住宅の湿度状態に合わせるには、木の水分含量を 15% 以下にしなければならず、そこまで下げるには人工乾燥しかない。

他の工芸家からは、人工乾燥を組み込むという話は聞かなかった。製品の通常の使用は、外気との湿度差がない伝統的な日本家屋内を想定しているからである。このように、乾燥をおこなう際には、素材、技術、製品が使われる環境のすべてを勘案しなければならない。日本ではどの工芸家も、これらの条件を勘案しなければならないことを知っていた。

仏師の江里康慧は、大きな木の塊を使う。これは、指物とは異なる乾燥方法が必要であることを意味している。粗削りには新しい木を使う。内側を刳りぬいて厚みを減らしてから乾燥の工程に進む。

> いわゆる、指物なんかは、できるだけ長く乾燥させた木を尊びます。ほんとうは仏像もそれが理想なんですが、指物では板にひいて保存するわけでしょ。わたしたちは立体ですから、製材するわけにはいかない。原木で置かないといけないのです。原木の場合は、クスノキは 30 年おいて

234 「自然乾燥」という用語は、木材を風雨にさらす意味でも使われる。ヨーロッパでも、タンニンを含む樹種ではこの方法が使われる。たとえばオークも、タンニンを洗い出すために雨に当てる。(Graubner 1997, p. 25)。
235 僧侶がお香を持ち運ぶのに使う蓋つきの小さな容器。

も50年おいても中味は生木と同じです。ヒノキの場合は乾燥がもっと早いですが、ときどき腐りをだします。だから、乾燥させておくということは、恐くてできません。1本何百万円もしますから。

ヒノキとクスノキは、仏像を作るのにもっともよく使われる。ヒノキを乾燥させておくと腐るおそれがあることから、江里はクスノキよりも慎重にならざるをえない。

クスノキの場合は、いつ伐採された木でもいいのです。10年前に切った木でも50年前に切った木でもいいのですが、ヒノキの場合はあまり期間をおくと良くないのです。ですから、クスノキはいつも何本もたくさん所有しています。でもヒノキは持っていません。必要になってから探します。ヒノキの場合はたまに腐りを出します。原因は分かりませんが、原木で置いておくと中から腐りがでてくることがあるのです。使えなくなります。

江里は、ヒノキについては、製作の依頼が来てから新しいものを購入する。新しい丸太は、1年中いつでも手に入るのだろうか。それとも、伐採するのに適した季節まで待たなければならないのだろうか。伐採は1年のいつでもかまわないが、良い木を手に入れるのは難しいと江里は言う。

季節はあまり考えません。むしろ、わたしの場合はヒノキと言っても木曽[236]で買えるヒノキにこだわっています。仏像に太い木を使うのですが今はなかなか太い木が手に入らなくなってきています。毎月市がたちます。鑑札を持っている業者の方に、そこで落札してもらうのですが、数が少ないこともあって値段が折り合わないので、今希望して次の市で手に入るというわけにはいきません。何回か見送って、ようやく縁ができるというわけです。

像は、粗削りにして内刳（うちぐり）をしたあと、そのまま置いて乾燥させる。

原木で置いておくといつまでたっても乾きませんが、体内を内刳りにすると外と内と両方から空気にふれるので乾燥が非常に早くなります。等身大の仏像でだいたい半年から1年くらい休みます。そうすると水がなくなるのと同時に木が少し動きます。そったり、ねじれたり。その癖（くせ）をわざと出してしまいます。そして癖がでてしまったところで削って合わせます。そうしてできた仏像は、あとで狂うことがありません。

江里の説明からわかるように、仏師は完全に乾燥させる前に、まず粗削りをし、内側を刳り抜くのである。

日本の工芸家は、自然乾燥と人工乾燥を厳密に区別する。経済性を優先させる現代の木工芸家は、乾燥工程を制御しやすいことと、時間と費用を節約できることから、人工乾燥が良いと言う。しかし伝統工芸家は、自然乾燥によって得られる品質の高い材を尊ぶ。自然乾燥では、木を乾燥させるのに

236 長野県の南西部。

細心の注意と職人技が必要になる。木工芸という作業全体のかなめの工程である。

4.3. 木取り

　木材から製品への変身は、立木を伐るところから始まる。木を伐採したら、製材するために丸太にする。幹は日本語では丸太、あるいは原木とも呼ばれる。どちらもほぼ同じ意味で、工芸家はどちらも区別なく使うことが多い。「原木」と言う用語には「手を加えていない木」という意味合いがあり、通常は樹皮が剥がされていない状態のものを指すのに対して、「丸太」は、円筒形の樹皮がないものを指す。

　丸太を切って、販売できる厚板、板、梁といった材にすることを製材と言う。製材は、通常は木が生育していた場所の近く、あるいは輸送に手間取らない一番近い製材所でおこなわれる。木の種類、品質、材の大きさ、輸送先の場所によって製材方法が異なる。また、丸太を切る方向によって、木材の価値が変わってくる[237]。西欧でも東洋でも、「丸太から板への製材は、もともとは丸太を柾目に沿って割ることだった。(中略)この方法は、何世紀にもわたっておこなわれてきた」[238]。日本では、15世紀初頭に丸太を縦挽きする大鋸(2人で挽くノコギリ)が中国から伝わった[239]。16世紀後半になると、縦挽きには刃の広い前挽大鋸が取って代わった[240]。現在の日本では、丸太は製材所の専門職人が縦挽き鋸で製材する。「丸太の製材方法によって、目当てとする材木の特徴や特殊な性質が、独特な形で現れる」[241]。たとえばスギの丸太を中心から放射方向の面で縦挽きすると、成長輪は柾目とよばれるまっすぐな木目になってあらわれる(図81、A-A')。同じ丸太でも、中心から少しだけずらせた面で切ると、中柾になる(図81、B-B')。また、丸太の接線と平行に切ると、板の表面には、円錐状に成長した成長輪が放物線をいくつも重ね合わせたような模様となって現れ(C-C'とD-D')、幹の外側寄りに切

図81 製材の方向によって得られるさまざまな木目
左の上から下へ：柾目(A-A')、「中柾」(B-B')、「中板目」(C-C')、板目(D-D')。右側の左から右へ：四角い柱の「四方杢」(a)、「二方柾」(b)、「四方柾」(c)。(建築知識編 1996, p.118を改変)

237　Greenhalgh編 1929、第3巻、pp.3-7。
238　Edwards 2000, p.67。
239　京都文化博物館 2000, p.31。
240　Coaldrake 1990, p.141。
241　Brown 1999 (1988)、p.23。

ると板目になり(D-D')、幹の芯に寄った位置で切ると中板目になる(C-C')。中柾と中板目は、英語ではいずれも「ハーフ・クォータード(half-quartered)」と呼ばれる[242]。

　すべての樹種がスギやケヤキのようにはっきりした成長輪を持つわけではないが、模様がほとんどないように見える樹種でも、製材の仕方によって違った特徴が出てくる[243]。工芸家が木を購入するときに、製材の終わった木材ならば品質を確かめることができ、希望する木目を選ぶことができる。丸太を1本買いすれば経費は節約できるが、想定しない節があったり、目に見えない傷があったりする。たとえば稲尾誠中斎は、雇っている職人たちが使う木材を大量に必要とするので丸太でしか買わない。このため、良い製品ができるかどうかは、木口を見て幹の質を見分ける稲生の眼力にかかっている。

　製材所では貯木もおこなう(時には何年も)。工芸家の多く(とくに都市部に住む場合)は、木を置いておく場所がないからである。この仕組みのおかげで丸太ごと買うことができる。その場合でも、製材方法は、ふつうは工芸家が決める。

　製材したあと数年かけて自然乾燥させた材は、目的とする製品に合わせて切断される。目的とする製品を作るために材を切断することを「木取り」と呼ぶ。英語には専用の言葉がないが、「object-oriented-cutting」と訳すのが良いだろう。木工作業でいちばん難しい工程と考えられている。寺院や正倉院の棚や調度を製作している坂本曲齋によれば、木取りはたいへん重要な工程で、作業の半分は木取りに費やすと言う。望みどおりの製品を得るためには木材をどのように切るのが良いかと、最終製品を思い描きながら神経を集中させたときに木取りが始まると言えよう。いちばん良い切り方を決める時の参考になるさまざまな基本的な基準に思いをめぐらすのである。基準とは、材の持ち味、価格、技術的側面のことで、製品の出来を決めるのに重要な役割を果たす。どのように切るかを決めたら、材に印をつけて、切断工程に進む。

　聞き取り調査からは、指物、彫刻、挽物、曲物、大工のいずれの木工分野においても、難度は異なるものの、木取りはそれぞれに難しい技術であることがわかった。

　たとえば指物の特徴の一つは、板や支柱といったいくつかの部品を合体させて棚や箱を組み立てるという点にある。和仁秋男によれば、棚でも箱でも、部品の色や木目がちぐはぐにならないよう調和させることがとても重要である。箱を作るときには、板の木裏と木表を勘案しながら[244]、色の調和も考えて板を切り出す。調和の取れた表面に仕上げるためには、木の種類は一つに絞って、箱の横4面の木目が連続しているのがよい。杢のある木を使う場合には、模様が目立ちすぎないようにすることが大切になる。和仁は1種類の木を使って製品を作るのを好むが、美智子妃殿下の結婚お祝いの品の宝石箱には数種類の木を使った(図82と83)。

　この宝石箱の蓋は、油分がきわめて多い枝や幹の根元からとった肥松で作られた。素晴らしい杢がある。底は、東アフリカ産[245]の貴重なウェンジ(*Millettia laurentii*)でできている。箱の枠にはタガヤサン(*Cassia siamea*)が使われた。東南アジア産の硬くて重い木で、色調がウェンジに似ている。箱

242　フランス語では「ファ・カヒティエ(Faux quartier)」、ドイツ語では「ハルブラディアールシュニット(Halbradialschnitt)」と言う。
243　Brown 1999 (1988), pp.23-26。
244　「木裏」は幹の髄に面した側の板の表面を指し、「木表」は幹の樹皮に面した側の板の表面を指す。
245　コンゴ、カメルーン、ガボン、赤道ギニア。

4.3. 木取り

図82 杢のある肥松をタガヤサン（*Cassia siamea*）で縁取った宝石箱の蓋。1959年に美智子妃殿下の結婚お祝い品として贈られた宝石箱。和仁秋男作。

図83 宝石箱の底。ウェンジ（*Millettia laurentii*）の板をタガヤサン（*Cassia siamea*）で縁取っている。同じ色の異なる木を使っても調和がとれて釣り合いが良いことがわかる。

の側面にも肥松が使われた。これほどさまざまな木を組み合わせるには、最高の職人技が要求される。確実に木を選ぶセンスがなければならない上に、的確な木取りもしなければならない。

伝統的な箪笥には比較的大きな板を用意しなければならないので、無垢材が使われる場合が多い。聞き取り調査では、丸太買いを好む工芸家もいて、桐箪笥を製造する福原得雄もその一人だった。福原は、丸太の選定や製材も、木取りの一部だと考えている。まず木口を見て丸太を選ぶ。木口からは、丸太の内部の木目について知りたいことがわかる。そして製材された板のどれを箪笥のどの部分に使うかを決める。いちばん美しいものが前面に使われ、残りは箪笥のほかの面に使われる。

彫物や彫刻を専門とする工芸家は、直方体の木塊を削ることから作業を始める。木塊は、最終的にでき上がるものよりも縦横高さがわずかに大きい。でき上がったものがちょうど収まる箱と考えればよい。このときの木目の方向が出来上がりの見栄えを決める。柾目が多い面は、板目が出ている面よりもおとなしくなる。その木塊が幹の中にあった位置を考えるとわかりやすいが、木塊のどれか一面は幹の中心に面していて、その反対側の面は幹の樹皮に面していることになり、樹皮に向いている側の面のほうが美しい。どの面を正面にするかを決めたら、おおまかな形を木塊に描いていく。

一位一刀彫の東勝広も、正面にする面を決めるのが最も重要だと考えている。製品の最終的な見栄えは正面の木目が左右するという。しかし、作品にとって理想的な木目を出すのは技術的に難しいということはよくある。そのような場合には、東が思い描く理想のものと、実際の制約とのあいだに折り合いをつけなければならない。東は馬の彫物を例に挙げた。木目が縦か横かにかかわらず馬の脚はアーチ型となるため、脚が割れてしまう弱い部分が必ずでてくる。だから完璧な木取りは不可能に近い。このような場合には、時間をかけて熟考してから木を切り、彫る段階で細心の注意をはらう（図84）。

彫刻家の矢野にとって木取りの第一段階は、木塊の柾目面と板目面のどちらを正面に持ってくるかを決めることである。柾目が正面ならば、端正な雰囲気を漂わせる表面になり、板目の躍動感のある曲線が正面にくると、力強い印象を与える（図111を参照）。矢野も、木表のほうが木裏よりも美しいと考えている。

能面彫刻の長澤宗春は、能面にはふつうは柾目の木塊を使うと言う。板目を使う場合には、木表が

図84 埋れ木の神代欅(けやき)の無垢材で彫られた馬。東勝広は彫る前に、埋れ木の脆(もろ)さ、出来上がりの弱い部分(脚、尾、耳)、木目の現れ方を考えなければならなかった。

能面の顔になるようにする(図85)。

拝む対象として優れた仏像を彫るためには、顔の表情、手の挙げ具合や姿勢、衣のひだ、体の部位の比率が、古来からの基準に沿ったものでなければならない。仏像の標準的な大きさは丈六(じょうろく)で、およそ4.8mである[246]。この寸法から多少はずれることもあるが、ほとんどの仏像は、この長さに比例した大きさで作られる。たとえば坐像は8尺で、丈六の半分にあたる[247]。

工芸家が木取りを難しいと考えるもう1つの理由は、技術的なことと木の持ち味を生かすことに関係する。たとえば挽物の場合、ロクロを使って削るときには木が硬くなければ刃が立てられない。木

図85 能面を彫る過程。左から右へ：原材、白木の面、完成した面。長澤宗春作。

246 　1丈 = 3.03m。1尺は30.3cm。1丈6尺を合計すると、3.03m + (6 × 0.303m) = 4.848m。
247 　Gabbert 1972, p.482 参照。

4.3. 木取り

目の方向が違うと、ここで言う硬さも変わってくる。しかし同時に、木目をできるだけきれいに見せることで、木の美しさも引き出したい。このように、木取りをおこなう際には、技術的な難しさと、木の持ち味を生かすことの両方を考慮しなければならない。

挽物では、作る製品の数が多いときでも、木目の美しさをとても重視する。挽物は多くが日常品であり、きわだった特徴のない素材から多数の製品がつくられる。

次の例を見ると、石川県の山中塗りでは木地を製造するときに木をどのように切っていくかがわかる。ここでは挽物の木地の素材としてケヤキが使われる。ケヤキは東北地方で生産されるもので、干び割れしやすいことから価格が比較的安い[248]。ほとんどの幹には柾目面に無数の割れがある。このような割れは、立ち木の時にできたものもあれば、乾燥工程でできたものもある。

木を使いたい大きさに切るときには、まず丸太を製品の高さよりわずかに厚い厚板にする。この切り方(図36の2を参照)は、山中塗り独特の切り方で、木地として使える部位に製品の大まかな形を描いて木取りをする(図86参照)。辺材と髄は避け、割れはどんなものも避け、節穴などの他の傷も避けながら、個々の製品にいちばん適した木目を推し量らねばならない。挽物では、この段階がいちばん難しい。

曲物では、工芸家は原木を購入し、材木屋に頼んで大割にしてもらう。たとえば柴田慶信は、広大な面積の天然スギの山地を所有する森林管理署から秋田スギを購入する。製材所でこの原木を玉切りにしてもらうのだが、この段階もそれなりに難しい。

> いちばん最初に製材をここでする時、これは製材のその職工さんの考え方です。少しの違いで大変な材料が良く出てくる。ここの部分の中に節がかくれるとか。小木の時は中に見えない節があ

図86 挽物製品の形をケヤキの厚板に描く綾部之。木取りの一例。

[248] 長さ2.4mほどの丸太がおよそ8万円。

ります。その節を中にして、おもてに現れない製材の仕方をしないといけない。

木が工房に運ばれてくると、柴田は木を柾目に割って木取りを続ける。

> あとは自分の所で　太閤おろしみたいな感じで4本か6本くらいにして、その用途によって製材したり、へぎものに向けたりします。芯は使えない。

この工程に一番気を遣う。木の中に節が隠れていることもあるからだ。

> スギはまっすぐと言いながらも節の部分にくれば(木目が)逃げていっていますから。いかに効率よく取るかです。(中略)やはり取り方の角度ですね。山の斜面によって変わってくるのです。節の部分がどちらにあるか。節の部分をできるだけ排除しなければならない[249]。

大工の廣瀬隆幸の木取りについての説明からは、あらかじめ検討をつけることが木取りの肝要な点であることがわかる。望ましい長さに木を切るにはどうしたらよいかということに、いちばん頭を悩ませる。

> 私の場合、だいたい丸太で買い、それを製材所に持ち込んで自分でついて行って、製材してもらうのです。木取りというのは、普通は、使いやすい長さに切ったり、大きいものをある程度の大きさに割ったり、そういうことを木取りと言います。私の場合、何に使うのかそれを考えながら木取りをしていくのです。木取りというのは例えば切り倒した木から2mから3mとかに用途によって寸法を決めて切ることを木取りといいますね。私の場合、1本の木からいろいろとるので、木の状態を見てどこに使えるか想像して、その長さに切り、その長さに挽いていくのです。1本の木でいちばん根元に近い部分。そこから寸法をとっていきます。

薬師寺の大講堂の再建に使われた木材は、森の中で木を選ぶ段階から木取りが始まった。棟梁が森へ出向き、堂の建造に使うヒノキの立木を選んだ。1本の木を4つに割って4本の柱を取り、そのような柱を40本用意するには、特大の木が10本必要だった。4つに割った木のそれぞれから髄を含まずに1本の柱をとるには、十分に太い木である必要もある。直径が2mを超え、樹齢が1000年を超えるような大きな木を求めて、棟梁は台湾の森を歩き回った[250]。このような建造物に使う用材では、森の中で生育している時の木の向きも選定の重要な要因になるため、立ち木を同じ森から調達しなければならない。棟梁はまず山の斜面を調べ、木を建物のどの部分に使うかを考えながら選んでいく。

[249] 丸太の木口を見ると、山の斜面に対して幹がどちらを向いていたかがわかる。斜面で成長した木は髄が偏っている。このような木の非対称性は根や枝にもみられ、「あて材」と呼ばれる。針葉樹では「圧縮あて材」と言われ、細胞壁の厚い仮導管が斜面の谷側の幹に多い。このため髄は斜面の山側に偏る。広葉樹では「引張あて材」になり、こちらは細胞壁の厚い繊維が幹の山側に多い。髄は中心から谷側に偏る。(Schweingruber 1993, p.5参照)。

[250] 長さのあるヒノキは、その後、台湾から輸出禁止になった。薬師寺の加藤朝胤によれば、そのような大きな材の新たな輸入先はラオスだという。

木を建物のどの部分に使うか、どのように製材するか、どの木を切るかといった、最も基本的な決定が、木を探すというこの段階でなされたのである。東西南北もここで考慮される。

　この章の結論として言えることは、木の選定には、技術的要因、価格、持ち味、象徴性という4つの大きな基準があるということだ。挽物、曲物、箪笥、大工といった日常品の製造や建築では、技術的要因と価格が重視される。手の込んだ指物や彫物のような美術品では、木の持ち味や象徴性が優先される。仏像や神像のための木の選定は、特に木を選ぶ最初の段階では、宗教性や象徴性が重視される。曲物、大工、挽物では、持ち味も木材の選定に影響する。茶席で使う茶道具のための木の選定では特にその傾向が強い。道具としての名称は日常品なのだが、茶席で使われるとなると評価が高まり、美しさが求められる。

　乾燥については、自然乾燥がたいへん重要であることをみてきた。工芸家は、木には生命があると考える。木は湿気を吸収し、数百年経ったあとも水分を保持している。自然乾燥によって木の「味」を出そうと苦心する工芸家たちを見ていると、自然乾燥をいかに重んじるかがわかる。自然乾燥は木を「生かす」のに対して、人工乾燥では木も木目も「命を失う」ので、工芸家は自然乾燥を選ぶ。

　木取りは一筋縄ではいかない工程で、工芸家は、頭の中で出来上がり品を思い描いて原材をどのように切るかを決める。一般に指物の世界では、組み立てた部品の木目と色合いの調和をとることに細心の注意が払われる。彫刻では、木目をいちばん活かせるように木塊の向きを決めなければならないと同時に、割れやすい部位を避けなければならない。そして曲物と挽物では、節などの木の傷をどのように避けるかに主眼が置かれる。木がどのように成長するかを知っていることが要求される技である。目指す製品を頭に思い描きながら工芸家が自ら製材するときには、製材も木取りの一部になると考えてよいだろう。

　木をより深く知るためには、木工芸の技術的な側面を理解することが欠かせない。木は有機物であり、それぞれの樹種がそれぞれに特有の性質を示す。こうした特性を理解して木を扱うということが、日本の工芸家が木と関わり合う核になっている。工芸家は木にたいへん敬意を払っていて、木が語りかけてくる言葉に耳をすませる。また同時に、木という素材の良さを引き出すために、持てる技術を駆使する。木工製品を鑑賞する際には、それを製作した工芸家が用いた技術にも目を向け、その腕の良さも評価したい。

第 5 章　伝統木工芸の文化的側面

　素材として使う木の選定や製品の製作には、技法や木の持ち味だけでなく、文化的な要素も関係してくる。日本の伝統木工芸で使われる木の樹種は日本原産のものが多い。言うまでもないが、現代の工芸家は外国産の木も手に入れることができ、稀少な国産の材の代替として使われる場合もある。しかし、日本の工芸家が国産の木を好む場合が多いのはなぜなのだろうか。これは一考の価値がある。

　社寺の仏像を彫る工芸家である仏師も、宮大工も、木の選定の際に宗教的な側面を考慮する。木材に関係するさまざまな儀式、でき上がった製品、製作工程にも宗教性が影響している。

　仏像彫刻以外でも、正倉院の宝物の木工芸品や、よく知られた歴史的人物や出来事からも、工芸家は製作の着想を得る。そうすると製作物には何か象徴的な意味が込められることになり、作品を鑑賞する人にもそれがわかり、製作品に何か意味合いがあることが尊ばれる。

　本章では、木の選定と製作工程に大きな影響をおよぼす3つの文化的側面について見ていく。

- 国産材指向
- 木の霊的な側面
- 木が有する象徴性

5.1. 国産材指向

　ほとんどの日本の木工芸家は外国産よりも日本産の木を高く評価する。この傾向は、日本の木材の特性の評価が高いためであるという視点から考えなければならない。技術的あるいは美術的に質が高いものが求められる木工分野では特にその傾向が強い。

　聞き取り調査をした工芸家は、仏師の江里康慧以外は、みな確かに国産材のほうを好む。しかし、その理由は人によって違っていた。一般的な傾向として答えた工芸家もいたし、具体例を挙げて説明した工芸家もいた。国産材は物理特性が優れているためのこともあれば、持ち味が良いためであることもあった。

　大工の廣瀬隆幸は、国産材を好む理由を簡潔に説明している。材が「緻密」で、割れることはまずないということだった。

5.1.1. 早材と晩材

　彫刻の矢野嘉寿麿は、早材と晩材の硬さの違いや、国産材は歪みが少ないことを挙げて、詳述している。

　　日本の材は夏目(早材)と冬目(晩材)の硬さの違いが少ないです。キリにしてもマツにしても外国

からきたものは、冬目はかちかちで硬く、夏目はぽこぽこです。外材のマツなんかは、たたくと冬目だけが硬くて夏目は穴があいてしまったりします。そういうのが日本のものにはありません。それも気候だと思います。それから、国産ので作ると狂いも少ないです。外材はどうしても夏目が軟らかくて冬目が硬いです。北のほうですが。カナダとか。

早材は晩材よりたしかに軟らかく、密度の比率は1対2.6くらいになる[251]。晩材が硬く、特にその割合が多い場合には、材の均一性が低くなる。このような材では、晩材による抵抗が大きくて彫刻刀の刃がなめらかに進まない。矢野嘉寿麿はマツとキリの外材（中でもカナダ産のキリ）を例に挙げているが、このような木材の品質の違いは気候の違いと関係していると考えている。

5.1.2. 国産材と外材の持ち味

ほかの工芸家も、国産材の持ち味を外材より高く評価する。綾部之は、木目が美しいことが日本の木材の大きな特徴だと感じている。表面塗装しない場合にそれが際立ち、軟材よりも硬材でその傾向が強い。

木目は、日本の木で大事にされる特徴と言えるでしょう。白木のままの美しさは日本独特だと思いませんか。メープル（Acer属の一種）[252]もきれいですが、一般的に日本の木の表面のほうがきれいです。

宮下はもっぱら東南アジアの唐木を使うので、その視点もまたおもしろい。国産でない材ばかりを使うにもかかわらず、漆を塗った国産材の美しさを高く評価する。唐木は木目が細かいために漆をうまく吸わないのに対して、日本の材は漆を吸う力がある点を強調した。

唐木で長い間仕事をしていますが、日本の木に漆を入れたり磨きをかけて艶が出れば感激します。唐木よりもいい。シタンで仕事をしていますが、日本の木はいいですね。できれば日本の木で仕事がしたいです。
　日本の木は漆が入り込みやすい。（中略）逆に言うと唐木は漆を吸い込まない。日本の木を光らせるには時間、回数を重ねるのですが、漆の光沢が出てくればとても漆とマッチするのです。

唐木は、ほとんどの日本の木よりも目が細かくて緻密なので漆を吸いにくい。木目の小孔が小さく、細胞壁が厚いため、漆がほとんど染み込まないのだ。漆を数回塗れば望ましい光沢になるが、日本の木の表面に塗られた漆に見られるような深みに欠ける。

日本の工芸家は唐木を外材とみなしているのだろうか。それともすでに日本の文化の一部になっているのだろうか。さまざまな日本の木を使う綾部之は、工芸家の考え方を集約するような意見を述べている。

251　Lohmann 1993, p.18。
252　「メープル」は、輸入カエデを指す。

明治時代以降、さまざまな外材が輸入されてきましたが、唐木は奈良時代から輸入されてきたので別です。コクタンやシタンといった木は、価値がとても高いものです。

5.1.3. 日本の唐木

綾部が言っているように、唐木は奈良時代から日本に輸入されるようになったと広く考えられている。しかしこれをもう少し掘り下げて見てみよう。唐木は「唐の木」と書くことからもわかるように、中国の唐(618-907年)が原産のさまざまな樹種を指すと考えられている場合が多い。しかし実際は、東南アジア原産の熱帯性の広葉樹が使われた。唐が勢力を振るった7世紀から9世紀には、70もの国、民族、都市が、それぞれの地域の特産物を貢物として唐に送り[253]、唐木も特産物の一つだった。こうした木材から中国の工芸家が凝った工芸品をつくり、それが外交品として日本の遣唐使に贈られた[254]。当時は日本も中国の属国であり、中国との関係を深めることで、統治制度、文字、考え方、工芸技術を学んだ。日本から中国へ派遣された使節団に同行した数多くの学者や僧侶は、中国文化のさまざまな側面を学び、中国の工芸品や書物を日本に持ち帰るという使命をおびていた[255]。日本に持ち帰った工芸品には、唐木でできた凝った楽器や、象嵌を施した碁盤などがある。これらの素晴らしい工芸品は、宝物として正倉院[256]に収められている。唐の国から授かったものなので、「唐来物」や「唐物」と呼ばれた。894年以降は遣唐使が派遣されなくなったが、平安時代中期には宋(960-1279年)との交易によって、また、その後の室町時代には勢力を誇った倭寇を通じて明(1368-1662年)からも、唐木が日本にもたらされと思われる。これらの時代には唐木は貴族しか利用できなかった。江戸時代の中期になってやっと、裕福な町民にも手が届くものになった。

17世紀の前半に鎖国が始まり、それ以降の200年間に交易が許されたのはオランダ、朝鮮、中国だけで、取り引きは長崎の港付近に限定された。この時期にも唐木は長崎で輸入され続け、「香木」と呼ばれて大阪の薬種問屋に送られ、これがのちに唐木問屋になった。1971年に大阪唐和という名の会社が『唐木』という小冊子を発行している。その中に、1679年の大阪問屋街のガイドブック『懐中難波すゞめ』[257]が紹介されている。唐木問屋、木材問屋、堅木問屋がいずれも登場するので、江戸幕府が長崎会所(外国との交易を取り仕切る役所)を設置してからわずか7年のちには、唐木の取引が活発におこなわれていたことがわかる。大阪商人の商才もさることながら、唐木は人気があったことがうかがい知れる。江戸時代の中頃から終わりにかけて、唐木指物は大阪で数多くの製品を作り、船で日本各地へ運んだ。最初は上流階級のためのものであった唐木の調度は、ここにきて一般人にも使えるものになった。唐木材や製作技術も京都や江戸に伝わり、腕のよい唐木指物師が数多く生まれた。この唐木の流行は明治時代(1868-1912年)の終わりまで続く。第二次大戦中には、職人は東京から疎開したが、戦後、急速に生活の西洋化が進むとともに、消費者が洋風の家具を求めるようになった結果、ほとんどの唐木職人は廃業するか転職することになった。今では唐木を使った木工は大阪で

253 Verschuer 1988, p.10参照。
254 成田 1995、p.138。
255 Verschuer 同。
256 奈良の正倉院宝庫。
257 難波(現在の大阪)についてのポケットガイドブック。

おこなわれるだけになり、大阪唐木指物は 1977 年に経済産業大臣指定の伝統的工芸品に指定されるに至っている。

5.1.4. 国産材のほかの用途

日本各地の仏像を製作する江里康慧は、国産だという理由だけで日本の木材に固執するわけではない。仏像は拝む対象であり、そのような像を製作するときに使う木は、木材であるという以上のものでなければならないと考えている。おもにヒノキ、クスノキ、ビャクダンを使う。ビャクダンはインドのものだが、ほかは国産である。江里にとって木を選ぶ基準は産地ではなく、仏像に使う木としてふさわしいか、使う価値があるかということになる。

しかし、ほとんどの日本の伝統木工芸家は、たしかに国産の木に固執する。日本の木にみられる特性を評価することのあらわれであり、製作過程でもその特性が大事な役割を果たす。

5.2. 木の霊的な側面

前章でも説明したように、神木は神道でいう霊がおりて宿る木である。そのような木には、神聖な何かが染み込んでいるのだろうか？ 答えを見つけるために、木材に対する宗教的な思いを工芸家に尋ねてみた。木を伐採する前、製材するとき、製品を仕上げたときなど、木を利用するどこかの段階で、儀式を執り行ったり、神道の祝詞あるいは仏教ならお経を唱えたりしているのだろうか？

調査をしたところ、それなりの数の工芸家は、自分が使う木のために儀式をおこなうか、少なくとも神木と呼ばれる木は「神聖な木」であると認めた。木工製作に関連した儀式はしないと答えた工芸家でも、儀式を執り行うほかの木工分野(大工など)の例を挙げた。工芸家たちの調査から明らかになった儀式は以下のようなときにおこなう。

- 木を伐採する前
- 仏像や神像に木材を使おうとするとき
- 最初にノミを入れるとき
- 像に魂を入れるとき
- 新たに作った像を寺社に安置するとき
- 建物を建てる前

5.2.1. 木の伐採

木地師の小椋正美は、木地師発祥の地とされる滋賀県蛭谷の山村に住む。ここは、室町時代から木地屋あるいは木地師にとって歴史的に大切な地である[258]。小椋は木地師として仕事を始めてまだ10年しか経っておらず、それ以前は 50 年間、木を伐採する杣夫(そまふ)をしていた。杣夫としては引退したものの、ロクロ細工に使う木は今でも自分で伐る。木を伐る前にはお祓いをすると話している。

使う木は、伐採する前にお祓(はら)いをします。山に入る時に山の神に挨拶をして、お神酒と塩とおせ

[258] 木地屋の歴史、および、木地屋が使う素材についての詳しい研究は Keil (1985) がおこなった。

んまいとお供えをして、大きな木だったらお祓いをして、般若心経をあげてから伐ります。

神道では山の神を怒らせてはならない。「山は、世界各地で崇拝の対象になっているが、日本では、山への畏れは特別な意味を持つ。山は宗教的なものであるとする記述は、8世紀の古事記[259]と日本書紀[260]にも書かれているが、歌集である万葉集[261]に記述が多い。山を神体としている記述があることにも注目したい(よく知られた例として奈良県の三輪山がある)。このような山は、小さな宗派が拝む対象とし、山のふもとには拝殿がある。威厳がある山の形に人々が畏れをいだいたのだろうが、ここで忘れてはいけないことは、日本に限らず世界のどこでも、信仰や宗教的な催事に基づいた儀式は、もとは必ず農業と結びついていたということである。稲作に必須の水は山の頂上を源とするため、経験的な稲の栽培とも深く結びついていたに違いない。山の頂上に何かしらの霊が宿り、山の上から人間に必須の水という資源を供給してくれた」[262]。

木でも、特に形がいびつなものは神聖と考えられ、霊が宿るとして畏れの対象となった[263]。綾部之も、木や山には霊が宿ると語っている。

　　神聖な木を使うときには、罰でも当たるのではないかと僕も少し気を使います。日本では、木にも、石にも、水にも、山にも、霊が宿っていることをいつも意識しています。生きているものを使うときには、その命をもらうのだということを、いつも念頭に置いています。だけど、お祈りやお祓いはしません。

小椋正美は、木の霊や山にお祓いをするだけでなく、伐採する木のためにお経もあげる。あげるのは般若心経で、空という超自然的な教えに関する短いお経である[264]。

仏師の江里康慧は、仏教と神道を融合した両部神道[265]が仏像にどのように反映されたかを述べている。

　　日本の歴史の中で、東大寺大仏が造られた奈良時代[266]は仏教文化が最も栄えた時代でもあります。しかしこの状態は長く続かず、仏教は乱れ、時代は混迷してゆきます。ついに都を今の京都、平安京へ遷都をします。この時代、世俗を離れて山の中で修業をする人がいました。空海[267]と最澄[268]です。これらの人は中国に行き、新しい仏教である密教を日本に伝えました。そしてそれま

259　Philippi訳 1968。
260　Aston訳 1972(1896年版の復刻)。
261　Sieffert訳 1998-2002。
262　Rotermund編 1988, p.49の記述を英訳したものを日本語訳。
263　同, p.58。
264　般若心経は「プラジュニャーパーラミター(prajñâparamitâ)経典の心髄」の意。般若(prajñâ)はサンスクリット語で超自然的な知恵の意(稲垣1988)。同じ場で仏教と神道の祈りが唱えられるのがおもしろい。
265　仏教と神道を合体させた両部神道の法相宗(ほっそう)の基礎を築いた行基(ぎょうき)(668-749年)は、天照大神(あまてらすおおみかみ)は大日如来(だいにちにょらい)の化身であるとした。8世紀になると仏教僧は神道に影響をおよぼすようになり、その後、最澄と空海によって影響力はさらに強まった。(Lewin 1995, p.125と376)。
266　752年に大仏の開眼供養がおこなわれた。
267　僧の空海は弘法大師(こうぼう)(774-835年)としても知られ、密教の一派である日本の真言宗を開いた。
268　僧の最澄は伝教大師(でんぎょう)(767-822年)としても知られ、日本の天台宗を開いた。

でにはみられなかった様式の仏像を造り、礼拝するようになります。同時に神道が甦り、仏教と習合してゆきます。神道は自然崇拝が基本で、山や森、洞窟、滝などは神の宿る住まいと考えられました。特に落雷を受けた木は神仏が降臨した木と信じられました。僧が感得した木に仏像を刻み、礼拝されました。このような中から造られる仏像は自然のままの白木像が尊ばれました。

5.2.2. 仏像や神体に使われる木

　仏師の江里康慧は、仏像彫刻を「木という素材を使って釈迦の教えを広める」仕事だと考えている。江里はおもに仏像を彫っていて、神像を彫ることは少ない。このため、仏式の儀式を執り行うことが多く、神道の儀式はたまにしかおこなわない。江里自身も仏教徒である。毎朝仕事を始める前に、雇っている職人を仏壇の前に集めて、皆でお経をあげる。前章で述べたように、江里は仏像を彫る定めの木を御衣木と呼ぶ。それは、次のような木である。

　　像は拝む対象ですから、厳選された清浄な木が使われてきました。木の素材はみそぎ。漢字で書くと御衣木です。加持でもあります。浄化の一種ですね。これは文献[269]で残っているのですが、仏像をつくろうとする木のことを「みそぎ」と言うのです。

御衣木という言い方は、素材に対してだけ使われ、立ち木には使われないのだろうか。江里は次のように説明している。

　　立ち木の時にも御衣木と呼ばれますが、伐って仏像を作る定めになったものをそう呼ぶ場合が多いです。特別な素材なのです。

仏像彫刻の場合の立ち木と木材の関係について江里は、さらに次のように言う。

　　仏像になる木は、素材として特別なだけではありません。彫る前にすでに仏なのです。

この考え方について、江里は自分の師の言葉を引用している。

　　私の師は、仏が木の中にいるといつも言っていました。仏師は、要らない部分を取り除くだけでよいと。

　立ち木に仏像を彫るという行為が神道の影響が強い山中でおこなわれた理由も、ここから見えてくる。平安時代初期には、密教と関係が深い寺や神社などでは白木のままの仏像を拝んだ。立木仏像もあった。後の時代になって、こうした像には屋根が作られた。
　立ち木の中に本当に仏がいるかのような生き生きとした像といえば、蝦夷（現在の北海道）まではるばる旅をして優れた教えを広めた遊行僧の円空（1632-1695）が思い浮かぶ。日本各地を訪れた際に、

[269] たとえば新古今和歌集の1886首（第19巻）に「みそぎ」が歌われている。後鳥羽院ら 1205, p.386。

図87 僧侶の円空(1632-1695年)が立ち木に等身大の守護神の顔を彫っているところ。伴蒿蹊(1733-1806年)による『近世畸人伝』より。(京都の国際日本文化研究センターの厚意により掲載)

無数の仏像を鉈で彫った[270]。こうした粗削りの木製の像が岐阜、埼玉、愛知、千葉の多数の寺や神社に残っている。円空の生涯については、『近世畸人伝』[271]に記されている。三熊花顛による挿絵には、円空が鉈で立ち木に大きな守護神の顔を彫っているようすが描かれている。円空が所持していたのは鉈のみで、仏像はいつも鉈だけで彫ったとされている。その挿絵(図87)には、自分の4倍の大きさの像を木に彫っている円空のはしごを百姓が支えている。もう一人、別の人物が指示をしている。円空は右手に持った鉈を大きく振りかぶっていて[272]、背の高い像の脚と顔の概略をすでに彫りあげている。

しかし、誰が素材の木を選んでそれを御衣木だと決めるのだろうか？　江里の答えはこうである。

> 木を選ぶのは仏師ではなく、僧侶か神官です。(中略)行者と呼ばれます。木を選んでから仏師に像を彫ってもらうのです。素材は落雷のあった木の幹のこともあれば、私たちより遥かに長い時間を生きてきた木の場合もあります。人を超える力があるように見える木です。こうした木が選ばれます。(中略)今わたしたちは落雷が何か知っていますが、昔の人は知りませんでした。神秘的な自然現象だったはずで、それ(雷に打たれた木)を天と一体になったと考えたのです。

神道では落雷を霊験あらたかなものと見なした。たとえば田に落雷があると、そこは神聖な場所に

270 「ナタは、山刀(machete)に似た手斧で、数層の金属を鍛造した鋭い刃がある。日本では、おもに枝を落とすのに使われるが、木を削ったり、食物を叩き切るのにも使われる」(Dick 2000-2001, p.48)。
271 伴蒿蹊(1733-1806年)によって5巻まで作られた。40枚の挿絵は三熊花顛(1730-1794年)による。(Duquenne 1999, pp.100-105参照)。
272 同、p.103。

図88 山梨県一乗寺の開祖である法道仙人。雷に打たれた寺の境内の木を使って江里康慧が製作。
　　　山梨県一乗寺
　　　ヒノキ材
　　　寄せ木造り、白木仕上げ
　　　高さ119cm
　　　（撮影：木村尚達）

なると広く信じられている。そうすると、その田の周りには注連縄(しめなわ)が張り巡らされる[273]。

1999年に聞き取り調査をおこなったとき、江里康慧は雷に打たれたヒノキを使って法道仙人を彫っていた（図88）。

5.2.3. 鑿(のみ)入れ式

像を彫り始める前には、素材と道具のための儀式をおこなう。数人が「鑿入れ式」のために集まり、儀式的に最初のノミの一振りを入れる。

> 最近では、鑿入れ式というのをします。もともと「御衣木加持(みそぎかじ)」と呼ばれていましたが名前が変わりました。することは同じです。木取りした木を前において、お寺の住職さんが信者さんや檀家さんと一緒にみえて、ここで読経があって、住職さんも最初にひとノミ入れ、そして一緒に参列した人もひとノミ入れ、最後にわたしがノミを入れて式はおわりです。
> 　御衣木を前において、読経[274]があって、そして、ひとノミを、鑿もしくは斧で入れたのですね。建築でいう起工式にあたるものが行われていたみたいです。私たちの世界というのは鎌倉時代くらいから衰微してきましたので、だんだんそういったことが廃れているわけです。何とか昔のように質の高いものを彫れるように目指す、そういうことも大事です。

小さな像の場合には鑿入れ式は省略するが、寺院におさめる仏像の場合は毎回おこなうと江里康慧は言う。像の製作に関わる人たちが式に参加する。神道の像でもおこなわれるが、それほど多くはな

273　Rotermund 1988、p. 17。
274　唱えられるお経は、仏像の所有者が属する宗派によって異なる。

い。

> むかしのいわゆる神仏習合[275]という時代は、神社でも仏像は盛んにつくられていましたし、お寺でも神像を安置するところがあったようですが、現代ではまずないです。

神像を江里康慧が彫るときには、神式でお祓いをする。

> 私の例では最近、三重県にある神社に、阿弥陀如来像と聖徳太子の2体をお納めしたのです。その時は、やはり神式でやりました。お祓いですね。

儀式ではあるが、彫る過程の一部に違いはなく、神仏が融合した状況での樹木・木材・仏像の関係については、さらに詳細な研究が必要であろう。

5.2.4. 仏像の「魂(たま)」

仏像を修復しなければならない時には、像の魂を取り除くために「魂抜き式」という儀式がおこなわれる。修復が終わると、魂を戻すための「魂入れ式」をする。これらの式は、仏像が安置されている寺院の僧侶が参加して執り行われる。

仏像には魂があるという考え方は、現在でも日本で広く信じられている。私は一度、京都の東寺の修復作業の現場に僧侶が来たときに居合わせたことがあるが、修復途中の像の前でお経を上げていた。博物館でさえ、像の魂をおろそかにしない。像の素材を顕微鏡で調べるために、ほんの小さな破片を採取しようとしたときに、修復中ではない像からの採取がきわめて難しかったことがある。像に傷をつけたくないという気持ちからの対応であるのはもちろんだが、宗教的な理由も関係しているだろう。ここ数年は、樹種を特定することが美術史の有効な研究方法であると受け入れられるようになったので、修復の時期を待たずとも木片サンプルをもらえるようになった。

5.2.5. 神社や寺院におさめる像

京都の彫師である矢野嘉寿麿は、京指物組合の一員である。矢野は、寺社におさめる彫物でなければ、使う木材のための儀式はおこなわない。

> 神社でしたら神主さんがお祓いをして、彫りとか色をつける人、建築屋さんとかそういう人をみんな呼んでお参りしてから彫り始めます。彫りあがると、またみんな呼んで、寺の場合は落慶法要(完成の式)、神社の場合はお祝いをします。ある程度自然のものである木を使うことに対してのお礼ですね。

[275] 仏教が538年に日本へ伝わったときに、神道と共存する形で広まった。仏教と神道は、奈良時代には交流が多少ある程度だったが、平安時代の2大宗派である天台宗と真言宗が興されると密接に関わり合うようになる。神は仏教の教義の保護者ではなく、仏陀と同等と考えられるようになったのである。中世期にはこのような習合が広まったが、江戸時代には論議を呼ぶようになり、19世紀に天皇が復権して神道と仏教を分離させたことで廃れた。(Hammitzsch 1990, pp. 1460-1464 参照)。

神社や寺の像は建物の一部であるため、建築する手順の一部として儀式がおこなわれた。こうした儀式は、地域によってさまざまなものがある。

5.2.6. 建築の儀式

建物の建築手順には、古代からおごそかな儀式や式典が組み込まれていた。ウィリアム・コールドレイク[276]は、次のように述べている。「こうした儀式の多くは、日本固有の神道の式典に沿ったものであるが、地域の習慣、家の慣習によって大きな違いが見られる。10世紀初頭に編纂された『延喜式』は、もっとも初期の皇室作法が記録されているもので、伊勢神宮を建設するときの神式の儀式が書かれている。立柱祭（柱を立てる祭り）や後鎮祭（完成のお祭り）のような重要な場面で神に供える品々も事細かに列挙されている。伊勢神宮を20年ごとに定期的に建て直す遷宮は、建築が儀式化された好例であろう。」

図89 伊勢神宮の境内の空き地。伊勢神宮で20年ごとに実施される遷宮の一環として、奥に見える社殿がここに再建される。

コールドレイクはさらに、遷宮に費やす8年間に32の大きな式典や祭りが催されると続けている。これには、遷宮で使う神聖な木を伐りだす山の神に祈りを捧げる山口祭や、神体を古い宮から新しい宮へ移すときの厳かな儀式がある。神聖な場が穢されないように、手斧の振りすべて、鋸の挽きすべてが、白い装束を着てお祓いを受けた宮大工によって主宰・実施される。

日本では建物を建てるときに、地鎮祭、上棟式、落成式が現代でもおこなわれている。土を掘る地鎮祭は、建てる土地の神を鎮める儀式で始まり、建築の安全を祈る。建築場所の霊が宿る区画の四隅に若い竹を立て、それらを神聖な藁で綯った注連縄でつなぎ、注連縄からは白い紙で作った紙垂をたらす。そして祭壇を設け、別の台には米、塩、果物、酒を供える。神道の木と言われるサカキ（*Cleyera japonica*）の枝を葉がついたまま振って、祈りを捧げお祓いをする。

一番重要な式は、木材の枠組みができたときにおこなう儀式で、上棟式または棟上げ式と呼ばれる。棟木を儀式的に持ち上げて据えつけ、枠組みが無事に建ったことに感謝の念を捧げ、建物の安全と居住する人の健康を願う祝詞が唱えられる。このあと宴会をしてお祝いをする。建物が完成したときには、建設に携わった人、隣近所、友人も招いて落成式をおこなうが、それほど格式ばったものではな

276 Coaldrake 1990, p.5。

図 90　大工の手引き書に描かれた棟上げ式の散餅儀のようす。建築のあいだの厄祓いのために、餅や菓子が参列者にまかれる（『匠家必用記』1756）（日本建築学会図書館デジタルアーカイブスの厚意で転載）

い。

　昔は、棟梁自身が神官の衣装を着て祝詞(のりと)を唱え、祝辞を述べて式を仕切った（図90と91）。こうした儀式は棟梁が責任をもって実施し、式で使う飾りを作るのも棟梁だったが、この部分のしきたりは今ではほとんど廃れてしまった。

　前述したように、しきたりは千差万別である。矢野嘉寿麿は、上棟式で中央の柱に面を取り付けるゆえんを説明してくれた。

> 日本では棟上げ式というのをしますね。神道ですね。おかめさん[277]の顔もまつります。おかめさんの謂われとはこうです。千本釈迦堂を建てるときに大工さんが大きい柱を一本短く切ったのです。それで困ってしまっているときに、奥さん（おかめさん）が「それやったら上にくぎで肘木(ひじき)をつけたらどうですか」と言ったので、そのようにしたら、あまりに評判がよかったので、大工さんは「女房から聞いた」と言えなくなって女房を殺してしまったのです。それで上棟式の時はおかめさんの顔をあげて棟上げ式[278]をするのです。

　仏像を製作するときにも、伝統的な建物を建築するときにも、でき上がるまでのあいだに、さまざ

[277]　「おかめ」は、平安時代の女性をモデルにしたと考えられる一般女性の顔。
[278]　神社を建てるときには、神官が神道の神聖な道具である御幣(ごへい)（串棒の先にジグザグに折った白い紙をつけたもの）で木材のお祓いをする。仏寺を建てるときには、僧侶が経を唱える。

図 91 京都の画家である橋本関雪（1883-1945年）のアトリエ「白沙村荘(はくさそんそう)」の棟上げ式。1916年10月。（写真提供：財団法人橋本関雪記念館）

まな儀式がおこなわれる。ここで興味深いのは、仏像でも建築でもヒノキが最高の素材とされることである。薄い色、良い香、光沢ゆえに「清い」素材とみなされる。物理的特性も非常に良い。腐敗しにくく、割りやすく、乾きやすく、水に強い。

5.3. 木が有する象徴性

日本の木工製品を詳しく見ていくと、その技術の高さと美術的品質の良さにただただ感心するばかりである。動物をかたどった根付[279]のようなものは、美術品としての価値を見分けるのはそれほど難しくない。しかし、木工鑑定家にしかわからないような細工が施されていたり、隠れた意味が埋め込まれていたりする。以下の節では、日本の木工芸に散見する謂れや隠喩について見ていく。

5.3.1. 正倉院の宝物からの着想

奈良の東大寺にある正倉院は、おそらく世界でも最高のアジア工芸品の博物館だろう。日本の工芸家にとっても、製作の刺激を得るための大切な場になっている。収蔵品には、「ユーラシア大陸の各地からシルクロード等を経由して日本に運び込まれた稀少な宝物の数々、7世紀から8世紀の日本の

[279] 印鑑・薬・タバコなどの入れておく印籠につなげた紐の先に取り付けた小さな彫物。この彫物を着物の帯にひっかけて、印籠が落ちないようにした(Iwao 1963-2000, p.498)。

染織物や服飾関係品、貴重な文書類、そのほかさまざまな儀式の道具、由緒ある品々、美術品が集められている。正倉院の『正倉』とは古代律令体制のなかから発生したもので、本来は田租として国家に納めた正税(正稲)を保管するとともに、絹織物・鉄製品などの財物をもあわせ収納した主要(＝正)な倉庫(＝倉)を意味し、この正倉が棟をならべ、築地塀などで囲った一画を正倉院と称したのである。したがって正倉院は中央の平城京の大蔵省、内蔵寮や、地方の国衙・郡衙といった政庁に設置され、さらに東大寺・西大寺などの大寺にも設置された。よって本来は正倉院は普通名詞であったが、長い年月の間に、東大寺の正倉院だけが残り、さらに明治8年(1875)に東大寺から離れて国の管理となった特定の地域の一画を示す固有名詞として用いられるようになったのである。現在は宮内庁の正倉院事務所が管理している。(中略)8世紀以来、正倉院の宝物は皇室が保存してきた。これらの宝物は1962年に、湿度を調節する設備をそなえた新しい鉄筋コンクリートの西宝庫の北倉・中倉・南倉に分納され護持されている。その数量は約1万件といわれているが、(中略)明治の中頃からはじめられた染織品の整理事業の成量は断片ながら数十万点に達しているといわれる。やはり、よくいわれる"万余の宝物"との正倉院宝物に対する形容はいつわりではない」[280]。

こうした宝物は、おもに752年の大仏の開眼供養に関係した品々と多数の献納品である。献納品には、聖武天皇の死後49日目に皇后の光明天皇が寄贈した品々も含まれる[281]。

「正倉院の数多くの収蔵品には、文書類、書跡、書道具、調度や屋内装飾のための日常の家財道具、飲食器類、装飾品、仏具類、武具、楽器、伎楽面、楽舞装束、遊戯具、年中行事品、香薬類、そのほか稀少で貴重な品々が含まれる。添えられた献物帳や個々に付された墨書などから、その由緒・伝来の正しさ、質の高さ、さらに量的な豊富さ(中略)を誇る。(中略)インドやペルシャ伝来の品々、中国の唐(618-907年)の緻密な文化、唐の影響を受けて日本で作られた製品などには、8世紀という製作年代の古さなど、数々の特質のなかでも、当時として全世界ともいえるユーラシア大陸の各地から海路、陸路のシルクロード等を経由して集められた素材・技法・造形意匠・文様など、いわば宝物のもつ国際性とも称すべき大きな特質が指摘できるのである」[282]。

宮内庁は、1972年から1975年にかけて、年に一度10月の終わりから11月の初めにかけておこなわれる1週間の通気期のあいだに、木製の宝物についての調査を実施した。この調査の結果は、『正倉院の木工』[283] という分厚い本にまとめられて出版された。これには、調査した宝物の写真が多数掲載されていて、本を所有している工芸家も多い[284]。

次の例は、白檀八角箱(図92)が井口彰夫の作品(図93)の参考になったことを示している。「八稜形に象った付印籠蓋造の浅い箱で、床脚がつく。主材はビャクダンであり、これを素木のまま用いる。ビャクダンを木工の用材とするのはきわめて珍しく、宝庫の唯一例とされる。構造は側板に天板(蓋)と底板を取り付け、いったん中空の容器とした後に、これを挽き割って蓋と身に分けた太鼓造とする。したがって側板の上下は木目が通じている。これにさらに身の口縁内側に立ち上がりを取り付けて蓋と身をかみあわせる、付印籠蓋式に加工している。蓋の天板は3枚矧ぎ、裏にシャクリを施して

280　奈良国立博物館 2001、(英語版), pp.6-7。
281　奈良国立博物館 2001、(英語版)p.7。
282　奈良国立博物館 2001、(英語版)p.8。
283　正倉院事務所 1978。
284　毎年、10月の末から11月の初めにかけて、宝物の一部が一般公開される。日本の一般庶民が奈良時代の高度な工芸技術を詳細に観察できる唯一の機会である。

図92 白檀八角箱（ささげ物の箱）。底裏に「吉祥堂」の墨書銘がある。東大寺吉祥堂は954年に焼失した。正倉院、中倉159、35番（奈良国立博物館 2001, p.89）。
高さ9.3cm
直径34cm
（写真提供：正倉院事務所）

図93 正倉院の八角箱を模して作られたケヤキの箱。井口彰夫作。
高さ9.3cm
直径34cm
（京都大学、材鑑調査室）

天板の反りを防ぐ。天板の周縁部に丸みをとり、側板との接合部には同材の押縁を巡らし塵居（ちりい）としている。蓋と身の側板は、8つの稜ごとに作り出した8つの部品を、雇核（やといざね）を用いて留付している。身の下端にも蓋の塵居に対応して同材の押縁を巡らしている。底板はカワヤナギ（*Salix gilgiana*）[285]材で丸入れとした入れ底である。床脚は八稜形の入角（いりずみ）に立ち、それぞれ葉状を呈し、上面を側板と底板の双方にかける。畳摺（たたみずり）は蘇芳染（すおう）め[286]のカキ材4片を接合する。底裏に「吉祥堂」の墨書銘がある。東大寺吉祥堂は奈良時代に建立され、吉祥悔過（きっしょうけか）の道場とされたが、天歴8年（954年）に焼失した。」[287]。井口彰夫は、この「ささげ物の箱」と同じ箱をビャクダンで製作するよう依頼され、まずは試しに木目が美しいケヤキで写真のような同じ形の箱を製作した。

5.3.2. 桂離宮からの着想

庭園に囲まれた桂離宮は、京都の桂川の西岸に位置する。智仁親王が設計し、17世紀に建てられた。洗練された日本の建築に特有の印象的な細工がふんだんに施され、繊細な美しさを放つ。そうした小さな細工が工芸家の目を引く。工芸家は、その細工を自分なりに作品に取り込むことで、元の工芸品に対する敬意を示すのである。

宮下賢次郎の指物の違い棚は、まさにそれが当てはまる。たとえば宮下が創り出す大阪唐木指物の調度を見ると、桂離宮（図94）の建築要素に着想を得ていることがわかる。棚の右手の引き戸（図10）には、新御殿の窓枠の美しい装飾的な櫛型を使っている（図95および図11）。宮下が着想を得た櫛型（図10）は、右手の奥の壁際に見える。これは新御殿の「一の間」の上段にある窓である[288]。

木工芸品の鑑定家がこの違い棚を見ると、丸みをおびた明らかに中国風の要素が取り入れられてい

285 丈の低い滝木。
286 スオウ（*Caesalpinia sappan*）から作られる染料は、木や布を赤や紫に染めるのに使われる。
287 奈良国立博物館 2001、（英語版）p.89。
288 新御殿は、後水尾院が滞在するために1662年に建てられた書院造の建物。図94に示すように畳と板の間を組み合わせた斬新な縁側などが見られる。

図 94 桂離宮の書院造りの中心部。左から、新御殿、楽器の間、中書院。新御殿には櫛形窓があり、**図 10** に示す棚の引き戸はこの櫛形窓を参考にしている（写真提供：宮内庁京都事務所）

図 95 新御殿の内部。右手の奥に障子を立てた櫛形の窓が見える（伝統文化保存協会 2001）。（掲載許可：宮内庁京都事務所）

ることや、「和風の真髄」と形容されることも多い建物を模した意匠に唐木を使ってあることに気づき、それを高く評価する。

図96 「源平杢」がある秋田スギの天井板。中央の赤っぽい心材の周りに白っぽい辺材が広がる。

5.3.3. 「源平合戦」の天井板

　前章では、たとえば吉野スギと土佐スギのように、産地によって木目がどのように違うかを見た。次の例では、地理的な名称ではなく、日本の歴史上の出来事が木目の呼び名になっている。

　源平合戦[289]（1180-1185）は、源家[290]と平家[291]が対抗した戦だった。戦いのときに源氏は赤い幟を使い、平氏は白い幟を使った。図96に示す秋田スギの模様を見ると、赤っぽい心材が白っぽい辺材で取り囲まれている。この色の違いを日本人が見ると、洗練された平氏（白い辺材）と荒っぽい源氏（赤っぽい心材）を連想する。だからこの木目は「源平杢」と呼ばれる。

　木工芸とその素材についての文化的側面を見てきたが、日本のほとんどすべての工芸家は国産材を好むと言ってもよいだろう。日本の木材の方が好ましい理由をはっきりと説明できない工芸家もいたが、多くの工芸家は、作業上の経験から国産材を好んだ。国産材を好むのは、必ずしも日本の木材が外国の木材より優れているからではなく、日本の工芸家と、木という素材、そして何世紀もわたって妨げられることなく作られてきた工芸品の3者が密接に関係しあった結果を示しているのだと私には思える。

　木材の宗教的な面を見ると、建物を建てるときや仏像を作るときに、仏教や神道の重要な儀式が多数おこなわれていることが明らかになった。たとえば、伐採する前に立ち木のためにおこなわれる儀

[289] 源平合戦は、兵士同士が対面して戦った争いであったため、英雄伝が数多く生まれた。源氏と対戦することになった当時、平氏の指導者たちは京都の貴族社会の文化に染まっていた。このため、粗野な源氏の兵に負けたことが、日本人の心に哀れの情を呼び覚ます（Hall 1987, pp.88-91参照）。

[290] 源氏。

[291] 平氏。

式、製品になる前の木材のためにおこなわれる儀式、製作工程の初めと終わりのけじめとして木材や道具のためにおこなわれる儀式などがある。仏像を修復するときにも特別な儀式がおこなわれる。

　本章の最後に挙げた3つの例からわかるように、日本の工芸家は、さまざまな事柄から刺激を受けながら製作をおこなっている。正倉院に収められているような古い宝物、桂離宮のような有名な建築物、そして源平合戦のような史実からも着想が得られる。

　伝統的な木工芸家にとっても、それを鑑賞する人にとっても、木は単なる素材ではなく、さまざまな情報を伝える媒体なのである。

第6章　伝統的木工芸の美的側面

　日本の木工芸品の何より素晴らしいことの一つは、手間を惜しまずに木目の美しさを引き出している点にあるだろう。木目が色合いや手触りとうまく調和するような細かい配慮もされている。

　色合い、手触り、木目を引き立たせる方法は、木によっていろいろある。まずは樹種を選ぶことで木材の表面の特性が決まる。製材方法、木取りという切断の工程、仕上げの方法によっても表面の特性が変わってくる。おもしろいのは木の表面に塗装をしない場合があるという点で、木肌をそのままにした「白木」と呼ばれる状態が自然な美しさとして尊ばれる。工芸品の枠組みや形は、どちらかというと単純なものが多く、形の特異さを前面に出さないことで木目の美しさが引き立つ。

　日本人の木材の捉え方を理解するためには、美しさについての根本的な考え方を知る必要がある。何がこうした考え方を支えているのか、何か決まりごとや原則があるのか、そもそも何を美しいと呼ぶのかを本章で考えていく。

　自然の産物である木材は、加工する前のものですら、日本では美しいとみなされている。工芸家は、加工して表面の美しさを高めたものと同じように、加工していない材の自然の美しさも大切にする。

　聞き取り調査では、木材の美しさを個人的にどのように感じているか、どのような理由でそう感じるのかを、材の全体的な特性について考えたときと、木目や杢といった見栄えを考えたときに分けて話してもらった。また、製作するときに材の美しさを引き出すためにどのような手法を用いているかについても尋ねた。

　ほとんどの工芸家は、この質問自体に驚き、すぐに意見を述べる工芸家がいた一方で、考える時間を必要とする工芸家もいた。興味深かったのは、木材について感じていることを人になぞらえて「温もりがある」とか「生き生きしている」と説明したことだった。京都指物組合の綾部之は、即座に木を人間にたとえた。春の芽生えは、若者の生命感を連想させるという。

　木材に対する強い思い入れは、木材は敬意を払うものであり、木材に対して責任があるという考え方に基づくものであることがわかった。滋賀県蛭谷の木地師でもあり、以前は杣夫をしていた小椋正美は、自分が使う材を伐採するときには、木に対して申し訳ないという気持ちと敬意の気持ちがあると語っている。この姿勢は、木材を無駄にすることを恐れる綾部の気持ちや、つまらない作品を作ってしまって材を「死なせ」ないかを危惧する矢野嘉寿麿の気持ちとも相通じるものがある。

　聞き取り調査をしたほとんどの工芸家は、木材に対して深い敬意と愛着を感じていて、木材は生きているとみなしている。そして、製品を通して木材がもともと持っている木の味を出したいと語る。木材には、色合い、手触り、木目、その他さまざまな物性や強度といった特性が織りなす「個性」があると工芸家の眼には写る。材のそれぞれの特性を知った上で、その「味」を作品で表現するのが自分たちの役割だと考えているのだ。

　木材の美しさを論ずるには、2つの面を考慮する必要がある。1つ目は、木工製品の鑑定家や工芸

家が自然の木は美しいと感じ、評価に値すると考える美しさという面である。もう1つは、材の美しさを引き出すために工芸家が使う特別な手法と関係してくる。木材の美しさは、材の本来の木目や色合いによっても決まるが、木取りをする工芸家の腕によっても決まる。この2つを別々に見ていこう。

6.1. 大きな視点から見た木材の全体的な美しさ

木材の美しさを表現するときには、色合い、木目、手触りのすべてが大きな役割を果たす。色合いと木目は目で見えるのに対して、手触りは手で触れてみないとわからない。用材の種類を選ぶときには、重さも選ぶ基準になることは後述するが、これも、触れた時に手が感じる圧力という形で手触りに影響する。

6.1.1. 木目と杢

木を美しいと感じるかどうかは、木目と杢の現れ方によるところが大きい。そしてこの木目の見栄えは、製材の仕方や幹の切り方で違ってくる[292]。図97には、基本的な切断面と、それによって得られる木目を示している。

図97 幹の内部の基本的な構造と面。
X: 木口面
R: 柾目面
T: 板目面
（Hoadley 1990, p.12 を元に作成）

- 木口：丸太を輪切りにしたときに現れる木目
- 柾目：丸太を髄から放射方向の面で切ったときに現れる木目
- 板目：丸太の表面の接線方向と平行に切ったときに現れる木目

4つ目の切断面として、杢と呼ばれる模様のある木目を挙げてもよいかもしれない。

292 木目の特徴を決めるのはおもに年輪である。年輪1本は1年分の木の成長に相当する。多くの木材では、春に形成される早材と呼ばれる層と、夏から秋に形成される晩材と呼ばれる層が2層構造になって多数の年輪が形成される。第1章2.3.で説明したように、早材と晩材は性質が大きく異なる。軟材では、早材は色が薄くて晩材は色が濃い。オーク（ナラやカシ）やケヤキのような環孔材では、早材の成長期の初めの部分には大きな導管の孔が並び、成長期の終わりに近づくにつれて孔は小さいものになる。環孔材と呼ばれるゆえんである。散孔材では、1回の成長期を通して、形成される年輪の導管の直径はそれほど変わらない。こうした材では年輪が目立たない。軟材や環孔材では早材と晩材を見分けるのは容易であるが、硬材でも特に散孔材や木目が細かい材では、年輪の境界を見分けるのは難しい。

図 98 岐阜の高級原木市場でこれから競りにかけられる丸太。入札者は、外観と木口から丸太の質を判定する。

図 99 カキノキ(*Diospyros kaki*)の丸太の木口面。岐阜県の原木市場。

木　口

木口は、丸太を輪切りにしたときに切り口の表面に現れる木目を指す。工芸品では、白木の製品にわずかな面積がみられるだけの場合が多い。木口は工芸品の主役にはならないようだが、それが重宝される場合もある。木口には成長輪が現れるので、木の来歴がわかる。樹齢、気候の影響、生育状況が木の成長に影響し、成長輪にそうした影響が刻まれる。木材の専門家が見れば、丸太の切り口から幹全体の内部のようすがわかる。木口の表面を見るだけで、幹の中の木目のようすが推測できるのである。幹の中に杢があるかどうか、あるいは、木目の色すらわかる[293]。こうした丸太の内部の重要な情報はすべて木口に現れ、これが見分けられるようになるには長年の経験を要する。このようにして、専門家は丸太内部の材の色や木目の美しさを評定する。

図 100 ナンテン(*Nandina domestica*)材の漆塗りの香合。
　高さ 5.0 cm
　直径 5.0 cm
　(筆者所蔵)

図 101 ツバキ(*Camellia japonica*)の香合。
　高さ 6.4 cm
　直径 5.7 cm
　(筆者所蔵)

293　第4章1.で述べたように、京指物で表千家の茶道具を作る稲尾誠中斎は、これに長けている。丸太の木口だけ見て材の質を判断し、一本買いをする。

まれに木口面が工芸品の表面に使われることがある。小さな木の幹に樹皮をつけたまま、はっきりした木口の木目を見せた香合が2つある（図100、101）。使われた樹種はツバキ（図101）とナンテン[294]（図100）だった。ナンテンは樹高が1mから3mになる木で、幹の直径は太くても10cmにしかならない[295]。すぐれた木工芸の技法をもってすれば木口の美しさも引き出せることが、この2つの香合からわかる。髄や樹皮を含む木材の乾燥には工芸家の腕が問われる。乾燥させる時に髄があると、ふつうは内部割れや表面割れを起こすし（図80）、木材の収縮によって樹皮が剥がれ落ちる。日本庭園などでは小さな潅木でしかないナンテンを工芸品にしたという点も、木工品鑑定家の目を引く。

伝統的な碁盤も、木口が尊ばれて特別な関心を引く工芸品の例であろう。碁盤は、カヤやカツラなどの木を四角く切り出して作る。とりわけカヤが好まれるのは、弾力性、美しい色、つや、香りが碁盤にいちばん適しているからだ。また、使い込むほど美しいあめ色になる。

碁盤の価値は、その厚さで決まる。厚いものは6.5寸あり、幹のどこから取るかによっても評価が違ってくる。図102には、碁盤を切り出す丸太の部位を示した。

幹の接線方向と平行に碁盤を切り出すと、表面は板目になる。木裏（丸太の内側）か木表（丸太の外側）のどちらが上面になっているかでも評価が変わる。図103の碁盤は、上面にうまく木裏がくるように木取られている。

柾目の碁盤には、「天地柾」と「天柾」の2種類がある。天地柾は、幹の中心からきっちりと放射方向に木取りされたもので、木口面には成長輪が縦に並ぶ（図104）。天柾は、放射方向から少しずらして木取られるもので、木口面の上面側では成長輪が縦に並ぶが、下面に近づくにつれて成長輪は横に寝る（図105）。

碁盤を柾目で取るには、木の樹齢は700年はなければならない。それぐらいの樹齢の木ならば、使えない髄を避けて碁盤を切り出すのに十分な太さがある。板目の碁盤は、もっと細い幹からでも切り出せる。九州宮崎県の木は、色が良く木目の幅が狭いことから、たいへん珍重される。しかし、実際のところ、太い木がなくなってしまったので、今は中国をはじめとする世界各地から用材を輸入している。

木目の方向と厚さは、盤の弾力性に影響する。碁の対戦では、貝殻から作った白い碁石と、黒い碁石を碁盤に打ちつける。カヤ材は、打たれた石を受け止めるのに必要な弾力性を持っており、盤に打ちつけられた石は小気味良い音をたてる。碁盤には木口面が美しく現れ、木目の方向や盤の厚さが価格を左右する大きな要因になる。その価格は、30万円から200万円までと幅がある。

柾　目

丸太を縦に半分に割ると、表面には柾目が現れ、針葉樹では、成長輪がきれいな平行線を描く。一般に柾目は板目よりも木目が単純でおとなしい。

もっぱらクワで茶道具を作る川本光春[296]は、クワの柾目は板目や杢よりも扱いやすいと言う。たとえば、茶席で菓子を供する菓子盆に適している。板目や杢は木目が華やかすぎて、菓子よりも盆が客

[294] ナンテンは英語ではheavenly bamboo（美しい竹）と呼ばれる。ナンテンを遠くから眺めると、葉が竹に似ているからである。（Valder 1999, p.311）。

[295] 上原 1961, p.1015。

[296] 川本光春は裏千家の茶道具を製作する。

6.1. 大きな視点から見た木材の全体的な美しさ

図102　碁盤のさまざまな切り出し方。
　板目＝上面の「天」も下面の「地」も板目
　天地柾＝「天」も「地」も柾目。
　天柾＝「天」のみ柾目

図103　板目の木裏を上面に持ってきたカヤの「板目木裏盤」。(写真提供：棋聖堂)

図104　上面も下面も柾目で取ったカヤの「天地柾盤」。黒田信(別名　鷺山)作。(筆者所蔵)

図105　上面を柾目で取ったカヤの「天柾盤」。(写真提供：棋聖堂)

図106 五角形のクワの菓子盆。縁は柾目で、底面は板目。(写真提供:日本特殊印刷)

の目を引いてしまう。

　控えめな木目がクワの特性といえる。川本は、筍杢は、普通のスギや雑木と呼ばれる広葉樹に見られることが多いという理由から、こうした工芸品にはそぐわないと考えている。川本がスギの杢と言うときには、おそらく屋久スギのような木を考えているのだろう。屋久スギは日本南部に生育し、成長する環境の影響で木目が不規則になる。しかし秋田スギは、成長輪の幅は狭くてばらつきが少ない。早材と晩材が明瞭に分かれており、申し分のない柾目がとれる[297]。秋田県で桶を専門に作る田中久則は秋田スギを使う。樽を作るときには、木目の幅ができるだけ均一な材を探す。一方、やはり秋田県で櫃などの日用の曲物を製作する柴田慶信は、柾目で「遊び心」を発揮する。図107のように、柾目の不規則な間隔や色合いを使うのが好きなのだ。「自然な木目を見せるだけでなく、木目のおもしろさを見せたいのです」と言う。

　柴田によれば、曲物では柾目が重要である。木が髄から放射方向ならうまく割れるように、柾目の

図107 秋田スギの柾目を使った櫃の蓋。柴田慶信作。(撮影:シリル・ルオーソ)
　　　高さ10cm
　　　直径17cm
　　　(筆者所蔵)

297　屋久スギと秋田スギの違いについては第3章1.を参照。

木は割りやすい。柾目は曲げやすいということもある。

　柾目の板は、板目の板よりも歪みにくいという技術的な利点もあり、これは重要な特性となる。唐木で製作をする宮下は、この性質をコクタンについて説明している。

　　コクタンの場合、うちはあまり使いませんが柾を取ります。コクタンは狂いがわりと大きいのです。だから柾目で。木目も柾目のほうがきれいなのです。縞黒檀はとくにそうです。木目にしたら黒柿のような柄が出ます。ですが、シタンとカリンは板目のほうが模様もきれいです。

　　コクタンは板目のほうが収縮がきついです。もちろん、どの木でもありますが、コクタンは板目にしても収縮率が相当きついです。他の木より、シタンと比べても、カリンと比べても、ああやって象嵌にしましても、収縮率が大きいです。カキなんかもそうです。コクタンもカキ科ですが、収縮率がきついです。

板　　目

　ふつうに成長した木から板を取ると、ほとんどが板目になる。そして、髄から離れたものほど特徴的な山型の模様が連続する。こうした髄から離れたものほど狂いが出やすく、歪む度合いも大きくなる。しかし歪み具合は樹種によって異なる（図108）。

　無垢材から作られた彫像、彫物、挽物などには、必ず柾目、板目、木口の3種類の木目がみられ、

図108　乾燥させた時の収縮率は、もとの幹の部位によって異なる。（Corkhill 1979, p.509 を改変）

図109　クスノキ（*Cinnamomum camphora*）の髄を含む板目を使った能面。末野眞也作。

図110 ヒノキの柾目で作られた地蔵菩薩の立像。江里康慧作。埼玉県永源寺
高さ96 cm
（江里 1990, p. 18；撮影: 木村尚達）

図111 クスノキの板目で作られた無双の坐像。江里康慧作。岐阜県虎渓山永保寺
高さ85 cm
（江里 2001, p. 27；撮影: 木村尚達）

木目はたいせつな表現の手段になる。像を彫ると、正面に持ってくる木目が顔の表面に出るので、それが柾目か板目かによって表情が変わってくる。末野眞也がクスノキの髄を使って製作した能面（図109）からわかるように、鼻、頬、額、顎などの突き出た部分に環状に板目の模様が現れる。

江里康慧は、日本で仏像に使われるおもな木である軟材のヒノキと広葉樹のクスノキの2種類について、使う木によって仏像の顔の表情が変わってくることを木目の違いで説明した（図110、111）。

　針葉樹の場合は、一応、理想は正面が柾目。広葉樹の場合は、正面になるのは板目のほうが向いていると思います。クスノキの場合は、ちょっと騒がしくみえますが、板目のほうが美しくみえます。針葉樹は柾目が美しい。これは白木で完成させる場合の話でして、漆をぬったり、彩色をしたりすると、それはあまり関係ないです。

彫物では、とにかく木目がとても大切ということになる。矢野嘉寿麿も次のように話している。

　小さいものは目のつまった細かい木を使います。サクラとかヒノキです。もちろん大きいものにも使いますけど、小物とか欄間みたいなものです。大きいものは目の粗いケヤキなどを使います。ナラガシ[298]もそうです。

298　ナラとカシは、英語のオークに相当する。カシは常緑で、日本の西部と南部に分布する。落葉性のナラにはミズナラ（*Quercus crispula*）とコナラ（*Quercus serrata*）がある。ミズナラは日本の北部に分布するのに対して、コナラは日本全国に分布する。
　矢野嘉寿麿は特に硬いナラを指すときには「ナラガシ」という用語を使う。「ナラガシ」も「カシ」も硬さが同

木目のおもしろさが木のおもしろさですね。いくら高価な木でも、木目がないとあまりおもしろくありません。たとえば尾州ヒノキはケヤキよりはるかに高価ですが、おもしろみが少ない。ケヤキは安いですが木目がおもしろい。色をつける場合は別ですが、そのまま見る時は木目が一番大切です。

　矢野にとって尾州ヒノキは、木目が単純なので、仕上げが白木の彫物には適さない。しかし、その単純さが仏像に適しているということもある。ここで挙げてきた例は、木工では木目が重要であり、適切な樹種を選ぶことの大切さを示している。

杢

　木目の見栄えを論じるならば、「杢」(第1、3、4章を参照)についても論じなければならない。杢は、成長具合が異常だった木にみられる。そのような木には、「木の中に華やかな模様ができる。ふつうの杢は、木目、放射組織、枝分かれ、色の濃淡、繊維組織の異常や交差、成長中の樹皮に圧力がかかったときにみられる。特殊な杢は、枝が折れたとき、寄生植物やつる植物の巻きつき、菌類、昆虫、鳥、傷、萌芽[299]、剪定[300]、腐敗が起きたときにできる」[301]。

　立ち木がそのような特殊な状況に置かれると、変化に対処する木の能力に応じて、独特のきれいな杢ができる。こうした杢は木工芸では高く評価され、さまざまな厚さの板にされたり、彫物や挽物に使う木塊にされたりする。聞き取り調査をおこなった工芸家は、次のような杢を挙げた。

図112 孔雀杢のある黒柿で作られた四方盆(よほう)。(撮影：シリル・ルオーソ)
　　　　長さ 22.5 cm
　　　　幅 22.5 cm
　　　　高さ 3.3 cm
　　　　(筆者所蔵)

　　じだと考えているが、矢野も含めて聞き取り調査をおこなった工芸家は「ナラ」よりも「ナラガシ」という語を好んで用いる。しかし指物師は「ナラ」という言い方をすると矢野は話していた。
299　木の切り株から芽が出ること(もともとの根からの二次的な成長)。(Corkhill 1979, p.548)。
300　新芽が出やすいように、絶えず枝の先端を切りそろえること。成長する新芽の部分が瘤になって連なり、節くれだった美しい材ができる。(同、p.419)。
301　同、p.186。

縮杢（ちぢみもく）	ちりめん模様
鳥眼杢（ちょうがんもく）	鳥の目のような模様
根杢（ねもく）	根にできる木目
糠目杢（ぬかめもく）	米ぬかのような模様
孔雀杢（くじゃくもく）	クジャクの羽のような模様
笹杢（ささもく）	ササの葉のような模様
筍杢（たけのこもく）	タケノコの形の模様
玉杢（たまもく）	真珠のような模様

日本の木工芸品にみられる杢は華やかで色彩に富み、どの木工分野の製品にもみられる。図112の指物の盆は、黒地に緑色の斑点という珍しい黒柿の孔雀杢を使っている。

6.1.2. 材　色

木目や杢だけでなく、材色も木の見栄えを決める重要な特性になる。尊ばれるのは、それぞれの木に特有の自然な色合いで、これが作品に独特の個性を与える。箱根寄木細工では、色の違う木片を組み合わせて幾何学的な模様を作る。

木の色合いと言うと、心材の色だけをとりあげることが多い。辺材は腐食が早いので木工芸ではあまり使われない。しかし、心材と辺材で色の違いが大きい樹種が多いため、装飾品には両方を一緒に使うこともある。

岐阜県の高山で一位一刀彫を営む東勝広は、まさにこのような作品を作る。フジの豆の鞘を這うカエル（図114）を彫ったときには、心材と辺材の色が違うナツメ（図113）を使った。一続きの木塊の褐色の心材の部分でカエルを彫り、辺材の部分で豆の鞘を彫った。

木材の色が関係する次の2例には、日本の文化で重要な意味があるヒノキとカキノキが使われる。どちらも色が評価される点は同じなのだが、評価のされ方がまったく違う。

図113 赤褐色の心材と色が薄い辺材の違いが見て取れるナツメ（*Zizyphus jujuba*）材。

図114 ヤマフジの豆鞘に乗るカエル。東勝広が一続きのナツメ材から彫り出した。カエルの部分が心材で、豆鞘の部分が辺材。岐阜県高山。
高さ2.2cm、幅3.0cm
長さ13.3cm
（筆者所蔵）

6.1. 大きな視点から見た木材の全体的な美しさ

図115 左:ヒノキ材。右:スギ材。

　日本の木の文化ではヒノキの評価がいちばん高い。あらゆる品質がすぐれているだけでなく、その薄い色合いが好まれる。スギなど他の軟材と比べると、成長輪のうち、色の濃い晩材の部分が相対的に細いために、全体が白っぽく見える(図115)。

　長野県の木曽地方の山を産地とする尾州ヒノキは、木目の細かさと色の白さが特に高く評価され、仏師の江里康慧ら多くの工芸家が好んで使う。

　古い時代には、多くの仏像がヒノキで作られた。日本に仏教が伝来してから、ほとんどの仏像はクスノキで作られていたが、平安時代の仏師はヒノキをかわりに使うようになった[302]。木目や色だけでなく、耐久性、安定性、割裂性といった物理的・機能的な特性も、ヒノキを選ぶ理由になったのだろう。

　ヒノキは「清浄な」素材と考えられている。建築材としても優れていて、神社や寺院では特に好まれる。日本の神社の中でいちばん格が高い三重県の伊勢神宮は、685年に始まった慣習にしたがって20年ごとに建て替えられる[303]。材はヒノキが使われ、それを20年ごとに替えるため、白木の建物の表

図116 色の違うカキノキ材。左から右へ：通常のカキノキ、縞柿、黒柿。

302　小原 1972, pp. 34-119。
303　Lewin編 1995(1975), 430。式年遷宮(定期的に拝殿を再建すること)は、天武天皇(673-686年)がはじめた慣習で、古代には広くおこなわれた。こうした再建が今でもおこなわれているのは三重県の伊勢神宮だけである(Iwaoら編 1963-2000, p.264)。伊勢神宮の建て替えは、一回を除いて現在まで20年ごとにおこなわれてきた(木内編 1996, p.11)。

図 117　白い象嵌を施した香合「雁と月」。縞柿材の模様を雲に見立てている。
　　　　　長さ 9.5 cm
　　　　　幅 3.7 cm
　　　　　高さ 2.5 cm
　　　　　（筆者所蔵）

面はいつも色が薄い。

　仏教の寺院は、もともとは塗装されていた。いまでも、伝統的な手法で修復された薬師寺の一部には塗装が施されている。

　カキノキは、濃い黒が好まれる。材の色は基本的にはベージュ色なのだが、木によっては心材が黒くなり（図99）、一部だけが黒いものを縞柿、全部が黒いものを黒柿と呼ぶ（図116）。茶道具の香合のような洗練されたものには、この木を使うことがある。図117の三日月型の香合では、木のもともとの模様を雲に見立て、象牙の象嵌で雁をあしらっている。

　木の自然な色合いを製品の意匠に使う工芸家もいる。黒柿には、黒地に緑色の斑紋が一面に散るものがまれにあり、孔雀杢と呼ばれて珍重される（図112）。

　箱根寄木細工では、さまざまに色が違う木を組み合わせて模様を作る。調和が取れた色の組み合わせにするためには、木目や手触りが合う樹種を組み合わせなければならない。このような制約があるにも関わらず、日本には驚くほど多様な国産の木があるため、そこから色を選ぶことができる。こうした木の色については、表5（p. 31）にまとめた。

　木目や手触りが緻密な木では、もともとの木の色が浮き立つので、工芸家はささいな色の変化を見分けることができる。たとえば箱根寄木細工を製作する露木清勝は、ウルシの木の黄色を「レモン色」、ニガキ（*Picrasma quassioides*）の黄色を「やまぶき色」[304]と表現した。また、同じニガキでも部位が違うと黄色が微妙に異なるという。露木の鋭い観察眼によると、切ったばかりのニガキには、同じ木でもいくつか異なる黄色がみられるが、1年経つとこれらは同じ黄色になる。

　箱根寄木細工では、図16から図23に示したように、いろいろな国産の木を組み合わせて幾何学模様を作る。そのとき、色の組み合わせによって、最終的な寄木の模様の出来栄えが決まる。露木啓雄は、さまざまな木片の色を調和させて模様を考える作業が一番楽しいと言っていた（図118）。

[304] ヤマブキ（*Kerria japonica*）という潅木の黄金色の花の色を指す。

図118 さまざまな模様を組み込んだ箱根寄木細工の小さな箱。それぞれの模様には国産の異なる樹種の木が使われている。
　　長さ6.9cm
　　幅5.2cm
　　高さ3cm
　　（筆者所蔵）

6.1.3. 手触り——木理——と重さ

　木材の手触りは、手で触れて感じ取ることができる。目が細かい木と粗い木の違いは、仕上げ前と仕上げ後の表面に触れてもわかる。曲物をつくる柴田慶信は、自然のままの表面の美しさと、人が手を加えた表面とを比べて、次のように語っている。

> 美しさという面で言ったら2つの角度から見えてきたのです。今まではきれいに肌を出した。これは人の手できれいにした表面の美しさです。人工です。ところが割れっぱなしの木は、割れた本来の肌の美しさがあります。楽しいです。この自然のものを人間の道具で加工する段階で、本来の姿形を失わせないで使っていくという美しさ。ここに木の元気さがあると感じます。

　江里康慧が地元産のヒノキと尾州ヒノキの質がどのように違うかを説明したときにも、こうした繊細な感じ方が認められた。

> おなじヒノキでも木曽の尾州ヒノキのほうが美しくて彫りやすいです。お金にかえますと尾州ヒノキはほんとに高いです。これはわかりやすく布で言いますと、ヒノキは綿で、尾州ヒノキはシルクです。

　木の手触りに対する繊細な感覚が伝わってくる。しかし手触りだけでなく、木の重さも素材を選ぶ重要な要素になる。

　木地師の小椋正美が用材を選ぶときには、出来上がった器の重さを考慮する。軟材はイチイを除いて盆にするには軽すぎるものが多く、ナラやカシは重すぎる。重さが美しさの基準と言えるかどうかは難しいが、手に取った時の重さは、一つの工芸品としての持ち味を決める要因になるだろう[305]。

　川本光春は、クワの大きな特徴の一つはその重さにあると考えている。川本はもっぱらクワで茶道具を作っているのだが、クワの持ち味は、光沢と、木目の味わいと、その重みであると言う。

　宮下賢次郎も茶席で使われる道具の重さに触れている。「シタンはお盆なんかには重いでしょ。使う道具には手の重さ加減というのがありますので、シタンよりもカリンのほうが良いようです」と語

[305] 密度。イチイ＝0.51g/cm³、ナラとカシ＝0.68-0.87g/cm³、クワ＝0.62g/cm³。付表3を参照。

っている。

　大工の廣瀬隆幸も、ヒノキとアスナロ（ヒバ）を比較する際に、手で触れたときの感触について話している。どちらも湿気に強く香りが良いので、日本の伝統的な湯船に使われる。アスナロの方が値段が多少安く、断熱効果が高いので素足にはヒノキよりも温かく感じられる。湯船には一般にヒノキが好まれるが、湯の中で木の表面に触れると、アスナロの方が滑らかに感じられる。

　本書では、木の見た目や手触りに焦点を当てているが、日本では音や味も木の持ち味の評価に関係するので一考に値する。実際のところは、見た目・手触り・香り・味・音という五感のすべてが、木を美しいと感じるかどうかを決めるのに重要な役割を果たす。香り・味・音が木材とどのように関係しているかを詳しく調べることは本研究ではできなかったが、いくつか実例だけ挙げておこう。

　仏像に香木がよく用いられることからは、日本の木工芸で香りが重視されていることがわかる。クスノキ、ヒノキ、そしてもちろん仏像を作るのに使われるビャクダンも、すべて香木である。

　味が重んじられことは、米飯、酒、漬物に木製の容器が使われることからわかる。容器に使われる樹種と食物の関係もおもしろい。たとえば柴田慶信は、木製の櫃（ひつ）に入れた飯にスギの良い香りが移ると言っている。酒の容器としても良い。また漬物樽にはサワラ材がいちばん適している。

　聴覚は、音楽の演奏や劇の上演の時に大切な役割をはたす。楽器の音が共鳴する部分は木でできているので、その部分に適切な樹種の材を厳選することで楽器の音色が決まる。宗教的儀式、能、歌舞伎、文楽で使われる拍子木とよばれる木製の道具については、使われる樹種と拍子木が出す音の関係を調べてみると興味深いだろう。

　お茶の作法では、五感を使うことを大切にする[306]。禅仏教では、これを茶道（ちゃどう・さどう）や茶の湯と呼んでいる[307]。スティーブ・オーディンという学者の説明によると、「茶の湯は、茶を立てて客に出して飲むという優雅な作法と、伝統的な日本の美術品や工芸品が独特な形で融合したものと東洋美術の学者は説明することが多い。（中略）茶の湯では、体の感覚器官を通して感じる音、色、味、香り、美的感動といったさまざまな物理的刺激を洗練された型で受け止めて瞑想することで、精神を浄化しようとする。日本の仏教では、肉体と精神は根元的な部分でつながっていると見なしていることが、このような哲学的な考え方の根底にある」[308]。茶道では、すべての感覚を呼び覚まして調和させる。オーディンはさらに、「茶道の作法は、日本の深い仏教哲学を体現することであり、6感をとぎすまして調和させることで"肉体と精神"が統合できることに気づくことを目指す」[309]。

　日本の仏教を大きな目で見ると、「根源的な部分で融合した肉体と精神」が存在するという考え方

[306] 茶は日本では、おそらく奈良時代（710-784年）から飲まれている。伝教大師として知られる最澄（767-822年）が最初に中国から日本にチャノキ（*Camellia sinensis*）の種を持ちこんで栽培した。茶をたしなむ習慣は禅僧のあいだに広がり、瞑想を助ける効果があると喜ばれた。鎌倉時代（1185-1333年）には、禅僧の栄西が茶は健康に良いと説き、茶を飲む習慣は日本全体に広まった（Hammitzsch編 1990, p.868 参照）。
　14世紀から15世紀には、茶を飲んで銘柄を当てる、中国の宋（960-1279年）と同様の闘茶が武士階級でおこなわれるようになった。これが茶を飲むことが社交の場となるきっかけになった。その後、禅僧の影響によって、今日のような作法が確立した。(Hennemann 1994, p.11)。

[307] 「茶の湯」という用語は茶葉を熱湯に浸漬することを指し、15世紀から使われるようになった。17世紀の終わりには、「茶の作法」という意味の「茶道（ちゃどう、さどう）」という語が好まれるようになった。現在は、茶の湯も茶道も、どちらも使われている（Hennemann 1994, p.2）。

[308] Odin 1988, p.35。

[309] 同、p.36。

をオーディンはここで示した。この考え方は、「"六感"という考え方、つまり、"肉体"には視覚、聴覚、嗅覚、味覚、触角の五感があり、"精神"は意識という六つ目の感覚に数える」という考え方と相通じる。日本では、複数の感覚で感じることは茶の湯に限ったことではない。伝統的な美意識全体を貫く考え方だと言えるかもしれない[310]。

このような底流にある考え方は、木や木工製品を広く好むことに当てはめても良い。これまで、限られた分野（香道に見られるような香木の美学）では研究が進んできたが、広い意味で木の美しさが理論的に論じられたことはほとんどない。

6.2. 木の美しさを高める技術

ここまでは、工芸家が感じる木の美しさを取り上げてきた。ここからは、木の美しさを高めるため、あるいは木の持ち味を引き出すために、工芸家が用いる技法に焦点をあてる。

木の選定と木取りは、製品を作るのに大切な工程である。どちらも、最終的な製品の持ち味を決める工程と言える。これらについては第4章の4.1.と4.3.ですでに述べたので、ここでは「仕上げ」について見ていく。仕上げ彫り、特別な処理、表面塗装などがこの工程に含まれる。

6.2.1. 仕上げ彫り

日本の工芸品の表面は刃物で仕上げられる。刃物以外の道具としてサンドペーパーも使われるが、必ず使うわけではない。江里康慧は、仏像の仕上げについて次のように語る。

> 粗彫りを終えて「小作り」そして「仕上げ」という段階があります。仕上げの時は木目が美しく出るように削ります。

最後の仕上げ彫りは、たいへん細かい彫りになる。江里の仏像の表面をよく見ると、細かい刃の跡が見られる（図120）。サンドペーパーは木の表面を傷つけるので江里は使わないが、塗装する場合にはサンドペーパーが使われる。矢野嘉寿麿は、サンドペーパーを使うことについて次のように言っている。

> 台のほうは色をつけるので、目の細かいサンドペーパーを軽く使います。彫り物には、絶対、サンドペーパーはかけないです。かけると木の柔らかさが消えてしまったりします。

日本の工芸家は仕上げで木の「味」（持ち味）を出す。細かい彫りの仕上げで「木目を生かす」こともあれば、特別な粗い彫りで、力強い表情豊かな味を出す場合もある。

この粗い彫り方にはいくつか種類がある。矢野嘉寿麿には「なぐり仕上げ」について教えてもらった。これは、数寄屋建築でクリの柱を粗く仕上げる「なぐり」と呼ばれる技法（図122）に似ている（動詞の「なぐる」は、打ちのめす意味の「撲る」）。古い時代には柱や梁を「手斧」で粗く仕上げた（図

[310] 同、p.40。

図119と図120 左：木曽ヒノキの大日如来像。右：拡大して見ると最終的な彫り（小作り）の跡が残っているのがわかる。江里康慧作。
高さ84 cm
神奈川県乗蓮寺
（江里 1990, p.28-29；写真撮影：木村尚達）

図121 古くからの道具を使って粗い仕上げをする。柄の曲がった手斧（ちょうな）で奈良時代のヒノキの板を仕上げたところ。

図122 画家の橋本関雪（1883-1945年）の屋敷「白沙村荘」のクリの梁（はり）。梁は模様が浮き出た「なぐり仕上げ」になっている。

121）。手斧は、幅10 cmくらいの重い鉄製の刃に木製の柄をつけた道具で、大まかな仕上げをこれでしたのち、槍鉋（やりがんな）で絹のような細かい目の表面に仕上げた[311]。現代の数寄屋建築では、「なぐり」で削った白木の柱は、力強さを表すとか古風さが出るとの評価が高い。

このような粗削りは、彫刻では力強さを表現できる。17世紀の彫師だった円空（1632-1695年）は、手斧のような鉈（なた）を使って数多くの仏像を彫った（図87）。粗削りの像からは、今も神秘的な力が伝わ

311　Coaldrake 1990, p.85。

図123 円空(1632-1695年)が彫った稲作の神「稲荷」。岐阜県高山市錦山神社。
　　　　高さ 36.8 cm
　　　　幅 18.5 cm
　　　　奥行き 9.5 cm
　　　　(Alphen 1999, p.174；撮影マーク・デ・フライエ)

ってくる(図123)[312]。

　彫師の矢野嘉寿麿は、仕上げの方法について、詳しく説明している。

　　木の味を出すには、軟材でも硬材でも、きれいに滑らかに仕上げて、木目が生きるようにしなければなりません。粗い彫り方をすると力強いノミの跡が残ります。「なぐり仕上げ」と呼ばれる特殊な仕上げ方もあります。ノミの跡を重ねて仕上げます。刃の跡が残るのがおもしろいのです。木目をきれいに生かしたいなら、滑らかに仕上げなければなりません。そうすると木目が美しく引き立ちます。滑らかな仕上げは、少なくとも私の考えでは、ケヤキではできません。ケヤキは、多少粗く彫る方がいいです。

　彫師は、彫るものに合わせて樹種を決め、木目の方向を決め、仕上げの方法を決める。ケヤキの華やかな木目は大きな彫物に適していて、木目が細かくて均一なヒノキは仏像や小さな工芸品など、落ち着いた木目が似合う物に適している。ヒノキは狂いが少ない材なので、漆などを表面に塗る製品の木地としてもよい。

　曲物でも表面を粗い仕上げにすることがあり、木を割っただけの凹凸がある表面を「へぎ目」と呼ぶ(図49と50)。曲物を作るときには、木の表面のこうしたでこぼこは、ふつうは割ったあとで平に削る(図51)。しかし曲物の柴田慶信は、表面を削らないものを好む。削らずに自然の状態のままにした表面には、削ったものにはない本当の木の美しさがあると言う。

　　景色があって楽しい。きれいに仕上げたものは、ただ仕上げましたという表現で終わってしまっているのです。そのままにすると、たくさんの表情が出て来るのです。

312　Alphen 1999, pp.104-105。

図 124 板目の板の早材を削り取って割ったままの柾目の板に似せる。(Weinmayr 1996, p. 35)

　木を割るときは、必ず中心から放射方向へ割るので、へぎ目は常に柾目になる。板目をへぎ目のように見せたいときには、手で溝を掘る。これは柴田をはじめとする工芸家の多くが用いる技法の一つで、図 124 に示すように、柴田は木目の早材に掘り込みを入れる。人工的に作ったへぎ目を「つくりへぎ目」と呼び、漆を塗るものに使う。溝があることで、製品の表面に立体感が出る[313]。
　木は風雨にさらすと表面が変化する。軟らかい早材は硬い晩材よりも磨耗しやすいので、早材と晩材の違いが際立つようになり、木の表面の手触りが粗くなる。このような摩耗は奈良の法隆寺や宇治の平等院に見られるような古い建材の表面に見られる[314]。
　キリやスギのような軟材で、同じような効果を期待した表面加工の技法に「浮造り」[315]がある。この方法では、堅く束ねたメガルカヤ（*Themeda triandra* var. *japonica*）の根で木の表面をこする（図 126）。和田卯吉は、伝統的な白木の灯りの傘の仕上げを浮造りにする。木の表面をこすると、早材の軟らかい木質が削り取られて晩材がくっきりと浮き彫りになるだけでなく、表面に美しい自然の光沢が出る。
　このように、目の粗い表面は、表面の仕上げ方法によることもあれば、自然の磨耗に似せて加工されている場合もある。たとえば「なぐり仕上げ」の技法では、刃の跡を残すことで見栄えをよくする。一方「つくりへぎ目」の技法は、木を割ったままの状態に似せる。風雨にさらされた状態を削り出して、時の経過を演出することもある。
　こうした技法は、工芸家が自然を尊ぶ気持ちから生まれたのは疑いようがない。人が木に手を加えた痕跡をできるだけ減らし、木の味を存分に引き出すのだ。
　次の節では、仕上げの技法について詳しく見ていくが、木の自然の持ち味を引き出したいという思いや、人の干渉の跡を最小限に抑えたいという気持ちがにじみ出ている。

6.2.2. 仕上げと塗装の技術

　製品の仕上げでは、漆、油、ワックス、染料を塗ることで木の表面を引き立たせ、保護し、装飾する。こうした塗装は、木の光沢、材色、手触りをさまざまに変化させる。伝統的な日本の木工芸では、

313　Weinmayr 1996, p. 35 参照。
314　木材は 100 年に 1 mm くらい磨耗すると言われている。
315　表面を浮き彫りにする技法。

図 125　伝統的な灯り。和田卯吉作
　　　　高さ 57.0 cm
　　　　幅 22.0 cm
　　　　（筆者所蔵）

図 126　浮造り用のブラシで枠の仕上げをしているところ。

白木を見せるために表面に塗装を施さないことが多かった。白木は最終的な仕上げを意味していたので、表面に塗装しないことも仕上げの技法のひとつと見なすことができる。ここでは、伝統的木工芸の仕上げの技法として次の3つを取り上げた。

- 自然のままの表面（白木）
- 透明な塗装
- 色合いや表面構造を変える塗装

自然のままの表面（白木）

　白木（木地仕上げとも呼ばれる）は、塗装していない自然のままの木の表面を指し、日本では自然の美しさとしてたいへん好まれる。

　まず、木の表面に塗装しないと通気性が良くなる。曲物の柴田は、スギの通気性の良さを高く評価する。たとえば白木の櫃は、炊いた米とじかに接する。炊いた米の余分な水分を木が吸収すると同時に、飯にほのかな木の香りが移る。

　白木の製品は、使うほどに艶が良くなり、時間とともに風格が出て輝きが増すところに美しさがあると、曲物の白井祥晴は考えている。長年使い込まれた製品が放つ自然の輝きを白井は高く評価し

白木は「木そのまま」と言われることも多く、日本人が白木を好むのは、生きている木を尊ぶこととも密接に関係しているかもしれない。木でも、巨木や形がいびつなものは、神聖なものとして拝む対象になる[316]。古い神社は白木であるのに対して、アジア大陸から伝わった建築である寺は塗装されていることが多い。神道の祭壇である神棚と、仏教の祭壇である仏壇にも同じような違いが見られる。神棚はヒノキで白木のままにし、仏壇は唐木など色の濃い木に塗装が施されている。

透明な塗装

　白木の良さは、木の特性を偽りなく見せられる点にある。しかし欠点は、傷がつきやすく汚れやすいことであろう。このため、木工製品は透明な仕上げ剤で塗装することが多い。たとえば彫刻師の矢野は、白木の表面が汚れないようにくすんだ漆を塗るのを好む。聞き取り調査をした工芸家は、透明な仕上げ剤として、漆、ワックス、油を使っていた。

　漆は、ウルシ（*Rhus verniciflua*）の樹液から作られる。日本、中国、韓国では木が栽培されている。木の幹に水平に傷をつけると、白い乳液のような生漆と呼ばれる樹脂が傷から滲み出る。樹液の60％から65％がウルシオールという複雑な化学物質でできていて、漆液は、湿度の高い状態で複雑な重合が起きて固まる[317]。生漆を塗装に使うためには、濾過し、攪拌し、水分を取り除かなければならない。こうした手順を踏んでいるうちに、最初は白い乳液状だった液体が、褐色で透明な粘りの強い塗料に変化する[318]。

　漆塗りは、すでに縄文時代（紀元前8000-5000年）から使われていた[319]。数千年にわたって使われてきた漆の色は、赤、黒、透明がほとんどで、それ以外の色は脇役にすぎなかった。これは昔も今も変わらない。

　漆製品の土台はふつうは木で作られるが、ほかの素材も使われる。たとえば奈良時代の仏像に使われた乾漆という技法では、木あるいは石膏に数層の布を貼り付けて土台にした。

　漆についての以下の部分では、木を保護したり、木の表面の美しさを引き立たせたりするための透明な仕上げ剤としての漆を見ていく。

　漆を塗るときには、ほとんどの場合、「拭き漆」という技法が使われる。木に刷毛や布で生漆を塗り、木に漆が染み込んだら余分な液を拭き取る。木が漆を吸わなくなるまでこれを繰り返す。塗っている表面より下にある木に漆をすり込むのが目的なので、「摺り漆」とも呼ばれる。余分な漆は表面に残さずに拭き取るため、木が漆で覆われるというよりは、木が厚い漆の層で密封されると言った方がよいだろう。早材と晩材では漆の染み込み方が違うため、出来上がったときの色合いが異なって、木の自然の木目がより鮮明になる[320]。

　図127に示した2つの香合を比べると漆の効果がわかる。香合は両方ともナンテンで作られているのだが仕上げ方が違う。右側のものは白木のままであるのに対して、左側の香合には漆が塗ってあ

316　Rotermund 1988, p.58。
317　ラッカーゼという酵素の作用と、空気中の水分に含まれる酸素が漆と結合することで重合が起きる。（Weinmayr 1996, p.11）。
318　詳細についてはWeinmayr 1996を参照。
319　Noshiroら 2007, p.405。
320　同、pp.52-53。

図127 ナンテンでできた香合。左側は漆が塗ってあるが、右側のものは白木のまま。(京都市、泰山堂ギャラリー)
高さ5.0cm
直径5.0cm

り、漆が素材の表面構造を浮き立たせている。この漆塗りの香合は、くっきりした放射状の模様も美しいが、早材と晩材の違いがはっきりすることで晩材の美しさが引き出されている点がおもしろい。

この例からは、漆が木に深い温かみを与えていることもわかる。また、色合いが暗くなっていることにも気づく。工芸家によっては、このような色合いの変化は好まない。ポリウレタンの塗料ならば暗くならないので、伝統的な木工芸家でも、漆のかわりに今はポリウレタンを使うようになってきている。ポリウレタンには、接着効果、柔軟性、傷がつきにくいという、他にはみられない特性もある[321]。

たとえば箱根寄木細工の露木清勝は、漆で色合いが暗くなるのは好ましくないと考える。寄木細工の幾何学模様にとって、異なる樹種の自然の木の色は何よりも大切である。漆を表面に塗ると、製品の色が暗くなりすぎて模様の切れが悪くなるので、ポリウレタン樹脂を塗る。江戸時代は寄木に漆を塗っていたが、今は塗られることはない。

もっぱらクワを使う川本は、表面に漆、ポリウレタン、ワックスを塗ったときの違いを説明する。

> 昔は、桑の木は磨いたらすごく艶が出るといわれていました。今は、ワックスはしみてしまうと艶がなくなるので、ポリウレタンにしています。漆を塗る場合は桑の色が出るのですが、真っ黒になってしまいます。そのまま塗っていたのですが、漆が木目に入り込んでしまい、蒔き絵がしにくい。ポリウレタンを塗るようになってから木目に入らなくなって、こういうものでも蒔き絵ができるようになりました。どうしてもだめな時は、摺り漆を2、3回塗ってもらってから蒔き絵をします。

色の濃い唐木を使う宮下は拭き漆をおこなう。漆を塗る前には、木の表面を磨く必要がある。これ

[321] Edwards 2000, p.116。

は昔も今も、手間がかかる作業である。

> サンドペーパーは、7種類ほどかけます。場合によりますが、150番[322]から始めて、240、320、400まではドライで、あとは水をつけて600、1000番。最終的には1200もしくは1500番までかけます。150では目が粗すぎるときは、240くらいからかける時もあります。ペーパーというのはあんまり粗いのをかけると、どうしても形が崩れますからね。機械も道具も使いますが、基本的には手で磨きます。磨きをしっかりしておかないとクリアな木目がでません。

漆を塗ると、木の表面は大きく変化する。木を密封し、木の色や木目を浮き立たせ、光沢や透明感を持たせる。漆塗りの顕著な特徴は、この光沢と透明感にある。

漆を使った装飾技法をここで列挙しておく[323]。

- 蒔絵：漆で描いた絵に、漆が乾かないうちに金や銀などの金属粉を振りかける。平安時代に完成されたこの技法は、日本独特の漆芸術として発展した。
- 沈金：金箔の埋め込み。漆を塗った表面に切り込みを入れて絵を描き、その切り込みに金銀箔を埋め込み、液状の漆で金属箔を切り込みに固定する。中国の宋の時代によく見られた技法で、日本では室町時代に真似て作られるようになった。
- 螺鈿：真珠層の埋め込み。薄い貝殻を切って模様をつくり、木地に貼り付ける。中国の唐の時代に良く見られた技法で、日本には8世紀に伝わった。10世紀になると日本では、漆器に象嵌として施す技法が加わった。漆を塗った表面に貝の真珠層を埋め込み、その上からさらに漆を塗ったのちに磨いて、埋め込んだ模様を出した。
- 截金：金箔を細く切って施す装飾。金箔を四角、長方形、三角形、菱形に切り、漆で貼り付けた装飾。7世紀から10世紀にかけて、仏像などの衣の装飾としてこの技法が使われた。11世紀から12世紀には、仏像の白木の表面に截金の技法が用いられた[324]。江里康慧が彫った仏像に、妻の佐代子が截金で装飾を施している。
- 金箔・漆箔：漆に金箔を貼る。この技法を使って江里康慧は仏像に装飾を施す。

工芸家の聞き取り調査からは、樹木から採集する仕上げ剤が漆の他にも2つあることがわかった。蝋、あるいはワックスは、ロウノキ（標準和名はハゼノキ、*Rhus succedanea*）の樹皮に傷をつけたり、実を蒸して絞ったりして採取する。「蝋みがき仕上げ」では、表面を固めたり光沢を出したりするために使う[325]。蝋には少し赤みがあり、木の表面に温かみが感じられるようになる。木に直接塗ってから麻や木綿の布で磨くこともあれば、蝋を布につけて木に摺り込みながら磨き上げることもある。

木の表面の色を美しく引き出すために、綾部之は椿油を塗る。（椿油は値段が高いので、品質の良いオリーブオイルを代用品として使うこともある）。ツバキ（*Camellia japonica*）の実からとった椿油

322　1インチあたりの孔の数。
323　Iwaoら 1963-2000 を参照。p.55（沈金）、p.592（蒔絵）、p.647（螺鈿）。
324　Gabbert 1972, p.486。
325　木内編 1996, p.95。

は黄色味をおびていて、塗ると木の色が引き立つ。綾部は例としてサクラの製品を見せてくれた。

> 木にもよりますが、色も深く出ます。漆をかけると光りすぎるので、中にはいやだと言う人もいます。

透明な塗料は木の表面の色や木目をはっきりさせる。製品によって、白木のままにするか、漆、蝋、あるいは油を塗るかは、工芸家が決める。どれを選択するかによって、でき上がる製品の色合い、手触り、光沢、全体的な雰囲気が変わってくる。

色合いや表面構造を変える塗装

日本には伝統的な仕上げの技法が数多くあるが、おもしろい技法を2つ紹介する。一つは「発色仕上げ」と呼ばれ、川本がクワの着色に用いる。もう一つはキリの木目を引き立たせる技法で、桐箪笥や桐箱をつくる福原が採用している。

発色仕上げは、もっぱらクワに用いられる。切りたてのクワの木は、本来黄色っぽい薄茶色をしている。しかし長い年月が経つと、くすんだ濃い茶色（図106）に変化し、この色が珍重される。クワの深い茶色が醸し出す控えめな風合いが、茶席の主役となる他の道具類の美しさを引き立てることから、茶道ではたいへん好まれる。

ところが、この色合いを石灰（いしばい、せっかい）ですぐに出すことができる。石灰の粉を2倍量の水で溶いて木に塗り、しばらく経つと乾いて石灰が木の表面に張り付くので、それを拭き取ると、表面はクワ独特の褐色や赤褐色になっている。その表面をトクサ（*Equisetum hyemale*）で何度もこする。ムクノキ（*Apananthe aspera*）の葉を使って磨く方法もある。そして最後に表面を木の蝋でみがけばよい[326]。

福原は、キリの表面の美しさを出すために、さまざまな素材や技法を使う。

- 夜叉仕上げ：ハンノキの実を使って仕上げる技法
- 砥粉仕上げ：粘土の粉で仕上げる技法
- 浮造り：硬いメガルカヤの根で作った束子で表面をこする
- 蝋仕上げ：イボタ蝋（イボタノキから採れるロウ）を使う技法。イボタ蝋は、イボタノキ（*Ligustrum obtusifolium*）の幹につくカイガラムシの雄幼虫から得られる。

夜叉仕上げ（ヤシャブシ仕上げとも言う）では、ヤシャブシ（*Alnus firma*）の実を使って仕上げをおこなう。軟らかいキリ材特有の仕上げ方である。磨いたキリ材の表面に、ヤシャブシの実と少量の砥粉が入った染料を塗り、乾いたら、表面を浮造りで磨く。これによって、軟らかい早材の部分が削り取られて晩材が際立ち、表面の凹凸がはっきりする。最後に、イボタ蝋とロウノキ（ハゼノキ）の成分を混ぜた液で磨く[327]。

326 同。
327 木内編 1996, p.95 参照。

6.3. 茶道具が放つ木の静かな美しさ

　茶をたしなむ作法は茶の湯とか茶道と呼ばれ[328]、日本の文化や美術品の製作に大きな影響を及ぼしてきた。茶道は広く普及した作法芸術の一つで、建築美術、造園、調理技術、華道、香道といったさまざまな日本の芸術形式を組み込んでいる。また、詩作、書道、能楽とも、間接的ではあるが、深いつながりがある。陶器、漆器、木工品といったさまざまな工芸品も、茶道に強く結びついている。

　禅の精神に貫かれる茶道の作法は、社交的要素、宗教的要素、芸術的要素、儀式的要素が複雑に絡み合い、自然や四季の移ろいと密接に結びついた世界を築き上げてきた[329]。

　そうした複雑ではあるが繊細な場において、木工芸はどのような役割を担うのであろうか。聞き取り調査をおこなった工芸家の何人かの話からは、木がその美しさを実際に発揮するのは、結局は茶席という場であることを強く示していた。にもかかわらず、木工製品の美術史という分野の学術的研究は驚くほど少ない。茶席では、木という素材がいたるところに見られるが、陶器に見られるような関心は木の役割に対しては向けられてこなかった。木はいつも副次的な役割を演じ、当たり前の存在にすぎなかったのだろう。

　木の持ち味についての研究は、本書では網羅できないほど広い取り組み方が必要となる。そこで、ここでは、聞き取り調査で出た話題のうち、茶席という場で使われる木製の道具類についての美的概念の基本を考える上で参考になる視点に絞って取り上げることにする。

　茶道の道具を、鑑賞に耐えるものとそうではないものとに分類する試みは、茶道が広まった当初からおこなわれてきた。このような道具の評価分類は、いまでも茶道の世界では大切な手順になっている。ほとんどの茶道具は、茶室も含めて、「真」（公式）・「行」（準公式）・「草」（非公式）に分類されている。この分け方は書の評価でも使われる。3つに分けるこの様式は、おそらく室町時代の終わりに確立されたと考えられている[330]。

　日本の工芸品は、陶器でも竹細工でも木工品でも、この分け方に従って分類されてきた。木工の世界では、こうした分け方が格を示している場合もある。たとえば木材だけを使った品は「草」に分類され、「行」に分類される漆器より位が低い。古代中国から伝わった木工品は「真」に分類されて、位がいちばん高い。綾部は、この階級制について次のように語っている。

　　お茶にはいろいろ形がありまして、真、行、草と位があるのです。どういうお茶席には唐渡りと

328 「茶の湯」という用語は茶葉を熱湯に浸漬することを指し、15世紀から使われるようになった。17世紀の終わりには、「茶道（ちゃどう、さどう）」という語（「茶の作法」という意味）が好まれるようになった。
329 Hennemann 1994, p.5 参照。
330 大場武光がこの考え方の発端を説明している。「文献によれば、能阿弥が絵や美術品に階級をつけて分類した書を著した。室町時代（1336-[1573]年）に書かれ、（中略）その時代の茶道のハンドブックとして使われた。能阿弥と相阿弥は足利将軍の美術相談役で、2人が組んで書いたと言われている。まず中国の画家とその作品群が挙げられ、美術的価値に応じて分類されている。足利義正（1435-1490年）の所有物については、ふさわしい装飾が推挙されていた。（中略）絵についても線、色、構成を評価して格付けをしている。仏像が関係するものは「真」の絵として最も品質が良いものとされた。神を拝む内容の絵は格付けが中位の「行」になり、個人の視点や好みを描いたものは一番格が低い「草」とされた」（Oba 1976, p.28）。

6.3. 茶道具が放つ木の静かな美しさ

図 128 素材の木が異なる茶杓。上から下へ：ナンテン (*Nandina domestica*)、ヤマザクラ (*Prunus jamasakura*)、ツバキ (*Camellia* sp.)、ヤマグワ (*Morus australis*)。綾部之作。
長さ 18 cm
幅 1–1.1 cm
厚さ 0.2–0.4 cm

いって中国から渡ってきたものを使うとかいろいろあるのです。日本のものは一番下なのです。木のものは。無垢の木は一番下になります。漆をかければ真で使えますが、漆をかけなければ草しか使えないですよね。不思議に思われるかもしれませんが、「わび」[331] と「さび」[332] の世界の話で、茶道の流派の家元制度と関係があります。

　京都指物組合の工芸家が作った茶道具が白木の仕上げだったら、その品は非公式の「草」に分類される。しかし漆で仕上げてあれば、そうはならない。工芸家が白木の美しさを引き出すためにどれほど手間をかけようと、表面が白木のままのものは評価が低くなってしまうのである。以下には、さまざまな木を使って綾部之が作った4本の茶杓を取り上げる（図128）。
　14世紀の後半までの茶をたしなむ作法は変化に富み、使った茶道具は、おそらくすべて中国製で、茶杓のほとんどは象牙、金、あるいは銀でできていた[333]。その後、将軍の足利義政（1436-1490年）と、その師である村田珠光（1423-1502年）の時代に茶道が発展した。このときに茶道が広まり、人々は茶杓を自分で作り始めた。しかし珠光は、日本の真の美意識にのっとって選ばれた道具を使うこと、そして中国製の道具のかわりに日本製の道具を使うことにこだわった。この茶道の進展は、「茶杓の歴史の転換点」[334] になった。室町時代には、茶杓の形についてのしきたりは特になかった。最初の茶さじは、唐や宋の時代の中国製のさじを真似て竹で作られ、そののち櫂先の膨れ具合がさまざまな長い茶杓が

331　禅仏教に根ざした日本の美意識の1つ。「わび」は「さび」と対にして、非対称性、簡素さ、しなびた厳粛さ、自然体、静寂といった質を表すのに用いられることが多い（Iwao ら 1963-2000, p.670）。
332　「わび」とともに用いられる美意識の1つ。制約のある洗練を表す（Iwao ら 1963-2000, p.670）。
333　茶杓の歴史については Ikeda 1989 を参照。
334　同、p.9。

作られるようになった。櫂先の位置は、茶道の大家の千利休（1521-1591年）が、中央でなければならないとするまでは決まっていなかった。その後、この決まりには修正が加えられている。

　図128にある4本の木製の茶杓は、上のものと下のもので見栄えがずいぶん違う。上の3本には、持ち手の部分に樹皮が残されている。これらの茶杓が個人の楽しみのために作られたことがわかり、作った工芸家は、遊び心を発揮しながら木の美しさを見せようとしている。いちばん上のナンテンの茶杓は、持ち手の端に樹皮を使い、木の髄が櫂先の中央のへこみに来るように作ってある。上から2本目のヤマザクラの茶杓は漆がかけてあり、やはり樹皮を使っている。サクラの樹皮はたいへん美しいが、木目はそれほど華やかではない。しかし綾部によれば、木目を樹皮と組み合わせることでおもしろみが出ている。漆仕上げで木の色がよくなり、「真」の茶席で使えるものになっている。3本目のツバキの茶杓にも樹皮がある。いちばん下のものはクワで作られている。持ち手の部分と櫂先の色が違うのは、持ち手は薄いベージュ色の辺材を使い、櫂先は茶色が濃い心材を使ったためである。

　これらの茶杓からは、たとえ遊び心ではあっても、工芸家は木の特性を把握して、どんな木でも持ち味をうまく見せようとしていることがうかがえる。これらの茶杓には、工芸家ならではの微妙な意味合いも込められている。茶杓の柄の端に残した樹皮は生きた木をあらわし、もう一方の端は、抹茶がすくえるように明らかに人の手で加工されたものとわかる。このように木製の道具は、茶道の意味を伝える中心的な役割を果たしている。茶杓を見るだけでも、簡素で格式張らない木製の製品を、工芸家がどのように美術的に価値があるものに変容させるかということがわかる。

　唐物は、茶の世界では舶来品とみなされる。唐木も同じである。このため茶席では、たとえばカリンはシタンよりも評価が高い。しかし茶席でなければ逆になる。宮下はこの2つの木を比較して次のように話している。

　　カリンは値段的にも安いし、目も粗いし、素人の人から見ればラワン（数種類の*Shorea*属）に似たような色に見えて、それがよくない部分ですが、花台やそのほかのお茶の道具は、どういう理由かわかりませんが、シタンよりもカリンのほうが好まれます。

　値段が高いシタンが手に入るにもかかわらず、色が薄くて木目が粗いカリンが茶道愛好家には好まれるのだ。

6.4. 美しさを超えて

　仏像は拝む対象であり、仏像になる宿命の木である御衣木で作られる[335]。それは清浄であるとみなされるヒノキでもよいし、日本に仏教が伝えられて最初に仏像製作に使われたクスノキでもよい。針葉樹のカヤは、奈良時代には特に人気が高かった。もちろんビャクダンもある。仏教の発祥の地であるインドからもたらされる木なので、素材として最も好まれた。これらが仏像を作るのに使われたおもな樹種である。他の樹種も使われている。たとえば、寺や神社の境内に生育していた木や、雷に打たれた木も御衣木とみなされ、仏像に使うことができる。

　ビャクダン、クスノキ、ヒノキ、カヤといったおもだった樹種には、共通する持ち味がある。香り

335　第3章2.2.のdの項を参照。

が良いのだ。見た目については、色合いや木目の大切さを考慮したくなるが、江里康慧は、そのような見た目の美しさは仏像の場合には意味がないという。

> 自分の主張を作品に表すというアートの世界じゃないと思います。大昔の人もそういう気持ちだったと思います。そうして作られた物には気持ちがこめられていますから、そこにずっと時代の違う私たちがみても感動をおぼえるわけですね。それを、逆に美術として評価していますね。作った人は美術を意識してなかったのです。これは、もう仏教だけではなくて西洋の彫刻美術も同じですね。大昔のものは教会で神をたたえるために作られた彫刻であると思います。信仰が生み出したから美が宿っている、それを宗教の違う人がみても感動するわけですね。

江里によれば、仏像は美しさを求めてつくるのではない。

> これは芸術作品をつくるわけではなく、仏教徒の人が礼拝する像ですから、もともと仏教というのは形ではありませんから、形のない仏教が前にたった人にメッセージを与えることが大事なことですね。(中略)私たちはそれを、木を使った彫刻であらわそうとします。

美しいものと美しくないものなど、何らかの二元性を超越することを仏教思想が最終的な目標にしているなら[336]、仏像を単に美しいものとして見ることは、そのような二元性を助長するだけになる。これゆえ、美的価値を考えるということは、仏像の本来の意味を否定することにつながる。

宗教的には思わぬ結論になってしまったが、それはさておき、木の美しさを見せようとすると、さまざまな困難に直面せざるをえない。本章では、締めくくるにあたり、日本ではたいへん高く評価されている白木を取り上げて、木の美しさを出すための木工技術がどれほど多いかを見てきた。茶道と仏像彫刻の世界で木が果たす役割も調べた。

しかし、私たち個々人が木や木工製品に触れていなければ、木を美しいと感じることはできず、木の美しさを互いに論じることもできない。茶道具を製作する稲尾誠中斎が言うように、木の製品に囲まれて生活する必要があるのかもしれない。そうすることで初めて、木を「読んだり」、木の良さを理解できるのだろう。

[336] Yanagi 1989 (1972), p.130 参照。

著者あとがき

　本書を読んで、木材の大切さについてのおおまかな理解が進み、日本独特の木の捉え方を理解していただけたら幸いである。

　現在の日本には、伝統的な木工芸を継承するために精力的に製作をしている工芸家が数多く存在する。しかし、そうした工芸家の大半は高齢になり、親の世代の伝統を引き継いでいくことに興味を示す若者がほとんどいないのは残念なことである。

　文化的な遺産や観光資源として木が大きな役割を果たしているにもかかわらず、日本では木の大切さが必ずしもはっきりと認識されていない。たとえば京都市内には世界遺産に登録された寺や神社が17あるが、町屋と呼ばれる木造住宅は、年に1000軒から1500軒にものぼる数が解体され続けている[337]。

　こうしたことを考えると、日本の木の文化の将来はどうなるのかと心配になる。このような心配が、私がこの研究を推し進める原動力のひとつになった。

　一方、伝統工芸が政府の支援を受けられるようになったことは朗報だった。このことからは、日本がほかの国（特に伝統工芸品に対する支援がおこなわれていない中国など）の手本となれる可能性を秘めていることがわかる。

　また、京都大学の生存圏研究所（以前の木材研究所）は、活発に活動している木材の研究の中心地と言ってよいだろう。木材の専門家、歴史家、考古学者、そして工芸家が集まれるように、木の文化についてのシンポジウムを定期的に開催している。

　本書は、伊東隆夫教授と私が29人の日本の工芸家を対象にした聞き取り調査で得られた膨大な情報が核になっている。この聞き取り調査を通じて、私は日本の伝統工芸の実際を深く知ることができ、外国人には簡単に手が届かない情報に接することができた。工芸家の中には、日本の木の文化についての知識を私に授けてくれただけでなく、親しくお付き合いをすることになった人たちもいる。研究を通して得られた、もっとも嬉しい成果の一つだと思っている。

337　Fiévé 2008, p. 308。

参考文献

外国語文献

ALLAN, Harry Howard, 1961(1982), *Flora of New Zealand, Vol. I: Indigenous Tracheophyta – Psilopsida, Lycopsida, Filicopsida, Gymnospermae, Dicotyledons*［ニュージーランドの植物誌・第1巻：維管束植物の固有種—マツバラン・ヒカゲノカズラ・シダ・裸子植物・双子葉植物］. Wellington: Government Printer, 全1085ページ.

ALPHEN, Jan VAN（編）, 1999, *Enkû, 1632-1695: Timeless Images from 17th Century Japan*, Catalogue,［円空 1632-1695年：17世紀の日本から時空を超えて（図録）］. Antwerp: Etnografisch Museum, 全192ページ.

ANONYMOUS［著者不詳］. 1994, "Naturraum Japan"［日本の自然］. *Allgemeine Forstzeitschrift für Waldwirtschaft und Umweltvorsorge (AFZ)*, 第19巻, 1032-1034ページ. München: BLV Verlagsgesellschaft mbH.

ARCHITECTURAL INSTITUTE OF JAPAN, Library Digital Archives, 2008［日本建築学会図書館デジタルアーカイブス］[http://news-sv.aij.or.jp/da1/index_e.html]（2011年2月23日閲覧）

ASTON, William George（英語訳）, 1972(1896年版の復刻), *Nihongi-Chronicles of Japan from the Earliest Times to A.D. 697*,［日本書紀英文版］. Rutland, Tôkyô: Charles E. Tuttle Company, 全443ページ.

BÄRNER, Johannes,（in Cooperation with MÜLLER, Johann Friedrich）, 1962(1942-43), *Die Nutzhölzer der Welt: Botanische Nomenklatur, Botanische Beschreibung, Heimat und Verbreitung, Handels- und Eingeborenennamen, Eigenschaften und Verwendung*［世界の木材：植物の命名、形態、起源と分布、流通と別名、特性と利用］. Berlin-Dahlem, Neudamm, J. Neumann: 全4巻.

BÄRTELS, Andreas, 1987, *Kostbarkeiten aus ostasiatischen Gärten*［東アジアの名庭園］. Stuttgart: Verlag Eugen Ulmer, 全184ページ.

BERQUE, Augustin, 1986, *Le sauvage et l'artifice-Les Japonais devant la nature*［自然と人為—日本人と自然］. Paris: Gallimard, 全314ページ.

BERTHIER, François, 1979, *Genèse de la sculpture bouddhique japonaise*［日本の仏像の起源］. Aurillac: Publications orientalistes de France, 全589ページ.

BOERHAVE BEEKMAN, Willem.（編）, 1964, *Elsevier's Wood Dictionary in Seven Languages: English/American, French, Spanish, Italian, Swedish, Dutch, German.* Vol. 1: Commercial and Botanical Nomenclature of World-Timbers Sources of Supply; Vol. 2: Production, Transport, Trade; Vol. 3: Research, Manufacture, Utilization［エルゼビア7カ国語木材辞典（英米語・フランス語・スペイン語・イタリア語・スウェーデン語・オランダ語・ドイツ語）、第1巻：世界の木材の流通名と樹木名、第2巻：生産・運搬・取引、第3巻：調査・製材・利用］. Amsterdam, London, New York: Elsevier Publishing Company, 全3巻.

BOULLARD, Bernard, 1988, *Dictionnaire de botanique*［植物辞典］. Paris: Ed. Marketing, 全398ページ.

BROWN, William H., 1999(1988), *The Conversion and Seasoning of Wood*［木材の製材と乾燥］. Hertford: Stobart Davies Ltd., 全222ページ.

BUCKSCH, Herbert, 1966, *Dictionary of Wood and Woodworking Practice-Holz-Wörterbuch, English-German/German-English*［木材と木工の辞典—英独・独英—］. Wiesbaden: Bauverlag GmbH, London: Sir Isaac Pitman and Sons Ltd., 全2巻.

BURTE, Jean-Noël,（編）, 1992, *Le Bon Jardinier*［上手な庭園づくり］. Paris: La Maison rustique, 全3巻.

COALDRAKE, William H., 1990, *The Way of the Carpenter: Tools and Japanese Architecture*［大工の技法：大工道具と日本の建築］. New York, Tôkyô: Weatherhill, 全204ページ.

COALDRAKE, William H., 1996, *Architecture and Authority in Japan*［日本の建築と行政］. London, New York: Nissan Institute/Routledge Japanese Studies Series, 全337ページ.

COLLCUTT, Martin, JANSEN, Marius, KUMAKURA, Isao, 1989(1988), *Atlas du Japon*［日本地図］. Paris: Editions Nathan, 全240ページ.

CORKHILL, Thomas, 1979, *A Glossary of Wood*［木材用語］. London: Stobart & Son LTD, 全656ページ.

DA LAGE, Antoine, MÉTAILIÉ Georges, 2000, *Dictionnaire de Biogéographie végétale*［植物の生物地理学辞典］. Paris: Editions du CNRS, 全579ページ.

DESCH, Harold Ernest, 1968(1938), *Timber: Its Structure and Properties*［木材：構造と特性］. London, Melbourne, Toronto: Macmillan, 全424ページ.

DICK, Rudolf, 2000-2001, *Dick-Fine Tools*, Sales Catalog［ディック社・精密道具類・販売カタログ］. Schwandorf: Dick GmbH, 全122ページ.

DOKUMENTATION HOLZ, 1966, *Teile Massivholz, Holzschutz*［木塊・木部保護］. Zurich: Lignum.

DUPONT, Adolphe E., 1879, *Les essences forestières du Japon*［日本の森林の樹種］. Paris: Berger-Levrault et Cie, Editeurs de la Revue maritime et coloniale et de l'Annuaire de la Marine, 全172ページ.

DUQUENNE, Robert, 1999, "Catalogue"［図録］. 100-192ページ. In: ALPHEN, Jan VAN(著), *Enkû, 1632-1695: Timeless Images from 17th Century Japan*［円空 1632-1695年：17世紀日本からの時空を超えた彫物］. 全192ページ.

EDWARDS, Clive, 2000, *Encyclopedia of Furniture Materials, Trades and Techniques*［家具の素材・流通・技法の百科事典］. Aldershot: Ashgate, 全254ページ

ELLEN, Roy, 1993, *The cultural relations of classification-An analysis of Nuaula animal categories from central Seram*［分類についての文化的影響―中央セラムのヌアウラ動物群の解析］. Cambridge: Cambridge University Press, 全15ページ.

ENCYCLOPAEDIA BRITANNICA［ブリタニカ百科事典］. 2000. Chicago: Encyclopædia Britannica, Inc.［http://www.britannica.com］（2010年8月12日閲覧）.

FIÉVÉ, Nicolas (dir.), 2008, *Atlas historique de Kyôto: Analyse spatiale des systèmes de mémoire d'une ville, de son architecture et de son paysage urbain*［地図から見る京都の歴史：街の記念物・建造物・近代景観についての空間解析］. Paris: *Éditions de l'UNESCO/Éditions de l'Amateur*, 全528ページ.

FLORA OF CHINA［中国の植物誌］. 1995. Harvard University,［http://www.efloras.org/flora_page.aspx?flora_id=2］（2010年8月12日閲覧）.

FRIEDBERG, Claudine, 1986, "Classifications populaires des plantes et modes de connaissance"［ありふれた植物の分類と同定方法］. In: TASSY, Pascal（編）, *L'ordre et la diversité du vivant-Quel statut scientifique pour les classifications biologiques?*［生き物の階層と多様性―どの科学的特性が生物学的分類に利用できるのか］, 21-49ページ. Paris: Fondation Diderot-Librairie Arthème Fayard, 全288ページ.

GABBERT, Gunhild, 1972, *Buddhistische Plastik aus Japan und China-Bestandskatalog des Museums für Ostasiatische Kunst Köln*［日本と中国の仏像―ケルンの東アジア博物館目録］. Wiesbaden: Franz Steiner Verlag GmbH, 全522ページ.

GEERTS, Antonius Johannes Cornelius, 1876, "Preliminary Catalogue of the Japanese kinds of Woods, with the Names of the Timber Trees from which They are Obtained"［日本の木材種および由来する樹木名の予備的目録］. *Transactions of the Asiatic Society of Japan*, 第4巻, 1-26ページ. 東京: Asiatic Society of Japan［日本アジア協会］.

GEORGE J. and sons, *Les fils de J. George: bois de placage toutes essences-Création-Restauration*［J・ジョージ・アンド・サンズ、製作と修復用の化粧板各種］. Paris.［http://www.george-veneers.com］（2010年9月22日閲覧）.

GLEASON, Henry A., CRONQUIST Arthur, 1963(1991), *Manual of Vascular Plants of Northeastern United States and Adjacent Canada*［米国東北部と隣接するカナダの維管束植物ガイド］. New York: D. Van Nostrand Company, 全810ページ.

GOOD, Ronald, 1974, *The geography of the flowering plants*, 1974(1947)［顕花植物の地理学1974年（1947年）］. Harlow Essex: Longman Group United Kingdom, 全557ページ.

GRABHERR, Georg, 1999(1997), *Guide des écosystèmes de la terre* [世界の生態系]. Stuttgart: Verlag Eugen Ulmer, 全364ページ.

GRAUBNER Wolfram, 1997(1986), *Holzverbindungen: Gegenüberstellungen japanischer und europäischer Lösungen* [木材の接合部: 日本と欧米の接合方法の比較]. Stuttgart: Deutsche Verlagsanstalt, Julius Hoffmann Verlag, 全175ページ.

GREENHALGH, Richard（編）, 1929, *Joinery and Carpentry*, 6vols [大工仕事と接合, 全6巻]. London: The New Era Publishing, 全1575ページ.

GUILLARD, Joanny, 1983, "Première partie: Les forêts et leur gestion" [第1部: 森林と管理]. *Revue forestière française*-Special-Forêts et bois au Japon [フランスの林業雑誌―特別号―日本の森林と木材], 20-38ページ. Nancy: ENGREF, Ecole nationale du génie rural, des eaux et des forêts.

HALL, John Whitney, 1987(1968), *Das japanische Kaiserreich* [日本帝国]. Frankfurt: Fischer Taschenbuchverlag, 全380ページ.

HAMMITZSCH, Horst, 1990, *Japan-Handbuch* [日本ハンドブック]. Stuttgart: Steiner, (1814項目), 全907ページ.

HATTORI Tamotsu, NAKANISHI Satoshi, 1985, "On the Distributional Limits of the Lucidophyllous Forest in the Japanese Archipelago" [日本列島の照葉樹林分布の制限要因について]. *The Botanical Magazine*, 98巻, 317-333ページ. 東京: 日本植物学会.

HENNEMANN, Horst Siegfried, 1994, *Chasho: Geist und Geschichte der Theorien japanischer Teekunst* [茶匠: 日本の茶道の考え方と理論の歴史]. Wiesbaden: Edition Harrassowitz, 全426ページ.

HOADLEY, R. Bruce, 1990, *Identifying Wood: Accurate Results with Simple Tools* [木材の同定: 簡単な道具を使った正確な同定]. Newtown: Taunton Press, 全223ページ.

HOFMANN, Amerigo, 1913, *Aus den Waldungen des Fernen Ostens: Forstliche Reisen und Studien in Japan, Formosa, Korea und den angrenzenden Gebieten Ostasiens* [極東の森林について: 日本、台湾、朝鮮半島、および近隣の東アジア地域の森林関係の調査旅行と研究]. Wien und Leipzig: Wilhelm Frick, k. u. k. Hofbuchhändler, 全225ページ.

HORIKAWA Yoshio, 1972, *Atlas of the Japanese Flora-An Introduction to Plant Sociology of East Asia* [日本の植生地図―東アジアの植物社会学入門]. 東京: 学研, 全2巻.

HUDSON, Mark, 1996, "Sannai Maruyama: A New View of Prehistoric Japan" [三内丸山: 日本の先史時代についての新知見]. *Asia-Pacific Magazine*, 第2巻, 5月号, 47-48ページ. Canberra: Internet Publications Bureau, Research School of Pacific and Asian Studies, Australian National University. [http://coombs.anu.edu.au/SpecialProj/APM/TXT/hudson-m-02-96.html]（2010年8月12日閲覧）.

IKEDA Hyoa, 1989, "Appreciating Teascoops" [茶杓の楽しみ]. *Chanoyu Quarterly*, 第54巻, 7-31ページ. 京都: Urasenke Foundation [一般財団法人今日庵].

INAGAKI Hisao, 1988(1984), *A Dictionary of Japanese Buddhist Terms* [日本の仏教用語辞典]. 京都: 永田文昌堂, 全534ページ.

INUMARU Tadashi, YOSHIDA Mitsukuni, 1992, *The Traditional Crafts of Japan-Wood and Bamboo* [日本の伝統工芸, 第5巻―木と竹―]. 東京: ダイヤモンド社.

ISHII Yutaka, 1994, "Holzmarkt und Forstpolitik in Japan" [日本の木材市場と森林政策]. *Allgemeine Forstzeitschrift für Waldwirtschaft und Umweltvorsorge* (AFZ), 第19巻, 1037-1039ページ. München: BLV Verlagsgesellschaft mbH.

IWAO Seiichi, IYANAGA Teizô, ISHII Susumu（編）, 1963-2000, *Dictionnaire historique du Japon* [日本の歴史辞典]. 東京: 紀伊国屋書店, 日仏会館, 全22巻.

IWATSUKI Kunio, YAMAZAKI Takasi, BOUFFORD, David E., OHBA Hideaki, 1993-2006, *Flora of Japan* [日本の植生]. 第1巻~第3巻. 東京: 講談社, 全6巻.

JAHN, Johannes, 1989, *Wörterbuch der Kunst* [美術用語辞典]. Stuttgart: Alfred Kröner, 全932ページ.

JAPAN TRADITIONAL CRAFT CENTER [全国伝統的工芸品センター]（編）,（発行年不詳）, *Japan's*

Traditional Crafts［日本の伝統工芸］. 東京, 全9ページ.

JAPAN TRADITIONAL CRAFT CENTER［全国伝統的工芸品センター］(編), 1995, Traditional Crafts of Japan［日本の伝統工芸］. 東京, 全65ページ.

JUDD, Walter S.（編）, 2002, Plant Systematics: A Phylogenetic Approach［植物系統分類学：系統発生学の視点から］. Sunderland, Massachusetts: Sinauer Associates, Inc. Publishers, 全576ページ.

KAENNEL, Michèle, SCHWEINGRUBER Fritz Hans（編）, 1995, Multilingual Glossary of Dendrochronology: Terms and Definitions in English, German, French, Spanish, Italian, Portuguese and Russian［年輪年代学の多言語用語辞典：英語・ドイツ語・フランス語・スペイン語・イタリア語・ポルトガル語・ロシア語の用語と定義］. Birmensdorf: Swiss Federal Institute for Forest, Snow and Landscape Research, WSL/FNP/Berne, Stuttgart, Vienna: Paul Haupt Publishers, 全467ページ.

KEIL, Dorothee, 1985, "Kijiya-Geschichte und materielle Kultur"［木地屋：歴史と素材の文化］. In: Bonner Zeitschrift für Japanologie［ボン日本学雑誌］(Josef Kreiner編). Bonn: Förderverein Bonner Zeitschrift für Japanologie, 全156ページ.

KENRICK Paul, CRANE Peter R., 1997, The Origin and Early Diversification of Land Plants: A Cladistic Study［陸上植物の起源と初期多様性：分岐学的研究］. Washington, London: Smithsonian Institution Press, 全592ページ.

KIMURA Masanobu, 1994, "Wald und Forstwirtschaft in Japan"［日本の森林と林業］. Allgemeine Forstzeitschrift für Waldwirtschaft und Umweltvorsorge（AFZ）, 第19巻, 1034-1036ページ. München: BLV Verlagsgesellschaft mbH.

KISEIDO PUBLISHING COMPANY,（発行年不詳）, Kiseido-Go Equipment［棋聖堂―囲碁の道具］. 東京：株式会社棋聖堂.［http://www.kiseido.com/go_equipment.htm］（2010年8月12日閲覧）.

KLEINSTÜCK, Martin, 1925, "Holz und Holzpflege bei den Japanern"［日本の木材とその手入れ］. Mitteilungen der Deutschen Dendrologischen Gesellschaft［ドイツ樹木学会通信］. 第35巻, 304-319ページ. Suttgart: Eugen Ulmer Verlag.

KYBURZ, Josef A., 1987, Cultes et croyances au Japon-Kaida, une commune dans les montagnes du Japon central［日本の宗派と信仰-開田、中部地方の山間地集落］. Paris: Maisonneuve et Larose, 全293ページ.

LEPPIG, Gordon, 1996, California Native Plant Society-North Coast Chapter［カリフォルニア固有植物学会―北部海岸編］［http://northcoastcnps.org/DT/artfal1.htm］（2010年8月12日閲覧）.

LEROUX, André-Paul, 1984(1920), Les meubles Cauchoix［コーシュア家具］. Fécamp: Les éditions Gérard Monfort, 全107ページ.

LEWIN, Bruno（編）, 1995(1975), Kleines Lexikon der Japanologie-Zur Kulturgeschichte Japans［日本学小辞典―日本の文化の歴史について］. Wiesbaden: Harrassowitz Verlag, 全596ページ.

LINNÉ, Carl, 1753, Species Plantarum: exhibentes plantas rite cognitas, ad genera relatas, cum differentiis specificis, nominibus trivialibus, synonymis selectis, locis natalibus, secundum systema sexuale digestas［植物の種］. 第1巻1-560ページ／第2巻561-1200ページ. Stockholm: Laurentii Salvii, 全2巻.

LOHMANN, Ulf, 1991(1980), Holzhandbuch［木材ハンドブック］. Leinfelden-Echterdingen: Leinfelden, DRW Verlag Weinbrenner GmbH & Co., 全312ページ.

MABBERLEY, David J., 2008(1987), Mabberley's Plant-Book: A Portable Dictionary of Plants, Their Classification and Uses［マーバリーの植物の本―植物携帯辞典、見分け方と用途］. Cambridge: Cambridge University Press, 全1021ページ.

MCNEILL, J., BARRIE, F. R., BURDET, H. M., DEMOULIN, V., HAWKSWORTH, D. L., MARHOLD, K., NICOLSON, D. H., PRADO, J., SILVA, P. C., SKOG, J. E., WIERSEMA, J. H., TURLAND, N. J., 2006, Vienna Code, adopted by the Seventeenth International Botanical Congress［ウィーン規約：第17回国際植物学会議採択］. Vienna, Austria, July 2005.［http://ibot.sav.sk/icbn/main.htm］（2010年9月17日閲覧）.

MAEKAWA Fumio, 1974a, "Geographical Background to Japan's Flora and Vegetation"［日本の植物相および植生の地理学的経緯］. In: Numata Makoto,（編）, The Flora and Vegetation of Japan［日本のフロラと植生］. 1-20

ページ. Amsterdam, London, New York: Elsevier Scientific Publishing Company／東京：講談社. 全294ページ.

MAEKAWA Fumio, 1974b, "Origin and Characteristics of Japan's Flora"［日本の植物相の起源と特徴］. In: Numata Makoto, (編) *The Flora and Vegetation of Japan*［日本のフロラと植生］. 33-86ページ. Amsterdam, London, New York: Elsevier Scientific Publishing Company／東京：講談社. 全294ページ.

MAEKAWA Fumio, 1990, "Pflanzenwelt"［植物相］. In: Hammitzsch, Horst（編）, *Japan-Handbuch*［日本のハンドブック］, 216-230ページ. Stuttgart: Franz Steiner Verlag, 全907ページ.

MERCER, Henry C., 2000(1929), *Ancient Carpenter's Tools: Illustrated and Explained, Together with the Implements of the Lumberman, Joiner and cabinet-Maker in Use in the Eighteenth Century, Mineola*［古い大工道具：18世紀に製材・指物・家具製造に使われていた用具―図と解説］. New York: Dover Publications Inc., 全339ページ.

MERRIAM-WEBSTER, 2000, *Merriam Webster's Unabridged Dictionary*, version 2.5［メリアム・ウェブスター大辞典、第2.5版］. Springfield: Merriam-Webster Inc.（CD媒体）

MERTZ, Mechtild, 1995, "Datation d'une statue du Buddha Amida exposée au musée Guimet"［ギメ東洋美術館に展示された阿弥陀如来像の年代推定］. *Arts Asiatiques*［東洋美術］, 94-104ページ. Paris: École Française d'Extrême-Orient and C.N.R.S.

MÉTAILIÉ, Georges, 1999, "Noms de plantes asiatiques dans les langues européennes-Essai en forme de vademecum"［アジアの植物のヨーロッパ言語名―ハンドブック形式の小話］. In: ALLETON, Viviane, LACKNER, Michael（編）*De l'un au multiple-Traductions du chinois vers les langues européenss, Translations from Chinese into European Languages*［中国語からヨーロッパ言語への翻訳］. 277-291ページ. Paris: Editions de la maison des sciences de l'homme, 全341ページ.

MOIRANT, Réné, 1965, *Dictionnaire du bois: ses dérivés: arboriculture, charpenterie, menuiserie, sylviculture, architecture, ébénisterie, scierie, technologie*［木材辞典：さまざまな木材：樹木栽培、大工仕事、木工芸、林業、農業、家具製造、製材、技法］. Maison du Dictionnaire. Brussels: Editions Malgrétout, 全356ページ.

MOORE Lucy B., EDGAR Elizabeth, 1970(1976), *Flora of New Zealand*, Volume II: Indigenous Tracheophyta-Monocotyledons except Gramineae［ニュージーランドの植物誌、第2巻：固有の維管束植物―イネ科を除く単子葉植物］. Wellington: Government Printer, 全354ページ.

MORI Hisashi, 1974, *Sculpture of the Kamakura Period*［鎌倉時代の彫刻］. New York, 東京: Weatherhill／Heibonsha［平凡社］. 全174ページ.

NOSHIRO Shuichi, SUZUKI Mitsuo, SASAKI Yuka, 2007, "Importance of *Rhus verniciflua* Stokes (lacquer tree) in prehistoric periods in Japan, deduced from identification of its fossil woods"［先史時代の日本における漆の重要性：化石木の同定からの推定］. *Vegetation History and Archaeobotany*, 第16巻5号, 405-411ページ. Berlin, Heidelberg: Springer-Verlag.

NUMATA Makoto（編）, 1974, *The Flora and Vegetation of Japan*［日本のフロラと植生］. 東京：講談社／Amsterdam, London, New York: Elsevier Scientific Publishing Company, 全295ページ.

ÔBA Takemitsu, 1976, "An Introduction to Mounting"［表装入門］. *Chanoyu Quarterly: Tea and the Arts of Japan*, 第15巻, 21-34ページ, 京都：Urasenke Foundation［一般財団法人今日庵］.

ODIN, Steve, 1988, "Intersensory Awareness in Chanoyu and Japanese Aesthetics"［五感を通じて鑑賞する茶の湯と日本の美］. *Chanoyu Quarterly: Tea and the Arts of Japan*, 第53巻, 35-51ページ. 京都：Urasenke Foundation［一般財団法人今日庵］.

OHWI Jisaburo, 1965, *Flora of Japan*［日本の植物］. Washington, DC: Smithsonian Institution, 全1067ページ.

PHILIPPI, Donald L.（英訳版）, 1968, *Kojiki*［古事記］. 東京：東京大学出版会, 全655ページ.

QUATTROCCHI, Umberto, 2000, *World Dictionary of Plant Names: common names, scientific names, eponyms, synonyms, and etymology*［世界の植物名辞典：通称、学名、別名、類似名、語源］. Boca Raton (Florida): CRC Press, 全4巻.

REIN, Johannes Justus, 1886, *Japan nach Reisen und Studien im Auftrage der Königlich Preussischen Regierung dargestellt*［日本への旅と研究：プロイセン王国政府後援］. 第2巻: "Land- und Forstwirtschaft, Industrie und

Handel"［農業と林業、工業と流通］. Leipzig: Verlag von Wilhelm Engelmann, 全749ページ.

ROTERMUND, Hartmut O.（編）, 1988, *Religions, croyances et traditions populaires du Japon "Aux temps où arbres et plantes disaient des choses"*［「木や植物が言葉を話すとき」日本の宗教、信仰、民族習慣］. Paris: Maisonneuve et Larose, 全246ページ.

RUSHFORT, Keith, 1999, *Trees of Britain and Europe*［イギリスとヨーロッパの樹木］. London: Harper Collins Publishers, 全1336ページ.

SANNAI-MARUYAMA SITE［三内丸山遺跡］. 2002, Aomori Prefectural Government［青森県］.［http://sannaimaruyama.pref.aomori.jp/english/index.html］（2010年8月12日閲覧）.

SARGENT, Charles Sprague, 1894, *Forest Flora of Japan*［日本の森林植生］. Boston, New York: Houghton, Mifflin and Co./Cambridge: The Riverside Press, 全93ページ.

SCHWEINGRUBER, Fritz Hans, 1990, *Mikroskopische Holzanatomie/Anatomie microscopique du bois/Microscopic Wood Anatomy*［微細木材解剖学］. Birmensdorf: Swiss Federal Institute for Forest, Snow and Landscape Research, 全226ページ.

SCHWEINGRUBER, Fritz Hans, 1993, *Trees and wood in dendrochronology: morphological, anatomical, and tree ring analytical characteristics of trees frequently used in dendrochronology*［年輪年代学における樹木と木材：年輪年代学で使われる形態学的、解剖学的、年輪解析学的特徴］. Springer Series in Wood Science, Heidelberg: Springer Verlag, 全402ページ.

SHIRASAWA Homi, 1899, *Iconographie des Essences forestières du Japon*［日本の森林樹木の図録］. Paris: Maurice de Brunoff, 全133ページ.

SIEBOLD, Philipp Franz von, 1830, *Synopsis Plantarum Oeconomicarum Universi Regni Japonici*［日本帝国全体の実用植物概観］. Batavia: Ter Lands Drukkery, 全74ページ.

SIEFFERT, René（英訳版）, 1998-2002, *Manyôshû*［万葉集］巻1〜巻20. Aurillac: Publications Orientalistes de France, 全5巻.

SPICHIGER, Rodolphe-Edouard, SAVOLAINEN, Vincent V., FIGEAT Murielle, 2000, *Botanique systématique des plantes à fleurs. Une approche phylogénétique nouvelle des Angiospermes des régions tempérés et tropicales*［顕花植物の系統植物学．温帯および熱帯地域の被子植物のための新しい系統発生学的手法］. Lausanne: Presses polytechniques et universitaires romandes, 全372ページ.

SMITH, Robert Henry, 1888, "Experiments upon the strength of Japanese Woods"［日本の木材の強度実験］. *Transactions of the Asiatic Society of Japan*, 4巻 27-28ページ. 東京: Asiatic Society of Japan［日本アジア協会］.

SUDO Syoji, 2007, "Wood Anatomy in Japan Since Its Early Beginnings"［日本の木材解剖学の始まりから現在まで］. *IAWA Journal* 第28巻3号, 259-284ページ.

TAYLOR, George, HOLMES, George, BRAZIER D. John, *et al.*, 1977, *Le grand livre du bois*［世界の木材（1976）］. Paris: Nathan, 全276ページ.

THUNBERG, Carl Peter, 1784, *Flora Japonica*［日本の植物］. Lipsiae: J.G. Müller, 全434ページ.

TOTMAN, Conrad, 1989, *The Green Archipelago-Forestry in Preindustrial Japan*［緑の列島―近代前の日本の林業］. Berkeley, Los Angeles, London: University of California Press, 全297ページ.

VALDER, Peter, 1999, *The Garden Plants of China*［中国の庭園植物］. London: Weidenfeld and Nicolson, 全400ページ.

VAUCHER, Hugues（編纂）, 1986, *Elsevier's Dictionary of Trees & Shrubs in Latin/German/English/French and Italian*［エルゼビアの樹木・灌木辞典：ラテン語・ドイツ語・英語・フランス語・イタリア語］. Amsterdam, Oxford, New York, Tôkyô: Elsevier, 全413ページ.

VERSCHUER, Charlotte VON, 1988, *Le commerce extérieur du Japon-Des origines au XVIe siècle*［日本の貿易―古代から16世紀まで］. Paris: Maisonneuve et Larose, 全202ページ.

WANG Zhongxun（編）王宗训等, 1996, *Xin bian la han ying zhi wu ming cheng*, 新编拉汉英植物名称,［新ラテン語・中国語・英語―植物名辞典］. Institute of Botany, Chinese Academy of Science, 中国科学院植物研究所,

Peking 北京: 航空工业出版社, 全1166ページ.

WEINMAYR, Elmar, 1996, *Nurimono. Japanische Lackmeister der Gegenwart* [塗り物. 現代の日本の漆器職人]. Catalogue, München: Verlag Fred Jahn, 全232ページ.

YAMANAKA LACQUER WARE [山中漆器]. 2000. Kanazawa: Commerce and Industry Planning Division, Commerce, Industry and Labour Department, Ishikawa Prefecture [石川県商工労働部産業政策課]. [http://shofu.pref.ishikawa.jp/shofu/yamanaka/yamanaka2000hp_e/index_e.html](2010年8月12日閲覧).

YANAGI Sôetsu, 1989(1972), *The Unknown Craftsman: A Japanese Insight into Beauty* [知られざる木工職人: 日本の美の探究]. 東京: 講談社インターナショナル, 全232ページ.

ZANDER, Robert, ERHARDT Walter, GÖTZ, Erich, BÖDECKER Nils, SEYBOLD, Siegmund, 2000(1927), *Zander-Handwörterbuch der Pflanzennamen-Dictionary of plant names-Dictionnaire des noms de plantes* [植物名辞典]. Stuttgart: Ulmer, 全990ページ.

ZORN, Tobias, KANUMA Kinzaburo, 1994, "Das Schutzwald-System Japans" [日本の森林保護制度]. *Allgemeine Forstzeitschrift für Waldwirtschaft und Umweltvorsorge*, 19巻 1040-1042ページ, München: BLV Verlagsgesellschaft mbH.

日本語文献

伊東隆夫, 2000, 木と文化財, 『木材学会誌』第46巻, 4号, 267-274ページ.

上原敬二, 1961, 『樹木大図説』, 東京: 有明書房, 全4巻.

江里康慧, 1990, 『『江里康慧の作品集・江理康慧の世界 原点をさぐる仏像と截金』, 東京銀座, 和光ホール, 10月4日-12日, 全80ページ.

江里康慧, 1993, 『荘厳―江里康慧作品集』, 京都: 平安仏所, 全64ページ.

江里康慧, 2001, 『瑞祥・江里康慧作品集』, 京都: 平安仏所, 全71ページ.

尾中文彦, 1936, 古墳其他古代の遺構より出土せる材片に就て, 『日本林学会誌』第18巻, 8号, 588-602ページ.

尾中文彦, 1939, 古墳其の他古代の遺跡より発掘された木材, 『木材保存』第7巻, 4号, 115-123ページ.

金子啓明, 岩佐光晴, 能城修一, 藤井智之, 1998, 日本古代における木彫像の樹種と用材観―7・8世紀を中心に―, 『MUSEUM (東京国立博物館研究誌)』第555巻, 3-53ページ.

金子啓明, 岩佐光晴, 能城修一, 藤井智之, 2003. 日本古代における木彫像の樹種と用材観Ⅱ―8・9世紀を中心に―, 『MUSEUM (東京国立博物館研究誌)』第583巻, 5-44ページ.

木内武男 (編), 1996, 『木工の鑑賞基礎知識』, 東京: 至文堂, 全261ページ.

木村陽二郎 (編), 1991, 『図説草木名彙辞典』, 東京: 柏書房, 全481ページ.

京都大学木材研究所, 1956, 『木材辞典』, 大阪: 創元社, 全417ページ.

京都府(編), 1995, 『京の木工芸, 伝統産業シリーズ No.16』, 全17ページ.

京都文化博物館, 2000, 『京の匠展・伝統建築の技と歴史』, 9月30日-11月5日, 展示品図録, 全176ページ.

京都木工芸協同組合 (編), 発行年不詳, 『京の木工芸: 指物、彫物、挽物、曲げ物、箍物』, 京都: 京都木工芸協同組合, 全14ページ.

倉田悟, 1963, 『日本主要樹木名方言集』, 東京: 地球出版, 全291ページ.

建築知識 (編), 1996, 『木のデザイン図鑑―建築・インテリア・家具―』, 東京: 建築知識, 全419ページ.

後鳥羽院(1180-1239)ほか, 1205, 新古今和歌集, 小島吉雄 (編), 1975, 東京: 朝日新聞社, 全436ページ.

小原二郎, 1963, 日本彫刻用材調査資料, 『美術研究』第229巻, 74-83ページ.

小原二郎, 1972, 『木の文化』, 東京: 鹿島出版会, 全217ページ.

佐竹義輔, 原寛, 亘理俊次, 冨成忠夫 (編), 1989, 『日本の野生植物―木本―』, 東京: 平凡社, 全2巻.

島地謙, 伊東隆夫, 1988, 『日本の遺跡出土木製品総覧』, 東京: 雄山閣, 全296ページ.

正倉院事務所, 1978, 『正倉院の木工: 宮内庁蔵版』, 東京: 日本経済新聞社, 全206ページ, 図版177枚. (英語要約,

17ページ）

新村出, 1997(1955),『広辞苑』第5版, 東京：岩波書店, 全2988ページ.

須藤彰司, 2000, この120年間記載解剖学の変遷からみる日本における木材解剖学,『植生史研究』第8巻, 2号, 53-65ページ.

大日本山林会(編), 1912,『木材ノ工藝的利用』. 東京：農商務省山林局編纂, 全1308ページ.

伝統的工芸品産業振興協会, 1998(1975),『伝統的工芸品ハンドブック』, 東京：伝統的工芸品産業振興協会, 全304ページ.

伝統的工芸品産業振興協会編, 2000,『全国伝統的工芸品総覧』, 東京：伝統的工芸品産業振興協会, 全447ページ.

伝統文化保存協会, 2001,『桂離宮』, 京都：伝統文化保存協会, 全36ページ.

所光男, 1980, 尾張藩の木曾林業,『近世林業史の研究』499-620ページ, 東京：吉川弘文館, 全858ページ.

内務省地理局, 1878,『日本樹木誌略』, 東京：内務省地理局, 全111ページ.

中西哲, 大場達之, 武田義明, 武田義明, 1983,『日本の植生図鑑（森林 I)』, 大阪：保育社, 全208ページ.

中村昌生, 1985,『数寄屋建築集成 銘木集』, 東京：小学館, 全205ページ.

奈良国立博物館, 2001, 第53回正倉院展（10月27日-11月12日), 全116ページ.（英語版全40ページ）

成田壽一郎, 1995,『木工指物』, 東京：理工学社, 全174ページ.

成田壽一郎, 1996a,『彫物・刳物』, 東京：理工学社, 全189ページ.

成田壽一郎, 1996b,『木工挽物』, 東京：理工学社, 全198ページ.

成田壽一郎, 1996c,『曲物・箍物』, 東京：理工学社, 全205ページ.

日本棋院, 2000,『囲碁用品カタログ』, 東京：日本棋院, 全43ページ.

日本材料学会木質材料部門（編), 1982,『木材工学事典』, 東京：工業出版, 全975ページ.

日本大辞典刊行会(編), (1960) 1975,『日本国語大辞典』, 東京：小学館, 全20巻.

日本伝統工芸士会（編), 1996, 木工芸,『通商産業大臣認定資格・伝統工芸士名簿』, 224-251ページ, 東京：日本伝統工芸士会.

日本木材加工技術協会（編), 1984,『日本の木材』, 東京：木材工業編集委員会, 全101ページ.

箱根伝統寄木協同組合(編), 発行年不詳,『伝統の箱根寄せ木細工・木・木の語らい』, 小田原：小田原箱根伝統寄木協同組合, 全2ページ.

服部保, 南山典子, 2005, シイ-カシ-タブ林(照葉樹林)に関する群系上の用語,『人と自然』第15巻, 3号, 47-60ページ.

馬場瑛八郎, 1987,『和風建築材料写真資料集』, 東京：建築資料研究社, 全2巻, 398ページ.

林弥栄, 1960,『日本産針葉樹の分類と分布』, 東京：農林出版, 全202ページおよび78分布図.

伴蒿蹊, 1790,『近世畸人伝』, 京都, 全5巻.

毎日新聞社, 1982,『桂離宮 昭和の大修理』, 毎日グラフ別冊, 7月号, 全145ページ.

前川文夫, 1949, 日本植物区系の基礎としてのマキネシア,『植物研究雑誌』第24巻, 91-96ページ.

牧野富太郎, 1989,『牧野新日本植物図鑑』, 東京：北隆館, 全1060ページ.

光谷拓実, 2001, 年輪年代法と文化財,『日本の美術』第421号, 東京：至文堂, 全97ページ.

諸山正則, 1998,『竹内碧外展・木工芸・わざと風雅』, 東京：東京国立近代美術館, 全35ページ.

八坂書房(編), 2001,『日本植物方言集成』, 東京：八坂書房, 全946ページ.

林学会, 1990,『林学検索用語集』, 東京：財団法人林学会, 全518ページ.

付　　録

付表1：　日本の木材、樹木、植物（名称、大きさ、生育地）
付表2：　本書で取り上げた樹木および植物の学術的名称
付表3：　物理特性と加工特性
付表4：　木材と木工芸　用語一覧

注　　釈

最初の表では、本書で触れた日本の木材名、樹木名、植物名を片仮名でアイウエオ順に列挙した。左端の欄の和名のうち標準和名は太字で記した。

2番目の欄以降は、左から、漢字[1]、学名（命名者名も含む）、英語、フランス語、ドイツ語の通称、立木の高さを示す。一番右端の欄には、分布するおもな生育地を挙げた。

日本語の別名および学名は、『日本の野生植物・木本』[2]を参照した。『牧野新日本植物図鑑』[3]も比較参照するのに役立ったが、前者の方が、学術性が高いと感じた。

英語、フランス語、ドイツ語の名称は、以下の文献から引用した。参照した文献を探せるように、外国語の樹木名については、参照した文献の著者の頭文字を表中に記した。

英語、フランス語、ドイツ語、日本語の樹木名[4]
- BÄRNER（1962）　B
- BOERHAVE BEEKMAN（1964）　BB
- ZANDER *et al.*（2000）　Z
- QUATTROCCHI（2000）　Qu
- 上原（1961）　U
- VAUCHER（1986）　V

英語の樹木名
- MABBERLEY（2008）　M
- WANG（1996）　W

1　日本の研究者は日本の樹木名や植物名を表記するのにカタカナのみを使う。
2　佐竹ら 1989。
3　牧野 1989。
4　Boerhave Beekman、Zander、Vaucherは日本語名を挙げていない。

フランス語の樹木名
- BURTE ed. (1992)　BJ

ドイツ語の樹木名
- BÄRNER (1962)　B

　別名は狭い分野で用いられる呼び名なので、主要な文献を一つだけ挙げて済ますわけにはいかなかった。例えば、BärnerやBoerhave/Beekmanに挙げられている別名は木材取引業界で使われるもので、BärtelsやBurteに挙げられている別名は造園業界で使われる。また、Bärnaer、上原、Vaucherは樹木のみを扱っているのに対して、Mabberley、Quattrocchi、Wang、Zanderは植物全般を扱っている。

　BärtelsとVaucherは樹木名の参考書としては最も信頼できると思われがちだが、全世界の木材を対象にしているので、あまりにも一般的すぎる。上原の大著は日本の樹木名のみを扱うが、外国語の別名がすべて記されているわけではないので、そのつもりで利用しなければならない。とは言っても、樹木についての情報はきわめて豊富であることに変わりはない。どれが良いか決めるのは難しいが、これらを合わせて使えば、外国語の樹木名を知るための有用な資料となるだろう。

　付表1の右端の2つの欄には、木の高さと分布を示した。ここに記した情報のほとんどは佐竹ら(1989)を参照したので、佐竹については文献を示す記号は記さなかった。補足的に、Bärner(1962)、牧野(1989)、Horikawa(1972)、Mabberley(2008)を参照したので、その場合には、それぞれB、Mak、Ho、Mの頭文字を記した。

　付表2には、本文で触れた樹木や植物の学名を挙げた

　付表3には木の特性の詳細をまとめた。左端の欄に和名、その右が学名、さらに、密度、収縮率、耐久性、割裂性、自然乾燥の難易、その他の特性を示した。

付表1　日本の木材、樹木、植物（名称、大きさ、生育地）
*木工芸に利用される日本の植物や樹木

和　名		学　名	科	英　　語	フランス語	ドイツ語	高さ(h)/直径(d)	生育地
アイヅキリ →キリ	会津桐	*Paulownia tomentosa* (Thunb.) Steudel	SCROPHULARIACEAE ゴマノハグサ科	"Aizu paulownia"	"paulownia d'Aizu"	"Aizu-Paulownie"		福島県（昔の会津地方）。
アオダモ →アラゲアオダモ	アオダモ	*Fraxinus lanuginosa* Koidz. F. *sieboldiana* Blume var. *serrata* Nakai	OLEACEAE モクセイ科					
アオモリヒバ →ヒノキアスナロ	青森檜葉	*Thujopsis dolabrata* Sieb. et Zucc. var. *hondae* Makino	CUPRESSACEAE ヒノキ科	"Aomori hiba"	"Aomori hiba"	"Aomori hiba"		北海道（渡島半島南部）、本州北部（太平洋岸は栃木県以北、日本海側は能登半島以北）、青森県。
アカガシ	赤樫	*Quercus acuta* Thunb. ex Murray [*Cyclobalanopsis acuta* (Thunb. ex Murray) Oerst.]	FAGACEAE ブナ科	Japanese evergreen oak (V)	chêne à feuilles aiguës (BJ), chêne vert du Japon (V)	spitzblättrige Eiche, Rote Lebenseiche (B), spitzblättrige Eiche (V)	h=20 m d=80 cm	本州（宮城県、新潟県南部）、四国、九州、朝鮮半島南部；中国；台湾。
アカマツ	赤松	*Pinus densiflora* Sieb. et Zucc.	PINACEAE マツ科	Japanese red pine (B, BJ, Qu, U, V, W), Japanese pine (B, U), red Japanese pine, red pine (B)	pin rouge de Japon (V)	Japanische Rotkiefer (B, U, V) dichtblutige Rotkiefer (B, U)	h=30 m d=1.5 m	北海道南部、本州、四国、九州（屋久島）、韓国；中国東北部。
アキタスギ →スギ	秋田杉	*Cryptomeria japonica* D. Don	TAXODIACEAE (now CUPRESSACEAE) スギ科（現在はヒノキ科）	"Akita cedar"	"cèdre d'Akita"	"Akitazeder"		秋田県。
アサダ	アサダ	*Ostrya japonica* Sargent	BETULACEAE カバノキ科	hop hornbeam (B), Japanese hop hornbeam (W, Z)		Japanische Hopfenbuche (B, Z)	h=15–20 m	北海道（北部を除く）、本州、四国、九州（霧島山以北；韓国（済州島）；中国（甘粛省南部、湖北省、湖南省、陝西省、四川省）。
アシュウスギ	芦生杉	*Cryptomeria japonica* var. *radicans* Nakai	TAXODIACEAE (now CUPRESSACEAE) スギ科（現在はヒノキ科）	"Ashi'u cedar"	"cèdre d'Ashiu"	"Ashiuzeder"		本州の日本海側、富山県から京都府までの湿った低地。固有種。

付　　録

和　名		学　名	科	英　語	フランス語	ドイツ語	高さ(h)/直径(d)	生育地
アスナロ	翌檜 ヒバ アテ	*Thujopsis dolabrata* Sieb. et Zucc.	CUPRESSACEAE ヒノキ科	hiba (M, Qu, V), Japanese thuya (B), broad-leaved arbor vitae (BJ), hiba false arborvitae (V), broadleaf arborvitae hiba (W), hiba arborvitae.	hiba, thuyopsis, thuyopsis a feuilles en herminette (V)	Hiba-Lebensbaum (Z, V), Hiba (B, V)	h=30 m d=1 m	本州、四国、九州
アテ →アスナロ		*Thujopsis dolabrata* Sieb. et Zucc.	CUPRESSACEAE ヒノキ科					石川県輪島
アブラスギ	油杉	*Keteleeria davidiana* (Bertr.) Beissn.	PINACEAE マツ科	David Keteleeria (V, W), David's fir	Keteleeria de David (V)	Davids Tanne (B, U, V), heilige Tanne (U)	h=50 m d=2.5 m	中国の甘粛省東南部、広西省北部、帰州、湖北省西部、湖南省西南部、陝西省南部、四川省東南部、雲南省；台湾。(『中国の植物誌』)
アヤスギ	綾杉	*Cryptomeria japonica* D. Don, or *Chamaecyparis pisifera* Endl.	TAXODIACEAE (now CUPRESSACEAE) or CUPRESSACEAE スギ科(現在はヒノキ科)、あるいはヒノキ科	*lit.* "figured cedar"	*lit.* "cèdre orné"	wörtl. "gemaserte Zeder"		新古今和歌集参照(第19巻、第1886首)
アラカシ	粗樫	*Quercus glauca* Thunb. ex Murray [*Cyclobalanopsis glauca* (Thunb. ex Murray) Oerst.]	FAGACEAE ブナ科	green oak (B), blue Japanese oak (Qu), ring-cupped oak (U)	chêne glauque (BJ)		h=18 m d=60 cm	本州(宮城県、石川県西部)四国、九州；韓国(済州島)；中国：台湾：インドネシアからヒマラヤ山脈の谷部(標高1800m まで)、カンガ渓谷、カーシー山地。
アラゲアオダモ アオダモ		*Fraxinus lanuginosa* Koidz. *Fraxinus sieboldiana* Blume var. *serrata* Nakai	OLEACEAE モクセイ科	Japan ash (B)			h=3 m	千島列島南部、北海道、本州、四国、九州；韓国。
イタヤカエデ	板屋楓	*Acer mono* Maxim.	ACERACEAE カエデ科	painted maple (U, W), painted mono maple (V), mono maple (W)	érable coloré (V)	kleinblättriger Ahorn (B), Mono-Ahorn (V) mandschurischer Ahorn, Nippon-Ahorn (U)	h=20 m	本州(岩手県から兵庫県にかけて)、四国、九州。

付表1 日本の木材、樹木、植物（名称、大きさ、生育地）

和名	一位	学名	科	英語	フランス語	ドイツ語	高さ(h)/直径(d)	生育地
イチイ	一位	*Taxus cuspidata* Sieb. et Zucc.	TAXACEAE イチイ科	Japanese yew (M. Qu. U. V. W. Z.) spreading Japanese yew (U)	if du Japon (BJ. U. V. Z) if (U)	Japanische Eibe (V. Z) gespitzte Eibe, gespitzter Eibenbaum (U)	h=15-20 m	北海道、本州、四国、九州、千島列島、サハリン島、韓国、中国東北部、シベリア東部。
イチョウ	銀杏	*Ginkgo biloba* L.	GINKGOACEAE イチョウ科	maidenhair tree (BB, M. QU. Z). ginkgo (BB, Z)	ginkgo à deux lobes (BB.) arbre aux quarante écus (BB. Z)	Ginkgo (BB, Z), Gingkobaum, Mädchenhaarbaum (BB)	h=45 m d=4 m	おそらく中国浙江省西北部（天目山）が起源。(「中国の植物誌」)
イヌエンジュ	犬槐	*Maackia amurensis* Rupr. et Maxim. var. *buergeri* (Maxim.) C. K. Schn.	LEGUMINOSAE マメ科	Amur Maackia (V)	Maackia de l'amour (V. Z), arbre des pagodes du Japon	Asiatisches Gelbholz (Z), Amur-Maackia (V), Amur-Mackie, gemeine Maackia (U), Japanischer Schnurbaum	h=2-10 m	北海道、本州（中部地方北部、森林限界）や山間地の川岸。
イヌガヤ	犬榧	*Cephalotaxus harringtonia* (Knight.) K. Koch	CEPHALOTAXACEAE イヌガヤ科	Japanese plum yew (Z. U. Qu. W) cow's tail pine (Qu. W). Harrington's plum yew (V). plum yew, plum-fruited cephalotaxus (U)	pin à Harrington (V). if à prunes du Japon	Harringtons Kopfeibe (V. Z) steinfrüchtige Kopfeibe (U)	h=8-10 m d=30-40 cm	本州（岩手県南部）、四国、九州、屋久島を含む）、韓国、中国東北部。
イヌマキ クサマキ マキ	犬槇	*Podocarpus macrophyllus* (Thunb.) D. Don	PODOCARPACEAE マキ科	bigleaf podocarp, yew podocarp, Japanese yew, southern yew (Qu), big leaf yew pine, yew pine (Z), long-leaf podocarp(us) (U. V)	podocarpe à grandes feuilles, Manio de Chine (V)	Großblättrige Steineibe (U. V), Maki (B)	h=20 m d=50 cm	本州（関東西部のおもに太平洋岸）、四国、九州、琉球諸島の海岸に近い山地、台湾、中国。
イボタノキ	水蠟、疣取	*Ligustrum obtusifolium* Sieb. et Zucc.	OLEACEAE モクセイ科	ibota privet, Japanese privet (U). amur privet (Qu). littleleaf privet (W)	"troène ibota"	Ibota Liguster (U), stumpfblättriger Liguster (Z)	h=2-4 m	北海道、本州、四国、九州、韓国。
ウェンジ		*Millettia laurentii* De Willd.	LEGUMINOSAE マメ科	wenge	wenge, palissandre d' Afrique, palissandre du Congo	Wenge	h=20 m d=60-100 cm	コンゴ、カメルーン、ガボン、熱帯ギニア。
ウダイカンバ	鵜松明樺	*Betula maximowicziana* Regel	BETULACEAE カバノキ科	monarch birch (BJ. V), Maximowicz's Birch, Japanese birch (BB, M), makanba birch (BB), monarch birch (Z)	bouleau de Maximowicz (V), bouleau japonais (BB), bouleau monarque (Z)	Maximowicz Birke (B. V), japanische Birke (BB), lindenblättrige Birke (Z)	h=30 m	北海道の東岸沖の千島列島南部、北海道、本州（岐阜県から北）。

和名		学名	科	英語	フランス語	ドイツ語	高さ(h)/直径(d)	生育地
ウメ	梅	*Prunus mume* (Sieb.) Sieb. et Zucc.	ROSACEAE バラ科	Japanese apricot (M, Qu, V, U, W), mume (M, Qu, W)	abricotier japonais (BJ), abricotier du Japon (V), prunier du Japon (U)	japanischer Aprikosenbaum (B), japanische Aprikose (U, V), Mumebaum (V)	h=2-5 m d=30 cm	中国中央部が起源。奈良時代より前に日本に渡来。
ウルシ	漆	*Rhus verniciflua* Stokes	ANARCADIACEAE ウルシ科	Japanese lacquer tree, Chinese lacquer tree (Qu, M), Japanese varnish tree, lacquer tree (Qu) varnish tree, lacquer tree (U)		Lackbaum, Firnis-Sumach (B, U), Firnisbaum (B), Lack-Sumach (U, Z)	h=7-10 m (-20 m)	中国、インド。古くから日本で栽培される。
エゾマツ	蝦夷松	*Picea jezoensis* (Sieb. et Zucc.) Carrière	PINACEAE マツ科	Yezo spruce (BJ, U, V, W), Yeddo spruce (U, V), Ajan spruce, Siberian spruce, Hondo spruce (U)	epicéa de Yedo, Yéso, Yézo (V)	Ajanfichte (B, U), Schwarzfichte, Schwarzwipflige Fichte (B), Yedo Fichte (BJ), Hondo-Fichte (V)	h=30-35 m d=1 m	北海道、千島列島南部、サハリン島、沿海州、カムチャツカ半島、韓国、中国東北部。
オニグルミ	鬼胡桃	*Juglans mandshurica* Maxim. var. *sachalinensis* (Miyabe et Kudo) Kitamura	JUGLANDACEAE クルミ科	Japanese walnut (B)		Walnußbaum (B)	h=7-10 m (-25 m)	北海道、本州、四国、九州。川沿いの湿気の多い場所。
カキノキ クロガキ シマガキ	柿の木	*Diospyros kaki* L. f.	EBENACEAE カキノキ科	Japanese persimmon (B, U), Japanese date plum (B), Japanese persimmon, kaki, (Qu, M), persimmon (Qu, W), Chinese date plum (Qu), kaki plum, Chinese persimmon (V)	plaqueminier (U), plaqueminier kaki, parsimonia kaki, coin de Chine (B), kaki (BJ, V), plaqueminier kaki (V)	Jap. Persimone, Jap. Dattelpflaume, Kaki-Dattelpflaume, Persimone (B), Dattelpflaume (BJ), Kakipflaume (U, V)	h=3-9 m	本州西部、四国、九州、韓国（済州島）、中国。
カシ	樫	*Quercus* sp.	FAGACEAE ブナ科	"evergreen oak"				
カスガスギ →スギ	春日杉	*Cryptomeria japonica* D. Don	TAXODIACEAE (now CUPRESSACEAE) スギ科(現在はヒノキ科)	"Kasuga cedar"	"cedre de Kasuga"	"Kasuga Japanzeder"		春日神社周辺、奈良市東部。
カツラ	桂	*Cercidiphyllum japonicum* Sieb. et Zucc.	CERCIDIPHYLLACEAE カツラ科	katsura tree (BJ, Qu, V), katsura (M), Japanese katsura tree (V)	cercidiphylle du Japon, katsura, arbre à feuille de cercis, àrbre gateau (V)	japanisches Judasbaumblatt, Judasbaum, Judasbaumblatt (B), Katsurabaum, Kuchenbaum B,V)	h=30 m d=2 m	北海道、本州、四国、九州の温帯域。

付表1　日本の木材、樹木、植物（名称、大きさ、生育地）

和　名		学　名	科	英　語	フランス語	ドイツ語	高さ(h)/直径(d)	生育地
カヤ	榧	Torreya nucifera Sieb. et Zucc.	TAXACEAE イチイ科	Japanese nutmeg (Qu, U, V), kaya nut (Qu, M), Japanese torreya (B, U, V, W), Japanese plum-yew, nutbearing torreya (U, W)	kaya (japonais) (BJ), torreya porte-noix (B,V), torreya du Japon (V)	nuβtragende Torreye (B, U), Japanische Nuβeibe, Japanische Stinkeibe (V), japanische Torreya, nuβtragende Stinkeibe (U)	h=25 m d=2 m	本州（宮城県南部）、四国、九州（屋久島を含む）。
カヤ* →ススキ	茅	Miscanthus sinensis Andersson	POACEAE イネ科					
カラマツ	唐松	Larix kaempferi (Lamb.) Carrière	PINACEAE マツ科	Japanese larch (B, BJ, M, U, W), red larch (U)	mélèze du Japon (B, U)	Japanische Lärche (B, U), dünnschuppige Lärche (U)	h=30 m d=1 m	本州（宮城県、新潟県から南の山地）、各地で生育。
カリン	花梨	Pterocarpus indicus Willd.	LEGUMINOSAE マメ科	padouk, amboyna-wood, Burmese rosewood, Malay padauk (Qu), Burmese rosewood, Andaman rosewood, Amboyna wood (M), rosewood, Burma coast padauk (W)		Andamanen-Padouk, echtes Padouk, Korallenholz, Tenasserim-Mahagoni (B)	large (B)	アンダマン諸島（ベンガル湾にある諸島）、ミャンマー南部。
カルカヤ* →メガルカヤ	刈萱	Themeda triandra Forssk. var. japonica (Willd.) Makino	POACEAE イネ科					
カワヤナギ	川柳	Salix gilgiana	SALICACEAE ヤナギ科	willow	saule	Weide	h=max. 5 m	北海道の最南端部、本州（標高を問わない）、朝鮮半島北部、中国東北部の一部、ウスリー川流域。
キタヤマスギ →スギ	北山杉	Cryptomeria japonica D. Don	TAXODIACEAE (now CUPRESSACEAE) スギ科（現在はヒノキ科）	"Kitayama cedar"	"cèdre de Kitayama"	"Kitayamazeder"		丹波地方（京都市北西部の山地）
キハダ	黄檗	Phellodendron amurense Rupr.	RUTACEAE ミカン科	Amur cork-tree (Qu, U, V, W, Z), Siberian cork-tree (Qu), Chinese cork tree (U)	phellodendron de l'amour (V, Z), arbre liège de Chine, arbre liège de l'amour (V)	Amur-Korkbaum (V, Z), Mandschurischer Korkbaum (B), Korkbaum, Samtbaum (V)	10-15 m (max. 25 m)	北海道、本州東北地方、中部地方北部、近畿地方西部、四国、九州の山地林、韓国、中国北部および東北部、アムール川流域。

和名		学名	科	英語	フランス語	ドイツ語	高さ(h)/直径(d)	生育地
キリ	桐	*Paulownia tomentosa* (Thunb.) Steudel	SCROPHULARIACEAE ゴマノハグサ科	foxglove tree (V. Z). paulownia. royal paulownia (Qu. V. W). princess tree (U. Qu). empress tree (U. V). kiri (M). imperial tree (U)	paulownia impérial (V. Z). arbra d'Anna Paulowna. paulownia tomenteux (V)	Paulownie. Blauglockenbaum (V). chinesischer Blauglockenbaum (Z). filzige paulownie. Kiribaum (B) kaiserliche Paulownie (U)	h=10 m	中国中央部。日本では東北地方や関東地方で栽培。
キリシマスギ →スギ	霧島杉	*Cryptomeria japonica* D. Don	TAXODIACEAE (now CUPRESSACEAE) スギ科 (現在はヒノキ科)	"Kirishima cedar"	"cèdre du Japon de Kirishima"	"Kirishimazeder"		九州南部 (霧島山、宮崎、熊本、鹿児島近辺)。
クサマキ →イヌマキ	草槇	*Podocarpus macrophyllus* (Thunb.) D. Don	PODOCARPACEAE マキ科					
クスノキ	樟 (楠)	*Cinnamomum camphora* (L.) Presl.	LAURACEAE クスノキ科	camphor tree (BJ. Qu. V. W). Japanese camphor tree (Qu) camphor (B, M). Japan camphor tree (B). camphor wood (B. W)	camphrier (B. BJ. V). arbre à camphre (V). laurier du Japon (V)	Kampferbaum (V). Japanischer Kampferbaum (B)	h=20 m d=2 m	本州、四国、九州。
クチナシ属 タイリンシャムツゲ	梔子属	*Gardenia* spp.	RUBIACEAE アカネ科	gardenia	gardénia	Gardenien		タイ
クヌギ	櫟、椚	*Quercus acutissima* Engl.	FAGACEAE ブナ科	sawtooth oak (Qu. W). fibrous oak (Qu). Japanese chestnut-leaved oak (V)	chêne du Japon à feuilles de châtaignier, chêne à dents de scie (V)	Japanische Kastanieneiche (V)	h=15 m d=60 cm	本州 (太平洋岸、神奈川県より西)、四国、九州、琉球諸島、台湾、中国。
クリ	栗	*Castanea crenata* Sieb. et Zucc.	FAGACEAE ブナ科	Japanese chestnut (M. Qu. V. W)	châtaignier du Japon (BJ. V)	Japanische Kastanie (V)	h=17 m d=1 m	北海道、本州、四国、九州 (温帯域から亜熱帯域)、朝鮮半島の中央部と南部。
クロガキ →カキノキ	黒柿	*Diospyros kaki* L. f.	EBENACEAE カキノキ科	"black persimmon"	"kaki noir"	"schwarze Kakipflaume"		
クロベ →ネズコ	黒部	*Thuja standishii* Carrière	CUPRESSACEAE ヒノキ科					
クロマツ	黒松	*Pinus thunbergii* Parl.	PINACEAE マツ科	Japanese black pine (BJ. Qu. U. V. W). black pine (B. U). Thunberg pine (W)	pin noir du Japon, pin des temples (V)	Japanische Schwarz-Kiefer (B. U. V). Schwarzkiefer (B). Thunbergs Kiefer (B, U)	h=40 m d=2 m	本州 (青森県より南)、四国、九州、琉球諸島 (トカラ列島まで)、韓国南部。海岸沿い、あるいは標高 800 – 900m まで。

付表 1 日本の木材、樹木、植物（名称、大きさ、生育地）

和名	漢	学名	科	英語	フランス語	ドイツ語	高さ(h)/直径(d)	生育地
クワ	桑	*Morus* sp.	MORACEAE クワ科	mulberry	mûrier	Maulbeerbaum		
ケヤキ	欅	*Zelkova serrata* (Thunb.) Makino	ULMACEAE ニレ科	Japanese zelkova (Qu, U, V, W), saw leaf zelkova (Qu, U) keaki (M, U, V), keyaki (M, U), sawleaf (U)	zelkova du Japon (V) orme du Japon (U)	spitzzähnige Zelkova (U), Keyaki(-baum), Japanische Zelkove	h=30 m d=2 m	本州、四国、九州、韓国、台湾、中国。肥沃な土壌や温暖な地域の合部に生育。
ケンポナシ	玄圃梨	*Hovenia dulcis* Thunb.	RHAMNACEAE クロウメモドキ科	coral tree (B, U), Japanese raisin tree (B, Z, BJ, Qu, U, W) Chinese raisin (Qu), Chinese or Japanese raisin tree (M), honey tree (U)	hovenia à fruits doux (V)	Japanische Hovenia, japanisches Mahagoni, Quaffbirne (B), Japanischer Rosinenbaum (V), Rosinenbaum (BJ)	h=25 m	北海道（渡島半島）、本州、四国、九州、韓国、中国北部、ヒマラヤ。
コウキシタン	紅木紫檀	*Pterocarpus santalinus* L.	LEGUMINOSAE マメ科	red sandalwood, red sanderswood, rubywood, Indian sandalwood, red sanders (Qu, B), red sandalwood (M, W)	sandal rouge (B)	roter Sandelbaum, rotes Sandelholz, rotes Caliaturholz, Caliaturholz (B)	h=8 m	インド東部の乾燥した山地、ゴーダーヴァリ川原東部（デカン高原）より南の地域、スリランカ、フィリピン。(B)
コウヤマキ	高野槇	*Sciadopitys verticillata* Sieb. et Zucc.	SCIADOPITYACEAE コウヤマキ科	umbrella pine (B, U, V, W), Japanese umbrella pine (Qu, BJ, U, W), parasol pine (Ou, M, U) parasol fir (U)	pin parasol du Japon, sapin parasol (V) sapin à parasol (B, U)	Schirmtanne (BJ, U), Japanische Schirmtanne (B, U, V)	h=30-40 m d=1 m	本州（福島県南部）、四国、九州（南は宮崎県まで）
コクタン	黒檀	*Diospyros ebenum* J. Koenig *Diospyros* spp.	EBENACEAE カキノキ科	Ceylon ebony (V, Qu), ebony, macassar ebony (Qu), Eastindian ebony (V), ebony (Z), macassar ebony (BJ), Ceylon persimmon, East Indian persimmon (W)	ébène vrai (BJ), ebénier vrai, ébénier d'asie, ebénier de Ceylan (V), ébénier, faux ébénier (B)	echtes Ceylon-Ebenholz, echtes Ebenholz, Ebenholz, chinesische Dattelpflaume (B), Ebenholzbaum, Ceylon-Ebenholz (V)	large, d=1.8 m (200 years old) (B)	セイロン島北部と南部の海岸沿い、スマトラ島、スラウェシ島、マルク島。(B)
コナラ	小楢	*Quercus serrata* Murray	FAGACEAE ブナ科	Japanese oak, konara oak (E)	chêne du Japon (E)	Japanische Kohleiche (B), gesägtblättrige Eiche (B, E)	h=25 m	本州、四国、九州（温帯域）、韓国、中国。

和名	学名	科	英語	フランス語	ドイツ語	高さ(h)/直径(d)	生育地
ゴヨウマツ ヒメコマツ	Pinus parviflora Sieb. et Zucc.	PINACEAE マツ科	Japanese white pine (BJ, Qu, U, V, W), white pine [USA] (B)	pin blanc des japonais (BJ), pin blanc du Japon (V)	Mädchenkiefer (B, BJ, U, V, Z), kleinblütige Kiefer (U)	h=30 m d=1 m	北海道南部, 本州, 四国, 九州。
サカキ	Cleyera japonica Thunb.	THEACEAE ツバキ科				small tree	本州(茨城県から西), 石川県から西), 四国, 九州, 韓国南部, 中国, 台湾。
サツマスギ →スギ	Cryptomeria japonica D. Don	TAXODIACEAE (now CUPRESSACEAE) スギ科(現在はヒノキ科)	"Satsuma cedar"	"cèdre de Satsuma"	"Satsumazeder"		旧薩摩地方, 鹿児島県西部。
サワグルミ	Pterocarya rhoifolia Sieb. et Zucc.	JUGLANDACEAE クルミ科	Japanese wingnut (U, V, W), hickory (B)	sawa-gurumi (BJ), ptérocaryer du Japon (V)	japanische Flügelnuß (B, V), vogelbeerblättrige Flügelnuß (B, U)	h=10-20 m (~30 m)	北海道, 本州, 四国, 九州。山地渓流沿いの砂利混じりの土壌に生育。
サワラ	Chamaecyparis pisifera Endlicher	CUPRESSACEAE ヒノキ科	sawara cypress (BJ, M, Qu, V, U), pea-fruited cypress (B, U), Sawara false cypress (W)	cyprès de sawara, cyprès porte-pois (V), cyprès à fruit de pois (B)	Sawara-Scheinzypresse (BJ, V), Sawara-Zypresse, Sawara-Lebensbaum-Zeder (B), Sawara-Lebensbaumzypresse (B, U), erbsenfrüchtige Lebensbaumzypresse (B, U).	hight up to 30 m d=1 m	本州(岩手県から南), 九州。
シイ	Castanopsis Spach	FAGACEAE ブナ科	evergreen chinkapin (W)				
シオジ 塩地	Fraxinus platypoda Oliv.	OLEACEAE モクセイ科	broadfruit ash (W)			h=25 m d=1 m	本州(関東から西), 四国, 九州, 中国。
シタン 紫檀	Dalbergia cochinchinensis Pierre	LEGUMINOSAE マメ科	rosewood (B, Qu, U), trac wood (B)			h=25 m d=60-80 cm (B)	インドシナ半島 (B)
シタン 紫檀	Dalbergia latifolia Roxb. ex DC. or Dalbergia cochinchinensis Pierre	LEGUMINOSAE マメ科	Indian rosewood (B, Qu, V, W), blackwood (B, V), black rosewood (B), Indian blackwood (B, U), Indian blackwood or rosewood (M), Bombay rosewood, Malabar blackwood, rosetta rosew. (U)	palissandre de l'Inde (B), palissandre de l'Asie, palissandre des Indes (V)	Indisches Rosenholz, ostindisches Jacaranda, Java-Palisander, ostindisches Rosenholz (B); ostindischer Rosenholzbaum (V)	h=24 m d=1.5 m	インドのアワド地方からシッキム州にかけてのヒマラヤ山麓, インド中央部と南部 (ブンデールカンドとタッド ガーから南), アンダマン諸島; ジャワ島と同所的に生育しているチークと常緑樹林にも見られる。落葉樹林でチークと同所的に生育していることが多いが, 常緑樹林にも見られる。

付表 1　日本の木材、樹木、植物（名称、大きさ、生育地）

和名	和木科樹	学名	科	英語	フランス語	ドイツ語	高さ(h)/直径(d)	生育地
シナノキ	科木科樹	*Tilia japonica* Simonkai	TILIACEAE シナノキ科	Japanese lime (Qu, M), Japanese linden (W)	"tilleul japonais"	"japanische Linde"	h = 8-10 m (-30 m)	北海道、本州、九州。山地に生育。
シマガキ →カキノキ	縞柿	*Diospyros kaki* L. f.	EBENACEAE カキノキ科	"striped persimmon"	"kaki strié"	"gestreifte Kakipflaume"		三宅島と御蔵島。
シマグワ →ヤマグワ	島桑	*Morus australis* Poir.	MORACEAE クワ科	"island mulberry"	"murier des îles"	"Inselmaulbeerbaum"		
シャムツゲ タイツゲ →クチナシ属	シャム黄楊	*Gardenia* spp.	RUBIACEAE アカネ科	Siamese box (B, Qu), Siamese gardenia	buis de Siam (B, Qu)	"siamesischer Buchsbaum"		タイ
シュロ*	シュロ	*Trachycarpus fortunei* (Hook.) H. Wendl.	ARECACEAE (PALMAE) ヤシ科	Chusan palm (Z), Fortune's windmill palm (W)			h=3-5 m	日本南部、中国、ミャンマー。(Z)
シラカシ	白樫	*Quercus myrsinaefolia* Blume	FAGACEAE ブナ科	bamboo-leaved oak (V)	chêne à feuilles de bambou, chêne bambou (V)	bambusblättrige Eiche (V)	h=20 m d=80 cm	本州（福島県と新潟県から西）、四国、九州、韓国（済州島）、中国中央部と南部。
シラカバ →シラカンバ	白樺	*Betula platiphylla* Sukatchev var. *japonica* (Miq.) Hara	BETULACEAE カバノキ科					
シラカンバ シラカバ	白樺	*Betula platiphylla* Sukatchev var. *japonica* (Miq.) Hara	BETULACEAE カバノキ科	white birch (W)	"bouleau blanc"	"weiße Birke"	h=30 m d=1 m	北海道、本州（中部地方北部）。
シラビソ シラベ	白檜曽	*Abies veitchii* Lindl.	PINACEAE マツ科	Veitch's fir (U, Z), Veitch's silver fir (U, V, Z), Chinese fir (U), Veitch fir (W)	sapin de Veitch (BJ, V)	Veitchs Tanne (B, V, Z) Veitchtanne (BJ, U)	h=25 m d=0.8 m	四国の亜高山帯。
シラベ →シラビソ		*Abies veitchii* Lindl.	PINACEAE マツ科					
ジンコウ	沈香	*Aquilaria agallocha* Roxb. *Aquilaria* spp.	THYMELAEACEAE ジンチョウゲ科	aloewood, calambac, eaglewood (B, M) lign-aloes (M) aloewood, eaglewood, Malayan eaglewood, agar-wood, Indian aloewood (Qu) Paradise wood, real agarwood (B)	bois d'aigle (B, Qu), bois d'aloès (B)	Adlerholz, Agalloche, Aloeholz, Lignum agalochi/ aloës/ aquila/ aquilariae/ aspalathi, Linoaloeholz, Paradiesholz (B)	large (B)	西ベンガル、ミャンマー、マレー半島と周辺諸島。(B)
ジンダイスギ →スギ	神代杉	*Cryptomeria japonica* D. Don	TAXODIACEAE (now CUPRESSACEAE) スギ科（現在はヒノキ科）	"cedar of the age of the gods" [subfossil wood]	"cèdre de l'âge des dieux" [bois subfossil]	"Japanzeder aus der Götterzeit" [subfossiles Holz]	burried for about 2500 years	鳥海山（山形県と秋田県の県境）。

和名		学名	科	英語	フランス語	ドイツ語	高さ(h)/直径(d)	生育地
スオウ	蘇芳	Caesalpinia sappan L.	LEGUMINOSAE マメ科	sappanwood, buckham wood (BB)	bois de sapan, arbre de sapan (BB)	Sappanholz (BB)	h=6 m	赤い染料を採る。インドからマレーシア。(M)
スギ	杉	Cryptomeria japonica D. Don	TAXODIACEAE (now CUPRESSACEAE) スギ科(現在はヒノキ科)	Japanese cedar (B, BJ, M, Qu, U, V, W), cryptomeria (Qu), Japanese red cedar (V), peacock pine (B), Japan cedar, Japanese sugi (U)	sugi (BJ, V), cryptoméria du Japon (B, V), cryptoméria (V), cèdre du Japon	Sicheltanne (BJ, V), Kriptomerie (U, V), jap. Kryptomerie, jap. Zeder (B, U), jap. Sicheltanne (U)	h=30-40 m d=1-2 m	本州、四国、九州(屋久島を含む)。
ススキ*カヤ	薄、芒	Miscanthus sinensis Andersson	POACEAE イネ科	Chinese silver grass, tiger grass (Z)	eulalie (Z)	Chinaschilf (Z)	h=100-150 cm	中国、韓国、日本、タイ。(Z)
セン →ハリギリ	栓	Kalopanax pictus (Thunb.) Nakai	ARALIACEAE ウコギ科					
センダン	栴檀	Melia azedarach L. var. subtripinnata Miq.	MELIACEAE センダン科	bead tree, China berry, pride-of-India (Z), white cedar (U)	lilas du Japon (B)	Indischer Flieder, Paternosterbaum (U)	h=7-10 m	四国、九州、琉球諸島、小笠原諸島(東京の南)、日本の本州や中国で栽培。
センノキ →ハリギリ	栓木	Kalopanax pictus (Thunb.) Nakai	ARALIACEAE ウコギ科					
タイワウシャムツゲ →クチナシ属	タイ黄楊	Gardenia spp.	RUBIACEAE アカネ科	"Thailand boxwood", Siamese box (Qu)	"buis de Thaïlande", buis de Siam (Qu)	"Thailändischer Buchsbaum"		タイ
タイヒ →タイワンヒノキ		Chamaecyparis obtusa S. et Z. var. formosana Hayata	CUPRESSACEAE ヒノキ科					
タイワンヒノキ タイヒ	台湾檜	Chamaecyparis obtusa S. et Z. var. formosana Hayata	CUPRESSACEAE ヒノキ科				40 m (U)	台湾
タガヤサン	鉄刀木	Cassia siamea Lam. (Senna siamea Lam.)	CAESALPINACEAE ジャケツイバラ科	Siamese senna (Z), ironwood (B)	bois perdrix, perdrix (B), "bois de fer"	"indisches Eisenholz"	medium to high size d=50 cm	インド、スリランカ、タイ、マレーシア。(Z)
タブノキ	椨	Machilus thunbergii Sieb. et Zucc.	LAURACEAE クスノキ科	bandoline wood, Chinese bandoline wood (B), red nanmu, common machilus, Thunberg nanmu (W)			h=13 m d=1 m	本州、四国、九州、琉球諸島、韓国南部。
タモ →ヤチダモ	梻	Fraxinus mandshurica Rupr. var. japonica Maxim.	OLEACEAE モクセイ科	Japanese ash, tamo	frêne japonais, tamo	Tamo-Esche, Japanische Esche		

付表1 日本の木材、樹木、植物（名称、大きさ、生育地）

和　名		学　名	科	英　語	フランス語	ドイツ語	高さ(h)/直径(d)	生育地
チーク	チーク	*Tectona grandis* L. f.	VERBENACEAE クマツヅラ科	teak (M), teak tree, teak, Indian oak, common teakwood (Qu), common teak (Qu, W), teak tree (V), Indian teak tree (U)	teck (BJ, U, V), arbre à teck (V)	Teakbaum, Teakholzbaum (V), indische Eiche, Teakbaum, Teak (U)	h=40 m d=0.4-1 m (B)	インドからラオス。インドネシアへは400-600年前に伝わり自生するようになった。(M)
チョウセンゴヨウ	朝鮮五葉 チョウセンマツ ベニマツ	*Pinus koraiensis* Sieb. et Zucc.	PINACEAE マツ科	Korean pine (Qu, V, W), Korean nut pine, Korean white pine, cedar pine (U), "Korean five-leaves"	pin de corée (BJ, V) "cinq-feuilles de Corée"	Korea-Kiefer (B, U, V), "Fünf-Nadlige aus Korea"	h=30 m d=1.5 m	本州中部、四国（愛媛、東赤石山）、韓国、中国東北部。
チョウセンマツ →チョウセンゴヨウ	朝鮮松	*Pinus koraiensis* Sieb. et Zucc.	PINACEAE マツ科	Korean pine (Qu, V)	pin de corée (BJ)	Korea-Kiefer (B, V)		
ツガ	栂	*Tsuga sieboldii* Carrière	PINACEAE マツ科	Japanese hemlock (M, Qu, U, V), Siebold's hemlock (U, V, W), Japanese hemlock fir, yellow wood (B), southern Japanese hemlock (U, W)	tsuga du Japon (B, U), tsuga du Japon méridional, tsuga de Siebold (V)	Japanische Hemlocktanne (B, U), südjapanische Hemlocktanne (V), Sieboldts Hemlocktanne (U, V)	h=25-30 m d=1 m	本州（福島県八溝山地西部）、四国、九州（屋久島）、韓国（竹島）。
ツゲ	黄楊	*Buxus* sp.	BUXACEAE ツゲ科	boxwood	buis	Buchsbaum		
ツバキ	椿	*Camellia japonica* L.	THEACEAE ツバキ科	Japanese camellia (U, W), Japanese rose (U), Japan rose, rose of the world (B), common camellia (Qu, U, V)	camelia, rose du Japon, rosier du Japon (B), camélia commun (V)	japanische Kamelie, japanische Rose (B), Kamelie (V, U)	h=15 m	本州（青森県南部）、四国、九州、琉球諸島、台湾。
ツブラジイ	円椎	*Castanopsis cuspidata* (Thunb. ex Murray) Schottky	FAGACEAE ブナ科				h=20 m d=1 m	本州（関東地方南部）、四国、九州（屋久島）、韓国（済州島）。
トウヒ	唐檜	*Picea* sp.	PINACEAE マツ科	spruce	épicéa	Fichte		
トガサワラ	栂椹	*Pseudotsuga japonica* (Shirasawa) Beissner	PINACEAE マツ科	Japanese douglas fir (BJ, V, U, W)	douglas japonais (V)	japanische Douglastanne (B, V), japanische Douglasie (V), japanische Douglasfichte (U)	h=30 m d=1 m	本州（紀伊半島）、四国（高知県）。奥山に生育。

付　録

和　名	学　名	科	英　語	フランス語	ドイツ語	高さ(h)/直径(d)	生育地
トクサ* 木賊	Equisetum hyemale L.	EQUISETACEAE トクサ科	Dutch rush, scouring rush (Z, Qu, W), rough horsetail (Qu, W), common horsetail (Qu: BJ)	prêle d'hiver (Z, BJ)	Winter-Schachtelhalm (Z)		天然の研磨材。本州(中部地方南部)。(M)
トサスギ → スギ 土佐杉	Cryptomeria japonica D. Don	TAXODIACEAE (now CUPRESSACEAE) スギ科(現在はヒノキ科)	"Tosa cedar"	"cèdre de Tosa"	"Tosazeder"		高知県(旧土佐藩)、徳島県。
トチノキ 栃の木	Aesculus turbinata Blume	HIPPOCASTANACEAE トチノキ科	Japanese horse-chestnut (BJ, V, U, W), buckeye, horse chestnut (B)	marronnier du Japon (BJ, V), Marronnier de forme conique (V)	Japanische Roßkastanie (B, V), kreiselfrüchtige Roßkastanie (B, U)	h=20-30 m	北海道(札幌市の手稲と小樽市から南)、本州、四国、九州。低い山地の渓流沿いの肥沃な土壌に生育。
トドマツ 椴松	Abies sachalinensis (Fr. Schmidt) Masters	PINACEAE マツ科	Sakhalin fir (Qu, V), Sakalin fir (Qu, W), Hokkaidō pine (B)	sapin de Sakhaline, sapin de l'île Sakhaline (V)	Sachalin-Tanne (B, V)	h=25 m d=50 cm	北海道、サハリン島、千島列島南部。
ドロノキ → ドロヤナギ 泥の木	Populus maximowiczii A. Henry	SALICACEAE ヤナギ科					
ドロヤナギ ドロノキ 泥柳	Populus maximowiczii A. Henry	SALICACEAE ヤナギ科	Japan poplar (U), doronoki (M), Japanese poplar (Qu), Japan poplar, Norway poplar, Volga poplar, Berlin poplar (U), Maximowicz poplar (W)		Maximowiczs Pappel (Z)	h=30 m d=1.5 m	北海道、本州北部、千島列島、サハリン島、カムチャツカ半島、ウスリー・アムール川地域、朝鮮半島(中央部から北の地域)。
ナツメ 棗	Ziziphus jujuba Lam.	RHAMNACEAE クロウメモドキ科	jujube (B, Qu, V), French jujube (BJ), Chinese date (B, BJ, Qu, W), common jujube (Qu, W), Chinese jujube (Qu, U), Indian jujube (B)	jujubier cultivé (BJ), jujubier, jujubier de l'Inde (B, V), prunier femelle (B), circoulier, dattier de Chine, guindanlier (V), jujubier commun (U)	Jujube, Judendorn, kahlblättrige Jujube (V), chinesische Dattel (B)	h=10 m	もともとの生育地は中国北部。
ナラ 楢	Quercus sp.	FAGACEAE ブナ科	"deciduous oak"				
ナラガシ 楢樫	Quercus sp.	FAGACEAE ブナ科	"particularly hard deciduous oak"				

付表1　日本の木材、樹木、植物（名称、大きさ、生育地）

和名	和名(漢字)	学名	科	英語	フランス語	ドイツ語	高さ(h)/直径(d)	生育地
ナンテン	南天	*Nandina domestica* Thunb.	BERBERIDACEAE メギ科	heavenly bamboo (Z, U, Qu, M, W), nandina (Z), nandine sacred (U, V, Z), common nandina (W)	bambou sacré (BJ, V, Z), nandine domestique (U), nandine fruitier (V)	Himmelsbambus (Z), Nandine, eßbare Nandine, eßbare Nandine (U, V)	h=1-3 m	日本の西南部の亜熱帯域に自生する。日本国内のもともとの生育地は不明。中国の亜熱帯域。
ニガキ	苦木	*Picrasma quassioides* (D. Don) Benn	SIMAROUBACEAE ニガキ科	bitter wood (B), Indian quassiawood (W)		Bitterholz (Z)	h=6-8 m (max.12 m)	北海道、本州、四国、九州、韓国、中国、ヒマラヤ。
ニッコウスギ→スギ	日光杉	*Cryptomeria japonica* D. Don	TAXODIACEAE (now CUPRESSACEAE) スギ科(現在はヒノキ科)	"Nikkō cedar"	"cèdre du Japon de Nikkō"	"Nikkō Japanzeder"		日光、東照宮、二荒山神社(栃木県)近辺。
ネズコ クロベ	鼠子	*Thuja standishii* Carrière	CUPRESSACEAE ヒノキ科	Japanese thuya (BJ, V), Japanese arbor-vitae (M, Qu, V, U, W), cedar (B), Standish's arborvitae (U)	thuya du Japon (BJ, V), gorohiba du Japon (V)	Japanischer Lebensbaum (B, BJ, U), Standish's Lebensbaum (B)	h=30 m d=1 m	本州、四国、中部地方北部や山地には多い。
ハゼノキ* ロウノキ	櫨の木、黄櫨	*Rhus succedanea* L.	ANARCADIACEAE ウルシ科	wax tree (Qu, U, Z), Japanese wax tree (B, Qu, U), Japanese lacquer tree, wild varnish tree, galls (Qu), Japanese tallow or wax tree (M), Japanese vegetable wax, red-lac (U), field lacquertree (W)	sumac bâtard, sumac succedané (B), sumac faux-vernis (U)	Japanischer Sumach, Wachsbaum, Talgbaum, Wachs-Sumach (B), saftreicher Sumach, Talgbaum, Wachssumach (U)	h=6-10 m (max. 15 m)	四国、九州、小笠原、琉球諸島の常緑樹林、台湾、中国南部、東南アジアの亜熱帯地域。
ハリギリ センノキ	針桐	*Kalopanax pictus* (Thunb.) Nakai	ARALIACEAE ウコギ科	castor aralia (Z,U), prickly castor-oil tree (V)	kalopanax ponctué (BJ), kalopanax du Japon (Z), kalopanax à feuilles de ricin (V), sen	Baumaralie (Z), Rizinusblättriger Stachelkraftwurz (U), Stachelpanax, Baumkraftwurz (V), Sen-Rüster, Japanische Goldrüster, Sen-Eiche	h=10-20 m (-30 m)	北海道の山岳森林地帯、本州、四国、九州、千島列島南部、サハリン島、ロシア太平洋岸、ウスリー川流域、韓国、中国中央部と北部。
ハルニレ	春楡	*Ulmus davidiana* Planch. var. *japonica* (Rehder) Nakai	ULMACEAE ニレ科				h=30 m d=1 m	北海道、本州、四国、九州、韓国、中国北部と東北部。

和名		学名	科	英語	フランス語	ドイツ語	高さ(h)/直径(d)	生育地
ハンノキ	榛の木	*Alnus japonica* Steudel	BETULACEAE カバノキ科	Japanese alder (M, Qu, U, W)	"Aulne japonais"	Japanische Erle (B, U)	h=15–20 m	北海道、本州、四国、九州、琉球諸島、台湾、中国、韓国、ウスリー川流域、千島列島。
ビシュウヒノキ →ヒノキ	尾州檜	*Chamaecyparis obtusa* Endlicher	CUPRESSACEAE ヒノキ科	"Bishū hinoki cypress"	"cyprès hinoki de Bishū"	"Bishū Hinokizypresse"		長野県木曽地方。
ヒノキ	檜	*Chamaecyparis obtusa* Endlicher	CUPRESSACEAE ヒノキ科	hinoki cypress (Qu, BJ, U, V), Japanese cypress, hinoki false cypress, Japanese false cypress, white cedar (Qu), hinoki or Japanese cypress (M, U), hinoki false cypress (V, W), obtuse-leaved retinsipora (U)	hinoki, faux cyprès japonais, arbre du soleil, cyprès d'hinoki, faux cyprès obtus (V) cyprès japonais (U)	Hinoki-Scheinzypresse (BJ, V), Feuerbaum, Sonnenbaum (V), Feuerzypresse (U, V) Sonnenzypresse (U)	h=30 m d=0.9–1.5 m	本州(福島県から南)、四国、九州(南は屋久島まで)
ヒノキアスナロ アオモリヒバ →ヒバ	檜翌檜	*Thujopsis dolabrata* Sieb. et Zucc. var. *hondae* Makino	CUPRESSACEAE ヒノキ科	"hiba arborvitae"	"hiba"	"Hiba-Lebensbaum"		北海道（渡島半島から南）、本州北部（南端は、太平洋岸は栃木県まで、日本海側は能登半島まで）、青森県。
ヒバ →アスナロ →ヒノキアスナロ	檜葉	*Thujopsis dolabrata* Sieb. et Zucc.	CUPRESSACEAE ヒノキ科					
ヒメコマツ →ゴヨウマツ	姫小松	*Pinus parviflora* Sieb. et Zucc.	PINACEAE マツ科					
ビャクシン	柏槇	*Juniperus chinensis* L.	CUPRESSACEAE ヒノキ科	Chinese juniper (B, BJ, V).	genévrier de Chine (B, BJ); genévrier commun, genièvre (V)	chinesischer Sadebaum (B), China-Wacholder (BJ), gemeiner Wacholder, Weidewacholder (V)	h=15–20 m d=50 cm	本州(岩手県南部)、四国、九州。おもに太平洋岸に点在。韓国、中国、モンゴル。
ビャクダン	白檀	*Santalum album* L.	SANTALACEAE ビャクダン科	sandalwood, white sandalwood (Qu, B), yellow sandalwood (B), (Indian) sandalwood (M), true sandalwood, sandal tree (Qu), white sandalwood (V)	santal blanc (B, BJ, V), bois de santal citrin (B), bois de santal blanc (V)	echtes Sandelholz, gelbes Sandelholz, indisches Sandelholz, weißes Sandelholz (B) Sandelholzbaum (V)	h=max. 30 m d=0.6–1 m (B)	インド東部：ナシックカール北西部および南の地方に島西部および南の地方に固有（デーカン）。インド、プラデーシュ）。インド・マラヤ地域に生育。(B)

付表1　日本の木材、樹木、植物（名称、大きさ、生育地）

和　名		学　名	科	英　語	フランス語	ドイツ語	高さh/直径(d)	生育地
ヒロハノキハダ	広葉の黄蘗	*Phellodendron sachalinense* Sargent	RUTACEAE ミカン科	Sakhalin cork tree (U, Z)		Sachalin-Korkbaum (Z)	h=10 m	日本、韓国、サハリン島、中国西部。(Z)
ビンナン	檳榔	*Dryobalanops aromatica* Gaertn. f.	DIPTEROCARPACEAE フタバガキ科	Borneo camphor, Sumatra camphor (Qu, U), Brunei teak, Borneo camphor tree (Qu), Malay camphor, Barus camphor (U)	camphrier de Bornéo (B, BJ)	Borneo-Kampferholz (B)	h=45-50 m d=0.9-1.20 m (B)	スンダ列島、かつてのボルネオ島の北部と西部、スマトラ島（標高400mまで）、マレー半島（マラッカ南端）(B)
ビンロウジュ	檳榔樹	*Areca catechu* L.	ARECACEAE (PALMAE) ヤシ科	betel nut palm, areca palm (Qu, U, V, W), betel palm, areca nut palm (Qu, betelnut, pinang, areca nut (M), catechu palm (U)	aréquier (BJ), arequier, arec, cachou (V)	Arekapalme, Betelnußpalme (B, U, V), Pinangpalme (B), Betelpalme (V)	h=30 m d=18-26 cm (B)	起源はおそらくマレーシア中央部、熱帯アジア地域で広く栽培（『中国の植物誌』）
ブナ	橅	*Fagus crenata* Blume	FAGACEAE ブナ科	Japanese beech (M, V)	hêtre à feuilles crénelées (V)	japanische Buche (V)	30 m	北海道（黒松内町）から南の渡島半島、本州、四国、九州。厚い土壌の山間地
ベニヒ	紅檜	*Chamaecyparis formosensis* Matsum.	CUPRESSACEAE ヒノキ科					台湾
ベニマツ → チョウセンゴヨウ	紅松	*Pinus koraiensis* Sieb. et Zucc.	PINACEAE マツ科	"red pine", "reddish pine"	"pin rouge"	"rotfarbene Kiefer"		
ホオノキ	朴の木	*Magnolia obovata* Thunb.	MAGNOLIACEAE モクレン科	white-leaf Japanese magnolia (U, W), silver magnolia, Japanese cucumber tree (U), Japanese bigleaf magnolia (W)	"magnolia du Japon"	Japanische Großblatt-Magnolie, Rote Magnolie, rötliche Magnolie (B), weißgraue Magnolie, weißrückige Magnolie (U)	h=30 m	千島列島南部、北海道、本州、四国、九州の温帯域から亜熱帯上部、中国。(B)
マキ → コウヤマキ → イヌマキ	槇	*Sciadopitys verticillata* Sieb. et Zucc., or *Podocarpus macrophyllus* (Thunb.) D. Don						
マツ → アカマツ → クロマツ	松	*Pinus* sp.	PINACEAE マツ科	pine	pin	Kiefer, Föhre		
ミズキ	水木	*Swida controversa* (Hemsl.) Soják = *Cornus controversa* Hemsl.	CORNACEAE ミズキ科	giant dogwood (W, Z)	cornouiller discuté, cornouiller des pagodes (Z)	"Hartriegel"	h=10-15 m	千島列島南部、北海道、本州、四国、九州、韓国、台湾、中国からヒマラヤにかけて。

付　録

和　名		学　名	科	英　語	フランス語	ドイツ語	高さ(h)/直径(d)	生育地
ミズナラ	水楢	*Quercus crispula* Blume	FAGACEAE ブナ科	Japanese oak (B), crispleaf oak (W)	"chêne japonais"	Japanische Krauseiche, krausblättrige Eiche (B)	h=30 m d=1.5 m	北海道、本州、四国、九州（温帯域）、サハリン島南部、千島列島、韓国。
ミズメ	水芽	*Betula grossa* Sieb. et Zucc.	BETULACEAE カバノキ科		bouleau merisier japonais (BJ)		h=20 m d=60 cm	本州（新潟県と岩手県南部）、四国、九州（鹿児島県の高標高の日陰を含む）。
ミヤマスギ → スギ	御山杉	*Cryptomeria japonica* D. Don	TAXODIACEAE (now CUPRESSACEAE) スギ科（現在はヒノキ科）	"Miyama cedar"	"cèdre de Miyama"	"Miyamazeder"		美山（三重県の「豊山」）。
ムクノキ*	椋	*Aphananthe aspera* (Thunb.) Planch.	ULMACEAE ニレ科	aphananthe, elm, tulipwood (V), scabrous aphananthe (W)	aphananthe du Japon (V)	rauhe Aphananthe (B)	h=20 m d=1 m	葉を天然の研磨剤として使う。本州（関東南部）、四国、九州、琉球諸島、韓国（済州島）、台湾、中国、インドシナ半島。天然林に散在する。(B)
メガルカヤ* カルカヤ	雌刈萱	*Themeda triandra* Forssk. var. *japonica* (Willd.) Makino	POACEAE イネ科	Japanese themeda, red grass (Q)			h=1 m	東アジア、インド、アフリカ。
モミ	樅	*Abies firma* Sieb. et Zucc.	PINACEAE マツ科	Japanese fir (BJ, M, Qu, U, V, W), momi fir (Qu, U, V, W), Japan fir (U)	sapin momi du Japon (V)	Momitanne (B, BJ, U, V), Japanische Tanne, japanische Weißtanne (B, U), Pfauenschwanzkiefer (B), Momiweißtanne (U)	h=35-40 m d=1.5-1.8 m	本州（秋田県と岩手県の南部）、四国、九州（屋久島を含む）。
モミジ	紅葉	*Acer palmatum* Thunb. ex Murray	ACERACEAE カエデ科	Japanese maple, smooth Japanese maple (M, Qu, V), Japan (ese) maple (U, W)	érable du Japon, érable à feuilles glabres (V)	Japanischer Ahorn (V), Fächerahorn (B, U, V)	h=15 m	本州（福島県から南の大平洋岸と福井県から南の日本海側）、四国、九州、韓国、中国。
ヤクスギ → スギ	屋久杉	*Cryptomeria japonica* D. Don	TAXODIACEAE (now CUPRESSACEAE) スギ科（現在はヒノキ科）	"Yakushima cedar"	"cèdre de Yakushima"	"Yakushimazeder"		屋久島（鹿児島県）。

付表1　日本の木材、樹木、植物（名称、大きさ、生育地）

和　名		学　名	科	英　語	フランス語	ドイツ語	高さ(h)/直径(d)	生育地
ヤシャブシ	夜叉五倍子	*Alnus firma* Sieb. et Zucc.	BETULACEAE カバノキ科	alder (Z)	aulne	steifblättrige Erle (B)	h=10-15 m	キリの表面を色付けするのに使う。本州（福島県）から南へ紀伊半島までの太平洋岸、四国、屋久島を含む九州。山地に多い。
ヤチダモ	谷地梻	*Fraxinus mandshurica* Rupr. var. *japonica* Maxim.	OLEACEAE モクセイ科	Manchurian ash (Qu, V), Japanese ash (Qu), Japanese ash (M)	frêne de Mandchourie (V)	mandschurische Esche (U, V)	h=min. 25 m d=1 m	北海道、本州、韓国。
ヤナセスギ →スギ	魚梁瀬杉	*Cryptomeria japonica* D. Don	TAXODIACEAE (now CUPRESSACEAE) スギ科（現在はヒノキ科）	"Yanase cedar"	"cèdre de Yanase"	"Yanasezeder"		高知県
ヤマグワ	山桑	*Morus australis* Poir.	MORACEAE クワ科	Japanese mulberry (Qu, W)			h=1 m	サハリン島、北海道、本州、四国、九州、琉球諸島の低い山の森林内、中国、インドシナ半島、インド、ヒマラヤ。
ヤマザクラ	山桜	*Prunus jamasakura* Sieb. ex Koidz	ROSACEAE バラ科	cherry tree	cerisier, merisier	Kirschbaum	h=20-25 m d=80-100 cm	本州（太平洋岸は宮城県から西、新潟県から西）、四国、九州。温帯から亜熱帯にかけて分布。
ヤマブキ	山吹	*Kerria japonica* (L.) DC.	ROSACEAE バラ科	Japanese rose, Jew's mallow, kerria (Z)	corête du Japon (Z)	japanisches Goldröschen, Kerrie, Ranunkelstrauch (Z)	h=1-2 m	北海道南部、本州、四国、九州。山の斜面の渓流沿い。庭木として栽培される。中国。
ヨシノスギ →スギ	吉野杉	*Cryptomeria japonica* D. Don	TAXODIACEAE (now CUPRESSACEAE) スギ科（現在はヒノキ科）	"Yoshino cedar"	"cèdre de Yoshino"	"Yoshinozeder"		紀伊半島の吉野地方（奈良県奈良市の南）
ヨナゴスギ →スギ	米子杉	*Cryptomeria japonica* D. Don	TAXODIACEAE (now CUPRESSACEAE) スギ科（現在はヒノキ科）	"Yonago cedar"	"cèdre de Yonago"	"Yonagozeder"		鳥取県

和 名	学 名	科	英 語	フランス語	ドイツ語	高さ(h)/直径(d)	生育地
ラワン ラワン	*Shorea* spp.	DIPTEROCARPACEAE フタバガキ科	red meranti, red lauan (M), red serayah (B, M), Borneo teak, red seriah (B), meranti (W)	lauan rouge (B)	Borneo Zeder, rotes Serayah (B)		熱帯アジア、インドシナ半島、以前はボルネオと呼ばれた島、フィリピン。(B)
ロウノキ* →ハゼノキ	*Rhus succedanea* L.	ANARCADIACEAE ウルシ科					

付表 2 本書で取り上げた樹木と植物の学術的名称

学　名	科　名	和　名	漢　字
Abies firma Sieb. et Zucc.	マツ科	モミ	樅
Abies sachalinensis (Fr. Schmidt) Masters	マツ科	トドマツ	椴松
Abies veitchii Lindl.	マツ科	シラビソ シラベ	白檜曽
Acer mono Maxim.	カエデ科	イタヤカエデ	板屋楓
Acer palmatum Thunb. ex Murray	カエデ科	モミジ	紅葉
Aesculus turbinata Blume	トチノキ科	トチノキ	杤、橡
Alnus firma Sieb. et Zucc.	カバノキ科	ヤシャブシ	夜叉五倍子
Alnus japonica Steudel	カバノキ科	ハンノキ	榛の木
Aphananthe aspera (Thunb.) Planch.	ニレ科	ムクノキ	椋
Aquilaria agallocha Roxb., *Aquilaria* spp.	ジンチョウゲ科	ジンコウ	沈香
Areca catechu L.	ヤシ科	ビンロウジュ	檳榔樹
Betula grossa Sieb. et Zucc.	カバノキ科	ミズメ	水芽
Betula maximowicziana Regel	カバノキ科	ウダイカンバ	鵜松明樺
Betula platyphylla Sukatchev var. *japonica* (Miq.) Hara	カバノキ科	シラカンバ シラカバ	白樺
Buxus sp.	ツゲ科	ツゲ	黄楊
Camellia japonica L.	ツバキ科	ツバキ	椿
Cassia siamea Lam. (*Senna siamea* Lam.)	ジャケツイバラ科	タガヤサン	鉄刀木
Castanea crenata Sieb. et Zucc.	ブナ科	クリ	栗
Castanopsis cuspidata (Thunb. ex Murray) Schottky	ブナ科	ツブラジイ	円椎
Castanopsis Spach	ブナ科	シイ	椎
Cephalotaxus harringtonia (Knight) K. Koch	イヌガヤ科	イヌガヤ	犬榧
Cercidiphyllum japonicum Sieb. et Zucc.	カツラ科	カツラ	桂
Chamaecyparis obtusa Endlicher	ヒノキ科	ヒノキ ビシュウヒノキ	檜
Chamaecyparis obtusa S. et Z. var. *formosana* Hayata	ヒノキ科	タイワンヒノキ タイヒ	台湾檜
Chamaecyparis pisifera Endlicher	ヒノキ科	サワラ	椹
Cinnamomum camphora (L.) Presl.	クスノキ科	クスノキ	樟（楠）
Cleyera japonica Thunb.	ツバキ科	サカキ	榊
Cryptomeria japonica D. Don	スギ科(現在はヒノキ科)	スギ	杉
Cryptomeria japonica var. *radicans* Nakai	スギ科(現在はヒノキ科)	アシュウスギ	芦生杉
Dalbergia cochinchinensis Pierre	マメ科	シタン	紫檀
Dalbergia latifolia Roxb. ex DC.	マメ科	シタン	紫檀
Diospyros ebenum J. Koenig, *Diospyros* spp.	カキノキ科	コクタン	黒檀
Diospyros kaki L. f.	カキノキ科	カキノキ クロガキ シマガキ	柿の木
Dryobalanops aromatica Gaertn. f.	フタバガキ科	ビンナン	ビンナン
Equisetum hyemale L.	トクサ科	トクサ	木賊
Fagus crenata Blume	ブナ科	ブナ	橅
Fraxinus lanuginosa Koidz *Fraxinus sieboldiana* Blume var. *serrata* Nakai	モクセイ科	アラゲアオダモ アオダモ	アラゲアオダモ
Fraxinus mandshurica Rupr. var. *japonica* Maxim.	モクセイ科	ヤチダモ タモ	谷地梻、梻
Fraxinus platypoda Oliv.	モクセイ科	シオジ	塩地
Gardenia spp.	アカネ科	クチナシ属. タイツゲ シャムツゲ	梔子属 spp.

学　名	科　名	和　名	漢　字
Ginkgo biloba L.	イチョウ科	イチョウ	銀杏
Hovenia dulcis Thunb.	クロウメモドキ科	ケンポナシ	玄圃梨
Juglans mandshurica Maxim. var. *sachalinensis* (Miyabe et Kudo) Kitamura	クルミ科	オニグルミ	鬼胡桃
Juniperus chinensis L.	ヒノキ科	ビャクシン	柏槇
Kalopanax pictus (Thunb.) Nakai	ウコギ科	ハリギリ センノキ セン	針桐
Kerria japonica (L.) DC.	バラ科	ヤマブキ	山吹
Keteleeria davidiana (Bertr.) Beissn.	マツ科	アブラスギ	油杉
Larix kaempferi (Lamb.) Carrière	マツ科	カラマツ	唐松
Ligustrum obtusifolium Sieb. et Zucc.	モクセイ科	イボタノキ	疣取、水蝋
Maackia amurensis Rupr. et Maxim. var. *buergeri* (Maxim.) C. K. Schn.	マメ科	イヌエンジュ	犬槐
Machilus thunbergii Sieb. et Zucc.	クスノキ科	タブノキ	椨
Magnolia obovata Thunb.	モクレン科	ホオノキ	朴の木
Melia azedarach L. var. *subtripinnata* Miq.	センダン科	センダン	栴檀
Millettia laurentii De Willd.	マメ科	ウェンジ	ウェンジ
Miscanthus sinensis Andersson var. *sinensis*	イネ科	ススキ カヤ	薄、芒(茅)
Morus australis Poir.	クワ科	ヤマグワ シマグワ	山桑
Morus sp.	クワ科	クワ	桑
Nandina domestica Thunb.	メギ科	ナンテン	南天
Ostrya japonica Sargent	カバノキ科	アサダ	アサダ
Paulownia tomentosa (Thunb.) Steudel	ゴマノハグサ科	キリ	桐
Phellodendron amurense Rupr.	ミカン科	キハダ	黄檗
Phellodendron sachalinense Sargent	ミカン科	ヒロハノキハダ	広葉の黄檗
Picea jezoensis (Sieb. et Zucc.) Carrière	マツ科	エゾマツ	蝦夷松
Picea sp.	マツ科	トウヒ	唐檜
Picrasma quassioides (D. Don) Benn	ニガキ科	ナガキ	苦木
Pinus densiflora Sieb. et Zucc.	マツ科	アカマツ	赤松
Pinus koraiensis Sieb. et Zucc.	マツ科	チョウセンゴヨウ チョウセンマツ, ベニマツ	朝鮮五葉
Pinus parviflora Sieb. et Zucc.	マツ科	ゴヨウマツ ヒメコマツ	五葉松
Pinus spp.	マツ科	マツ	松
Pinus thunbergii Parl.	マツ科	クロマツ	黒松
Podocarpus macrophyllus (Thunb.) D. Don	マキ科	イヌマキ クサマキ マキ	犬槙
Populus maximowiczii A. Henry	ヤナギ科	ドロヤナギ ドロノキ	泥柳
Prunus jamasakura Sieb. ex Koidz	バラ科	ヤマザクラ	山桜
Prunus mume (Sieb.) Sieb. et Zucc.	バラ科	ウメ	梅
Pseudotsuga japonica (Shirasawa) Beissner	マツ科	トガサワラ	栂椹
Pterocarpus indicus Willd.	マメ科	カリン	花梨
Pterocarpus macrocarpus Kurz.	マメ科	カリン	花梨
Pterocarpus santalinus L.	マメ科	コウキシタン	紅木紫檀
Pterocarya rhoifolia Sieb. et Zucc.	クルミ科	サワグルミ	沢胡桃
Quercus acuta Thunb. ex Murray [*Cyclobalanopsis acuta* (Thunb. ex Murray) Oerst.]	ブナ科	アカガシ	赤樫
Quercus acutissima Engl.	ブナ科	クヌギ	櫟、椚、橡

付表 2　本書で取り上げた樹木と植物の学術的名称

学　名	科　名	和　名	漢　字
Quercus crispula Blume	ブナ科	ミズナラ	水楢
Quercus glauca Thunb. ex Murray [*Cyclobalanopsis glauca* (Thunb. ex Murray) Oerst.]	ブナ科	アラカシ	粗樫
Quercus myrsinaefolia Blume	ブナ科	シラカシ	白樫
Quercus spp.（常緑性）	ブナ科	カシ	樫
Quercus spp.（落葉性）	ブナ科	ナラ	楢
Rhus succedanea L.	ウルシ科	ハゼノキ ロウノキ	櫨木、黄櫨
Rhus verniciflua Stokes	ウルシ科	ウルシ	漆
Salix gilgiana	ヤナギ科	カワヤナギ	川柳
Santalum album L.	ビャクダン科	ビャクダン	白檀
Sciadopitys verticillata Sieb. et Zucc.	コウヤマキ科	コウヤマキ マキ	高野槇
Shorea spp.	フタバガキ科	ラワン	ラワン
Swida controversa (Hemsl.) Soják = *Cornus controversa* Hemsl.	ミズキ科	ミズキ	水木
Taxus cuspidata Sieb. et Zucc.	イチイ科	イチイ	一位
Tectona grandis L.f.	クマツヅラ科	チーク	チーク
Themeda triandra Forssk. var. *japonica* (Willd.) *Makino*	イネ科	メガルカヤ カルガヤ	雌刈萱
Thuja standishii Carrière	ヒノキ科	ネズコ クロベ	鼠子
Thujopsis dolabrata Sieb. et Zucc. var. *hondae* Makino	ヒノキ科	ヒノキアスナロ アオモリヒバ ヒバ	檜翌檜
Thujopsis dolabrata Sieb. et Zucc.	ヒノキ科	アスナロ ヒバ アテ	翌檜
Tilia japonica Simonkai	シナノキ科	シナノキ	科の木
Torreya nucifera Sieb. et Zucc.	イチイ科	カヤ	榧
Trachycarpus fortunei (Hook.) H. Wendl.	ヤシ科	シュロ	シュロ
Tsuga sieboldii Carrière	マツ科	ツガ	栂
Ulmus davidiana Planch. var. *japonica* (Rehder) Nakai	ニレ科	ハルニレ	春楡
Zelkova serrata (Thunb.) Makino	ニレ科	ケヤキ	欅
Ziziphus jujuba Lam.	クロウメモドキ科	ナツメ	棗

付表 3 物理特性と加工特性

木材名		物理特性			加工特性			
和名	学名	比重* (密度, g/cm³)**	平均収縮率 (湿度が1%下がった時)		耐久性	割裂性	人工乾燥の難易	備考
			t in %	r in %				
軟材(針葉樹):								
アカマツ	Pinus densiflora	0.42–0.52–0.62	0.29	0.18	中庸	中庸	中庸	水中にて保存性大，青変しやすい
アスナロ	Thujopsis dolabrata	0.37–0.45–0.55	0.27	0.19	高い	中庸	中庸	水湿に強い，割れが出やすい
イチイ	Taxus cuspidata	0.45–0.51–0.62	0.27	0.20	高い	大	容易	光沢が出る
イヌマキ	Podocarpus macrophyllus	0.48–0.54–0.65	0.27	0.15	高い	大	中庸	水湿・シロアリに強い
エゾマツ	Picea jezoensis	0.35–0.43–0.52	0.29	0.15	低い	大	容易	
カヤ	Torreya nucifera	0.45–0.53–0.63	0.24	0.14	高い	大	中庸	水湿に強い，光沢が出る
カラマツ	Larix kaempferi	0.40–0.50–0.60	0.28	0.18	中庸	大	容易	水中で耐久性大，樹脂が出ることがある
クロマツ	Pinus thunbergii	0.44–0.54–0.67	0.30	0.20	中庸	中庸	中庸	水中にて保存性大，青変しやすい
コウヤマキ	Sciadopitys verticillata	0.35–0.42–0.50	0.23	0.13	中庸	大	容易	水湿に強い
サワラ	Chamaecyparis pisifera	0.28–0.34–0.40	0.22	0.09	中庸	大	容易	水湿にたえる
スギ	Cryptomeria japonica	0.30–0.38–0.45	0.25	0.10	中庸	大	容易	
トドマツ	Abies sachalinensis	0.32–0.40–0.48	0.35	0.14	低い	大	容易	エゾマツより腐朽しにくい
ネズコ	Thuja standishii	0.30–0.36–0.42	0.19	0.10	中庸	大	普通	
ヒノキ	Chamaecyparis obtusa	0.34–0.44–0.54	0.23	0.12	高い	大	容易	水湿に強い，光沢が強い
モミ	Abies firma	0.35–0.44–0.52	0.26	0.12	低い	大	狂いやすい	
硬材(広葉樹):								
アオダモ	Fraxinus lanuginosa	0.62–0.71–0.84	0.29	0.15	中庸	—	—	曲木に適する
アカガシ	Quercus acuta	0.80–0.87–1.05	0.43	0.23	中庸	中庸	困難	
アサダ	Ostrya japonica	0.64–0.73–0.87	0.33	0.23	中庸	小	やや困難	
イスノキ	Distylium racemosum	0.75–0.90–1.02	0.43	0.23	高い	小	きわめて困難	
イタヤカエデ	Acer mono	0.58–0.65–0.77	0.31	0.16	中庸	小	困難	曲木に適する
イヌエンジュ	Maackia amurensis	0.54–0.59–0.70	0.30	0.15	心材は高い	—	—	光沢が出る
ウダイカンバ	Betula maximowicziana	0.50–0.67–0.78	0.31	0.17	中庸	中庸	中庸	
オニグルミ	Juglans mandshurica var. sachalinensis	0.42–0.53–0.70	0.31	0.18	低い	中庸	中庸	狂いが少ない，靭性あり
カツラ	Cercidiphyllum japonicum	0.40–0.50–0.66	0.28	0.17	低い	大	中庸	

付表3 物理特性と加工特性

木材名			物理特性			加工特性			
和名	学名	比重* (密度、g/cm³)**	平均収縮率 (湿度が1%下がった時)		耐久性	割裂性	人工乾燥の難易	備考	
			t in %	r in %					
キリ	Paulownia tomentosa	0.19–0.30–0.40	0.23	0.09	—	—	—	透湿性小、狂い少ない、光沢が出る	
クスノキ	Cinnamomum camphora	0.41–0.52–0.69	0.32	0.19	高い	大	中庸だが欠点が出やすい	光沢が出る	
クリ	Castanea crenata	0.44–0.60–0.78	0.36	0.17	極めて高い	大	困難	水湿に耐える	
ケヤキ	Zelkova serrata	0.47–0.69–0.84	0.28	0.16	高い	中庸	中庸	比較的曲木に適する	
サワグルミ	Pterocarya rhoifolia	0.30–0.45–0.64	0.30	0.14	極めて低い	大	容易	多少光沢がある	
シイノキ	Castanopsis	0.50–0.61–0.78	0.40	0.17	中庸	中庸	中庸だが狂いやすい	ヤニダモより軽軟	
シオジ	Fraxinus platypoda	0.41–0.53–0.77	0.32	0.16	低い	中庸	比較的容易	ヤニダモより軽軟	
シナノキ	Tilia japonica	0.37–0.50–0.61	0.31	0.20	中庸	大	容易	接着性は悪い	
シラカシ	Quercus myrsinaefolia	0.74–0.83–1.02	0.38	0.23	中庸	中庸	困難		
タブノキ	Machilus thunbergii	0.55–0.65–0.77	0.36	0.17	極めて低い	小	中庸		
トチノキ	Aesculus turbinata	0.40–0.52–0.63	0.28	0.15	低い	—	容易だが狂いやすい	表面がケバ立つ	
ドロヤナギ	Populus maximowiczii	0.33–0.42–0.55	0.36	0.19	中庸	中庸	容易	曲木に適する	
ハンノキ	Alnus japonica	0.47–0.53–0.59	0.30	0.12	特に低い	小	やや困難		
ブナ	Fagus crenata	0.50–0.65–0.75	0.41	0.18	低い	大	困難で狂いやすい	曲木に適する	
ハリギリ	Kalopanax pictus	0.40–0.52–0.69	0.34	0.17	低い	小	中庸		
ハルニレ	Ulmus davidiana	0.42–0.63–0.71	0.42	0.22	低い	大	狂いやすい	曲木に適する	
ホオノキ	Magnolia obovata	0.40–0.49–0.61	0.25	0.15	中庸	小	容易		
ミズナラ	Quercus crispula	0.45–0.68–0.90	0.35	0.19	中庸	中庸	極めて困難		
ミズメ	Betula grossa	0.60–0.72–0.84	0.32	0.18	中庸	小	中庸		
ヤチダモ	Fraxinus mandshurica	0.43–0.55–0.74	0.31	0.17	心材は高い	中庸	比較的容易		
ヤマグワ	Morus australis	0.50–0.62–0.75	0.32	0.16	—	—	—	光沢が出る	
ヤマザクラ	Prunus jamasakura	0.48–0.62–0.74	0.32	0.16	高い	小	やや困難		

出典：日本木材加工技術協会、1984、付録。
* 同じ樹種でも比重は大きく違うので、最低値、平均値、最高値を示した。
** 比重と密度は値としてはほとんど差がないので、本文中では密度の値として引用した。

付表 4 木材と木工芸 用語一覧

*米印をつけた用語は補足的に加えたもので、本文には出てこない。

日本語		英 語	フランス語	ドイツ語
あかみ、しんざい (↔ しらた、へんざい)	赤身	heartwood, duramen (↔ sapwood)	duramen, bois de coeur, bois parfait (↔ aubier)	Kernholz (↔ Splintholz)
あく	灰汁	lye, harshness, disagreeable quality	lessive de cendres, suc astringent de certaines plantes, goût désagréable	Gerbstoffe, Lohe (altd), herber Geschmack, ungünstige Eigenschaften
あじ、あじわい (木の)	味、味わい (木の)	a wood's character	caractère spécifique, nature véritable (du bois)	spezifische Eigenschaften (eines Holzes)
あっしゅくあてざい	圧縮あて材	compression wood	bois de compression	Druckholz
あてざい	あて材	reaction wood	bois de réaction	Reaktionsholz
あぶら	油	oil	huile	Öl
あぶら、ヤニ	脂	resin, grease, fat	résine, graisse	Harz, Fett
あぶらけ	脂気	resinousness, greasiness	teneur en résine, qualité de ce qui est gras	Harzgehalt, Fettigkeit
あぶらけ	油気	oiliness	qualité de ce qui est huileux, teneur en huile	Ölgehalt
あみもく	網杢	"net" figuring	motif ou figure du bois en forme de "filet"	"Netz"- Maserung
あみもの	編物	object made by weaving wooden strips	structure tressée, lamelles de bois en treillis	Flechtwerk aus Holzspan
あめいろ	飴色	amber colour	couleur ambrée	bernsteinfarben
あらい	粗い	rough, coarse	grossier	rauh, grob
あらけずり	粗削り	rough planing, levelling	raboter, dégauchir	abrichten
あらどり	粗取り	roughing gouge, chisel for rough turning	gouge à dégrossir	Schruppstahl, Schruppeisen (zum Drechseln)
あらぼり	粗彫り	rough carving	ébauche	grobes Schnitzen, zurichten, vorarbeiten, grob ausformen
ありぐみ*	あり組み	dovetail joint	assemblage en queue d'aronde	Schwalbenschwanzverbindung, Zinkung
いげた	井桁	cross-piled stack of boards, Bristol pile	empilage à claire-voie	Kreuzstapel
いしばい (せっかい)	石灰	lime, chalk, plant ash	chaux, cendre végétale	Kalk, Pflanzenasche
いた	板	plank, board, deal	planche	Brett, Bohle, Diele, Schnittholz
いたど*	板戸	door made of one board	porte constituée d'une seule planche de bois (sans assemblage)	Tür aus einer einzigen Bohle gearbeitet
いため	板目	flat-sawn grain, plain sawn	bois sur dosse, une dosse	Fladerschnitt
いためめん	板目面	tangential section	section tangentielle, coupe tangentielle	tangentiale Schnittfläche, Tangentialschnitt
いちいいっとうぼり	一位一刀彫	"single-chisel yew carving"	sculpture au couteau réalisé en bois d'if	"Schnitzwerk aus Eibenholz", "Eibenholzschnitzerei"
いちぼくづくり*	一木造り	sculpture made of one piece of wood	sculpture monoxyle	Figur aus einem Holzblock geschnitzt
いっとうさんらい*	一刀三礼	"one strike three prayers": invocation made by carver during creation of Buddhist images	"une entaille, trois salutations": invocation faite par le sculpteur d'une statue bouddhique au cours de son travail	ein Schlag, drei Gebete": Bittgebet eines Bildhauers während des Schnitzens einer buddhistischen Skulptur

付表4 木材と木工芸 用語一覧

日本語		英語	フランス語	ドイツ語
うす	臼	mortar	mortier	Mörser
うちぐり	内刳り	hollowing out the interior of a wooden image (also the hollowed-out space of such an image)	évidement d'une sculpture	Aushöhlen einer Skulptur
うづくり	浮造り	brush made of tightly bundled red grass (*megarukaya*; *Themeda triandra* var. *japonica*) roots (also the brushing technique itself)	brosse faite avec des racines de "red grass" (*megarukaya*; *Themeda triandra* var. *japonica*) (désigne aussi l'action de brosser avec cet instrument)	Bürste aus fest gebündelten Wurzeln von "red grass" (*megarukaya*; *Themeda triandra* var. *japonica*) (Bezeichnung auch für die Technik des Bürstens)
うづらもく	鶉杢	"quail-feather" figuring	motif en "plume de caille"	"Wachtelfedern"-Maserung
うもれぎ	埋もれ木	bogwood, subfossil wood	bois en cours de fossilisation, bois enfoui, bois subfossile	Holz im Prozess der Karbonisierung, ausgegrabenes Holz, subfossiles Holz
うるし	漆	Japanese lacquer	laque japonaise	japanischer Lack
うるしこうげい	漆工芸	lacquer working	artisanat de laque	Lackkunsthandwerk
うわずり*	上摺り	finishing method by which lacquer is rubbed into a surface	finition de la laque par frottage	Oberflächenauftrag durch eingeriebenen Lack
うわぬり*	上塗り	lacquer finishing done using *kuro-urushi* (black lacquer) or *rōiro-urushi* ("wax-coloured" lacquer)	couche supérieure de *kuro-urushi* (laque noire) ou *rōiro-urushi* (laque "couleur de cire")	Oberflächenlackauftrag mit *kuro-urushi* (schwarzem Lack) oder *rōiro-urushi* ("wachsfarbenem" Lack)
	柄	handle, shaft	manche	Heft, Stiel
えいりんきょく	営林局(旧語)	Regional Forestry Bureau	administration régionale des forêts	Landesforststelle
えどさしもの	江戸指物	fine cabinetmaking of Edo (present-day Tōkyō), Edo-style joinery	travail d'ébénisterie d'Edo (Tōkyō)	Kunstschreiner, Feintischlerarbeit aus Edo (Tōkyō)
おいまつ	老松	resinous old pine	vieux pin (gorgé de résine)	alte (harzhaltige) Kiefer
おおが	大鋸	two-man frame saw	scie à chassis (actionnée par deux personnes)	Gattersäge, Zweimanngestellsäge
おおわり	大割	rough splitting, splitting logs into quarters	clivage grossier	grob spalten, Rundhölzer vierteln
おの	斧	axe	hache	Beil
がいざい	外材	foreign or imported wood	bois exotiques, bois importés	ausländische Hölzer (Importhölzer)
がいじゅひ	外樹皮	outer bark, hard bark	liber dur	Borke, Rinde
がくめい	学名	scientific name	nom scientifique	wissenschaftlicher Name
かたぎ/かたいき	堅木/堅い木	hard wood	bois durs	harte Hölzer
かちかち		hard	dur	hart
かつようじゅ	濶葉樹(旧語)	deciduous or broad-leaved tree	arbre à feuilles caduques	Laubbaum
かつらがね*	冠金	ferrule, ferrel (of a chisel)	virole (petit anneau de métal plat assujetti au bout du couteau pour l'empêcher de se fendre)	Heftring (um das Ende eines Griffs befestigter flacher Metallring, der ein Splittern verhindert)
かにもく	蟹杢	"crab traces" figuring	motif en "traces de crabe"	"Krabbenspuren"-Maserung
かばかわ	樺皮	"birch bark" (actually cherry bark)	"écorce de bouleau" (en fait, écorce de cerisier)	Birkenrinde (eigentlich Kirschbaumrinde)

日本語		英語	フランス語	ドイツ語
かばかわしほう	樺皮仕法	sewing technique using strips of cherry bark	coudre avec de l'écorce de cerisier	mit Kirschbaumrinde zusammennähen
かみき（しんぼく）	神木	sacred tree, tree in which a Shintō divinity dwells	arbre sacré (d'une divinité Shintō)	heiliger Baum (einer Shintō Gottheit)
かもい*	鴨居	head jamb, lintel with tracks for sliding doors	traverse rainurée pour des portes glissantes	genuteter Sturz, oberer Holzrahmen mit Nut für Schiebetüren
かやぶき	茅葺	roof thatched with susuki (Miscanthus sinensis)	toit de chaume en susuki (Miscanthus sinensis)	Dacheindeckung mit susuki Gras (Miscanthus sinensis)
からき	唐木	Chinawood, exotic wood	"bois chinois", bois exotiques	"Chinahölzer", exotische Hölzer
からきさいく	唐木細工	fine Chinawood cabinetmaking	ouvrage de bois fait avec du "bois chinois"	Holzobjekt aus "Chinahölzern"
からきもの	唐物	Chinese items, exotic goods	ustensiles chinois, objet exotique	Waren aus China, Importwaren
からわたり	唐渡り	utensils introduced from China, objects of foreign origin	objets venus de la Chine, et plus généralement, objets venus de l'étranger	aus China eingeführte Ware, Artikel aus dem Ausland
かんそう	乾燥	seasoning, drying	séchage (du bois)	(Holz-)trocknung
かんな（だいがんな）	鉋（台鉋）	plane	rabot	Hobel
かんな（ろくろがんな）	カンナ（轆轤ガンナ）	turning chisel, gouge	gouge pour tournage	Drechseleisen
かんなくず	鉋屑	shavings	copeaux	Hobelspäne
かんぽうやくや	漢方薬屋	pharmacy selling Chinese herbal medicine	pharmacie spécialisée dans les herbes médicinales chinoises	Apotheke für chinesische Heilpflanzen
き	木	tree, wood	arbre, bois	Baum, Holz
きうら	木裏	inner surface of board	face interne d'une planche (orientée vers le cœur de l'arbre)	nach innen gerichtete Seite eines Brettes, rechte Seite (Kernseite)
きおきば*	木置き場	storage place for timber and wood, wood store	entrepôt à bois, chantier à bois	Holzlager
きおもて	木表	outer surface of board	face externe d'une planche (orienté vers l'écorce)	nach außen gerichtete Seite eines Brettes, linke Seite (Splintseite)
きこうしき	起工式	ground-breaking ceremony	purification du terrain avant construction	Zeremonielle Reinigung eines Grundstücks vor dem Baubeginn
きざい*（もくざい）	木材	timber, lumber	bois d'ouvrage	Material Holz
きじ	木地	wood grain, bare wood, wood base for lacquer ware	grain du bois, veinage, bois naturel, bois non-verni, âme en bois pour des objets laqués	Maserung, naturbelassenes Holz, Holzkern von Lackobjekten
きじし	木地師	woodturner, craftsman of wood-bases for lacquer ware	tourneur, artisan spécialisé dans le façonnage des âmes de bois (pour des objets laqués)	Drechsler, Handwerker für Holzkerne (bei Lackobjekten)
きじしあげ	木地仕上げ	natural wood finish, bare-wood finish	travail final de la surface au rabot	naturbelassene Holzoberfläche
きじや	木地屋	woodturner	tourneur en bois	Drechsler
きそごほく	木曽五木	"five trees of Kiso"	"cinq arbres de Kiso"	"fünf Bäume von Kiso"
きづち*	木槌	mallet, wooden hammer	maillet	Holzhammer, Klöpfer, Knüppel
きどり	木取り	object-oriented cutting, cutting preparations	débit, calpinage, débit optimisé	Holzzuschnitt

付表4　木材と木工芸　用語一覧

日本語		英語	フランス語	ドイツ語
きどる	木取る	to cut wood	débiter suivant les travaux à effectuer; tronçonner, déligner	Holz zuschneiden
きはだ	木肌	wood surface	surface du bois	Holzoberfläche
きば*	木場	lumberyard	marchand de bois	Holzhandlung
きばさみ	木鋏	wooden clamp	serre-joint, presse à enfourchements, bois de serrage	hölzerne Zwinge
きょうさしもの	京指物	fine cabinetmaking of Kyōto, Kyōto-style joinery	travail d'ébenisterie de Kyōto	Kunstschreiner-, Feintischlerarbeit aus Kyōto
きょぼく	巨木	gigantic tree	arbre géant	riesiger Baum
きりかね	截金	strips of gold leaf used for ornamentation	décor à la feuille d'or	Blattgoldschnittornament
きりたおしたき	切り倒した木	felled tree	arbre abattu	gefällter Baum
きりだんす	桐箪笥	paulownia chest	commode en bois de paulownia	Paulowniakommode
きれあじ	切れ味(刃物の)	sharpness (of a tool)	tranchant (d'un outil)	Schärfe (eines Werkzeugs)
きんぎんえ	金銀絵	gold and silver decoration	décor doré et argenté	Gold- und Silberdekor
きんぱく	金箔	gold leaf	feuille d'or	Blattgold
きんまきえ*	金蒔絵	gold dust decorated lacquer ware	technique de décoration d'objets en laque utilisant de la poudre d'or	Dekorationstechnik, bei der in die oberen Lackaufträge Gold eingestreut wird
くさび	楔	wedge	coin	Keil, Spaltkeil
くさる	腐る	to decay	pourrir	verfaulen, morsch werden
くじゃくもく	孔雀杢	"peacock" figuring	motif en forme de plume de "paon"	"Pfauenfeder"- Maserung
くせ	癖	peculiar property, undesirable trait	particularité négative, bois stressé, défaut	fehlerhafte Eigenschaft
くちがね*	口金	ferrule, ferrel	capuchon métallique pour protéger le manche du ciseau	Metallkappe
くみあい	組合	guild, union	guilde, corporation	Zunft, Innung,
くりもの	刳物	hollowed-out objects	objets évidés, creusés	ausgehöhlte, herausgeschnitzte Objekte
くるい*	狂い	warped	gauchi	verworfen, verzogen
けいせいそう	形成層	cambium	cambium	Kambium
けいだい	境内(神社・寺の)	temple/shrine precincts	enceinte d'un temple/sanctuaire	Tempel- (Schrein-)bezirk
けずる*	削る	to plane, to sharpen	raboter, aiguiser, affiler	hobeln, schlichten, schärfen
けた	桁	beam, crossbeam	panne sablière, poutre (qui supporte le toit d'une construction), traverse	Querbalken, Träger
げんざい	原材	blanks, roughly-sawn wood	ébauche	Rohling
げんぺいもく	源平杢	"Genpei" figuring; red and white colour, referring to the struggle between the Gen-ji and Hei-ke clans in the 12th century	motif/figure de "Genpei": couleur rouge et blanc, en référence a la lutte des clans Gen-ji et Hei-ke au 12è siècle	"Genpei" Maserung: rot und weiss, nach den Farben der sich im 12. Jahrhundert bekämpfenden Clans Gen-ji und Hei-ke
げんぼく	原木	log with bark still on	grume avec écorce	Stamm mit Rinde

189

日本語		英　語	フランス語	ドイツ語
こう	香	incense	encens	Duftholz
こうごう	香合	incense container	boîte à encens	Räucherwerkdose
こうざい (↔ なんざい)	硬材	hardwoods, wood of angiospermous trees	bois de feuillus	Hartholz
こうたく	光沢	lustre	lustre	Glanz
こうぼう	工房	workshop	atelier	Werkstatt
こうぼく	香木	aromatic wood	bois odorant	Duftholz, wohlriechendes Holz
こうぼく (↔ なんぼく)	硬木	hard wood	bois dur	hartes Holz
こうぼく*	高木	tall tree	grand arbre	hoher Baum
こうぼくや*	香木屋	aromatic wood shop	magasin de bois odorants (encens)	Laden für Duftholz
こうようじゅ	広葉樹	broadleaved tree, angiospermous tree	feuillu	Laubbaum
こうようじゅりん	広葉樹材	hardwood, broadleaved-tree wood	bois de feuillu	Laubholz
こえまつ	肥松	resinous pine wood, fatty pine	pin "gras" (gorgé de résine)	"fette" (harzhaltige) Kiefer
こがたな	小刀	carving knife	couteau pour sculpter	Schnitzmesser
こがんな	コガンナ	intermediate-stage turning gouge	gouge à profiler	Formstahl
こくゆうりん	国有林	national forest	forêts domaniales, forêts nationales	Staatswald
こぐち	木口	end grain	bois de bout	Hirnholz, (Stirnholz (Ch))
こぐちしあげ*	木口仕上げ	endgrain surface finishing	dresser une surface de joint (bois de bout) à l'aide d'un ciseau ou d'un rabot à recaler	Hirnholz-Schnittfläche (mit dem Putzhobel oder Stemmeisen) einebnen, planen
こぐちめん	木口面	transversal section, cross section	coupe transversale	Transversalschnitt, Querschnitt
こづくり	小造り	fine cutting, fine carving	sculpture fouillée	Feinschnitt, feines Schnitzen
こぼく	古木	old tree	vieil arbre	alter Baum
こわり	小割	technique of splitting quartered logs into strips	clivage, fendage en lamelles	dünne Spanbrettchen vom Block spalten
こんじきの*	金色の	golden	doré	goldfarben
こんしゅ (ねかぶ)	根株	stump	souche	Baumstumpf
ざいもくや*	材木屋	timber merchant, lumberyard	magasin où l'on vend du bois	Holzhandlung
さかめ* (↔ じゅんめ)	逆目 (↔ 順目)	against the grain (↔ with the grain)	à contre-fil (↔ dans le sens du fil)	gegen die Faserrichtung (↔ in Faserrichtung)
さくい	さくい	brittle, dry	fragile, cassant	brüchig
ささもく	笹杢	"bamboo grass" figuring	motif en "bambou nain"	"Bambusgras"- Maserung
ざしきづくえ	座敷机	low table for use in a *washitsu*	table basse pour une pièce japonaise avec *tatami*	Tischchen für ein mit *Tatami* ausgelegtes Zimmer
さしもの	指物	fine cabinetmaking, joinery	ébénisterie	Kunsttischlerarbeit
ざつぼく (樵の用語) = ぞうき	雑木	common or miscellaneous trees, broad-leaved trees not used for timber	bois divers des feuillus	Laubhölzer die nicht als Nutzholz verwendet werden, unedler Laubbaum

付表4 木材と木工芸 用語一覧

日本語		英語	フランス語	ドイツ語
さどう	茶道	"the way of tea"	"la voie du thé"	"der Teeweg"
さんづみ	桟積み	timber stacked or piled for seasoning	pile, tas pour séchage	Kastenstapel
しあげ	仕上げ	finishing	finition, dernière partie d'un ouvrage; peaufinage	Feinausarbeitung, letzte Stufe der Fertigstellung
しあげけずり	仕上げ削り	finishing the surfaces of strips by means of a drawknife	finition [à la plane] de la surface [des lamelles de bois de cintrage]	Schlichten (der Spanoberfläche mit dem Zugmesser)
しあげびき	仕上げ挽き	final or finishing turning	tournage de finition	schlichten
しきい	敷居	doorsill, threshold	seuil de porte	Türschwelle
しぜんかんそう	自然乾燥	"natural drying", air seasoning	séchage naturel	natürliche Trocknung
したじ*	下地	prime coat	enduit, base	Grundierung
じちんさい	地鎮祭	ground-breaking ceremony	cérémonie de lancement de chantier, pose de la première pierre	feierlicher erster Spatenstich
しっき	漆器	lacquer ware	objets de laque	Lackwaren
しっぱく	漆箔	technique of applying gold leaf to lacquer, used for decorating Buddhist images	technique de décoration de sculptures bouddhiques laquées par application de feuilles d'or	Technik des Anlegens von Blattgold über urushi(japanischem Lack) zur Verzierung einer buddhistischen Skulptur
じび (じやまひのき)	地檜 (地山檜)	local hinoki cypress	cyprès hinoki local	Hinoki Zypresse aus der Gegend, einheimische Hinoki-Zypresse
しぶみ	渋味	simplicity, astringency	sobriété	Schlichtheit
しほうまさ	四方柾	"four-sided straight grain": straight grain on all sides of a square-cut post	bois sur quartier visible sur les quatre faces d'un pilier à section carrée	rundum Spiegelschnitt (auf einem Vierkant-Holz)
しほうもく	四方杢	"four-sided figuring": figuring on all sides of a square-cut post	figure du bois visible sur les quatre faces d'un pilier à section carrée	rundum Maserung (auf einem Vierkant-Holz)
しめなわ	注連縄	sacred Shintō straw festoon	corde en paille à usage rituel Shintō	geweihtes, gedrehtes Shintō Strohseil
しゃか	シャカ	finishing gouge	gouge de finition	Schlichtstahl, Schlichteisen
しゃく	尺	measuring unit: 1 shaku = 30.3 cm, (= 10 sun = 100 bu)	unité de mesure: 1 shaku = 30.3 cm, (= 10 sun = 100 bu)	Maßeinheit: 1 shaku = 30.3 cm, (=10 sun = 100 bu)
しゃふつ	煮沸	steaming strips for bending	étuver les lamelles de bois pour cintrage	Dämpfen des Spans vor dem Biegen
じやまひのき (じび)	地山檜 (地檜)	local hinoki cypress	cyprès hinoki local	Hinoki Zypresse aus der Gegend, einheimische Hinoki-Zypresse
しゅうしゅく	収縮	shrinkage, contraction	contraction, retrait, rétrécissement	Schwund, Schwinden
じゅし	樹脂	resin	résine	Harz
じゅしん	樹心	heart, pith	coeur, moelle	Kern, Mark
じゅひ	樹皮	bark	écorce	Rinde
じゅもく	樹木	tree	arbre	Baum, Gehölz
じゅんめ* (↔ さかめ)	順目 (↔ 逆目)	with the grain (↔ against the grain)	dans le sens du fil (↔ à contre-fil)	mit dem Holz, in Faserrichtung (↔ gegen das Holz, gegen die Faserrichtung)

付　録

日本語		英語	フランス語	ドイツ語
じょうとう＝むねあげ	上棟	ridgebeam raising	pose de la faîtière/du faîtage	Errichtung des Firstbalkens
じょうとうしき＝むねあげしき	上棟式	ridgebeam-raising ceremony	cérémonie de la pose de la poutre faîtière/du faîtage	Richtfest
しょうめいぐ	照明具	traditional lamps	lampes traditionnelles	traditionelle Lampen
しょうようじゅりん	照葉樹林	laurifoliate forest, lucidophyllous forest, laurisilvae	laurisylve, forêt à feuilles luisantes	Lorbeerwald, Laurisilva
じょうりょくこうようじゅ	常緑広葉樹	evergreen broad-leaved tree	arbre à feuilles persistantes	immergrüner Laubbaum
じょうりょくこうようじゅりん	常緑広葉樹林	laurifoliate forest, evergreen broad-leaved forest, laurel forest	laurisilve, forêt à feuilles persistantes	Lorbeerwald, immergrüner Laubwald
しょくにん*	職人	craftsman	artisan	Handwerker
じょりんもく	魚鱗杢	"fish scale" figuring	motif en "écailles de poisson"	"Fischschuppen"-Maserung
しらき	白木	natural wood surface	bois naturel	handverputzte Oberfläche, Naturholz, unbehandeltes, ungebeiztes, rohes Holz
しらきぞう	白木像	wooden image with a natural wood surface	sculpture en bois naturel	Skulptur aus Naturholz
しらた、へんざい(↔あかみ、しんざい)	白太、辺材	sapwood (↔ heartwood)	aubier (↔ duramen)	Splintholz, Weißholz (↔ Kernholz)
しん	心、芯	heart, pith	coeur, moelle	Kern, Mark
じんこうかんそう	人工乾燥	kiln seasoning	séchage artificiel	künstliche Trocknung
しんざい、あかみ(↔へんざい、しらた)	心材、芯材	heartwood (↔sapwood)	duramen, bois de coeur, bois parfait (↔ aubier)	Kernholz (↔ Splintholz)
しんしゅく	伸縮	expansion and shrinkage	gonflement et retrait	Quellen und Schwinden, Arbeiten
じんだいすぎ	神代杉	"age-of-the-gods cedar", unearthed Japanese cedar	"cèdre de l'âge des dieux", cèdre du Japon subfossile	"Zeder aus der Götterzeit", subfossiles Japanzedernholz
しんぞう	神像	Shintō image	sculpture Shintō	Shintō Skulptur
しんぬき	心抜き、芯抜き	without the heart or pith	sans le cœur du bois	ausserhalb des Kerns
しんぼく(かむき)	神木(御神木)	sacred tree, tree in which a Shintō divinity dwells	arbre sacré Shintō	heiliger Baum einer Shintō Gottheit
しんもち	心持ち、芯持ち	containing the heart or pith	avec le cœur du bois	im Kern
しんようじゅ	針葉樹	coniferous tree, conifer	conifères, résineux	Nadelbaum
しんようじゅざい*	針葉樹材	softwood, wood of a coniferous tree	bois de conifère	Nadelholz
すいちゅうちょぼく	水中貯木	logs submerged in still or running water	stockage par immersion dans l'eau	Wasserlagerung, Einlagerung von Holz in Wasser (zur Verhütung von Pilzschäden)
ずい	髄	pith	moelle	Mark
すかしぼり*	透かし彫り	open fretwork	sculpture ajourée	durchbrochene Schnitzarbeit

付表4　木材と木工芸　用語一覧

日本語		英語	フランス語	ドイツ語
すきやだいく	数奇屋大工	carpenter specialising in *sukiya*-style architecture	charpentier spécialisé dans style dit "*sukiya*"	Zimmermann für den *sukiya*-Baustil
すりうるし・ふきうるし	摺り漆=拭き漆	"rubbed-in lacquer" technique/"wiped-off lacquer" technique	laque appliquée par frottage/laque appliquée par essuyage	eingeriebener Lack/abgewischter Lack
すん	寸	1/10th of a *shaku*=3.03 cm	1/10 de *shaku*=3.03 cm	1/10 eines *shaku*=3.03 cm
せいざい	製材	conversion, breaking down, sawing	débit	Einschneiden, Holzeinschnitt
せいざいしょ	製材所	lumber mill	scierie	Sägewerk
せいしつ	性質	properties	propriété, qualité	Eigenschaft
せいちょうりん	成長輪	growth ring	cerne de croissance	Wachstumsring
せいろう (せいろ)	蒸籠	basket for steaming	panier en bois pour cuisson à la vapeur	hölzerner Dämpfeinsatz im Dämpfkessel
せつごう	接合	joint, joining	assemblage	Holzverbindung
せんい*	繊維	fibre	fil, fibre	Faser
せんぼく	選木	wood selection	choix du bois	Holzauswahl
せんりょう*	染料*	stain, dye	teinture	Farbe
ぞうがん	象嵌	inlay	incrustation	Einlegearbeit, Intarsien
ぞうき[=ぞうぼく、雑の用語]	雑木	common or miscellaneous trees, broad-leaved trees not used for timber	bois divers des feuillus	Laubhölzer die nicht als Nutzholz verwendet werden, unedler Laubbaum
ぞうきばやし	雑木林	secondary forest, composed largely of various broad-leaved tree species, which the local populace exploited for firewood and other uses but not for timber	forêt secondaire d'essences variées, surtout des feuillus, que les paysans exploitaient pour leur besoins ordinaires	Sekundärwald aus verschiedenen Baumarten, meist Laubgehölzen, zusammengesetzt, der von den Bauern zur eigenen Nutzung, insbesondere von Feuerholz, bewirtschaftet wird
そうざい (↔ ばんざい)	早材	earlywood, (springwood) (↔ latewood)	bois initial, (bois de printemps) (↔ bois tardif)	Frühholz (↔ Spätholz)
そこ	底	bottom (of a bentwork)	fond (d'un récipient en lamelle de bois cintré)	Boden (einer Holzschachtel in Biegetechnik gefertigt)
そこいれ	底入れ	inserting the bottom (of a bentwork)	insertion (du fond d'un récipient en lamelle de bois cintré)	einfügen des Bodens (einer in Biegetechnik gefertigten Holzschachtel)
そり*	反り	warping	gauchissement	das Verziehen, das Werfen
そろばん	算盤	abacus	abaque, instrument pour calculer	japanischer Abakus
だいがんな	台鉋	plane	rabot	Hobel
たいきゅうせい	耐久性	durability	durabilité	Haltbarkeit
だいく	大工	carpentry, carpenter	charpenterie, charpentier	Zimmermannsarbeit, Zimmermann
たがもの	箍物	cooperage	tonnellerie	Küfer, Bötticherhandwerk
たくみ	匠	craftsman, carpenter	artisan, charpentier	Handwerker; Zimmermann
たけのこもく	竹の子杢	"bamboo shoots" figuring	motif en "pousse de bambou"	"Bambussprossen"-Maserung
たちき	立木	living tree	arbre sur pied	Baum im Saft

付　録

日本語		英語	フランス語	ドイツ語
たちきぶつぞう	立ち木仏像	Buddhist sculpture carved into a living tree	image bouddhique sculptée dans un arbre sur pied	aus einem lebenden Baum gehauene buddhistische Skulptur
たてきじ・たてこぎ(←→よこきじ・よここぎ)	縦木地／縦木(←→横木地／横木)	vertical grain (←→ horizontal grain)	dans le sens du fil (←→ perpendiculaire au fil; "fil horizontal")	senkrecht gemasertes Holz, stehende Fasern (←→ horizontal gerichtete Fasern, quergemasertes Holz)
たてきどり(←→よこきどり)	縦木取り(←→横木取り)	turner's term denoting that in the block to be turned, the envisioned object will be positioned parallel to tree axis	position verticale dans le tronc, débitage dans le sens de l'axe de l'arbre d'une ébauche destinée à être tournée [terme utilisé par les artisans du tournage]	vertikal ausgerichtete Lage im Stamm, "stehend" zur Längsachse des Baumes geschnittene Form eines zu drechselnden Gefäßes [Fachwort aus dem Drechslerhandwerk]
たてぐ	建具	windows and doors	fenêtres et portes	Fenster und Türen
たてびきのこ	縦て挽き鋸	ripsaw	scie utilisée par les scieurs de long	Längsschnittsäge
たまいれしき	魂入れ式	post-restoration rite done to return a Buddhist image's soul or spirit	rite de réintégration de l'âme d'une sculpture (après restauration)	Zeremonie zur Wiedereinführung der Seele in eine Skulptur (nach einer Restaurierung)
たまぬきしき	魂抜き式(魂を抜いてもらう)	pre-restoration rite done to remove a Buddhist image's soul or spirit	rite de retrait de l'âme d'une sculpture (avant restauration)	Zeremonie zur Entnahme der Seele einer Skulptur (vor einer Restaurierung)
たまもく	玉杢	"pearl" figuring	motif en "perle", loupe	"Perl" Maserung
たんす	箪笥	chest of drawers	commode, tansu	Kommode, Tansu
だんぞう	檀像	sandalwood sculpture	sculpture en bois de santal	Sandelholzfigur
ちぢみもく	縮み杢	"crepe" figuring, ribbon grain	bois ondé ayant l'aspect du "crêpe"	"Krepp"-Maserung, Riegelmaserung
ちほうめい	地方名	local name, name in local dialect	nom en dialecte local	regionaler Name, regionale Bezeichnung
ちゃさじ	茶匙	tea spoon	cuillère pour doser le thé	Teepulverlöffel
ちゃしつ	茶室	tea room or detached teahouse	pièce ou pavillon réservé à la cérémonie du thé	Teeraum oder freistehendes Teehaus
ちゃしゃく	茶杓	tea scoop	cuiller (spatule) pour verser le thé en poudre	Löffel (Spatel) für Teepulver
ちゃせき	茶席	anyplace serving as a setting for a tea ceremony	lieu ou pavillon pour la cérémonie du thé	für eine Teezeremonie bestimmter Raum
ちゃどうぐ	茶道具	tea-ceremony utensils	ustensiles pour la cérémonie du thé	Geräte für die Teezeremonie
ちゃのゆ、さどう、ちゃどう	茶の湯、茶道	"the way of tea"	"voie du thé"	"Teeweg"
ちょうがんもく	鳥眼杢	bird's eye figuring	motif/figure en yeux d' oiseau	Vogelaugenmaserung, Vollmaser
ちょうこく	彫刻	sculpture, carving	sculpture	Skulptur, Schnitzwerk
ちょうこくとう	彫刻刀	carving knife	couteau pour sculpter	Schnitzmesser
ちょうじぼく	停止木	trees prohibited from being cut	arbres protégés interdits (interdiction d'abattage)	verbotene Bäume (Fällverbot)
ちょうな	手斧	adze	herminette	Dechsel
ちょうなけずり	手斧削り	finishing technique which imitates the traces left by an adze	manière de sculpter imitant les traces d'herminette	dechselartige Schnitztechnik

付表 4　木材と木工芸　用語一覧

日本語		英語	フランス語	ドイツ語
つうきせい	通気性	air permeability	perméabilité à l'air	Luftdurchlässigkeit
つくりへぎめ	造り剥ぎ目	artificially created split-surface effect	imitation de l'effet du fendage	Nachbildung des Effektes einer gespaltenen Oberfläche
つばきあぶら	椿油	camellia oil	huile de camélia	Kamelienöl
つや	艶	lustre, gloss	lustre, poli, éclat	Glanz
つやけし	艶消し	matte lacquer coating	dépolissage, dépoli	Mattierung
てんじょういた	天井板	ceiling panel	lambris de plafond	Deckenpaneele
てんちまさ（図105参照）	天地柾	"heaven and earth" straight grain	coupe sur quartier dite "ciel-terre"	"Himmel und Erde"-Spiegelschnitt
てんねんかんそう（てんぴかんそう）	天然乾燥（天日乾燥）	air seasoning, air drying	séchage naturel, séchage en plein air	natürliche Trocknung, Außentrocknung
てんまさ（図104参照）	天柾	"heaven" straight grain	coupe sur quartier dite "ciel"	"Himmel"-Spiegelschnitt
どうかん	導管	vessels, pores	vaisseaux, pores	Gefäße, Poren
どうぐ	道具	tool, utensil	outil	Werkzeug
とこいた	床板	tokonoma floarboard	plancher du tokonoma	Bodenbrett der Tokonoma
とこのま	床間	alcove	dans une maison traditionnelle, alcôve où sont exposés des peintures et des objets d'art	Tokonoma, Wandnische, erkerähnliche Wandaussparung in einem japanischen Zimmer
とこばしら	床柱	main pillar of tokonoma	pilier de tokonoma	Pfosten der Tokonoma
どだい	土台	sill	panne, sablière basse	Schwelle
とのこ	砥粉	argillaceous earth powder used as a primer for lacquered objects	poudre d'argile cuite utilisée comme enduit pour traiter la surface d'objets en laque	Partikel gebrannter Tonerde zur Herstellung der Grundierung von Lackobjecten
とらふ	虎斑	"tiger fleck", tiger-stripe figuring, silver grain	(motif en) "peau de tigre", maille	"Tigerfell" (Maserung)
ないじゅひ	内樹皮	inner bark, soft bark	liber initial	Bast
なかいため（図69と図81.C.C'参照）	中板目	"center flat-sawn grain": a central section of flat-sawn grain bordered by straight grain	"veinure sur dosse centrée": faux quartier menant à une coupe sur quartier avec une petite portion de la veinure d'une coupe sur dosse au centre	"zentrierte Fladerschnittzeichnung": Halbradialschnitt oder Spiegelschnittzeichnung mit schmaler Fladerschnittzeichnung in der Mitte
なかまさめ（図81.B.B'参照）	中柾	"middle grain": grain resulting from sawing a board slightly off the true radial	"veinure centrale": faux quartier	"zentrierte Maserung": Halbradialschnitt
なかもく（図70参照）	中杢	"central figuring": wood figuring in the centre of a board	figure du bois dans la partie centrale d'une planche	Holzzeichnung im mittleren Teil eines Brettes
なぐりしあげ	名栗仕上げ・撲仕上げ	hammered finishing	travail de finition de la surface par martèlement	gehauene Oberfläche
なた	鉈	Japanese chopping hatchet, riving knife, cleaver	couteau à fendre, hachoir	Spaltmesser, Haumesser

日本語		英 語	フランス語	ドイツ語
なつめ	棗	small container for powdered green tea	boîte à thé vert en poudre	Teedöschen für pulverförmigen grünen Tee
なつめ (↔ ふゆめ)	夏目 (↔ 冬目)	earlywood, springwood, lit. "summerwood" (↔ latewood, summerwood, lit. "winterwood")	bois initial, bois du printemps, lit. "bois d'été" (↔ bois final, bois d'été lit. "bois d'hiver")	Frühholz, Frühjahrsholz, wörtl. "Sommerholz" (↔ Spätholz, wörtl. "Winterholz")
なまき*	生木	green wood	bois vert	Naßholz, Grünholz
なんざい (↔ こうざい)	軟材	softwoods, wood of coniferous trees	bois tendres	Weichhölzer
なんぼく (↔ こうぼく)	軟木	soft wood	bois tendre	Weichholz
にほうまさ	二方柾	"two-sided straight grain": straight grain on two opposite sides of a square-cut post	bois sur quartier visible sur les deux faces opposées d'un pilier à section carrée	zweiseitiger Spiegelschnitt auf einem Vierkant-Holz
ぬかめ	糠目	"rice-bran" grain	grain du bois à l'apect de glume de riz	"Reisspreu"-Maserung
ぬかもく	糠目杢	"rice-bran" figuring	motif en "glume de riz"	"Reisspreu"Zeichnung
ぬりした	塗り下	base surface to which lacquer is applied	surface sur laquelle on applique la laque	das zu lackierende Objekt, Kern für eine Lackarbeit
ねじれ	捻じれ	warping	gauchissement	Verwerfen
ねばり (↔ さくい)	粘り	elasticity or viscosity of a wood which enhances its workability and its fracture toughness (↔ brittle)	qualité du bois pour un bon usinage: terme utilisé par les artisans pour qualifier l'état hygroscopique du bois, sa fermeté, élasticité, viscosité, ténacité (↔ cassant)	von Qualität und Feuchtigkeitsgehalt abhängige gute Bearbeitbarkeit des Holzes, Elastzität, Viskosität, Zähigkeit, Bruchzähigkeit (↔ brüchig)
ねもく	根杢	root grain, root burr	bois de souche	Wurzelmaser, Vollmaser
ねもと	根元	part of the wood adjacent to the root	partie du bois qui avoisine la racine	Teil nahe der Wurzel des Baumes
ねんりん	年輪	growth ring	cerne annuel	Jahresring
のこぎり*	鋸	saw	scie	Säge
のざらし	野晒し	exposed to the weather	exposé en plein air	dem Wetter ausgesetzt, im Freien
のづみ	野積み	piling (logs) outside	empilage (des grumes) en plein air	(Stämme) im Freien Stapeln
のみ	鑿	chisel	ciseau de charpentier	Stecheisen/Stemmeisen
のみいれしき	鑿入れ式	"first strike of the chisel" ceremony	rituel du "premier coup de ciseau"	Rituell des "ersten Stemmeisenhiebs"
のみのあと	鑿の跡	chisel mark	trace de ciseau	Stecheisenspuren
はぎて*	矧手	tapered ends of a wooden strip which will be joined after bending	taillé en biseau, taillé en oblique, taillé en sifflet	Abschrägung oder Verjüngung der Enden eines Holzspans vor dem Rundbiegen des Spans und dem Aneinanderfügen der Enden
はぎてけずり	矧手削り	tapering the ends of a wooden strip in order to join them after bending	tailler en biseau, tailler en oblique, tailler en sifflet	ausschärfen, angleichen, verjüngen der Enden eines Holzspans, so daß sie nach dem Rundbiegen des Holzspans aneinandergefügt werden können
はぎとり*	剥ぎ取り	splitting and "tearing off the wood" into strips	clivage du bois, fendage du bois par arrachement dans le sens des fibres	Spalten und Auseinanderreißen des Holzes

付表4　木材と木工芸　用語一覧

日本語		英語	フランス語	ドイツ語
はこねよせぎざいく	箱根寄木細工	wood mosaic of Hakone	technique de marqueterie de Hakone	Holzmosaik aus Hakone
はしら	柱	pillar, post	pilier, colonne	Pfeiler, Säule
はっくつ	発掘	excavation	fouille	Ausgrabung
はもの	刃物	cutting tool	instrument tranchant	Schneidwerkzeug
はらい（おはらい）	祓い（御祓い）	(Shintō) purification rite or ceremony	rite ou cérémonie (Shintō) de purification	(Shintō) Reinigungszeremonie
はんが	版画	woodblock print	gravure sur bois	Holzschnitt
ばんざい（↔そうざい）	晩材	latewood, (summerwood) (↔ earlywood)	bois final, (bois d'été) (↔ bois initial)	Spätholz (↔ Frühholz)
ひきもの	挽物	turning, lathe work	tournage, bois tourné	Drechseln, Drechselwerk, Drechselarbeit
ひく	挽く	to turn, to saw	tourner, scier	drechseln, sägen
ひじき	肘木	bracket arm	élément (de la charpente) de soutien et de liaison, poutre en console	Kragbalken, Kraggebälk
ひずむ	歪む	to warp, to twist	gauchir	verwerfen, verziehen
ひつ	櫃	cooked-rice container	boîte pour le riz	Reisbehälterm, Reiszuber
ひっぱりあてざい	引張あて材	tension wood	bois de tension	Zugholz
ひとのみいれ	一鑿入れ	"first strike of the chisel"	"premier coup de ciseau"	"erster Hieb mit dem Stechbeitel"
ひび	罅	fissure, crack	fente, fissure	Haarriß
ひょうじゅんめい	標準名	standard name, principal name	nom standard, nom savant	Standardname
ひょうじゅんわめい	標準和名	standard Japanese name	nom japonais standard	standardisierter japanischer Name
ひらせん	平鉋	drawknife	plane	Ziehmesser
びわ	琵琶	biwa, Japanese lute	biwa, luth japonais	Biwa-Laute, japanische Laute
ぶ	分	1/100 of a shaku, 1/10 of a sun=0.3 cm	1/100 d'un shaku, 1/10 d'un sun =0.3 cm	1/100 eines shaku, 1/10 eines sun=0.3 cm
ふきうるし・すりうるし	拭き漆＝摺り漆	"wiped-off lacquer" technique/"rubbed-in lacquer" technique	laque appliquée par essuyage/laque appliquée par frottage	abgewischter Lack/eingeriebener Lack
ふし	節	knot	nœud	Astloch
ぶっし	仏師	sculptor of Buddhist images	sculpteur d'images bouddhiques	Bildhauer buddhistischer Skulpturen
ぶつぞう	仏像	Buddhist sculpture	sculpture bouddhique	Buddhistische Skulptur
ぶつだん	仏壇	household Buddhist altar	autel domestique bouddhique	buddhistischer Hausaltar
ぶどうもく	葡萄杢	"grapes" figuring	motif en "grappe de raisin"	"Trauben" Maserung
ふゆめ（↔なつめ）	冬目	latewood, summerwood, lit. "winterwood" (↔ earlywood, springwood, lit. "summerwood")	bois final, bois d'été, lit. "bois d'hiver" (↔ bois initial, bois du printemps, lit. "bois d'été")	Spätholz, wörtl. "Winterholz" (↔ Frühholz, wörtl. "Sommerholz")
ふろさきびょうぶ	風炉先屏風	low screen used in a tea room	paravent bas placé dans la pièce de la cérémonie du thé	niedriger Stellschirm für den Teeraum
へぎなた	剥ぎ鉈	splitting knife, riving knife	départoir (outil non coupant utilisé avec une mailloche pour fendre le bois en lames)	Spaltmesser
へぎめ	剥ぎ目	surface left unworked after splitting	texture du bois clivé	spaltrauhe Oberfläche

日本語		英語	フランス語	ドイツ語
へぐ*	剥ぐ	to tear off, to peal off	cliver	abspalten, sprengen
べつめい	別名	vernacular name, non-standard name	nom vernaculaire	einheimischer Name
へんざい、しらた (↔しんざい、あかみ)	辺材、白太	sapwood (↔heartwood)	aubier (↔duramen)	Splintholz (↔Kernholz)
べんとうばこ	弁当箱	lunch box	boîte à *bentô*	*Bentô*-Schachtel, Frühstückskästchen
ほうしゃそしき	放射組織	wood ray	rayon ligneux, rayon médullaire	Markstrahl
ほりした	彫り下	carving or sculpture ready for its finishing touches	état d'une sculpture avant finition	Zustand der Skulptur vor dem abschließenden Schnitzvorgang
ほりもの	彫物	carving, carved object	ouvrage de sculpture	Bildhauerei, Schnitzerei
ぼん	盆	tray	plateau	Tablett
まえびきおおが	前挽大鋸	wide-bladed ripsaw	scie à large lame utilisée par les scieurs de long	Langsäge mit breitem Blatt
まきえ	蒔絵	gold or silver dust decorated lacquer ware	technique de décoration d'objets en laque utilisant de la poudre d'or ou d'argent	Dekorationstechnik, bei der in die oberen Lackaufträge Fremdpartikel, bevorzugt Gold oder Silber, eingestreut werden
まげごろ	曲コロ	"bending-roller"	rouleau à cintrer	Rundholz (um einen Span zu biegen)
まげもの	曲物	bentwork	lamelle de bois cintré, éclisse cintrée	Holzschachtel in Biegetechnik gefertigt
まさめ	柾目	straight grain, quarter-sawn grain, edge grain	bois sur quartier	Radialschnitt, Spiegelschnitt
まさめめん	柾目面	radial section	section radiale, coupe radiale	radiale Schnittfläche
まるた	丸太	log	bille	Stammholz
みがき・みがく*	磨／磨く	polish/to polish	poli, polissage/polir	Politur, Polieren/polieren
みかんわり*	ミカン割	"tangerine splitting", rift cutting	débit en "quartiers d'orange"	"Mandarinen"artiger Zuschnitt
みき	幹	stem, trunk	tronc d'arbre, tronc	Baumstamm, Stamm
みしん*	ミシン	jig saw	scie bocfil	Laubsäge
みぞ	溝	groove	rainure	Rille
みそぎ	御衣木	wood destined to become a Buddhist image	bois destiné à la fabrication d'une sculpture bouddhique	zur Anfertigung einer buddhistischen Skulptur bestimmtes Holz
みそぎかじ*	御衣木加持	sutra recitation done to purify *misogi*	recitation d'un sutra pour la purification du bois destiné à la fabrication d'une sculpture bouddhique (*misogi*)	Sutrarezitation zur rituellen Reinigung des zur Anfertigung einer buddhistischen Skulptur bestimmten Holzes (*misogi*)
みやだいく	宮大工	carpenter specialising in shrine and temple architecture	charpentier spécialisé dans les bâtiments traditionnels (sanctuaires, temples)	Zimmermann für traditionelle Bauten (Schreine, Tempel)
みんか	民家	traditional Japanese farmhouse	maison rurale	Bauernhaus
むくざい	無垢材	solid wood	bois massif	Massivholz
むける	剥ける	to peel off, to tear off, to tear apart	arracher, déchirer	abreißen, auseinanderreißen

付表4　木材と木工芸　用語一覧

日本語		英　語	フランス語	ドイツ語
むねあげしき＝じょう とうしき	棟上式	ridgebeam-raising ceremony	cérémonie de la pose de la poutre faîtière/du faîtage	Richtfest
むねあて	胸当て	chest protector, chest block	bloc en bois protégeant la poitrine	Brustschutz, Brustklotz
むろ*	室	hardening room for lacquer work	armoire humide pour le durcissement des travaux de laque	Aushärtungsraum für Lackarbeiten
め	目	grain, saw tooth	veinage, dent de scie	Maserung, Sägezahn
めいじん*	名人	master	maître	Meister
めいぼく	銘木	superior-quality Japanese wood, precious wood	bois indigène de qualité supérieure, bois remarquable, bois précieux	außergewöhnliches Holz, einheimisches Edelholz
めがあらい	目が粗い	rough-grained	grain grossier	grobe Maserung
めがこまかい	目が細かい	fine-grained	grain fin	feine Maserung
めのあそび	目の遊び	making playful use of the grain	jeu avec le veinage	Spiel mit der Maserung
もく	杢	figuring, figured grain	figures du bois	Maserung
もくが	木画	marquetry	marqueterie	Marketerie
もくざい	木材	wood, timber	bois	Holz
もくぞうがん	木象嵌	wood inlay	incrustation	Einlegearbeit, Intarsie
もくちょう	木彫	wood carving	sculpture en bois	Holzschnitzerei
もくはん	木版	woodblock print	gravure sur bois	Holzdruck
もくめ	木目	grain	veinage	Maserung, Wuchsbild
もくり	木理	texture, grain	texture, grain du bois	Textur, Maserung
もぐりぶし*	潜り節	hidden knot	nœud avorté, mustage (nœud caché)	blinder Ast
もっこうげい	木工芸	woodworking, woodcraft	métiers du bois	Holzhandwerk
もよう*	模様	pattern, design	figures, dessin	Muster
やに、あぶら	脂	resin, gum	résine	Harz
やりがんな	槍鉋	planing knife with spear-shaped blade	outil muni d'une lame en forme de lance	Vorläufer des Hobels mit speerförmiger Klinge
やわり	矢割り	splitting wood by means of a wedge	fendre le bois à l'aide d'un coin	Spalten des Holzes mit Hilfe eines Keils
ようざい	用材	timber, material	bois d'oeuvre, matériau	Holz, Material
よこきじ・よこぎ（↔ たてきじ・たてぎ）	横木地/横木（↔縦木）/縦木	horizontal grain, horizontally directed grain (↔ vertical grain, vertically directed grain)	perpendiculaire au fil; "fil horizontal" (↔ dans le sens du fil)	horizontal gerichtete Fasern, quergemasertes Holz (↔ senkrecht gemasertes Holz, stehende Fasern)
よこきどり（↔たてき どり）	横木取り（↔縦木取り）	turner's term indicating that in the block to be turned, the envisioned object will be positioned perpendicular to tree axis	terme utilisé par les artisans du tournage, indiquant que dans une ébauche destinée à être tournée, l'objet envisagé sera positionné dans les sens perpendiculaire à l'axe de l'arbre	horizontal ausgerichtete Lage des Werkstücks im Stamm, "liegend" zur Längsachse des Baumes geschnittene Form eines zu drechselnden Gefäßes [Fachwort aus dem Drechslerhandwerk]

199

付　録

日本語		英語	フランス語	ドイツ語
よこびきのこ *	横挽き鋸	crosscut saw	scie à tronçonner	Querschnittsäge
よせぎざいく	寄木細工	wood mosaic, marquetry	marqueterie en bois	Holzmosaik, Marketerie
よせぎづくり	寄木造り	Buddhist image construction technique: various parts of image are separately carved, then assembled	technique de fabrication d'une image bouddhique: sculpture composée de petits blocs de bois, évidés puis assemblés	Konstruktionstechnik einer buddhistischen Skulptur: Holzfigur aus mehreren Einzelblöcken systematisch zu einer Hohlform zusammengesetzt
らくせいしき	落成式	ceremony marking completion of a building	cérémonie de clôture pour un bâtiment	Abschlußzeremonie nach der Errichtung eines Gebäudes
らくようじゅ	落葉樹	deciduous tree	arbre à feuilles caduques	Laubbaum
らでん	螺鈿	mother-of-pearl inlay	incrustation de nacre	Perlmutteinlegearbeit
らんま	欄間	transom	imposte ajourée	Oberlicht mit Schnitzwerk
ろくろ	轆轤	lathe	tour (du tourneur)	Drechselbank
ろくろがんな	轆轤ガンナ　ロクロガンナ	turning chisel, gouge	gouge pour tournage	Drechseleisen
ろぶち	炉縁	wooden frame for sunken hearth where water for tea ceremony is boiled	cadre en bois du foyer où est chauffée l'eau pour la cérémonie du thé	Holzrahmen der Feuerstelleneinfassung, in der das Wasser für die Teezeremonie erhitzt wird
わしつ	和室	Japanese-style room	pièce traditionnelle japonaise	Zimmer im japanischen Stil
わびさび	佗び寂び	Japanese aesthetic concept: restrained refinement and rustic elegance	notion fondamentale de l'esthétique japonaise: principe esthétique de la sobriété (*wabi*), associé à la valeur esthétique apportée par l'ancienneté, l'usure, la rouille (*sabi*)	japanische Aesthetik, die verhaltene Vornehmheit und rustikale Eleganz bezeichnet
わぼく	和木	Japanese wood	bois japonais	japanisches Holz
わりはぎづくり *	割り剝ぎ造り	Buddhist image construction technique: roughly-carved statue is cut in two, pieces hollowed out, then refitted	technique de construction pour un image bouddhique: série d'opérations consistant à fendre, évider puis ré-assembler les parties d'une sculpture	Konstruktionstechnik einer buddhistischen Skulptur: Holzfigur spalten, aushöhlen und wieder zusammensetzen
われ	割れ	cracking, crack	fissure, fente, craquelure	Riß
われっぱなし	割れっぱなし	"split and left as is"	aspect brut d'un bois clivé (arraché) laissé tel quel	spaltrauhe Oberfläche die man so beläßt

索　引

あ　行

会津桐　71
青森ヒバ　90; 図 45; 地図 11
アカガシ　7; 表 5
アカマツ　17, 22, 65, 72; 表 5
赤身　23, 30; 図 3, 4
秋田スギ　69, 70; 図 69; 地図 10
アク　96
味　125, 138, 141, 142
芦生スギ　69
アスナロ　20, 34, 46, 56, 62, 76; 表 5
圧縮あて材　104
あて材　104
油　142
アブラスギ　72, 87
編物　37
あめ色　96, 128
綾杉　78
アラカシ　7; 表 5
粗削り　43
粗取り　54; 図 43
粗彫り　48

井桁　96
石灰(いしばい)　147
板目(いため)　27, 71, 100, 126, 131; 図 5, 図 102
板目面　図 4
イタヤカエデ　表 5
イチイ　46, 50, 86; 図 6; 表 5
一位一刀彫　88; 表 7
イチョウ　86; 表 5
イヌマキ　7, 46, 91

臼(うす)　9
鶉杢(うずらもく)　28
内割　48, 98
浮造り(うづくり)　142, 147; 図 126
ウメ　46; 図 15
埋れ木　77, 78, 87; 表 12
漆(うるし)　44, 52, 108, 142, 144-146
ウルシ　136, 144; 表 5

エゾマツ　表 5

江戸指物　87
延喜式　116

老松　72
大鋸(おおが)　99
大割(おおわり)　56, 103; 図 47
斧(おの)　54
お祓い(おはらい)　115, 116

か　行

外材　108
外樹皮　22
カキノキ　46, 72, 87, 91, 92, 134, 136; 図 116, 117; 表 5
学名　15
カシ　7, 29, 132
春日スギ　71; 図 74; 地図 10
硬い木　79
かちかち　108
闊葉樹　75; 表 11
カツラ　21, 46, 50, 56, 77, 79, 80, 88, 128; 表 5
桂離宮　120; 図 11, 94, 95
割裂性　34
カバ　表 5
樺皮(かばかわ)　60
樺皮刺縫(かばかわしほう)　60
神木(かむき)　77
カヤ　7, 11, 50, 88, 128, 150; 図 103-105; 表 13
茅葺き(かやぶき)　64; 図 66
唐木　74, 78-80, 86, 87, 108, 109, 144, 145; 表 12
カラマツ　29, 76
唐物(からもの)　150
唐渡り(からわたり)　148
カリン　42, 46, 74, 78, 88, 131, 137, 150
乾燥　42, 47, 48, 54, 58, 60, 85, 92-98, 105; 図 42
鉋(かんな)　7, 43, 44
鉋屑(かんなくず)　94
漢方薬屋　42

木裏(きうら)　100, 128; 図 103
生漆(きうるし)　144
木表(きおもて)　100, 101, 128
起工式　114
木地仕上げ　55, 143
木地屋　110

木曽五木 76
木曽ヒノキ 73
北山スギ 71, 87; 表14; 地図10
木槌（きづち） 7
木取り 42, 48, 53, 85, 99-101, 102, 104, 125, 126; 図86
木の文化 1, 9
木バサミ 60
キハダ 28
京指物 40
巨木 29
キリ 15, 40, 45, 50, 71, 87, 88, 93, 95-96, 108, 147; 表5
截金（きりかね） 146; 図29
霧島スギ 71; 図73; 地図10
切り倒した木 104
桐箪笥（きりだんす） 101
金箔（きんぱく） 146

楔（くさび） 34
孔雀杢（くじゃくもく） 134, 136; 図112
クスノキ 7, 28, 46, 50, 88, 98, 110, 135; 表5
癖（くせ） 98
クリ 56, 76; 図6
刳物（くりもの） 37
グレイ（Asa Gray） 1
クロマツ 7, 17, 65
鍬（くわ） 7
クワ 87, 128, 130, 137, 145, 147; 図106; 表5, 13

境内 7, 86; 図89
桁（けた） 80
ケヤキ 20, 26, 28, 30, 45, 50, 52, 56, 65, 66, 75, 77, 78, 80, 86; 図33, 78, 79; 表5
原材 53
源平杢（げんぺいもく） 122
原木 42, 47, 52, 56, 85, 99, 103
ケンポナシ 87; 表5

コウキシタン 78
香合 72, 97, 128, 136; 図75, 117, 127
硬材 77, 79, 80; 表12
光沢 146
工房 42
香木 87, 109
コウヤマキ 7, 10, 21, 34, 46, 76, 92; 図1, 2
広葉樹 75, 79; 表11
肥松（こえまつ） 72, 100
小刀 50
コガンナ 図43

コクタン 42, 46, 66, 74, 78, 79, 88, 109, 131; 表5
木口 26, 126-128
木口面 図4
国有林 8
古事記 91, 111
小作り 139; 図120
古典 111-113, 117
古木 76; 図15
ゴヨウマツ 72
小割（こわり） 58; 図48
根株（こんしゅ） 29

さ　行

サージェント（Charles Sprague Sargent） 1, 12
材木店 42
サカキ 7, 116
サクラ 87, 91, 147
笹杢 71, 134; 図71, 73
指物（さしもの） 13, 37, 40, 87, 97, 120; 地図5
雑木（ざつぼく） 75, 86, 130
薩摩スギ 71
茶道（さどう） 138
サワグルミ 表5
サワラ 62, 76, 88; 表5
桟積み（さんづみ） 92

仕上げ 43, 44, 49, 55, 125, 139, 142, 144
仕上げ削り 59
仕上げ挽き 55
シイ 7
シーボルト（Philipp Franz von Siebold） 12, 17
敷居 91
自然乾燥 92-94
シタン 42, 46, 74, 78, 79, 88, 108, 131, 137, 150; 表5
地鎮祭 116
漆器（しっき） 40; 表8; 地図7
漆箔（しっぱく） 146
シナノキ 表5
地檜（じび） 73
四方柾 図81
四方杢 図81
注連縄（しめなわ） 77, 114, 116
シャカ 55; 図43
煮沸（しゃふつ） 59
樹脂 72
樹種同定 10, 11, 115
樹心 23
樹皮 23; 図3, 4
樹木 23
正倉院 ii, 9, 10, 42, 100, 107, 109, 118, 123; 図92, 93

上棟式（じょうとうしき）116, 117; 図90, 91
常緑広葉樹 75
常緑広葉樹林 6
シラカシ 7; 表5
シラカバ 87
白木 88, 125, 143, 144
白沢保美 12
白太 23, 30; 図3, 4
シラビソ 62
芯 23
ジンコウ 87
人工乾燥 42, 92, 93
新古今和歌集 78, 112
心材 23; 図3, 4
神像 105, 112, 115
神代杉 73, 77, 78, 87; 表14
芯抜き 53; 図36
神木（しんぼく）77, 110; 表11
芯持ち 53; 図36
針葉樹 75; 表11
森林 4, 6, 8

髄（ずい）23, 104, 126; 図4
水中貯木 92
鋤（すき）7
スギ ii, 27, 40, 45, 56, 62, 66, 69–71; 図115; 表5; 地図10
数奇屋大工 62, 64
数奇屋造り 71
スミス（Robert Henry Smith）12
摺り漆（すりうるし）44, 144

製材 42, 47, 52, 99
製材所 96
性質 30
蒸籠（せいろ）40; 表9; 地図8
石灰（せっかい）147
接合 43, 60
センダン 66; 表5
センノキ 56; 表5
選木 42, 47, 52

象嵌（ぞうがん）42; 図117
雑木（ぞうき）75, 96
雑木林 75
早材（そうざい）25, 107; 図4
そろばん 79

た 行

台鉋（だいがんな）図69

耐久性 34
大工 13, 37, 62, 91, 104; 地図9
箍物（たがもの）37
タガヤサン 46, 78, 100; 図82, 83; 表5
筍杢（たけのこもく）27, 130, 134
縦木 図37
縦木取り 53; 図36, 37
縦挽き鋸（たてびきのこ）34
タブノキ 28; 表5
魂入れ式 115
魂抜き式 115
玉杢（たまもく）28, 86, 134; 図78
箪笥（たんす）9, 88, 101

チーク 22
縮杢（ちぢみもく）28, 134
地方名 19
茶さじ 149
茶室 62, 64, 77
茶杓（ちゃしゃく）149, 150; 図128
茶道（ちゃどう）、茶の湯 138
茶道具 40, 105
鳥眼杢（ちょうがんもく）29, 134
彫刻 40, 46, 47, 88, 101
彫刻刀 49, 108
停止木 76
チョウセンゴヨウ 22
手斧（ちょうな）54, 139
沈金（ちんきん）146

通気性 70, 143
ツガ 5, 7
つくりへぎ目 142
ツゲ 21, 30; 表5
ツバキ 128, 146, 150; 図101
椿油（つばきあぶら）146
ツブラジイ 4, 7
艶（つや）145
ツンベルク（Carl Thunberg）12, 17

天井板 69, 71; 図69–74, 96
天地柾 128; 図102
天柾 128; 図102

導管 図4
道具 7, 49
トウヒ 6, 29, 62; 表5
トクサ 147
床板（とこいた）7
床柱（とこばしら）71, 87, 91

土佐スギ 71, 122; 図72; 地図10
土台 80, 91
トチノキ 8, 28, 52, 56, 65, 77, 87; 表5
トドマツ 表5
砥粉(とのこ) 147
砥粉仕上げ 147
虎斑(とらふ) 27, 29; 図8
ドロノキ 表5

な 行

内樹皮 22, 23; 図4
内務省 12
中板目(なかいため) 100; 図69, 81
中柾(なかまさ) 99; 図81
中杢(なかもく) 図70
なぐり仕上げ 139, 141; 図122
鉈(なた) 54, 113, 140; 図87
夏目 25, 107
棗(なつめ) 51, 86
ナツメ 50, 88; 図113, 114
ナラ 86, 132, 137; 図8; 表5
ナラガシ 132
軟材 77, 79, 80; 表12
ナンテン 128, 144; 図100, 127, 128

ニガキ 136; 表5, 13
日光スギ 71; 地図10
二方柾(にほうまさ) 図81
日本書紀 91, 111

糠目(ぬかめ) 80
糠目杢(ぬかめもく) 80, 134
塗り下 49, 55

捻じれ(ねじれ) 33
ネズコ 28, 62, 76; 表5
粘り 94
根杢(ねもく) 134
根元 100, 104
年輪年代学 9, 11

農具 7
野ざらし 96
鑿(のみ)、ノミ 7, 114, 141
鑿入れ式(のみいれしき) 114

は 行

剥ぎ手削り(はぎてけずり) 59; 図53
箱根寄木細工 44, 94, 136; 図16-23, 118; 表6; 地図5
柱 80

ハゼノキ 146, 147
発色仕上げ 147
ハリギリ 52, 86
晩材(ばんざい) 25, 107; 図4
ハンノキ 表5

挽物(ひきもの) 13, 37, 50, 86, 103; 地図7
肘木(ひじき) 117
比重 184
尾州ヒノキ 71, 76
歪み(ひずみ) 27
櫃(ひつ) 130, 138
引張あて材 104
ヒノキ 7, 18, 45, 50, 56, 62, 65, 67, 71, 76, 88, 110; 図88, 110, 115; 表5; 地図12
ヒノキアスナロ 46, 62, 89; 図5, 45; 地図11
ヒバ 19, 34, 46, 56, 62, 89-91, 138
ヒメコマツ 62; 表5
ビャクシン 7
ビャクダン 50, 78, 110, 150
標準和名 19
平鏨(ひらせん) 図52

拭き漆(ふきうるし) 44, 144, 145
節(ふし) 103
仏師(ぶっし) 11, 112, 113
仏像 9, 11, 37, 50, 78, 86, 88, 98, 102, 111-115, 132, 140, 150
仏壇 112, 144
葡萄杢(ぶどうもく) 28
ブナ 6, 8
冬目 25, 107

平均収縮率 32
ヘールツ(A. J. C. Geerts) 12
ヘギナタ 58; 図49
へぎ目 141, 142; 図49, 50
別名 15
ベニマツ 21, 22, 72
辺材 23; 図3, 4; 表13

放射組織 図4
ホオノキ 52, 56, 87, 91; 図34; 表5
彫り下(ほりした) 55
彫物(ほりもの) 13, 37, 46; 地図6

ま 行

蒔絵(まきえ) 146
曲げゴロ 59
曲物(まげもの) 13, 37, 56, 88, 103, 141; 地図8

索　引

柾目（まさめ）　27, 69, 99, 126, 128; 図102
柾目面　図4
町屋大工（まちやだいく）　62, 64
丸太　99, 100, 104

磨き　146
ミズキ　87; 表5
ミズナラ　8
ミズメ　56
溝（みぞ）　142; 図124
御衣木（みそぎ）　78, 88, 112–114, 150; 表12
密度　32, 184
宮大工　40, 62, 107; 表10
美山スギ　71; 地図10

ムクノキ　147
棟上げ式（むねあげしき）　116, 117; 図90, 91
胸当て　59; 図51

銘木　iv, 42, 69, 77, 88; 表12

杢（もく）　28
木象嵌（もくぞうがん）　42
木彫（もくちょう）　80
木目（もくめ）　29, 108, 125, 126
木工芸　37
モミ　91; 表5

や　行

屋久スギ　69–70, 87, 130; 図71; 表14; 地図10
夜叉仕上げ　147
ヤシャブシ　147
ヤチダモ　18, 28, 87; 表5
魚梁瀬スギ（やなせすぎ）　71; 図72; 地図10
ヤニ　72; 図71, 72
ヤマグワ　40, 45, 56; 図128
ヤマザクラ　45, 50, 66, 88, 150; 表5
槍鉋（やりがんな）　64, 140; 図65
矢割（やわり）　34

横木　図37
横木取り　53; 図36, 37
吉野スギ　70; 図70; 地図10
寄木細工（よせぎざいく）　42, 44, 46, 136
米子スギ　69, 71; 表14; 地図10

ら　行

ライン（Johannes J. Rein）　12
落成式（らくせいしき）　116
落葉樹　75; 表11

螺鈿（らでん）　146
ラワン　22, 150
欄間（らんま）　132

リンネウス（Carolus Linnaeus, Carl von Linné）　16

蝋仕上げ（ろうしあげ）　147
ロウノキ　146, 147
ロクロ　54; 図31, 40, 41
轆轤（ろくろ）ガンナ　図43
炉縁（ろぶち）　図15

わ　行

和室　40, 77, 91
わびさび　149
和木（わぼく）　79, 80
割れっぱなし　137

訳者あとがき

　私が日本の木工製品に多少なりとも興味を持つようになってから30年以上経ちます。木曽へ行った時はヒノキの箸、箱根へ行った時は寄木細工の硯箱、結婚した時はサクラ材の食卓を購入し、今でも大切に使っています。ですが、木工製品がどのような樹種の木材で作られるのか、なぜその樹種で作られるのかといったことは考えたこともありませんでした。

　メヒティル・メルツさんに初めて会ったのは、2010年に宮崎県綾町で開かれた照葉樹林研究フォーラムの時でした。私は綾の森の保全活動（綾の照葉樹林保護・復元プロジェクト）に関わるようになり、毎年5月に、照葉樹林と関係のある仕事をしている人たちに集まってもらって情報交換会を開いていました。その年は京都大学の湯本貴和先生も企画に加わってくださり、中国やブータンから研究者を招いて国際照葉樹林サミットが開催されることになっていたので、研究フォーラムは国際会議のあとの地元の人たちとの交流も兼ねた小さな集まりを計画しました。ところが、開催数日前に牛の口蹄疫が発生して、宮崎県が非常事態宣言を出したので、国際照葉樹林サミットは急遽延期になってしまいました。海外から招待した人たちはすでに来日していたので、研究フォーラムだけを目立たないように開催して講演してもらうことになりました。大きな会議がなくなったのに、メヒティルさんは湯本先生と一緒に宮崎へ足を運んでくれて、研究フォーラムに参加してくれたのでした。紹介してもらって少し話をしたのは覚えています。カタカナで名前を書いた名刺ももらいました。しかし私はスタッフとして立ち働いていたので、その時はゆっくり木材や木工芸品の話をする余裕がありませんでした。

　その後2013年の12月にメヒティルさんからメールをもらいました。2011年に日本の木材と伝統的な木工芸品についての英語の本を出版し、その日本語版を作りたいので翻訳できないだろうかという打診でした。あとで聞いた話では、樹木か木材に多少詳しい翻訳者を紹介してもらえないかとメヒティルさんが湯本先生に相談したら、宮崎で会った私の名前をあげてくれたようです。それまで私は自然科学系の翻訳しかしてこなかったので、木工芸の訳語を探せるかどうかが心配だと返信したところ、日本語の用語はそのままローマ字で記入してあるので、とにかく一度、本を見てほしいとおっしゃいます。海青社の宮内久さんが、すぐに本を送ってくれました。パラパラと見たところ、たしかにローマ字の日本語が散りばめられています。巻末には日本語の用語集もあります。しかし、何より私の目を引いたのは、木工芸品の写真の数々でした。慣れない分野の翻訳は少し気が引けたのですが、内容を読んでみたいという思いが勝ってしまい、わからないところはメヒティルさんに尋ねようと腹をくくって引き受けることにしました。

　内容を把握するためと、どのような日本語文体にするかを決めるために、いちど通しで読んでみました。まず気づいたのは、参考文献の本文の引用が多いということでした。フランス語とドイツ語の文献を英語に訳してある箇所と、英語の文献をそのまま引用してある箇所は自分で訳すことにしました。しかし日本語の文章を英語に訳して引用してあるところは、やはり元の日本語文献の文章がほしいと思いました。見たい本を一覧にしてメヒティルさんに連絡すると、所蔵している本はすぐに郵送してくれて、図書館の本は、来日したときに必要箇所のコピーを取って送ってくれました。自分でも

インターネットで調べたら、近くの九州大学芸術工学図書館に置いてある本もあったので、すぐに出かけて行って該当箇所のコピーを取らせてもらいました。

　聞き取り調査の工芸家が話した内容がそのまま引用されている箇所も随所に出てきます。話し言葉で語られたはずですが、英語にしてあると、本文とはあまり変わらない語調になっています。日本語訳では、話し言葉のまま引用してある方がおもしろいかもしれないと思い、聞き取り調査の内容がわかる文書が残っていないかとメヒティルさんに尋ねてみました。すると、調査内容の録音をそのままテープ起こしした日本語の記録と、メヒティルさんがそれを英語に訳した文章をすべてメールで送ってくれました（原著の引用個所を英語から探せるようにとの配慮）。それぞれの工芸家の言葉遣いそのままのインタビューは、私自身が読んでも楽しいものでした。メヒティルさんは、日本語の勉強をしたとはいえ、字を読んで英語に訳すのは大変だったので、録音テープを聞きながら英語にしていったそうです。

　もう一つメヒティルさんに助けてもらったのは、日本人名の漢字と、外国人名とフランス語の用語の読み方でした。名のある工芸家の名前はインターネットで探せましたが、どうしてもわからないものを一覧にして送ると、手元にある名刺のコピーを送ってくれて、名刺がないものは、自分でメールに漢字を打ち込んで教えてくれました。外国人名は、私がカタカナにしたリストを送ると、間違いがないかチェックしてくれました。フランス語の用語は、スカイプ（インターネットのテレビ電話）で顔を見ながら発音してくれるのを聞いてカタカナで書き取りました。

　母国語はドイツ語なのに、フランスで学位を取るために日本へ来て日本語で聞き取り調査をし、それを英語の本にするという離れ技の裏舞台を垣間見させてもらって、とても有意義な翻訳作業でした。木工芸品を見かけたときに素通り過することがなくなったのも、この本を翻訳させてもらった恩恵だと思います。英文和訳の翻訳というのは、外国の文化を日本に紹介することだと思いながら今まで仕事をしてきましたが、自分の国を見直すきっかけにもなることに今回気づきました。フランスからはるばる日本まで来て、日本が誇るべき木工芸品の良さを本にしてくれたことに感謝の気持ちでいっぱいです。

　翻訳というのは孤独な作業と思われがちですが、実はそうではありません。メヒティルさんが来日した折には、打ち合わせで何度か京都へ出かけて行き、京都大学名誉教授の伊東隆夫先生と、海青社の宮内久さんも交えて食事をしながら打ち合わせをしたこともあります。伊東先生にはそのあと中国の樹木名について教えていただき、木製遺物のご研究について説明してある部分の訳文を修正していただきました。別の折には綾部之さんに紹介してもらいました。豆腐料理をご馳走になったあと、京都の町屋にある工房を訪ね（素敵な猫が同居していました）、綾部さんが作った工芸品や、お知り合いが作った螺鈿を見せてもらいました。また、ガラス工芸の勉強をした娘の林あゆみには、2章の訳文作成を手伝ってもらいました。この娘と昨年の夏にヨーロッパの国々を回ったのですが、途中でパリに滞在したときには、モンマルトルの丘にあるメヒティルさんのお宅に一緒に泊めてもらいました。美しい銀杢（虎斑）のオークで作られた家具を見せてもらったあと、ご主人のジャックさんが自宅の屋上へ案内してくれて、パリの夜景を楽しませてもらいました。そして最後になりましたが、海青社の宮内久さんと福井将人さんには、文章チェック・編集・校正、すべてでたいへんお世話になりました。樹木の名前や木材関係の用語などを漢字で書くか、カタカナにするか、といった基本的なルールが私のなかで二転三転するので、校正の段階でさぞかし面倒をかけたのではないかと思います。みなさま

に、心より御礼申し上げます。

　本文には樹木の学名がたくさん出てくるので専門書のような印象を受けますが、木工芸のことを知らない人にもわかりやすく解説した内容になっています。メヒティルさんの木や木工芸品への愛着が伝わってくる文章をそのまま日本語にするよう心がけましたが、力が及ばなかった点もあるかと思います。未熟な訳文や用語についての責任は私にあります。今後の参考のためにも、お気づきの点がありましたらお知らせいただけるとありがたいです。

<div style="text-align: right;">

*HAYASHI*英語サポート事務所
林　裕美子

</div>

●著者紹介

メヒティル・メルツ（Mechtild Mertz）

　ドイツとフランスで木製家具の製造や修復、東アジア美術史(修士)、日本語、木材解剖学を学んだあと、日本の伝統木工芸の研究のために来日して工芸家から聞き取り調査をおこなう。この成果を論文にまとめて民族植物学の博士号を取得した。現在はパリの東アジア文明研究センター(CRCAO)の研究員。

　主な著書：『Wood and Traditional Woodworking in Japan(第2版)』
　　　　　（海青社）

●訳者紹介

林　裕美子（Hayashi Yumiko）

　信州大学理学部大学院修士課程修了(生物学専攻)。HAYASHI英語サポート事務所(個人事務所)を運営するかたわら、森林保全(てるはの森の会)、水環境保全(水生昆虫研究会、日本自然保護協会)、ウミガメ保護(宮崎野生動物研究会)、砂浜保全(ひむかの砂浜復元ネットワーク)などの活動にたずさわる。

　主な著書：訳書『ダム湖の陸水学』(監訳、生物研究社)、『水の革命』
　　　　　（監訳、築地書館）、『砂―文明と自然』(築地書館)。

Wood and Traditional Woodworking in Japan〔Second edition〕

日本の木と伝統木工芸
（にほんのきとでんとうもっこうげい）

発　行　日	2016 年 9 月 20 日　初版第 1 刷
定　　　価	カバーに表示してあります
著　　　者	メヒティル・メルツ(Mechtild Mertz)
訳　　　者	林　裕美子
発　行　者	宮内　久

海青社 Kaiseisha Press

〒520-0112　大津市日吉台2丁目16-4
Tel. (077) 577-2677　Fax (077) 577-2688
http://www.kaiseisha-press.ne.jp
郵便振替　01090-1-17991

● Copyright © 2016　● ISBN978-4-86099-322-1 C3072　● Printed in JAPAN
● 乱丁落丁はお取り替えいたします

本書のコピー、スキャン、デジタル化等の無断複製は著作権法上での例外を除き禁じられています。本書を代行業者等の第三者に依頼してスキャンやデジタル化することはたとえ個人や家庭内の利用でも著作権法違反です。

◆ 海青社の本・好評発売中／電子版は eStore でどうぞ ◆

あて材の科学　樹木の重力応答と生存戦略
吉澤伸夫 監修・日本木材学会組織と材質研究会 編

〔電子版あり〕

樹木はなぜ、巨大な姿を維持できるのか？「あて材」はその不思議を解く鍵なのです。本書では、その形成過程、組織・構造、特性などについて、最新の研究成果を踏まえてわかりやすく解説。カラー16頁付。

〔ISBN978-4-86099-261-3／A5判／368頁／本体3,800円〕

図説 世界の木工具事典 第2版
世界の木工具研究会 編

〔電子版あり〕

日本と世界各国で使われている大工道具、木工用手工具を使用目的ごとに対比させ紹介、さらにその使い方や製造法にも触れた。最終章では伝統的な木材工芸品の製作工程で使用する道具や手法を紹介。好評につき第2版刊行

〔ISBN978-4-86099-319-1／B5判／209頁／本体2,900円〕

木材加工用語辞典
日本木材学会機械加工研究会 編

木材の切削加工に関する分野の用語から当該分野に関連する木質材料・機械・建築・計測・生産・安全などの一般的な用語も収載し、4,700超の用語とその定義を収録。50頁の英語索引も充実。

〔ISBN978-4-86099-229-3／A5判／326頁／本体3,200円〕

カラー版 日本有用樹木誌
伊東隆夫・佐野雄三・安部 久・内海泰弘・山口和穂 著

"適材適所"を見て、読んで、楽しめる樹木誌。古来より受け継がれるわが国の「木の文化」を語る上で欠かすことのできない約100種の樹木について、その生態と、材の性質、用途をカラー写真とともに紹介。

〔ISBN978-4-86099-248-4／A5判／238頁／本体3,333円〕

シロアリの事典
吉村 剛 他8名共編

〔電子版あり〕

シロアリ研究における最新の成果を紹介。野外調査方法から、生理・生態に関する最新の知見、防除対策、セルラーゼ利用、食料利用、教育教材利用など、多岐にわたる項目を掲載。カラー16頁付。

〔ISBN978-4-86099-260-6／A5判／487頁／本体4,200円〕

樹木医学の基礎講座
樹木医学会 編

〔電子版あり〕

樹木や樹林の健全性の維持向上に必要な多面的な科学的知見を、「樹木の系統や分類」「樹木と土壌や大気の相互作用」「樹木と病原体、昆虫、哺乳類や鳥類の相互作用」の3つの側面から分かりやすく解説。カラー16頁付。

〔ISBN978-4-86099-297-2／A5判／364頁／本体3,000円〕

木材のクールな使い方 COOL WOOD JAPAN
日本木材青壮年団体連合会編、井上雅文監修

日本木青連が贈る消費者の目線にたった住宅や建築物に関する木材利用の事例集。おしゃれで、趣があり、やすらぎを感じる「木づかい」の数々をカラーで紹介。木材の見える感性豊かな暮らしを提案。

〔ISBN978-4-86099-281-1／A4判／99頁／本体2,381円〕

木力検定シリーズ
木力検定① 木を学ぶ100問
　井上雅文・東原貴志 編著
木力検定② もっと木を学ぶ100問
　井上雅文・東原貴志 編著
木力検定③ 森林・林業を学ぶ100問
　立花 敏・久保山裕史・井上雅文・東原貴志編著

楽しく問題を解きながら木の正しい知識を学んで、あなたも木ムリエ・ウッドコンシェルジュになろう！ 木を使うことが環境を守る？ 木は呼吸するってどういうこと？ 鉄に比べて木は弱そう、大丈夫かなあ？ 本シリーズではそのような素朴な疑問について、それぞれ100問を厳選して掲載。森林や樹木の不思議、林業や木材の利用、環境問題について楽しく学べます。専門家でも油断できない問題もあります。第④巻木造住宅編も刊行予定。

〔①ISBN978-4-86099-280-4／四六判／本体952円〕
〔②ISBN978-4-86099-288-0／四六判／本体952円〕
〔③ISBN978-4-86099-302-3／四六判／本体1,000円〕

木の文化と科学
伊東隆夫 編

研究者・伝統工芸士・仏師・棟梁など木に関わる専門家によって遺跡、仏像彫刻、古建築といった「木の文化」に関わる三つの主要なテーマについて行われた同名のシンポジウムを基に最近の話題を含めて網羅的に編纂した。

〔ISBN978-4-86099-225-5／四六判／225頁／本体1,800円〕

Wood and Traditional Woodworking in Japan 〔Second Edition〕
by Mechtild MERTZ（メヒティル・メルツ）

Introduction／Wood basics／Traditional woodworking in japan／Woodworkers and wood nomenclature／Technical aspects of traditional woodworking／Cultural aspects of traditional woodworking／Aesthetic aspects of traditional woodworking／Concluding remarks／Glossary

2016年9月に刊行した『日本の木と伝統木工芸』の原著（英語）版。日本の伝統的木工芸における木材の利用法について、木工芸職人へのインタビューを元に、技法的・文化的・美的観点から考察。著者はドイツ人東洋美術史・民族植物学研究者。日・英・独・仏4カ国語の樹種名一覧表と木工具用語集付。

〔ISBN978-4-86099-323-8／B5判／253頁／本体5,800円〕

小社HP PDF版 販売サイト　好評配信中!!
- PDF版をダウンロードし、カード(PayPal)でお支払
- 利用者はマイページを作成し、オンラインライブラリーとして利用できます

海青社 eStore Kaiseisha Press ：
- 新刊は冊子版とともにPDF版を刊行予定
- 既刊書も続々PDF化、品切れ中の既刊書もeStoreで復刊予定

＊表示価格は本体価格(税別)です。